學徒的眼睛

倪又安 著

藝術家

李芳福 〈石榴娃娃〉

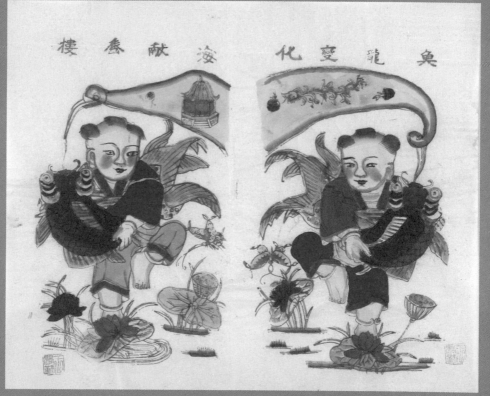

樓蠢獻海　化變龍魚

王學勤 〈魚龍變化‧海獻蜃樓〉

3

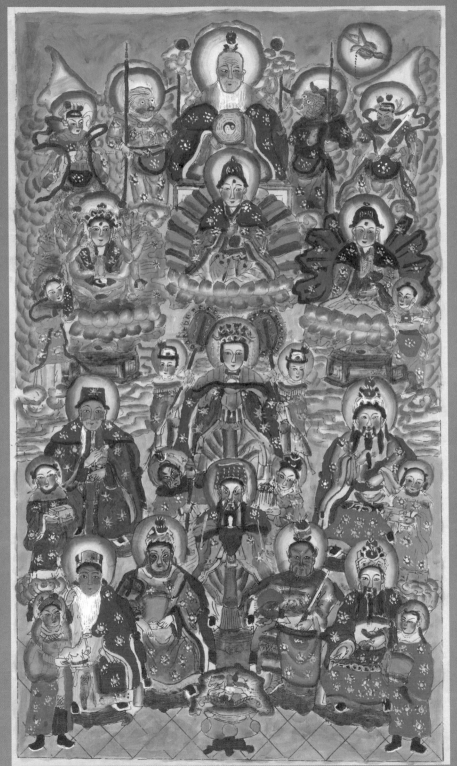

王學勤　《太上老君壓頂全神圖》

4

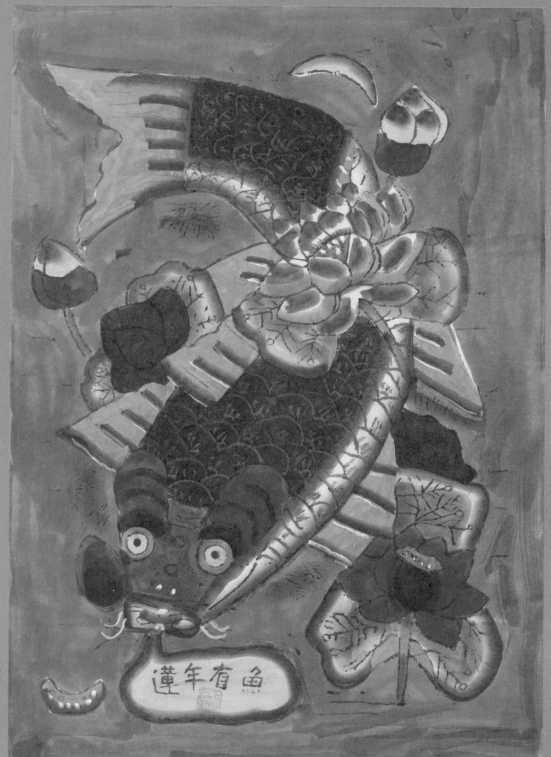

王學勤 〈缸魚〉 （大）

蓮年有魚

香港油印年畫〈立刀將軍〉

香港木版年畫〈立刀將軍〉（俊城行庫存小門神）

劉堤口的小門神年畫〈紫氣東來〉（胡秀月家製作）

劉新丁家製作之木版年畫〈五個仙姑姑〉

劉懷丁家製作的木版年畫〈觀音〉

劉新丁家製作的木版年畫〈上神保家仙〉

劉新印家製作的木版年畫〈蟲王之神〉

劉新印家製作的木版年畫〈火爐老君〉

劉懷万家製作的木版年畫〈八仙〉對聯

宋武成家製作的木版年畫〈牛王馬王〉

宋武成家製作的木版年畫〈惟天為大〉

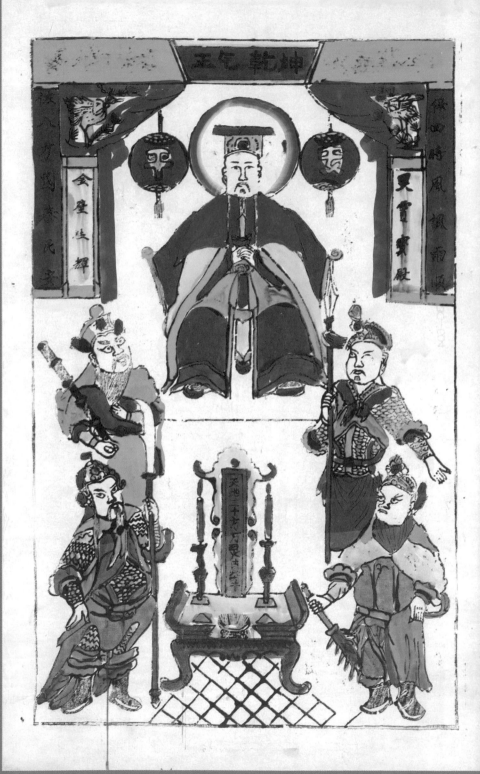

劉懷京家製作的木版年畫〈正氣乾坤〉（玉皇大帝）

馬美鳳家製作的木版年畫〈協天大帝〉

馬美鳳家製作的木版年畫〈保家仙姑姑〉

目 次

輯三 以土為美──民間藝術專論　125

自序
以學徒精神自勉

　　由於從小父母都在外地生活、工作，所以我的童年以至青少年時期，大多都在爺爺、奶奶、外公、外婆四位老人家的照顧與庇蔭下長大。我後來不時聽到「隔代教養有某某某缺點」之類的說法，但自己回想起來，卻似乎受益與溫厚之感，占據了大部分的記憶。

　　我在國小的時候，外公剛好公務員屆退，不用上班以後，除了出門散步、買菜，他幾乎整天都待在書房寫毛筆字。每到周三下午或周末，他常會抓著我一起練字。外公習慣喝熱茶，即便六七月份燠熱難耐，他也要沖上一大壺滾燙的烏龍，然後才邊喝茶邊開始磨墨。外公又非常節省，前一天沒用完的餘墨從不洗掉，所以打開硯臺時，都會聞到淡淡的膠的臭味。隨著新墨慢慢磨出來，墨香混著微臭又混合了茶香，加上夏天那種不知如何形容的悶濕氣息，便是附著在我心底特別深刻的屬於童年的味道。作為我的書法啟蒙老師，他總教我不要貪多貪快，每天專心練幾個字，一個字多練幾遍，然後對著字帖，反覆檢查自己與顏真卿的差異。讀美術系之後，我上過學院體系的專業書法課，也聽過許多書法創作與表現的講座，但我平時習書，儘管面對的典範早已不限於顏字，但用的始終都是外公的「土法」。

　　至於我爺爺，原是高中國文老師，他每天也都很早起，在我印象裡，清晨脆亮的鳥鳴，總在曙光未露或漸露時，伴隨著爺爺在家門口做晨操與鄰居老人們互道早安的招呼聲一起出現。等到我急忙出門趕公車上學，他常已用過早點，看完當天的《中央日報》，然後回房間翻開二十五史或四書之類的硬殼書，繼續閱讀並做他的筆記了。高三那年寒假，我爺爺肺癌復發，八十五歲的他經過幾次化療，身體愈顯衰弱，但即便到了生命的最末十幾天，他在榮總病房內，一旁不時出現急救或病床推進推出等混亂場面，他卻還是打起精神繼續與那些典籍對話，然後勉力寫下眉批與心得。

　　近些年來，每當我想起外公寫字與爺爺讀書的畫面，內心都會特別懷念與感動，他們不是書法家、文學家或史學家，他們熱愛書法與文史，不斷向典範學習，

並沒有想要創造或達成任何了不起志業的企圖，所以那種勤懇不倦極為純粹，如學徒般的身影則很動人。當然，我不是在否定文藝實踐的具體成果與功績，因為那也是我自身所追求的，但每當我觀看真正精采的好作品時，往往最震撼心魂的並非藝術家想要表達什麼，而是他們即便有再高的成就，也仍未丟失一名學徒的心態與精神，並留下學習時反覆觀察、思索、探求的痕跡。面對塞尚中晚年的靜物、風景，或是馬諦斯許多素描、剪紙，以及余承堯的山水……，這種感受都特別強烈。

收錄在這本文集中的文字，是我這七、八年來研究與書寫的部分整理。文章來自三個大面向，一是策畫展覽的手記，二是因各種機緣或邀稿所寫的評論，另外則是關於民間藝術研究與田野考察的專文。無論是哪一種類型的文章，也不論敍述的主題與脈絡有何差異，我都是用一雙學徒的眼睛去看，並以身為藝術學徒的心態，將所思所感點點滴滴記錄下來。在整理文稿的過程中，我也讀到一些自以為是或盛氣凌人的段落，多出自較早幾年的文章。我知道假使是如今的自己肯定不會那像寫，但我並未刪減或修潤，因為幼稚也有幼稚的可貴，這也是做學徒教會我的一件事。

三年前外公辭世，告別式後不久，外婆與母親開始清理他的遺物，她們問我有沒有一定要留的東西，我說任何外公練字的紙片都不能丟，我全部都要。最後她們找出一疊泛黃脆弱的毛邊紙，上面滿是外公用很慢的中鋒臨寫的楷書，我找了一個乾淨的紙夾，如獲至寶般仔細收好。我知道，那將永遠是最珍貴的提醒。

講了老人家的這些身教，算是交代為這本文集取名的初衷。最後，我想要特別感謝林惺嶽老師，他一方面在理論方法上是啟發、影響我最深的恩師；同時，若非他實踐繪畫與研究書寫時的自持、刻苦與巨大的紀律，我可能早早已被一些微不足道的成績所惑，而忘記自己是多麼的渺小。

二○二四年三月二十一日寫完

輯 一

從現象到抽樣──策展論述

不要忘記張口大笑與叫囂
——董振平編年展策畫手記

　　今年的二月七日下午，董老師的編年展於屏東美術館開幕，原先該要以策展人身分參加的我，卻因正值父喪期間而無法出席。我在高雄的靈堂花了兩三個小時「趕」出一篇講稿，並交給前來上香的男哥，請他到屏東美術館會場幫我宣讀，以下為講稿全文：

　　各位長輩、朋友、同學，以及董老師的學生們，大家好！我們大部分的人今日從中北部來到臺灣最南端的屏東，路途雖然很遙遠，但我相信各位都很開心，這趟旅程也會很值得。開心，是因為董老師總是那麼爽朗、真摯，充滿精神與活力，又對周遭的人無不抱以關心；任何人只要與董老師相處久了，心理都會很感念他待人接物的大方與風範。值得，則是由於這個編年展中的作品，是如此精彩而新鮮；不但洗刷了我們的審美視野，也讓人真正開了眼界。作為展覽的策畫人，同時更是董老師指導、照顧多年的老學生，很遺憾因為家中臨時有事而無法到達現場，但我總有些想法想要表達，所以就請另一位策展夥伴、我的大學同學葉育男代為說幾句話。

　　首先，從去年年中於靜宜大學藝術中心舉行的「打鐵趁熱——董振平公共藝術展」，到現在屏東美術館的「峰迴路轉，柳暗花明——董振平編年展」，我們為何接連策畫展覽來呈現董老師的藝術創作呢？除了我們內心很敬重這位老師，感念其教育和提攜之恩；更重要的，是這麼多年以來，董老師的作品，包含版畫、雕塑、裝置、觀念、公共藝術等，雖然已得到諸多讚譽、肯定，卻似乎沒有受到學術上更深入的探究。例如他最近十年完成的版畫，數量與質量是十分驚人的，不過他自己總是頻繁來往於臺灣、美國兩地，忙碌於學校和家庭之間，加上老師的處事態度頗為隨性，對藝術事業的經營企圖也很淡然，因此疏於好好整理與定期發表，遂不為人眾所看見，史遑論引起任何重視了。就我個人的品評標準，老師近期版畫中的不少作品，其藝術語言的強度與彈性，實在是更勝於他早年的幾件

成名作。一般坊間總以〈奧秘〉、〈新文藝復興〉系列、〈現代美術館〉四連作視為董振平版畫的高峰，但只要來到屏東美術館參觀這個編年展，就可以明白董老師的手筆與能耐絕對不僅於此。

再者，我與育男在整理董老師作品的過程中，發現許多不曾曝光的草稿與素描，特別他的素描作品，往往是興來隨意就畫在筆記本或速寫本上，然而其大器、輕鬆、奔放，抑或雄健深厚，絲毫沒有受到尺寸的制約而顯得局促，其線條表現則可謂粗中有細，熟中見生，在藝術史上應當能與上個世紀的波納爾（Pierre Bonnard, 1867-1947）、珂勒惠支（Käthe Kollwitz, 1867-1945）梅原龍三郎（Ryuzaburo Umehara, 1888-1986）等大師遙相呼應。我認為董老師作為藝術家，即便沒有版畫、雕塑、公共藝術，單單只是他的素描，也足夠列為臺灣藝術史上的經典。無奈的是，當代藝壇的主流風向球，正逐漸走向議題化、概念化，甚至是「看圖說故事化」以及「商品精緻化」，而素描、手稿往往被貶抑為「非正式」遂不被看重，加上紙本作品的市場價值較低，因此也難以在商業空間獲得完整的展示機會。藝術的學術研究如果是一項志業，它的動人價值便在於能夠撥開意識形態與世俗標準的重重迷霧，進而去觀察並發掘最貼近人的生命本質的藝術光芒。董老師的素描，到底對象是什麼並不那麼重要，甚至畫家要表達什麼也不重要，他從沒有背離「再現」的大傳統，所體現的也都是繪畫的真功夫、硬功夫，是一出手就流露氣質與感情的創作的原點。這十幾二十年來，董老師一直堅持畫素描，不為教學，也不為展覽，他只為自己喜歡而畫。單單是這分純粹的情操，在普遍矯情浮誇的現今藝術圈，就已經屬於彌足珍貴。我們一直努力「挖出」董老師的素描，想來也算是一種學術熱情的衝動展現吧！

除了版畫與素描，最後必須提到的，就是董老師的雕塑與裝置。若以表象視覺風格而論，董振平雕塑最重要的兩個特徵；一是利用平面的彎曲、迴旋所造就的非傳統圓雕的類體感，二是採取打洞的手法形成所謂空間的穿透性。用他自己的話來說，即「平面穿透，立體迴旋」。不過，我以為董老師雕塑真正可貴、也最為精采之處，是他至始至終保持了一種反叛極端現代性的姿態。題材上，他從不拋棄具象，甚至常常是帶有寫實主義精神的，這從他刻畫的馬首、人體、母子等形象可以清晰看出。

色彩上，他不避諱混雜的五顏六色，也不排斥工業感濃厚的鮮豔烤漆，同時他還非常喜愛繪畫性強烈的手上彩。在內心推崇的典範上，從文藝復興時期的米開朗基羅（Michelangelo, 1475-1564），到十九世紀末、二十世紀初的羅丹（Auguste Rodin, 1840-1917）、布爾代勒（Antoine Bourdelle, 1861-1929）、珂勒惠支等，這些他深深喜愛的西方雕塑大師，嚴格來說也都算得上是寫實的信仰者。換言之，董老師就是現代雕塑界的一位「異類」，因為雕塑藝術的現代化是不斷朝著抽象、簡約的方向發展的，而董老師從對象、手法乃至理想原型，都具有反向倒退的明顯傾向。藝術歷史的演進，以及某演進軸線下品味與審美標準的形成，本身即為權力。臺灣現代雕塑之「簡」之「乾淨」之「雅痞」，背後也充滿權力支撐的痕跡，那是不被意識到的第一世界白種男性資產階級的偏好與偏執。從文化去殖民化的視野觀之，董老師雕塑的「繁」、「混雜」、「敘事性」與一點也不雅痞，正彰顯出他面對現代主義巨浪時、總以逆風反思之姿前行，單單這種態度已具有無可取代的文藝價值。若要用一個特殊的詞彙去形容董老師的「倒退」作風，我會選擇「前現代」而非「後現代」，因為在他出道的七〇年代，後現代主義與後殖民論述即便已經誕生，卻尚未被正式介紹到東亞學界，更遑論當時的臺灣藝術圈。董老師仿佛先知預言般揮舞著他前現代的藝術手筆，只能說那是源自他的骨與血，是無法解釋的生命底蘊。至於董老師的裝置，則是他版畫與雕塑的綜合，再加以延伸而成。現成物在他的創作體系裡，往往被用來感嘆生、老、病、死這類最深沉的現象與課題。董老師未必不喜歡哲學，只是他不願藝術淪為哲學概念的附庸，或成為虛無縹緲的玄思的注腳。他的陽剛、明朗、殘缺、混亂，無疑是當代裝置與觀念藝術主流路線的極端對照組。

關於董老師的藝術特質與成就，實在不適合在開幕時長篇大論，我已經講得太多，只好就此打住。我最後想強調的是，大家一起好好感受老師的作品，也一同享受此次展覽的整體呈現，期望這是一個小小的開端，能引發更多有心者接續開展對董振平藝術全貌的再觀看與再發現。謝謝！

相隔多月，當我為了董老師屏東美術館展覽專輯要寫一篇策展手記時，重新翻看之前留下的手寫的講稿，覺得雖然是時間緊迫的情況下「隨興」完成的文字，要說

是學術論述當然嚴謹度不足，中間充滿許許多多的細節可以再補充，但對於策畫展覽的初心，卻也已經交代得非常完整，索性就將之當成策展手記吧！

　　一位藝術家的創作之所以鮮活動人，還是必須回歸他的「人」本身。在課堂裡與董老師相處如此多年，最令我感動的不是他教了什麼偉大的藝術理念或技法，而是他親身活給我們這些學生看，如何才是對待藝術最開放自由的心靈。因版畫而奠定藝壇地位的董老師，在美術系負責的也是版畫組教學，但他顯然不願只做一名埋首於滾筒與壓印機之間的「版畫基本教義派」。多年來，他穿梭於雕塑、裝置、觀念以及公共藝術，創作脈絡十分跳躍而不固定，使得他成為最不像版畫老師的版畫組教授。他教導學生的方式，正與他做作品時勇於顛覆邊界、破壞常規的生猛狀態，還有他個人爽朗又不拘小節的性格一般；總之，既不講究方法和目的，也不去談虛情假意的理論，而是著重在直覺與力量。與我大學同屆的幾位畢業後還持續在創作的版畫組同學，如葉育男、林羿束、黃琬玲等，我們有回聚餐聊起董老師，大家都不記得老師到底教了什麼東西？但卻每一個人都由衷地感謝他，因為他非常放任，從來不用自己的價值觀去否定學生的幼稚。董老師是一個懂得尊重幼稚，並且有耐性等待，讓幼稚蛻變為成熟的人，我想這就是之所以版畫組學生沒有人作品像董老師，並且每個人又如此不同的原因。另外，董老師有兩句名言，則是我們大家都記得的，那就是：「是好的藝術，比是一張好的版畫更重要。具有版印精神，也比印刷技術更重要。」單單有這兩句話，他就是真正了不起的藝術教育家，也是大家的恩師了。至於我提到他「不去談虛情假意的理論，而是著重在直覺與力量。」有個例子可以實際說明，那就是我念研究所的時候，臺北藝術大學美術系也開始學起建築或設計科系，每個學期舉辦類似「批鬥大會」的期末評圖。基本上，每一個報告的學生必須用投影片介紹自己的作品，並講述創作所依循的理論架構。有一次輪到我報告，由於我那個學期的創作多半就是對著朋友直接用雕刀寫生的木版畫肖像，所以我只簡單的說：「我就是用木刻寫生，把我看到的真實刻出來。畫面上我沒有任何理論可講，如果一定要說，那就是廣義的寫實吧！一個畫家可以完全誤解某個理論大師諸如傅柯（Michel Foucault, 1926-1984）的思想，但仍舊畫出很深刻的作品；同樣的，一個把當代思潮搞得滾瓜爛熟的創作者，也非常可能畫出很糟糕的畫。藝術家的成敗與否，不在於他是否具有讀懂一般外文系都看不懂的那種翻譯理論文字的頭腦與閱讀耐性，而是他本身對藝術品味的理解，對藝術典範的追求，還有創作時情感與生命投入的深度。」我的這一番話，換來了鴉雀無聲的效果，也換來信仰

舶來理論的某些老師的不悅。其實，我不是在否定理論的價值，我所質疑的是，在高度學院化的當代藝術場域裡，翻譯理論的氾濫與橫行，已經異化了藝術創作原是反應作者真實生命狀態的本質。一旦理論是先行於創作，那麼創作的價值就僅僅淪為論述的插圖。這樣猶如「國王新衣」的可怕現象，藝術圈的某些理論專家與他們的跟隨者們卻樂此不疲，怎不令人搖頭？那天評鑑結束後，我跟董老師一起走回版畫教室，他沒有多說什麼，只用大拇指向我比個「讚」，大笑一聲「哈哈！幹得好。」這就是董老師對我的教育，讓我受用不盡也感念不盡。

前些日子，董老師回臺灣停留一個月，我特別邀請他到臺灣藝術大學版畫研究所示範平版畫。所有參加的同學，都驚訝於老師做版畫時竟是如此隨性、大膽，仿彿根本就不在乎結果好壞。自稱「急性子」的他，果然兩個下午就變出四五件作品，讓大家看得目瞪口呆。一般人的示範就是示範，董老師的示範根本就是創作。當他拿著石版蠟筆盡情塗抹時，常常把自己也逗樂了而哈哈大笑。坐在一旁的我，好像回到十多年前的大學時光，回到那間可以一眼望盡關渡平原青色稻浪的版畫教室。老師的頭髮白了，笑聲中的親切與活力依舊，魅力更不減當年。我知道董老師不管身在何處，他的藝術生涯都不會放慢腳步。他的搖滾魂，他的青春無敵，也必定會隨著他未來的新作繼續震撼我們，提醒我們要擁抱生命，信仰藝術，並且不要忘記張口大笑與叫囂。

二〇一五年十二月二十日寫完

原收入《峰迴路轉柳暗花明──董振平編年展》展覽專輯（屏東：屏東美術館，二〇一六年一月），頁三六二至頁三六四。
峰迴路轉柳暗花明──董振平編年展，2015.1.31～3.15於屏東美術館展出。

二分之一素描
──一種關於素描性的藝術方式

　　近幾年來，我一直很注意素描與草稿這類型的創作，同時也關心至今仍持續投入心力在這兩種表現形式的藝術家，想要更多的理解他們的脈絡與發展；其中的原由很簡單，因為通常藝術家在製作「正式作品」時，往往會經歷精緻化或者準確化的程序，以求取藝術呈現的完整性，然而「完整」這個概念的背後，多半與作者自己認同、或藝術社群長期以來灌輸給作者的學院規範以及商業範式，有著極為顯著的權力結構關係。從某個角度來看，許多最原初的「不經意」和「非正式」，也許是幼稚、直覺、矛盾或衝突性，是被有意識的過濾掉，亦即是被犧牲掉的。這裡面又牽涉複雜的體系問題，好比傳統書法裡為數不少的經典，原來都只是作文的底稿；至於民間藝術如木版年畫，則大量使用非邏輯性的圖像拼湊；但傳統書法或民間年畫，在當代藝術的知識系統中，從來就不是受到重視的參照文本。一位藝術家的創作面貌，總與他腦袋裡的品味習習相關，而品味乃根源於他所喜愛、推崇或相信的東西；這些東西的綜合；無論他有意識或無意識，都是意識形態。

　　在今天這個時間點，我所以特別看重素描與草稿，意欲使其重新「出土」，放到詮釋的舞臺加以探討，當然有矯枉必須過正的用意。在體系與體系之間的對應、角力過程中，試著定義「何者是重要的」，永遠是最重要的題目。那麼，所謂「不經意」、「非正式」，或稱之為沒有經過刻意安排、經營，乃至精煉的性情的流露，這種東西重要嗎？我認為不僅重要，而且太可貴了！當代藝術尤其是學院體制所豢養出的當代藝術，上層教育者如同跳針般最愛掛在嘴邊的術語，不外乎研究核心、理論架構、創作目標、預期成果等。通常，研究核心明確了，理論架構嚴謹了，創作目標清晰了，預期成果達成了；藝術也就在本質上論文化、設計化了，藝術變得愈來愈沒有血色，缺少蠻幹的傻勁，喪失打動人心的感情。現今當代藝術生產背後的價值體系，受學院與商業的宰制太深，其邏輯過度功利。功利主義的心態，導致創作者不願意去走一條比較遠的路，好像從板橋到臺北，就只能走文化路過華江橋；若是有人繞路到中和或三重，那就是在浪費時間。然而，要不是繞了一條蜿蜒曲折的遠路，會誕生像黃賓虹或劉錦堂這樣的藝術家嗎？當然，這裡提到黃賓虹與劉錦

堂，也是意識形態。

也正是在探究當代素描的同時，我發現了另外一個小眾卻值得整理、推介的藝術方式；由於我目前還無法以非常簡練的名詞去概括，所以先發明了「二分之一素描」這個題目。既然是二分之一，即表示它不完全是傳統意義下與繪畫性有著極大關係的素描；儘管不是真正的素描，但這類型作品又從視覺形式、思想觀念或製作行為上，借用了素描的基本概念，故「二分之一素描」是具有曖昧性與混雜性的藝術品種。這裡出現以下幾種方向：其一，像石晉華的〈走筆〉系列，他以觀念為出發點，將每一支筆比喻為一個個獨立的生命，藝術家在作品中僅僅是作為生命主角的「筆」的「助理」。透過石晉華這位助理，不同的筆在各自的紙張上留下活過一生的「痕跡」。那些痕跡可能是不斷重複的水平直線，可能是一再環繞的方形，可能是一座修行者的聖山，也可能是一切有可能的「形象」。其實對〈走筆〉系列而言，到底在紙張上留下什麼也不那麼重要；重要的是，那都只是證明這些筆曾經活過的「文件」。雖說藝術家將自己隱身為助理，但石晉華本人也難以否認，他在走筆時還是不免「逾越」本分，而對於素描的美感，也就是線條表情、畫面張力、語言厚度這些「畫家」在乎的事情，有著根深蒂固的執著。因此，他的身分是多層次的；他是觀念原則的制定者，是筆活著時的助理，是筆過世後的收屍者，同時避免不了是一位畫素描的人。我想這種多重角色的牽扯正是作品魅力所在，〈走筆〉絕對不是素描，卻一點也離不開素描。

其二，則如鍾順達與葉育男的創作，他們主要以空間施作或物件裝置，去實踐傳統素描的觀察、描述，抑或增加及減去的基本手法。鍾順達的〈切片〉系列，是我近來看過探討空間議題最細膩深刻的作品。他的三張攝影〈切片·杯子〉、〈切片·機場〉以及〈切片·工地〉，並不是單純的照片，而是利用較長時間的曝光（從三秒到兩百九十八秒），配合他按下快門的一瞬間，同時進行現場、也就是他透過相機所觀看的那一場域的環境音的錄音，錄音的長度則與快門打開的時間等長。在展場中，觀眾可以面對攝影戴上耳機，便會清楚聽到相機「喀」的一聲，直到下一聲「喀」之前，原屬於眼前空間的那段時間內的種種聲響，即依序出現；藝術家在這裡提出了證據，證明從快門開到關，他看到了許多事情發生，只不過這些事情無法在照片上留下蹤跡。空曠的跑道，其實有飛機起降，無人的工廠，工程一直進行著，攝影與錄音顯示的結果不同，然而兩者卻又無有分別。鍾順達的〈切片〉攝影，很能呼應畫家描繪的狀態，風景中變動的東西若非刻意安排，多半留不下來，可是所

有變動，畫家卻都用眼睛看到了。鍾順達的另一作品〈切片〉空間，是更為複雜困難的大製作。他在一個平凡無奇的空間中，用相機的鏡頭選取一個畫面；拍攝完成後，鏡頭下的「被攝空間」，就成為原先空間裡的「被選空間」。於是，他利用在真實空間內「打磨」的工法，將「被選空間」的表面磨掉一層，使其產生不同的色彩質地。當觀眾走入展場，一旦視角回到相機鏡頭最原初的定點時，就可以在現實場景裡看到一片長方形的「被攝空間」。透過諸多文件，如作者收集的打磨掉的粉末，被攝空間與施工過程的照片，以及鍾順達在空氣中以雙手抓住「被選空間」的攝影等，觀眾不難理解他的觀念與意趣。他等於是藉由相機的眼睛，在空間的表面上，用打磨去做出一張素描。相機只花了幾秒鐘就捕捉到的畫面，他可能要花費數天甚至好幾周才能實際磨完，不斷的消去，卻也是不斷的增加；可貴的是作品充滿了勞動精神與純粹性，這在當代藝壇並不多見。

葉育男與鍾順達是復興商工美術科的高中同班同學，雖然他們上大學之後即各奔東西，但如今關於「素描性藝術」的理解、體現，卻有著異曲同工的意趣。這些年來，葉育男的研究所求學經歷、創業方向，乃至日後進入學院任教的專業，都是以視覺設計或文創產業為主；這種身分的移轉，讓出身美術系科班的他，並沒有太多發表純藝術作品的機會。在日常生活與工作之餘，他總是不斷構思，持續累積草圖；而從他提出的這一系列草圖來看，葉育男其實是將素描的定義極大化，甚至可以解釋為「觀念造景素描」。例如〈許願池〉一作，他把一座半身大的太湖石，安置在一個塑膠製充氣式的廉價兒童游泳池中，池中注滿清水，接著又在池水裡養上數尾活的金魚，並且象徵性的投入一些硬幣。這裡出現不少意象與意義的串連，如太湖石是中國園林藝術的代表，塑膠游泳池則讓假山水呈現不協調的好笑感，金魚暗示著通俗的富貴想像，硬幣則吸引觀眾對著作品許願並且接著投錢，正如同我們多數人都曾經把隨身的零錢投向寺廟旁的池塘，這似乎又稍稍觸及所謂民間的宗教祈願行為。在展場裡，葉育男同時展出原始草圖、造景裝置，以及觀眾互動方式的說明文字。他希望透過觀眾的許願，錢幣將逐漸覆蓋游泳池的塑膠底色，隨著時間池水也會慢慢蒸發減少，金魚可能因缺氧而成為乾掉的魚屍，這時鹵素燈的黃色光線會將滿池銅錢映照的閃閃發光，原先黑灰色的太湖石便因為折射而染上一層金光。以上的敘述，當然是藝術家創作預設的最理想狀態，這不斷變化的過程與效果，金錢和願望、輝煌與死亡的對照，以及實際作品與草圖之間的差距，都被葉育男涵蓋在他對「素描」的認知之中。

最後，我想介紹的藝術家是陳曉朋；她是四位參展者中唯一的女性，也是作品面貌最像「畫家」的一位。陳曉朋的藝術路線，其表象與內在有著很大的差異性，這種衝突我稱之為「幾何抽象化的寫實」，依照此理解方式，幾乎她所有的作品都能與傳統素描的寫生概念相呼應，只是程度上的多寡而已。我特別提及她的女性身分，是因為就藝術史流派的意識形態而言，她最擅長的風格如幾何抽象、色塊繪畫等，都是典型的第一世界現代主義時期的男性中產階級的產物。然而，視覺的形式往往會誤導觀者，陳曉朋時常被藝術圈簡化為「少見的新生代幾何抽象畫家」；事實上，她並非抽象藝術的信徒，絕對純粹或去除感情也從來不是她的重點，在其抽象化硬邊形象的背後，通常連接的是她眾多個人經驗的小敘述。這些異常瑣碎細微的小敘述，或許是她對人生行旅中長期居住或短暫停留的城市的印象，或許是她自己對歷史政治的詮釋，也可能是她曾經展覽過的場所的回顧。正如她的代表作〈我的畫廊〉系列，觀眾在尺幅統一的正方形畫布上，先是看到一個個幾何造形，仔細觀察則發現她畫的原來是臺北市立美術館、伊通公園、誠品畫廊等單位的商標或建築外觀。陳曉朋何苦要大費周章畫出她的「展歷」？我們不妨想想，一位藝術家證明自己藝術家身分的最具社會辨識度的作為，不就是參加展覽，只要有展覽，就代表此人尚在業界活動，還持續進行生產，若展出的地方夠專業、夠有名，更是藝術家被視為「第一線」的判斷標準，但這又與藝術的本質何干？透過幾何抽象的扁平處理，陳曉朋把所有展場均質化了。在觀念上，〈我的畫廊〉是可以做一輩子的系列，直到有一天她畫不動了，那時可能累積了上百張作品，那是一位藝術家的一生，似乎是豐富的，但也透露著虛無感；陳曉朋的無奈、感嘆與她對自己經驗的描述，幾乎貫穿其大部分的系列，我以為她很寫實，不過是用抽象做了障眼法。比起大幅繪畫的嚴整，陳曉朋的手稿則顯得活潑親切，富有生活氣息，她把過去十多年來所有構想的原始草圖，編成〈紅皮書〉、〈藍皮書〉、〈綠皮書〉，這三冊貌似平凡的資料夾，應該是這次展覽分量最重、涵蓋面最廣的作品。

二分之一素描的提出，並不是一個精確的架構；它作為我觀察到並感興趣的一個命題，裡面有無數的縫隙可以繼續填補。不追求「完整性」的策展，是為了更多鬆動、游移、擴充的可能，這也是我喜愛素描與草圖的初衷。

原載《藝術家》第四九一期，頁三九二至三九五，二〇一六年四月。
原收入《二分之一素描——一種關於素描性的藝術方式》展覽專輯（新竹：一諾藝術，二〇一六年三月），頁三至七。
二分之一素描——一種關於素描性的藝術方式，2016.3.26～5.29於一諾藝術展出。

前現代方式
——當代素描抽樣及其文化形態

※以筆名安懷冰發表

　　二〇一三年冬天，我在逛書店時偶然發現剛出版的《海海人生：橫尾忠則自傳》（中譯本，臉譜出版）。當時我正進行博士論文寫作，而橫尾忠則又剛好是我的主要研究對象之一，於是連保護封面的透明塑膠套膜都沒拆開，就衝動地買下這本書。原先滿心期待內頁會搭配豐富的圖片，實際翻閱才發現裡面一張彩圖也沒有，是真正名副其實的「自傳」。作為二戰之後發跡的日本平面設計師，橫尾忠則可謂英雄出少年，很早就在設計圈內闖出名號，甚至還受到大作家三島由紀夫的讚譽。若從設計評論的角度來看，橫尾忠則與其朋輩（如福田繁雄、田中一光、永井一正等）最大的不同之處，即在於他既不服膺於歐美第一世界認可的簡約國際樣式，同時他也不採取那種以垂直水平的現代主義設計為基礎、輔以民族傳統符號為點綴裝飾的折衷（亦為日本設計的主流）路線；反之，橫尾忠則是從設計生產的邏輯、也可以說是文藝的立場上，根本就企圖叛離、反抗戰後至今被奉為圭臬的現代設計。橫尾忠則當然不是「研究型」的設計家，他沒有受過所謂學術訓練，甚至不曾上過大學，但他的文字敘述也因為沒有受到學院與理論的汙染，而顯得混亂、直接、激切又充滿血性，正如同他那些隨意拼湊、不按牌理出牌、宛如宇宙大爆炸的海報作品一般。在自傳前段的「我所崇拜的三島由紀夫」這一章，橫尾忠則在敘述作品〈春日八郎〉海報時，首次提到「前現代」：

　　〈春日八郎〉海報採用了冰店的旗幟圖案，這也是啟發朝日圖案的另一個因素。我會產生這樣的靈感，不可不說是受到普普藝術沿用現成媒體的方法論影響。當我意識到資訊工業化社會的媒體視覺意象是普普藝術的重要主題之後，我反過來思考拋棄現代主義，以前現代的媒體視覺意象作為自己的表現手法。這種做法必然會成為一種對於現代主義的批判，逼迫我走向和現代設計完全對立的立場。

　　藉由這種引進風土視覺意象的作風，我的設計可以超乎過去至今的作品，更加凸顯出個人感、日記感、故事感、歷史感、前現代感、情緒感、無政府性、俗麗感、算計感、諧謔感、慶典感、咒術感、浪漫感、魔術感、

殘酷感、虛構感等等色彩。面對這股喜事將近的預感，我全身暗自顫抖起來。[1]

　　橫尾忠則提出的「前現代」，始終令我產生一種莫名的文化態度上的興奮感。這種興奮感來自於對既有權力結構以及品味模式的叫囂，正如同那些長期以來被現代主義學院菁英所厭惡、揚棄的東西——無論漸層色、圓形、橢圓形、斜角構圖、浮世繪界格、希臘雕像、羅馬柱、愛神邱比特、日本太陽軍旗，甚至類似信手塗鴉的手繪筆觸，全部被橫尾忠則刻意搬上版面，進行肆意而凶悍的重組。對於橫尾忠則來說，什麼「設計要理性簡潔」、「設計要能清楚傳達」或「設計要能解決問題」這些看似設計界人人認可的標準規範，本質上都是文藝體系的壓迫，亦為文化洗腦的工具。要反壓迫、反洗腦，橫尾忠則把現代主義設計唾棄的一切，都擁抱為其藝術語言的歷史養分；以我個人的講法，即創作上的「有意識的倒退」。與橫尾忠則年輕時所處的時代背景相比，今天的藝術設計領域看似自由開放，但實際上知識與品味的威權主義從未消退；特別是我所長期身處的藝術科系，從我還是一名大學生，直到現在變成一位老師，我都可以在各種場合（特別是學期評鑑）反覆聽到如下跳針般的言論：「傳統筆墨意識在當代還有必要去強調嗎？」或者：「寫生作為創作方法有何當代性？」如果說這些在權力關係上居於絕對高位的專家教授們，是因為實在不知道該說什麼而趕緊以「當代性」來應付，那麼我還能夠體諒人總是有腦筋一片空白的時候；不過因為聽過太多太多次，所以我只能理解為是知識權勢以及文化體系的傲慢與霸道。我並不討厭「當代」或「當代性」，但我真的無法明白，為何「當代性」可以無限上綱到人人必須信奉的程度？而當代與否又與藝術深刻度有何關係？這種乍聽之下客觀實則偏頗的審查尺度，跟一九六〇年代劉國松提出的「純抽象才是現代」，以及設計學界的「能解決問題才是好設計」，又有何根本的不同？只是慣用的術語變了，可是背後那股一統江湖式的氣燄並無二致。

　　自從讀到橫尾忠則關於「前現代」的說法，我就一直想要找尋出更多具備「有意識的倒退」之傾向的藝術家。二〇一四年三月，我因為參加「兩岸四地藝術交流計畫」而首次前往澳門。與我一同展出的藝術家中，出生成長於澳門本地的霍凱盛，是一名年紀不過二十幾歲的「九〇後」青年。然而，他一系列用代針筆完成的〈樂園〉畫作，其素描線條之精細與嚴整，加上他特意將紙張的顏色染舊，使得畫面顯得非常古樸，幾乎已有上追文藝復興範本的錯覺。他的〈樂園〉多半取材自葡澳殖

1　橫尾忠則（1995），《海海人生：橫尾忠則自傳》（鄭衍偉翻譯），頁一〇七至一〇八。臺北：臉譜出版，二〇一三年。

民時期的古地圖，地圖上的風景與建築，則新與舊交錯，現實與歷史曖昧不清。霍凱盛筆下的澳門，充滿他對家鄉複雜的感情，相信他並不喜歡不斷填海造陸、高樓愈蓋愈多的都市化發展現狀，因此才要仿造數百年前歐洲人的視野與技法，企圖讓觀者驚覺在那些古韻盎然畫作的背後，曾經美好的樂園早已不復存在。隔年十一月，我再次走訪澳門，透過澳門藝術博物館策展人沈浩然的介紹，我認識了另一位澳門畫家黃子珩。黃子珩的作品以色鉛筆素描為主，他畫法的細緻程度與霍凱盛可以說不分上下，所不同者除了工具媒材，還有他的描繪主題，大都取材自生活周遭的瑣事與即景，如大清早在盧廉若公園運動的人們，或是小餐館裡的家庭聚餐等，皆十分親切而有滋味。此外，黃子珩的前現代精神，充分體現在他的用筆上，特別是樹木與山石的畫法，具有濃厚的筆墨（皴法）感；加以他用色清淡脫俗、不帶一絲市塵氣，所以讓我想到古畫裡「淺絳設色」的風采。任何人初見黃子珩的作品，必定會訝異於他畫幅之「小」，若說「明信片」是他的標準尺幅，該是十分貼切的。畫作過小，當然不利於美術館的現代空間展示，這是否為黃子珩有意識的倒退（如南宋小景），就有待日後釐清了。霍凱盛與黃子珩的藝術語言，在澳門藝術發展上並非常軌下的產物。澳門自一九八〇年代中期開始，隨著「澳門文化體‧現代畫會」之成立，視覺藝術逐漸形成氣候。但細究「澳門文化體‧現代畫會」的重要華人成員，如繆鵬飛、郭桓、吳衛鳴等，創作上都主力於抽象繪畫，其中又以在澳門理工大學任教的繆鵬飛影響力最大，這使得澳門藝術三十年的流變脈絡，幾乎一直以「現代」、「抽象」為主旋律。從這點來切入，霍凱盛與黃子珩帶有歲月感的具象素描，已然顯現了澳門新世代於文化立場上的大幅位移。

在臺灣的中生代藝術家之中，有三個人的素描在「前現代方式」的概念下，重要性可謂不得不提，他們是邱秉恆、董小蕙，以及董振平。邱秉恆的素描，是最徹底且純然的寫生，唯有畫家眼睛看到，才可能留下鉛筆烏黑中閃爍銀光的痕跡。邱秉恆喜歡畫風景，畫神像，偶而興來隨筆也會畫鏡中的自己。他使用的鉛筆，其實不是一般常見的木柄鉛筆，而是整支皆為石墨的鉛棒。鉛棒既粗且圓，因而具有厚潤的中鋒筆意，要能體會邱秉恆素描的「大巧不工」之美，可能最直接的方式，就是先理解民國書畫大家黃賓虹提出的「五筆論」；平、圓、留、重、變這五個字，看似平凡無奇，卻是至為深刻的藝術理論，邱秉恆數十年來用力之處，亦在於此。除了身為畫家，邱秉恆還有另一鮮為人知的身分；即臺灣重要的神像收藏家。愛逛骨董店的他，也因為骨董而改變他的藝術道路。一九七〇年代中期，邱秉恆自師範大學美術系畢業數年，在光華商場遇到一位老骨董商王素存。王素存雖以販賣字畫維

生，卻是一位國學功底深厚的讀書人（他曾經寫過《論語辨頌》、《老子忖原》等著作）。他告訴邱秉恆，要真正懂得中國傳統藝術，只有透過書法才能辦到。他更親自講解示範，寫字要「定氣凝神」，全身發力如「獅子搏兔」，最終要達到「線條如鋼」的境界。他同時鼓勵邱秉恆從漢碑下手，要練透〈張遷碑〉。從此邱秉恆專心寫字，將近十年不再畫圖。十年以後再出手，已經演化為一派古雅的筆墨氣象。正如邱秉恆親口告訴我：「若沒有遇到王素存，我的藝術不知道是什麼樣子，可能連十分都達不到」。王素存給與邱秉恆的啟發為何？不正是文化上「有意識的倒退」！較為年輕的董小蕙，嚴格說來是以油畫成名的藝術家，但我一直認為她的素描極佳，可說是當今臺灣畫壇的典範。外界對於董小蕙的油畫較為熟悉，主要是因為畫廊多半選擇展出其油畫。紙上作品在藝術市場上一向商業價值偏低，素描又常被坊間視為「非正式」的作品，這使得董小蕙素描之「露出率」不高。但市場銷售成績不等於藝術價值，從董小蕙一系列名為〈老院子〉的沾水筆作品，可以發現那是畫家面對庭院花草樹木最直接的感受，而寫生的極致就是白描。直心而為，全然流露，董小蕙的線條清秀而柔和，不刻意追求變化，但變化自在其中。我以為董小蕙的線描式素描，同樣受到傳統書畫用筆的明顯影響。

另一位臺灣中生代藝術家董振平，則是以版畫和雕塑蜚聲藝壇。近幾年來，他的素描才逐漸受到重視。董振平喜歡畫動物，特別是馬，他也時常刻畫「容顏」這個主題。若將董振平以及旅居巴黎數十年的香港畫家梁兆熙合觀，可以發現兩人除了年齡相近，作品裡筆觸的飛揚靈動與前現代浪漫主義式的激昂色彩，確有異曲同工之處。只不過梁兆熙的情調比較傷感，董振平則偏向壯烈。最後要介紹的藝術家，是我在一次寫生比賽中發現的侯玎珩。侯玎珩的素描完全是對景速寫，他去大稻埕、大湖公園、六福村等處，畫空間畫動物也畫人，他的風格隨性而不刻意，似鬆散卻有力量，頗有日治時期臺灣畫家如陳澄波、廖繼春等人素描的韻致，卻又散發出一股當下感，這在二十多歲的臺灣新一代畫家中非常罕見。

以「前現代方式」為主軸所整理出來的當代素描抽樣，代表了我自身所認同的一種文化形態。藝術可以叫囂，有時還應該多多叫囂；「有意識的倒退」不一定是躲進傳統裡尋求安慰，它其實也是叫囂的一種實踐方式。

二〇一六年八月十一日寫完

原載《藝術家》第四九六期，頁三四六至三四九，二〇一六年九月。
原收入《前現代方式——當代素描抽樣展》展覽專輯（臺中：月臨畫廊，二〇一六年九月），頁三至八。
前現代方式——當代素描抽樣展，2016.9.10～10.9於月臨畫廊展出。

於無聲處聽驚雷
——臺灣當代女性版印藝術的邊緣敘述

※以筆名安懷冰發表

關於中心與邊緣，主流與非主流，或者正統與非正統這些概念，若從後現代史學那種「非正統」的史觀來分析，則所有位居中心、主流以及正統的價值體系，都具備某種壓迫性的暴力，也就是這些占據權力位置的集團，會自覺或不自覺地透過各種手段，使少數異議的觀點被壓制，甚或致使少數人屈服，最終為主流所馴化、收編（或被迫消失）。在藝術領域，無論學院裡針對作品的評鑑，以及大大小小的各種美術比賽，不正是透過「優／劣」、「得獎／落選」的等第區分，來進行藝術價值，也就是品味背後的意識形態的規訓操作。

從大學到研究所，我都是主修版畫畢業。博士班畢業後，我還到臺灣藝術大學美術系版畫藝術碩士班教了幾年書。從時間的長度來說，我在學院版畫圈待過的日子應該也不算短。我愛版畫！是我多年來常常聽到的一句口號，連我自己沒事也會宣誓個兩句。然而，我想要問的是，我所熱愛的版畫與版畫圈主流所熱愛的有什麼不同？再深刻一點，則是我們彼此之間所相信的版畫的歷史又有何不同？

我愛版畫！我熱愛版畫歷史上鮮活自在、盡是泥土氣息的民間傳統，也深受充滿血性與頑強力量的左翼版畫所感動。因為民間與左翼，我能清楚看到整個臺灣當代藝術領域的價值標準是如何向第一世界與資本主義傾斜。因為民間與左翼，

洪子惟，〈福如東海，壽比南山〉，紙凹版，40×40cm，2016 年。

我發現設計教育裡的設計史教學不斷把現代主義之後與商品市場高度結合的現代設計奉為神主牌，反之則對現代主義之前偏向地域性與手工感的漫長歷史草草帶過。也正是因為民間與左翼，我總覺得草莽之氣與下手狠重潑辣是多麼難能可貴的品質，而信手拈來或且戰且走的「不完整」，亦自有其不受規範的大美。對我而言，版畫不單是畫種與技術的堆疊，也不是組織團體所構築出來的媒材堡壘，更不是那些以版畫為名的比賽與獎牌；真正的版畫，應該是一種文化，是一種具有歷史意識的藝術態度。

近幾年來，我發現在臺灣當代的版畫藝術領域，陸續出現具有高度非版畫主流、亦即邊緣性色彩濃厚的創作者，分別是黃琬玲、林羿束、洪子惟、陳又寧、趙曼妮、張好安。他們之間有一些共通點，我大致歸納如下：第一，他們皆出身專業藝術院校，而且也都主修版畫。第二，他們的創作都運用到版畫的觀念（如拓印、形版），但都走向跨媒材與繪畫性，因此他們實踐的不是單純的版畫，而是版畫的變異與衍生，我稱之為版印藝術。第三，由於創作手法揉合繪畫或拼接，所以他們的作品常常不具複數性（即單一件），甚至所謂正統版畫強調的紙邊邊白與簽名等，也幾乎都被打破。最後一點，這些藝術家都是女性，並且都相當年輕（七〇年代末至九〇年代初出生的一代），在臺灣版畫教育界長期的父老權力結構底下，作為學生輩的女性創作者能透過另類版印手法去突破版畫主流的審美框架，對我而言是具有特殊啟示意義的。

黃琬玲是這個世代打破版畫既定框架的先鋒，早在十多年前他還就讀研究所時，就發展出其代表作〈貢養人〉系列。他的貢養人，構想源自於古代佛教的供養人，不過從前的供養人是為宗教出錢出力的贊助者，而黃琬玲的貢養人則來自他日常生活的親身觀察，也就

陳又寧，〈盆花〉，鉛棒拓印上彩、宣紙，77×70.5cm，2017 年。

是把追求流行時尚當作信仰的時
下街頭男女。當年曾經在西門町
服飾店打工的黃琬玲，採用中國
傳統的水墨與書法，透過膠與墨
的交疊應用，以近乎老派卻又很
無所謂的痞痞的筆墨，刻畫出一
個個青年貢養人。至於他的時尚
感、街頭感、暴走感、吸睛感，
才透過版印的「形版」以鮮豔的
螢光色表現出來。可以說版印在
他的〈貢養人〉創作中，起到的
是畫龍點睛的效果。

　林羿束是近年來很受肯定的
版畫家，他的黑白木刻常用一種
類似「捲毛狀」的細細的刀法，
並以此捲毛刀堅定不移地布滿整
個畫面。他在自述裡曾言：「毛

張妤安，〈莎莉小姐〉，平版、紙，48×34cm，2017 年。

髮一直困擾著我從很小的時候開始，應該是一種恐懼的心情。偏偏自己又是毛髮生
長發達一族，所以似乎必須找到一個方法來說服自己並且與他們和平共存。」由此
可見，他對毛髮的懼怕在藝術追求上已然蛻變成一種語言的迷戀與執著。其實他除
了版畫創作，早先也畫過頗具視覺張力的大幅水墨。二〇一四年開始，他結合水墨
經驗，創作了一系列先印後畫或先畫後印的「水墨黑白木刻」，並將此系列命名為
「毛毛計畫」。由於他的刀法與畫法都是捲毛的延伸，因此他的版印跨媒材實驗具
有穩定的融合感。

　東海大學美術系畢業後，洪子惟北上到臺北藝術大學美術創作研究所版畫組就
讀。與一般北藝大常見的風格不同，洪子惟的作品不追求時潮的形式以及議題性。
反之，他一直從民間藝術與宗教藝術裡獲得養分，在其碩士畢業展作品〈四季〉、
〈五福臨門〉、〈雙馬奔騰〉中，不難看到類似韓國民畫或古代伊斯蘭壁畫那種既
有裝飾性又具備故事性的浪漫的寓言色彩。洪子惟製版，主要使用紙凹版，和大多
數學院主流的紙凹版技法有明顯差異，他不靠黏貼做出肌理，也不以美工刀割紙營

造階調變化，他幾乎從頭到尾只以尖錐（如原子筆）用力在紙板上畫出線稿，這使得他的線條語言特別的樸拙，加上他慣以很透明輕薄的紙張印刷，最後又在印紙之下墊上他自己蒐集的特別鄉土特別常民的那種親戚長輩家的月曆紙。月曆紙上鮮豔的水果與他所描繪的古雅又拙趣的圖像形成奇特的視覺混搭，我認為他的混搭敘述作者內心從學院走入常民的認同。洪子惟的另一件重要作品〈家庭日曆〉，則是使用阿嬤家每天撕下的日曆紙，去拓印阿嬤家的各種擺設與物件，張數共有五十張之多。日曆紙代表逝去的時間，而拓印卻是留下遺跡的方式，在消逝與存留之間，〈家庭日曆〉展現的不只是觀念性，更多的是懷抱歲月的溫度。

畢業於長庚大學工業設計系產品設計組的陳又寧，自言對設計領域的許多價值觀感到疑惑甚而反省，於是才毅然決定研究所轉讀純藝術。順利考入臺北藝術大學美術創作研究所版畫組之後，他的藝術學徒生涯正式開始，卻似乎並不順遂。他喜歡寫生，喜歡不完整的類似素描草稿式的作品，同時他還喜歡馬諦斯、畢卡索、珂勒惠支，上述這些他所熱愛的模式與典範，很不幸的在北藝大的藝術意識形態中都被認為是老掉牙的沒有用的東西，並且受到直接而嚴厲的批評。經歷兩年多困頓鬱悶的研究所歲月，他在一次意外中不小心右腳骨折，於是回到高雄開刀並好好養傷。傷病中行動不便的陳又寧，由於無法起身印製版畫，但又想看看木版刻版的效果，於是乎隨手拿了鉛筆盒中的鉛棒，以類似篆刻拓邊款的方式將圖像拓印下來。無意間拿起鉛棒，似乎把他的藝術語言之門打開了好幾道。日後他常用同一個版拓印出好幾張，然後用不同的配色與筆法上彩（這是標準的民間手法），或者在單一畫幅裡運用了很多不同的版，進行拓印的拼接。他的拓印與加筆，總維持著某種隨意的不確定性，有時不在乎完整與否才更能流露藝術語言的彈性，這是當今學院藝術家幾乎快要消失殆盡的優點。二〇一七年他創作的〈枯木猶青〉、〈原野上的枯木〉、〈瓶花〉等，應該是他至今最出色的作品。

整個大學以至研究所生涯都在為生存而奮鬥不懈的趙曼妮，他生命經驗的起伏波折，以及他對外在世界和內心情感的敏感細膩，使得他成為這些女性版印藝術家中創作風格最為深沉憂鬱，氣質也最是愁苦又激昂的一位。在臺灣藝術大學版畫藝術碩士班就讀時，他以「被禁錮的靈魂」涵蓋自身的畢業創作論述。他使用的版種為木刻版畫，而且主要透過直接而剛猛的陰刻來表現，不過他幾乎沒有把木刻真正壓印出來過。鮮少到學校工作室使用機器，這是因為他總是上完課就要去打工賺錢，只能利用回家後短暫休息時間創作的他，把平時寫生用的油性粉蠟筆拿來做拓印的

材料。他原先勁挺的刀法線條，在經過他充滿繪畫手感的軟質蠟筆的擦拓後，黑白分明的高度反差降低了，取而代之則瀰漫著一種傷感的光與陰影，而灰階裡面又透露出一刀刀用力至骨的痕跡。趙曼妮的木刻拓印的魅力，就在這看似要髒不髒之間所留存的一股清澈與清新。他所謂被禁錮的靈魂，主要以他自己，他養的一隻老狗，還有他所能寫生的女性裸體為對象。儘管他描繪的對象並不廣闊，但他對自己的生命與情感的關切，是執著而深入的。此外，他有時也直接在刻好的木版上加筆上色，並且將版也一並展出，如此的展示方式也是相當邊緣的。

年紀最輕的張妤安，今年夏天甫自臺灣藝術大學美術系版畫藝術碩士班畢業。他大學時就讀嘉義大學，曾經畫過大量的水墨畫。除了水墨，他的藝術養分還來自他所喜愛的各國漫畫、街頭塗鴉、政治宣傳畫等，加上他的家庭在高雄設有神壇，自幼即接觸民間道教的各種咒語、作法儀式，以及紙紮紙衣等。這些異質的元素，在他身上很自然的融合，一點也沒有違和感，因此他的創作兼具民間性、次文化色彩，以及非常隨興恣意的繪畫手法，可謂高度混雜卻又一派天然的產物。他自創的卡漫人物莎莉小姐與幽靈寶寶，也時不時出現在他的畫面中，莎莉小姐是一隻兔子，幽靈寶寶是一個隨時可以變形的角色，有時甚至只是一團筆觸。不管莎莉小姐或幽靈寶寶到底代表什麼，又有什麼意義？似乎也不太重要，重點是張妤安的筆法活潑而輕鬆，他畫出來的版畫（多為平版或單刷）隨意、詼諧卻並不放縱。近期他則大量使用裝飾民間廟宇的廉價色紙，並且利用形版噴漆、手繪，以及畫符似的民間書法題款進行其版印繪畫創作。從打破版畫邊界的角度來看，他應該是模式最野、力度也最猛的一位。值得一提的是，今年五月張妤安和他的幾位同班同學一同組織了「醜版畫會」展覽。以醜為名的版畫會，儘管並未對版畫圈主流揭竿起義，但背道而馳的態度卻也相當明顯了。

臺灣當代女性版印藝術的邊緣敘述，是我為這次展覽下的副標題。這六位女性藝術家的版印實踐，若從民間與左翼的文藝脈絡觀之，似乎比起所謂正統的主流版畫，還要更接近歷史上真正的正統。

二〇一八年六月十日寫完

原載《藝術家》第五一九期，頁二七八至二八一，二〇一八年八月。

於無聲處聽驚雷——臺灣當代女性版印藝術的邊緣敘述，2018.7.7～8.19於月臨畫廊展出。

何以言情
——言情不死・臺灣女性藝術的敘事與抒情抽樣展

　　我與女性藝術「結緣」甚早，記得在大二那年，當時我讀藝術學院美術系主修藝術史，其中一門必修的理論課是戴麗卿老師教的「西洋藝術史學方法」，在課堂上，老師要求每位同學單獨負責某一種「方法體系」的整理、介紹並加以實例運用，其中便有女性主義在列。

　　我那時選到的方法是後殖民主義，主要選讀的範本為薩伊德（Edward Wadie Said, 1935-2003）的《東方主義》、《文化與帝國主義》，以及一些華文學者針對西方後殖民學說所作的延伸論述。薩伊德的敘述雖然不算非常艱深難懂，但龐大的文字分量及其引證內容多數出自帝國主義時期的歐洲文學，對大二的我來說，仍是難以消化的一次作業。勉力完成期末報告後，我知道自己對整個後殖民主義的理論體系所知僅為皮毛，但值得慶幸的是，我似乎開始會穿越藝術現象或風格流變的表象，進而看出那表象背後所隱藏的權力結構，這是我的眼睛開始「轉化」的起點。同樣一堂課上，另有其他同學負責後現代主義與女性主義的史學方法，那本堪稱經典讀本的《女性主義理論與流派》我也跟著硬是讀了一遍。後殖民理論與女性主義理論處理的問題，當然有許多面向上的不同，但從對抗白種中心、資產階級、沙文主義之共犯結構的立場而言，其實也有許多可供參照的互通之處。

　　同一年，我另外選修了陳香君老師的「女性主義藝術」，並且在機緣巧合下開始實際接觸到女性藝術的創作者與書寫者。在陳老師的課堂上，可以很明顯感受到，她是以女性的身分與經驗，去解釋女性主義藝術的諸多經典，並且將「身為女子」的自覺意識，輻射為一種具有女性感染力的思考與觀看方式，這種態度並非藝術領域中的女性皆有，而是需要經過提煉與強化的過程。那時，我有幸經由陳老師的介紹，到臺北一間私人畫廊，為正如火如荼布展中的當代女性藝術展，充當藝術家的臨時助手。我協助的對象是中國大陸藝術家林天苗，她的創作多與「線」有關，她似乎是要透過千絲萬縷、剪不斷也不應被剪斷的細線，連接著自己的藝術形象與母親（也是眾多母親們）的生命實踐。在傳統的漢人農村社會，女性除了生兒育女（作

為延續父系血脈的工具），恐怕絕大多數的時間都花在無止盡的針線活上。站在男性藝術以陽剛、雄厚、直接為尚的評斷標準，婦女的「女紅」在以往一直難登大雅之堂，但林天苗刻意把那看似瑣碎、重複的手工藝，硬是用更無聊更繁複的方式反覆演練，那不是對女紅的單純復歸，而是對女紅的轉化與歌頌，因為那是無數輩婦女曾經的苦難與壓迫象徵，卻也是身為女性才得以體會的無比細密的針線之情，既然它曾受到男性藝術的貶抑，如今則應被女性藝術家賦予不凡的意義與啟示。在展間布展到深夜，當工讀生都累癱時，只有林天苗本人以一種堅定的意志，繼續梳理著一根又一根數不清的細線，她說她知道她的藝術模式很累人，但她覺得必須如此。如今回想起來，那應當算是我能夠在女性藝術活例中，感受到女性主義精神的一個原點。

以一篇策展文章而言，上述的「從頭交代」似乎有點太過仔細，但我想說明的是，作為一名男性，先天的條件讓我不可能對女性的經驗真正感同身受或全然神入（例如自身不會被反覆灌輸「女生該如何」之類的教條，或不可能有月經等等），而我何以會特別關注女性藝術，很大部分便是源自上述的學習經驗。在後續的知識擴張中，特別是閱讀臺灣戰後現當代美術運動，從抽象表現風潮到鄉土藝術，再到八〇年代末的新表現主義，無論是橫向移植或自主文化意識的覺醒，從性別意識的角度而言，不難看出「父老權威崇拜」的色彩始終很穩固。而在龐大的父權藝術結構中，卻也出現屬於女性的發展軌跡，以抽象繪畫為例，似乎便可以透過黃潤色、陳幸婉、薛保瑕等畫家的早期作品，看到她們雖然在大的語言脈絡下依附於現代主義藝術，但又努力從中變異，孕育出或細膩或猛烈的女性之筆跡。

更大的感動與震動，來自觀念藝術中幾位女性主義藝術的典範，如克魯格（Barbara Kruger, 1945-）或奧蘭（Orlan, 1947-）等人實踐的力道，以及她們諷刺、攻擊男性權威與教條的凶悍程度，確實讓我打從心底嘆服，尤其奧蘭的巨作《The Reincarnation of Saint ORLAN》透過自己的身體，由一次次整形的手術，呈現藝術史中「女性美」規範的建構，其實便是父權體系控制女性自我審美的連續性歷史過程。奧蘭在創作中，一方面感受著殘忍與疼痛，另也開朗地面對直播鏡頭，展現出一般人難以理解的笑顏，她自信與無畏的程度，便證明了她控訴的強度，這件女性主義藝術力作，至今都是我講授觀念藝術的必要參照。

二〇一四至二〇一七年我在臺灣藝術大學任教，主要負責版畫藝術碩士班的教學，從學生的組成，很自然發現女多男少的結構一直很穩定，乃至在許多重要的藝

術比賽中，獲獎者也多是年輕的女性藝術家（男性常常反而較少）。但與此同時我也意識到，當前女性藝術家數量眾多，或者她們能斬獲很多體制內的肯定，此一現象並不代表藝術價值結構中的父老權威核心已受到衝擊、鬆動，反之，這可能是弱化女性自覺的系統性收編，這樣的陳述聽起來有些恐怖，但很能凸顯現象背後的權力本質，以我較為熟悉的版畫或書畫領域亦為如此。基於上述觀察，我一直在尋找具有鮮明女性身分、意識、感覺的女性創作，並以此「對應」既有與僵固化、卻可能不被覺察到的男性審美的宰制系統，這也便是二〇一八年夏天我（以筆名安懷冰）在臺中月臨畫廊策畫「於無聲處聽驚雷——臺灣當代女性版印藝術的邊緣敘述」這一展覽的初衷。以是之故，該展所挑選的藝術家，如張妤安、洪子惟、趙曼妮……，她們都出身自學院版畫專業，卻都在創作上有意識地打破對位準確、複數性、間接性等版畫規則，從而發展出諸多以拓代印、乃至直接手繪的單一性作品。

張凵安，〈零〉，98×39cm，紙箱、
油漆、墨，2024年。

時隔五年多，再次以臺灣當前的女性藝術為梳理對象，並於靜宜大學藝術中心策畫這檔展覽。我從版印的範疇擴張出去，於這次展覽容納諸多不同的媒材、脈絡與形式。從幽微的筆墨書畫，看似俗豔的類廣告設計，含蓄曖昧的喃喃自語，到強烈而具有疼痛感的行為……，在感受的巨大差異與混雜之中，我不再執著於對抗性或邊緣性，或者更確切的說，似乎如今的臺灣當代女性藝術，已很難發現具有鮮明立場的女性主義實踐。這到底是歷史發展下潮流已過的必然，抑或女性藝術家開始選擇用較為「委婉（某種退避）」的方式陳述自我，這裡沒有結論，只待繼續觀察。從策展研究的視角而言，在沒有激昂革命的時期，強加女性藝術家一個革命有理的沉重標籤是沒有實義的，我反倒是想要藉由我的選件（也就是抽樣），去解讀當前女性藝術的某種情懷或情態，於此且先用「言情」一詞來涵蓋。

既是言情，便內含敘事與抒情這一傳統的復歸，至於敘何事，抒何情，中間則有極大的光譜可以遊轉。張凵安、李映蓉、吳羽柔、張婷雅四位藝術家都畢

業自學院版畫研究所,她們在此展覽中出現,代表前述「臺灣當代女性版印藝術的邊緣敘述」的某種延伸與強化。張ㄩ安即張好安,她從大學時期便以美式漫畫的角色形象為本,用水墨畫出屬於她個人現實與夢幻交錯的「幽靈寶寶」,但大學的水墨創作受限於學院美術教育對於好的墨色層次與完整度的規範,以至於她有種手腳放不開的束縛感。她在筆墨上可以「無所顧忌」,反倒是研究所主修版畫之後才獲得意識的解放,那時她的幽靈寶寶可以是任何一種東西,或具象或抽象,甚至是一段話或標語,幽靈寶寶是什麼其實並不重要,重要的是張ㄩ安在釋放筆墨語言的同時,連接到自身家族所掌理之宮廟(高雄小港北極殿,主祀玄天上帝,伯父本身便是道士)以及道教文化中悠久而充滿爆炸性生命力的寫符傳統;而她運用的文字、語句甚至是注音符號,她所「寫就」(書畫同源)的各種形象,卻又巧妙地消解了宗教的威嚴感,成為一種詼諧不羈、速度與狠重兼具的另類寫意減筆。作為女性藝術家,以及一位畢業後依靠刺青維生的刺青師,張ㄩ安與當代藝術環境連結不深,她遠離權力核心,選擇在次文化與書畫筆墨中交融,以她個人的感覺賦與傳統水墨新的意義,無論其藝術載體是未經裝裱的輕薄宣紙,隨地拾起的幾片廢棄紙板或一段人身上的皮肉,她的語言都早已躍出常軌,而屬於當代女性藝術的一則非俗非雅、既學院又民間又街頭的特例。

生長於澳門的李映蓉,大學時期在臺灣藝術大學美術系就讀。澳

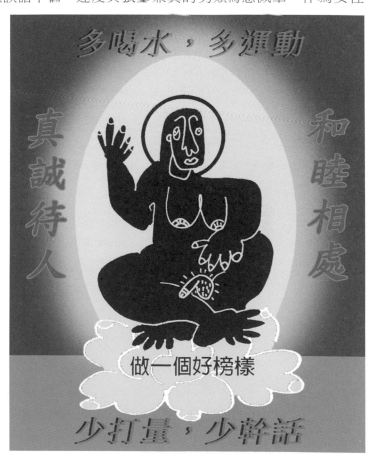

李映蓉,〈好榜樣—鬼島宗旨〉,木箱、LED 燈、燈管,81×66cm,2019 年。

門是高度移民社會，絕大多數的澳門人，父母輩皆來自中國大陸。李映蓉的父親是福建福清人，母親則為廣東中山人。自幼生活在具有高度中國文化意識的平凡家庭，中學階段很自然的就讀澳門當地「紅色」色彩最濃厚的勞工子弟學校，於是當李映蓉開始學畫時，便也如同許多她的同學般，到「關閘」對岸珠海的畫室去補習，當時無論她學校或畫室的美術老師，幾乎都出身自大陸的美院系統（廣州美院為主）。李映蓉對於刻印在自己美感經驗上的「中國氣味」本無自覺，直至到了臺灣，每每到了評圖時，總會得到不同程度的嘲諷與惡評，這才讓她領受到臺灣學院藝術領域似開放時則不然的審查眼鏡。我注意到她的作品，便始於她研究所時期（臺藝大版畫藝術碩士班）期末評鑑「未通過」的創作。一般人受到批判時常常會放棄自我的脈絡，而看似柔弱的李映蓉，卻以更強悍堅決的姿態，實踐出一個受中國大陸文化影響的澳門青年女藝術家的身影。她的燈箱畫系列〈好榜樣──鬼島宗旨〉、〈與您同在〉、〈心中留〉，直接借用父親發給她的問安長輩圖的設計風格，品味極其大陸（但又完全不是中國大陸官方所認可的紅色美術），沒有修飾，不裝文雅，卻反倒有種真切的感情，那也是她給與「未通過」最堅決的回應。我之所以在李映蓉的作品中讀到強悍動人的生命力，應該也是源於她自覺且勇於對抗權威的頑強精神。至於她的連環畫〈鬼島風情畫〉、字帖〈瘋情話──鋼筆書寫範本〉則都反映出她對現實環境的觀察與投射，臺灣人常以「臺灣最美的風景是人」這句話引以自豪，但臺灣社會是真的包容寬厚，還是以自由之名讓他者自我噤聲，正如學院審查試圖以某種好品味去改造她的藝術認同，卻可能是一種看不慣異類生命經驗的扭曲與抹去，這是李映蓉有力的提醒。

同樣出自版畫專業的吳羽柔，研究所畢業後又轉赴英國深造。她在異鄉留下的幾件創作，都透過藍曬這一媒材呈現。其中〈給太陽〉（To Sun）援引印度詩人泰戈爾的句子：「太陽越過西方的海，向東方留下它最後的敬意。」這段詩句中的十五個英文單字，從二〇一九年十月二十二日開始，到同年十一月十日止，被吳羽柔用十五天加以處理，每個字組成的字母或多或少，但都在一天之內分時段曝曬、沖洗並顯影，由於不同時段日光的強弱自有變化，在有無之間反映出當時英國氣候的陰晴變化。無論字母清晰與否，都是吳羽柔藉著陽光與泰戈爾，聯繫英國與故土，讓時間及光線壓印出一段私密曖昧的、不那麼勇敢表露的女性的鄉愁。除了〈給太陽〉，另有隔年的〈給月亮〉以及〈給夏天〉，都是藍曬媒材與文件記錄結合的視覺化的觀念藝術，總體而言都偏向用詩性的語言，去面對距離、空間與光陰的變化

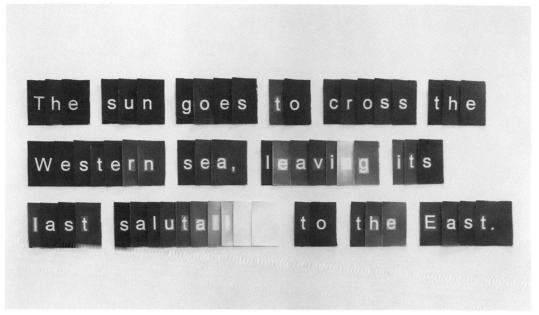

吳羽柔，〈給太陽〉（局部），藍曬、文件，59×210cm，2019年。

所帶給人的心境上的影響。吳羽柔在創作上，往往選擇讓個人的「手感」退後，並使用間接性的手法讓媒材進行自我催化（當然仍是在她控制的框架裡面），這說明她雖然未必製版、壓印，但內心在情感上仍與版印美學有一分連結。

　　與上述三位藝術家相比，作為臺灣青壯一輩重要版畫家的張婷雅，在版印媒材的質感與技術掌控上，似乎都更為嫻熟，作品也更像是「版畫」。張婷雅擅長的技法為水印木刻，非常值得一提的是，她對於水印技藝的「打磨」，有著近乎苛求的偏執，其濃淡灰色調子的堆疊與豐富變化，乾淨、優雅而且一塵不染，足以連結到晚明十竹齋書畫譜這樣細緻無比的經典。但「像版畫」只是視覺表面，張婷雅骨子裡也藏著對學院版畫權威的反叛。她近年所有的作品，無論一幅圖要刻多少塊版，要套印多少次，她都只完成「一件」，以極度傳統的雕版印刷技藝，僅留下獨幅，這便是她出手豪氣的背反宣示。在作品的意象上，張婷雅則提出「臥遊」的概念，以此呼應文人畫美學。臥是人在室內的自我觀照，遊則為面向外在世界投射行旅想像，在內外與出入之間，她往往利用屏風的遮擋，花窗的穿透，步道的延伸，構化出一種寂靜淡然的奇幻空間，裡面的山水已非士大夫的真山真水，而是都會女子消化過文人畫典型之後的當代造境。二〇二二年是張婷雅的一次創作豐產期，其中

〈遠望〉、〈一朵雲間〉不但將「臥遊」意趣發揮的淋漓盡致，而且我特別有感於「孤燈」這一元素的巧妙點景，那似乎深化了張婷雅臥遊的重點，實在於體會孤獨所帶來的精神凝結狀態。

這次展覽中，王念貽是唯一一位以行為、觀念文件以及裝

王念貽，〈懷胎十月的連結〉，衣服、棉線、行為攝影，尺寸依現場而定，2022 年。

置為主要創作手段的藝術家。她的藝術常從個人的生命經驗出發，尤其與刺痛、受傷的經驗相關，例如面對自己手臂上皮膚的惡性病變，她在與醫生討論後決定進行割除手術，從術前檢查到術後恢復近一年，她很有紀律地留下這段時間與病變有關的各式文件，也不時透過攝影與文字進行各種看似繁瑣的紀錄，最後她能透過觀念文件的交織、鋪排與空間裝置，凸顯出她面對一塊皮膚（像是一個色塊，又近乎女陰的象徵）的離去，背後所能隱藏或投射出的自我與記憶、與社會人群、乃至與世俗價值的一種既企圖融合又不免要對抗的矛盾關係。這種非常個人化的題材，往往容易變成自我循環式的呢喃，但王念貽卻能在藝術語言上，把切割、針扎、縫合、撕碎這些女性主義藝術頗為經典的手法，用一種更強韌的精神予以轉化，這使得她講述的自我，其實有著與觀念藝術體系的歷史對話的張力。她的近作〈懷胎十月的連結〉，則以針線連結母親的與她自己的貼身衣物，母女之間的衣服風格如此接近，卻又似乎有種說不出的距離感，至親至愛的感情背後，往往存在難以言說的隔閡，王念貽以此表達她意欲修補、重塑母女關係的渴望。

近兩年來，我對水墨書畫有更多的觀察與關心。在當代學院水墨領域，過往文人畫所強調的筆墨精神有愈來愈弱化的趨勢，筆墨線條一旦走向邊緣，則圖像主題的符號化、商標化趣味，以及顏料色層的細節「經營」便躍居主流，這是臺灣水墨創作漸漸膠彩化的根本原因。聶蕙雲作為中生代的水墨畫家，她置身筆墨價值崩解

聶蕙雲，〈太平有象・年年芳華〉，絹本，53×66cm，2019 年。

的浪流之中，卻一直堅持筆墨線條（以書法根基為骨）的重要性，而且還以最為「冷門」、最不易獲得掌聲與關注的工筆畫為其志業，由此可見她獨立且善於自處的藝術性格。她近年最重要的作品如〈牡丹亭系列・遊園〉、〈太平有象・芳芳年華〉、〈品茗〉，是以柔韌的藍色（青花瓷的顏色）線條，勾勒出明清古籍小說中木版畫插圖的優美世界。聶蕙雲的筆調溫潤，寫景雍容大度，人物開臉則含蓄圓勻，這說明她的傳統功底紮實。但她並不以謹守傳統自滿，她巧妙地在場景中安放當代女子，當下的青春少女默默觀看、感受數百年前小說家筆下令人傷感的青春愛情，這是時空流轉的自我叩問，也是重讀文學經典的一次巧妙轉化。她二〇二四年初完成的新作〈春──麗人行〉，則結合傳統書畫的經典植物（水仙、竹、梅、菊）以及民間藝術中常見的文字畫形式；她把楷書的「春」字加以鏤空，中空部分勾勒出古建築的窗花，在華麗典雅的花窗與花草的襯托下，一對古代的戀人在雲境中看著如畫的小景山水，似乎他們眼前是一片夢境，而作為觀者的我們，所看到的絕美愛情，似乎也是一種精神上的夢境。我想這是聶蕙雲頗有深意且值得反覆推敲的提醒。

最後要介紹的是吳思蓉，身為更年輕一代的水墨畫家，她一樣經過完整的學院體系訓練，從臺灣藝術大學書畫系到華梵大學美術創作碩士，一路以來主修水墨的她，在創作上大體分為兩個主要主題，其一是造形上受到少女漫畫影響的夢幻美人畫，另一則為從寫生發展而來的植物系列。從作品的尺幅與所謂完整性（布局複雜，技術上的「做工」也更多）來說，可能吳思蓉的人物會受到更多認可，但我偏好她畫的植物。因為前期是寫生的關係，所以下筆時留下更多思考與不確定的痕跡，某些看似不那麼有意識的筆觸，則像是在留下一段段時間的記號，雖然在後續一次次

的疊加過程中修飾或遮蓋了某些東西,但仍具有繪畫性的直接魅力,其中二〇二〇年創作的〈逆影〉,便充分說明上述特質。吳思蓉通常畫的是乾枯的花葉,或者說是因為一次又一次描繪,所以讓花從鮮美畫到枯死,並停留在那個不變的狀態。看吳思蓉的植物,讓我想到旅法廣東畫家梁兆熙的玫瑰與蜀葵,兩人都有其優美、乃至偏向唯美之處,梁兆熙的技術自然更加熟練,他的作品在傷逝色調中依然不時顯露出孔雀開屏的雄性風騷(這種風騷也是藝術上可貴的質地),吳思蓉則有一種更內省、更純粹的落寞。

以言情這一概念,涵蓋上述七位女性藝術家近年的創作,並當作抽樣展的主題,或許概念上並不十分嚴謹,但我確實在她們的藝術實踐中,看到言情傳統的有力回歸。這裡的言情,早已不限於言情小說式的言情,而是一種對於敘事與抒情的執著之情。何以言情?其實無所不能言情!言情不死,因為言情本就不會、也不應壞滅,之所以強調不死,是想提醒、標注出來,或許這是面對當前女性藝術發展的一個可能切入點。

原載《藝術家》五八六期,頁二三四至二三九,二〇二四年三月。
雜誌上發表時為縮減版本,二〇二四年二月二十八日全文增補完成。
言情不死——臺灣女性藝術的敘事與抒情抽樣展,2024.2.26~4.20於靜宜大學藝術中心展出。

輯二

解讀的興味──藝術評論

且喜殘影如夢
──與梁兆熙在巴黎相遇

　　再一次造訪巴黎，這回卻是冬天。據法國友人的説法，今年冬天算是特別的暖；也的確，我從網路上看到臺北近郊山區紛紛飄下雪花的照片，而巴黎只是綿綿陰雨，攝氏六七度。老早在出發之前，就已經查好要參觀哪些博物館，龐畢度中心（Centre Pompidou）當然是目標之一；除了舉世聞名的館藏現代藝術，一月多時，另外還呈現了兩檔藝術家的特展，分別為具有華裔血統的古巴畫家林飛龍（Wifredo Lam, 1902-1982），以及二戰後德國新表現主義巨擘安塞姆・基弗（Anselm Kiefer, 1945-）。

　　對於林飛龍，我以往只在《藝術家》出版的世界名畫家全集中草草翻過，原作則從未有機會看到。面對如此大量的作品，包括油畫、水彩、素描、版畫、插畫……，誠實的説，我並沒有辦法駐足停留太久。林飛龍的典型風格，很明顯受到畢卡索（Pablo Picasso, 1881-1973）的影響，他同樣使用形體的切割、變形與誇張化，但卻缺少畢卡索藝術內在嚴整的古典結構，同時也沒有那種能在豪邁奔放中維持一定含蓄感的手筆，以至於林飛龍的畫作顯得頗為瑣碎、花俏、刻意。特別他的大畫，更是凸顯出上述問題，依靠複雜形象所拼湊出的表象豐富，並不能掩蓋力量渙散與氣質流俗。當然，我以大量觀看畢卡索的經驗來評斷林飛龍，或許是太嚴苛了。

　　另一位藝術家基弗，光從展間洶湧的人潮，就不難看出巴黎觀眾對他的捧場。記得十多年前我第一次去美國，也曾經在華盛頓特區的美術館裡見過他的大作，當時才二十歲、剛剛開始在美術系求學的我，確實是非常震撼的。我的震撼，一是來自於超級巨大的尺幅，二是來自於畫布表面所堆積的顏料、沙土以及鐵片等媒材的驚人厚度與量感；另外一點，是德國新表現主義與義大利超前衛藝術所代表的繪畫復興運動，自八〇年代初期風靡世界藝壇並隨之席捲臺灣，直接造就了九〇年代臺北畫派的走紅，我等於親眼見識到一批當紅臺灣畫家的祖師爺之一（儘管臺北畫派受義大利超前衛的啟發更顯著），內心大有「果然是祖師爺厲害」的震動。大二那年的「西洋美術史學方法」，我在戴麗卿老師的課堂上，即以德國新表現、義大利超

前衛對照臺北畫派中的幾位主要旗手，並透過後殖民史觀進行分析批判。我那時的主要論點，乃認為臺北畫派所高舉的本土化，僅僅停留在符號選用以及口號呼喊的層次，而他們核心的藝術語言，依然只是一種流行的快速移植；因此九〇年代評論界用臺灣主體性的立場去大力推崇臺北畫派，根本上是眼光的失準。

時隔多年，我對臺北畫派的評價不會與少年時的想法差距太遠，但另一方面，從前對於德國新表現與義大利

梁兆熙，〈貓頭鷹〉，水彩、木炭、紙，45×47cm，2016 年。

超前衛的讚頌，如今則有了大幅度的修正。我還是相信，基弗是他那一個世代西方具象畫家中頗為傑出的一位，他的主題鮮明，表現手法強烈而具有特殊質感，繪畫的涵蓋面積本身即具有史詩般的意味；不過與二十歲的感受不同，基弗不再也無法讓我感動。走在龐畢度中心偌大的展覽會場，一座又一座殘敗傾頹的建築廢墟，一片片荒蕪孤寂的原野，那所謂沉重的歷史感與國族意象，當然是清晰存在著；但令我更加深刻感受到的，竟然是第一世界當代藝壇所流露出來一股資本主義的暴發戶氣息。面對一代大師，我的直覺使我無法照單全收，我確實不喜歡矯情與虛張聲勢，那是一種假假的味道。結束幾個小時的參觀，我到對街的超市買了一瓶氣泡水與一條法國麵包，就這麼坐在廣場上伴著寒風野餐起來。冬天的巴黎很早天色就暗了，入夜後的龐畢度中心依然燈火通明，顯得特別的輝煌。

看完龐畢度的隔天，與梁兆熙相約碰面，他特別安排一起去超過百年歷史的夏提爾食堂（Le Bouillon Chartier）晚餐。由於會面的時間尚早，熟門熟路的他便帶著我逛附近的德魯奧拍賣行（Drouot Auction）。在拍賣行裡，有許多間展廳，分別為不同類型的拍品的預展，除了骨董、珠寶、華服、家具等，當然也少不了繪畫。那天我

並沒有看到什麼特別吸引人的作品，倒是其中一個拍場，牆上掛滿了大大小小的油畫，畫作並不突出，但一看就知道出自同一位作者。仔細翻了拍賣目錄與介紹，原來是位過世不久的畫家，那預估價以西歐的物價水平來說，也是出奇的低。我問梁兆熙怎麼會有那麼多單一藝術家的作品，他說這種事時常發生，很多畫家生前或默默無聞或小有名氣，死後家中留下一堆畫，後代覺得沒有什麼價值，保存麻煩又占空間，於是就整批送拍了。梁兆熙微笑著說：「當年的常玉也是如此，排賣行裡常見啊！價錢也不貴，可惜我以前沒有買幾張，怎麼知道後來被炒成那樣。」接著他又說：「說不定有一天我的畫也這樣被送進來，沒有什麼不可能的。」我當然明白這是玩笑話，不過他那一輩的華人藝術家，到巴黎、紐約往往就抱定了客死異鄉的純粹理想，上了年紀之後的自我解嘲，聽起來總不免悲涼。

我們一同晚餐的夏提爾食堂，食物似乎不是重點，反到是猶如羅特列克（Henri de Toulouse-Lautrec, 1864-1901）畫中的昏黃光線與懷舊擺設，讓人彷彿時光倒流，置身風華絕倫的美好年代。上個世紀初巴黎畫派的年輕窮畫家們，應該就是在這樣的餐廳裡喝著紅酒高談闊論並揮霍青春吧！我與梁兆熙聊到前一天到龐畢度中心參觀的一些感想，他說他也想看基弗，只是一直還沒找到時間去，至於林飛龍，他認為在二十世紀初的西方藝壇是有一定位置的，雖然開創性與深刻度不可能與畢卡索相提並論。梁兆熙知道我對林飛龍評價不高，又特別輕鬆的對我說：「你別要求太高啊！每個年輕人剛來巴黎的時候，都夢想成為馬諦斯（Henri Matisse, 1869-1954）或畢卡索那樣的大藝術家，但真正能做到那樣高度的，以繪畫來說還是只有這兩人而已。我是已經老了，這輩子差不多就是這樣。你還年輕，還有希望。」梁兆熙的自我消遣以及給予我的「鼓勵」，其實帶著豁達與幽默；因為我知道即便讓我有十條命苦練書法，我也不可能寫得過顏真卿或蘇東坡，這道理都是一樣的。

晚餐後，梁兆熙很客氣，堅持開車載我回旅社。他說巴黎市區不大，花不了多少時間。我住在十四區，即著名的蒙帕拿斯（Montparnasse）一帶。從右岸到左岸，一路上穿過白天市中心最熱鬧的街道，塞納河兩側燈火晃動閃爍，冬夜裡的巴黎卻有些冷清，沒有車潮，行人三三兩兩；如此褪去繁華的景緻應該才更接近這座城市原本的情調吧！他又特別繞路到傷兵院（Hotel des Invalides）方向，每一次近距離看鐵塔與遠遠望去，我的感受都十分不同。最後往蒙帕拿斯的路上，他介紹了幾間巴黎畫派年代藝術家聚集的餐廳，果然生意似乎很火熱，另外指出一條毫不起眼的暗暗的小巷子，成名之初的畢卡索曾經在那住了好幾年。那天晚上道別前，記憶特別鮮

梁兆熙，〈馬〉，壓克力、水彩、木炭、紙，90×111cm，2015 年。

明的，梁兆熙捉到他從香港來巴黎已經快滿四十年了，他淡淡而篤定的說：「我這麼多年在巴黎，這麼多年畫畫，覺得人生很值得，沒有遺憾，因為我看了太多好東西」。

　　一位藝術家奮鬥一生了無遺憾，只因他看了太多好東西。聽到這句話當下的瞬間，我心中就充滿了激動與感動。回到臺灣之後，總會不時想起梁兆熙那晚述說的神情和語氣，而一旦想到便久久不能平復。做一個真正的藝術家，還有什麼情操是比這般更純粹、更絕美、更高潔的呢？同樣是某種層次上表達對於時間性或歷史感的歎喟，同樣是在塵封的取景框中提取精神凝結卻稍縱即逝的片刻，基弗的油畫那麼大，梁兆熙的素描如此小；他們的差距又豈僅僅是尺幅而已，從世俗的名氣、地位、價格、排場，哪一樣不是天差地別？然而，真能打動我的，卻是梁兆熙。一封

好的書信，無論情書或家書，難道不該是發乎情止乎禮、點到為止而言淺意深嗎？怎麼轉換到視覺藝術，人們的口味就變得如此之重，好像作者不灑些狗血，大家都嗅不出他是有感情的。

在電腦上看著梁兆熙近兩三年來的作品，最吸引我的還是他的動物；那些孔雀、駿馬、老虎、貓頭鷹，無不神采靈秀卻又透露出沉鬱的氣質。他特別喜歡畫馬，相較於其他題材的琢磨經營，他的馬更接近速寫，筆筆飛揚，以神馭形，既是減筆，亦為逸筆。在西方藝術史上，我會想起傑利柯（Théodore Géricault, 1791-1824）與德拉克洛瓦（Eugène Delacroix, 1798-1863），這兩位浪漫主義的天才型畫家，同樣是畫馬的能手。他們筆下的馬匹，不但強健俊美，而且洋溢著青春的風騷。梁兆熙的馬，當然也俊美風騷，但我心中不斷迴蕩著的，卻是杜甫名作〈瘦馬行〉的前幾句：「東郊瘦馬使我傷，骨骼硉兀如堵牆。絆之欲動轉欹側，此豈有意仍騰驤。……」似乎那些籠罩在微塵與微光中的美麗馬匹，都只是年邁的神駒在追憶自己風華正盛時的一幀幀殘影。這種幽邃的傷感，不會出現在傑利柯與德拉克洛瓦的畫面，而是屬於梁兆熙獨有的。

年過六十，應該不能算年輕，不過梁兆熙的筆觸，卻始終頑強，絲毫不顯老態；即便老去，老的也是一股蒼茫的意境吧！做一個半生異鄉人，異鄉早已是故鄉。畫中馬是殘影，畫家的人生又何嘗不是？且喜殘影如夢，此夢何其美，只因他看了太多好東西，那是別人永遠拿不走的。我若年老時能像梁兆熙一般，同樣無憾矣。

二〇一六年四月七日寫完

原載《藝術家》第四九二期，頁三九〇至三九三，二〇一六年五月。
原收入《靈秀微塵——梁兆熙》展覽專輯（臺中：月臨畫廊，二〇一六年四月），頁五至九。

素描的靈手
——董振平與他的「懸念·鄰薄獄」個展

　　董振平作為一九七○年代至今最具分量的臺灣藝術家之一，他的創作面向始終保持著多元的開拓性格。就學院的認知而言，他是版畫家（版畫也是他在學校負責教學的科目），也是雕塑家，他的版畫與雕塑互相影響又互為表裡，正如董振平自己的論述：「平面是立體的開展，立體是平面的堆砌。」在這種創作觀之下，他的版畫時常顯得不那麼平面化，而他的大部分雕塑則比較不去訴求傳統雕塑所在乎的體感與量感。就一般大眾來說，董振平可能更是一位成功的公共藝術家，自八○年代末期至新世紀的前十年，董振平的公共藝術案在臺灣各地開花，從北到南，從各級學校到大小車站，從人聲鼎沸的鬧區到杳無人煙的鄉間，幾乎都留下其手筆。案子多並不代表什麼，重要的是案子多又兼顧藝術性，董振平曾經發出「公共藝術不是工程」的呼聲，他顯然反對大多數公共藝術淪為粗製濫造的大型雕塑的現象，於是他一直堅持將公共藝術經營為其自身版畫與雕塑藝術的延伸與變奏。整體而言，版畫、雕塑以及公共藝術是董振平最為人所熟知的藝術媒介；但若僅以這三種媒介涵蓋董振平，則又把他的格局變小了。

　　從我個人的角度，特別是企圖建構臺灣當代藝術史的史觀視野，董振平藝術的某些重要成就，確實是受到忽略的。首先，是一九八○年他於臺北美國文化中心舉辦的「多媒體感性藝術」個展，展覽裡的許多作品，如〈國徽〉、〈現場〉、〈未知數〉、〈垃圾＋濫無節制的生產季節〉等，皆可謂臺灣裝置、觀念與複合媒材藝術的先鋒，其藝術語彙的生

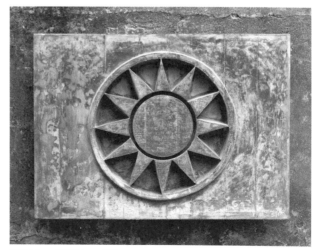

董振平，〈國徽〉，樹脂，59×80×10cm，1979 年。

猛強悍，內容所涉及的社會現象與政治敏感性，絕對是「早熟」的前衛。董振平將中華民國國徽形塑為灰暗斑駁的墓碑，那是在一九七九年，距離一九八七年解嚴還有八年之久；相較於解嚴之後吳天章畫出代表作〈四個時代〉，因而成為衝撞國家意識形態的本土藝術代表，只能說董振平做得太早，如今似乎少有人論及。值得順道一提的是，董振平留美歸國後曾短暫任教於臺灣師範大學美術系，他當時教到一位傑出的學生，即日後重要的觀念藝術家石晉華。從一九八〇年董振平「多媒體感性藝術」，到一九九二年石晉華「所費不貲」（臺北市立美術館個展），應該是兩個世代裡最具突破性的前衛藝術個展，其中的脈絡關係有待日後另闢篇幅深究。

再者，董振平的雕塑，一向被學界列為「現代雕塑」的範疇，但對比於臺灣的現代雕塑界，他幾乎是絕無僅有的始終拒絕「純抽象造形」的獨立個案。他沒有走入抽象，與他崇尚文藝復興又嚮往寫實精神密不可分。母親與小孩的形象，訴說著人類生命最原初的溫度與光芒。神性的聖人與渺小卑微的小丑，則反映出他面對人生的矛盾；時而如傳教士般積極淑世，時而又像馬戲團演員般麻木娛世，無論淑世或娛世，他雖參與其內卻又保留一種抽離般的決然清醒。以實際作品為例，從二十多歲完成的〈母與子〉，跨越到去年的新作〈機緣〉，正好是一個由人性到神性、最

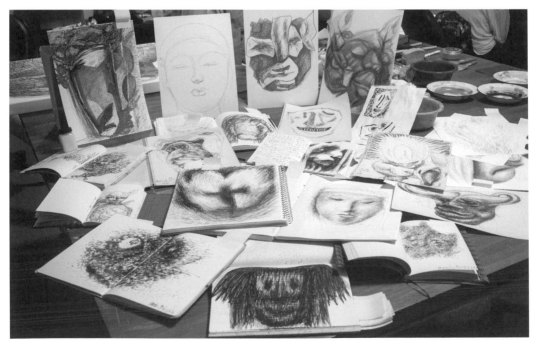

董振平近年來的許多素描本

後回返人間的循環。不管
怎麼變化，董振平雕塑都
是非雅痞的，這也使得他
的雕塑即便不是放在「白
盒子」，還是充滿力量與
光彩。

　　最後一點，近些年來董
振平的發表頻率不高，個
展與聯展都較以往減少。
習慣用展覽廣告來判斷藝
術家是否依然「在線」的

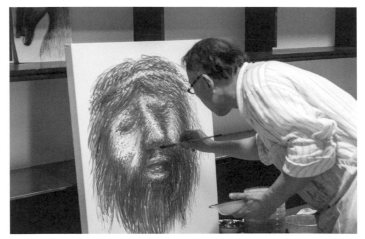

董振平描繪其作品〈耶穌〉

業界，恐怕以為董振平已經進入退休狀態；實際上，他非但沒有從創作上退休，反
而是進入藝術生涯的另一高峰。生活的轉變，心境的轉換，回到美國與家人住在一
起的董振平，製作版畫、雕塑，或執行公共藝術的機會自然不多。於是，他拿起手
邊的筆記本與速寫本，開始進行大量的素描創作。董振平的素描，似乎什麼都可以
畫，也隨便他怎麼畫。是人物，是動物，是神仙，是鬼怪，總是信手拈來。是寫生，
是想像，是減筆，是塗鴉，也皆從心所欲。那許多認為藝術創作必然要具備明確主
題、方法、脈絡、目標的學院派，大概會覺得董振平老來「亂搞一通」；但對我而
言，藝術最可貴的東西，乃是直覺、感情與生命境界的流露，而這正是董振平素描
熠熠閃爍之處。我何其有幸，在去年負責了屏東美術館董振平編年展的策畫工作，
得以第一手看見如此大量數以百計的素描原作。編輯畫冊時，我堅持收入許多素描
並且獨立為一個單元，使之與版畫、雕塑比肩並列，這是因為我認為即使只有素描
作品，董振平還是臺灣當代藝術的一代巨擘（雖然當代藝術圈並不怎麼重視素描）。
畫冊出版後，我先寄了一本給人在高雄的石晉華，他一收到立刻打了電話給我，石
晉華很高興的說：「董老師素描真好，他應該多畫，他是位好畫家。」董振平不只
是重要版畫家、雕塑家，他還是道地的好畫家，這是以往觀眾所不熟悉的。

　　這次董振平在關渡美術館的「懸念・鄰薄獄」個展，實為其素描的再創造。他將
原先畫在素描簿裡的眾多作品，選出一系列約一百多張的〈顏面〉（faces）加以掃
描，並輸出於畫布上，最後再用古老的蠟彩重新加以描繪。展間的三面大牆，則以
三大題材區隔、呼應，分別為中央的「天界」（神與佛），左側的「地界」（魔與怪），

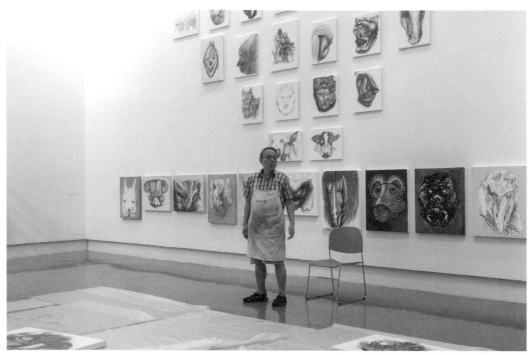

董振平於關渡美術館布展，背後為作品〈人界〉系列

以及右側的「人界」（人獸與十二生肖）。我在布展時親臨現場，氣氛神秘、深邃而又磅礴；人在天地人三界環繞下顯得微小，這很類似走進哥德式教堂或佛教洞窟的感受，相信這種宗教性的暗示，也是董振平刻意的安排。每次展覽，董振平總喜歡奮戰至最後一刻，關渡美術館特別準備了一個空間，讓他繼續加筆。在此臨時「畫室」，一堆用來調色的碗盤，一管管蠟彩顏料，無數支的畫筆，只見他將十幾張畫布立在牆邊，一張接著一張改過去又改回來，一邊說著「時間太趕來不及了」，卻又那麼興高采烈、渾然忘我。相信到了開幕當天，甚至開幕之後，董振平若發現哪裡可以再加上幾筆，還是會找來梯子把畫布取下，再好好拚鬥個一回。在我心裡，董振平不只是一位重要藝術家，他更是一路指導、照顧我的老師。作為教育者的董老師，他留給我最寶貴的風範，就是面對藝術最純粹的熱愛與自由自在。藝術不一定需要目的，常常沒有目的的藝術，反而更為真實動人；董振平的素描，亦是如此。

原載《藝術家》第四九三期，頁三九四至三九五，二〇一六年六月。

書齋中有民間
——讀王萬春近作

※以筆名安懷冰發表

　　手裡拿著一本正方形的薄薄的畫冊，書衣是厚質土色牛皮紙，無論視覺上或觸覺上都很樸素。這本已經是二十多年前印製的老畫冊，無所謂正反面；因為它兩面都是封面，一面是蘇旺伸，另一面則是王萬春。當我閱讀王萬春的「自述」（其實更像是很主觀的簡歷）時，有些段落吸引了我。諸如「二十歲，進國立藝專學習雕塑，後放棄，自修繪畫及木雕。」或「二十七歲，八月於春之藝廊個展……，此次展覽之後，創作觀變得很茫然，不知道要畫些什麼……」又或者「二十八歲，為了活命，開始討生活，前半年賣便當，後兩年擺地攤，日子十分暗淡……」以及「三十歲以後開始過簡單的半隱居生活，住花蓮郊外，日子像苦行僧一般，由於時間多，周遭的氣氛也很好，自然而然又畫起來了。」還有「三十四歲，停止做手工藝，專業繪畫創作。……這一年賣了不少畫，生活改善不少，由於消耗過度，精神顯得疲憊不堪，創作樂趣大不如前。」王萬春這些喃喃自白式的文字，讓我感受到一個年輕的生命因為藝術與現實的拉鋸時而昂揚時而頹靡，這種起與落之間的曲折反覆，是很迷人的一種歷史典型。

　　若我們回到十九世紀中後葉乃至二十世紀前期的歐洲，從印象派、後印象派開始，到野獸派、立體派、巴黎畫派、表現主義等，那些被記載於藝術史冊上的藝術家的名字，大多數人的人生（至少年輕時）都痛苦而精彩，瘋狂而絕對。藝術家如此遠離社會世俗的價值體系，在歷史上並非常態。我無法想像魯本斯（Peter Paul Rubens, 1577-1640）遊走於歐洲各國王公權貴案子應接不暇時，會突然說自己「很茫然，不知道要畫些什麼」，或感覺「疲憊不堪，創作樂趣大不如前」，因為這是不可能的。只有在特定的時期，才會培養出如此的藝術家以及藝術家們這般單純可愛（從某種角度來說）的性情。這使我懷念起我自己不曾經歷過的、但曾在書本上與很多前輩的敘述中理解到的一九六○到一九八○年代，那個時代與今天有何不同呢？當年的年輕畫家出國讀書，多半抱著要在歐美藝壇闖出一番名號的雄心；如今在國外攻讀藝術者，幾乎都是拿了學位就立刻回到臺灣，看看是否能占到一個教

職。當年的藝術家在畫廊辦展覽獲得好評與商業上的肯定，或多或少還會對於「成功的意義與內涵」感到懷疑、矛盾，甚至是茫然；至於今天的創作者，尤其是二十多到三十多歲的最新銳的一輩，往往進入市場，就守著某一種主題與某一種技術、質感，然後不斷複製、精煉，企圖形構出個人的藝術商標，最後通常在很短的時間內就走向習氣與匠氣。我總感覺跟著我一起成長的這一輩人，好像是個性最「奴化」的一個世代，在學院時順服學院權威，出了學院就只知道認同市場。學院與市場，說穿了就是第一世界與資本主義，這結構雖然不是萬惡，但也沒有好到不可以反省。像王萬春當年放棄藝專學位，說離開就離開，這種「學院沒啥了不起」的帶點草莽味的氣魄，在今日是非常罕見的。

離開學院圍牆的王萬春，並未因為沒有教室就離開了學習。他於八〇年代初期出道，於九〇年代成熟，直到即將邁入二〇一七年，他準備在臺中月臨畫廊發表個展「双」的這一階段，期間跨越好幾個十年。從王萬春的作品的變化，可以看出他每一個時期都有一些不同的追求，而這些追求又對應了不同的藝術典型。他早些年（大約是九〇年代初）的畫作，大都使用水彩，他在構圖非常簡單的空間結構裡，畫自我的一方天地，點綴著人、狗、花朵、雲彩。這些對象具有想像的夢境般的特質，往往變形而且簡化。他沒有留下特別強烈的線條，而是以柔和纖細的筆觸貫穿全局。在筆觸的不斷積累下，粉色系為主的色彩則富有變化。我以為這時的王萬春受到超現實主義與表現主義的影響較大，不過他的情調沒有那麼激烈、直接。至於這次在月臨畫廊展出的作品，主要是近十年的創作成果，王萬春的變化可謂不小。第一，是藝術的語言上，他捨離了早期的朦朧漸變，改以接近平塗的直白的手法，用色的彩度也大大提高而對比強烈；如此一來，畫風自是明快陽剛許多。再者，則是配合著語言的性質，他在藝術的取法對象上，則明顯出現更多民間藝術、新文人畫，以及新表現主義的氣味。如他的剪紙作品〈夢〉（共兩件），那種散點透視以及元素散落於畫面各處的手法，乍看似漫不經心，實則具有漢代畫像磚、畫像石的神采。另外像剪紙〈弱不好弄〉、〈平淡生活〉，以及繪畫〈樂〉等作，那種平實可親的拙味，可以說是農民畫的當代再詮釋。至於〈逆向思維〉、〈懸浮之境〉裡的人物的姿態、表情，似乎具有古奇（Enzo Cucchi, 1949-）的戲劇張力，只是王萬春的人物很「漢化」。

藝術是歷史的產物，藝術家也是。藝術家創作發展的演變，述說著藝術家眼光與價值觀的更新。很多創作者不喜歡被人認為「受到特定對象影響」，但我卻覺得能

夠受到影響是件幸福的事。正因為有那麼多精彩的歷史典型，所以當今的藝術家才更清晰自我的追尋。作為一位藝術家，王萬春走的道路算是比較特立的，他在八〇年代崛起的新文人畫系統中，自然風格很是鮮明。但他沒有停留在朦朧的夢境，也沒有走入避世或憤世的胡同，他所嚮往的對象，多半也是富有新鮮朝氣的。他的作品其實也像是一則則輕鬆的玩笑，既書齋又民間，有些玩世不恭，卻不流於流裡流氣。雖不凝重，亦不輕浮。即使偶有悲傷，也決不濫情。這是藝術的自持，更是人的氣質。

二〇一六年十二月二十九日寫完

原收入《双／王萬春》展覽專輯（臺中：月臨畫廊，二〇一七年一月），頁六至七。

霍凱盛的樂園與前現代情結

二〇一四年，我因為參加「因地制宜——兩岸四地藝術交流計畫」而結識了同為參展藝術家的霍凱盛。在那一年的時光裡，每隔幾個月我們就要為了限地創作與布展而碰面，久而久之也就熟了起來。還記得在屏東，燠熱初夏的夜晚，我與凱盛，還有澳門藝術館的策展人吳方洲、沈浩然等人一起去夜市吃小吃飲清涼啤酒，大夥兒聊得開心直至午夜方休。在散步回旅館的路上，凱盛跟我說他因為作畫用眼過度造成疲勞傷害，正在接受眼科的治療。

任何人只要看過霍凱盛的原作，大概都會驚訝於他的精細風格與勤奮勞動；他一系列以澳門古地圖為藍本加以變造的成名作〈樂園〉，畫面裡的所有形象——大三巴、新葡京、旅遊塔，無數輛穿梭島上的賭場「發財巴」，伶仃洋上乘風而行的帆船，以及數百年前澳門美麗的海岸線……，都是凱盛用細如絲線的針筆，一筆一筆慢慢交錯編織而成。在當代藝術的現實場域，觀念、影像、裝置早已蔚為主流，爭奇鬥怪或發揮聰明機智更是常態，凱盛常獨自坐在展間一角低頭苦幹，幾個小時一動不動，反倒是一種獨特而鮮明的存在。我當時一直想要策畫一個以「前現代方式」為名的素描展，這與我自己長期研究臺灣藝術史發展進程的「殖民化結構」緊密相關。所謂前現代方式，指的是文藝作家在文化意識形態上，有意識地追尋或回歸現代化之前的典範（或者類型），這無疑是針對殖民主義與現代化的共犯結構採取一種反思的姿態。當霍凱盛的畫作展示在我眼前時，我知道那是種啟示；他所選擇的主題與風格，他創作中流淌著的濃厚的澳門經驗，已經拓展我對「前現代方式」的認知與想像。

在二〇一六年九月發表的〈前現代方式——當代素描抽樣及其文化形態〉策展論述一文中，我如此描述霍凱盛：

> 出生成長於澳門本地的霍凱盛，是一名年紀不過二十幾歲的「九〇後」青
> 年。然而，他一系列用代針筆完成的〈樂園〉畫作，其素描線條之精細與
> 嚴整，加上他特意將紙張的顏色染舊，使得畫面顯得非常古樸，幾乎已有

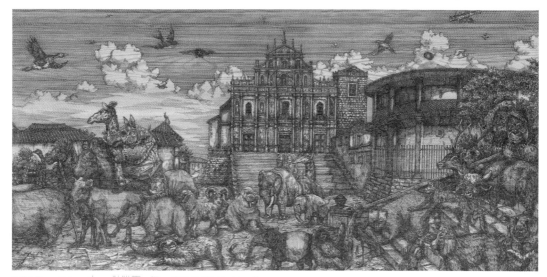

霍凱盛，〈2047.3〉，針筆畫、紙，30×600cm，2017年。

上追文藝復興範本的錯覺。他的〈樂園〉多半取材自葡澳殖民時期的古地圖，地圖上的風景與建築，則新與舊交錯，現實與歷史曖昧不清。霍凱盛筆下的澳門，充滿他對家鄉複雜的感情，相信他並不喜歡不斷填海造陸、高樓愈蓋愈多的都市化發展現狀，因此才要仿造數百年前歐洲人的視野與技法，企圖讓觀者驚覺在那些古韻盎然畫作的背後，曾經美好的樂園早已不復存在。[1]

霍凱盛使用古地圖並透過地圖輪廓的改變，以及地圖上景物的新舊混雜，去述說澳門的歷史與現狀，去反省這座城市為追求發展所帶來的文化失落，的確讓觀者警醒而深思；但我認為比古地圖更高妙的，還是他採取了數百年前歐洲人紀錄地景風物的描繪方式——藉由這種如銅版畫鐫刻腐蝕般鉅細靡遺的風格，霍凱盛讓我們好似戴上了大航海時代的葡萄牙人的眼鏡。如果當年的葡萄牙人看到今天的澳門會如何形容她？他們還會在距離里斯本千里之外的這幾座小島上建立自己的家園並視為新故鄉嗎？當我仔細觀看霍凱盛的〈樂園〉時，我常常覺得這些畫作真正的知音，

1　安懷冰，〈前現代方式——當代素描抽樣及其文化形態〉，收入《前現代方式——當代素描抽樣展》展覽專輯，頁五至六。臺中：月臨畫廊，二〇一六年。

會不會是那些早已沉睡在西洋墳場的幽靈？霍凱盛的藝術當然是前現代式的，他的路線明顯與一九八〇年代興起的澳門現代藝術運動相背反，而他的前現代表述完全屬於澳門；因為對於其他殖民地如臺灣、香港而言，回到「前現代」就幾乎不會與日本或英國帶來的現代化糾纏不清。唯有澳門，這個歐洲人在東亞最早建立的殖民地，即便歸返現代之前也還是葡萄牙人的時代，而葡萄牙人在過去甚少干涉本地華人既有文化，他們似乎把精力都放在打造一座座優雅的教堂，還有美麗的黑白石子路……；澳門人與葡萄牙既疏遠又親切的複雜情愫，也都被霍凱盛填寫於他的樂園之中。

　　霍凱盛是土生土長的澳門人，但他的父母親與很多澳門人一樣，都是來自中國大陸。他父母的老家在廣東順德一個名叫良教沙的小村子，我有幸在今年初跟著凱盛一起回他老家看看。順德是珠三角有名的魚米之鄉，境內魚塘與水渠密布，良教沙正是一個運河圍繞、良田與老平房編織而成的淳樸村落，那寧靜古舊的風韻，彷彿工業時代的巨輪從未正式造訪此處。站在凱盛老家的天臺，他望著不遠處正不斷興建的高樓大廈，語調充滿擔憂與傷感：「那邊以前都是平房，現在越蓋越近，有一天一定會蓋過來，老家就消失了。」至此我相信我能更深刻的體會凱盛的藝術，他的創造才情源自對於即將失去（或已經失去）的過去的不捨，而他的刻苦奮發則使這種惜舊之情濃縮凝結，他的樂園其實也是我們每一個人的樂園，只是我們可能已經遺忘，他提醒我們真正的樂園在心裡，永遠不會也不應消失。

<div align="right">二〇一七年十月二十八日寫完</div>

原收入《流光盛影──霍凱盛作品集》（澳門：澳門文創智庫協會，二〇一七年十二月），頁四至頁五。

永遠前行的戰士
——觀林惺嶽老師近作有感

　　還記得好幾年前，某天我接到林惺嶽老師的電話，他說：「我在整理工作室，很多書準備清掉，你找個時間來看看，如果有你要的就載走。」後來我去找老師，一進民生東路工作室，就發現原來環繞於書桌後方的好幾面書牆幾乎已經清空，剩下的藏書大概不及原先的十分之一。而那些老師清出來準備讓我挑選的書，全部都堆在地板上，足足堆成好幾座小山，每座都有半個人高。剛開始我還一本一本很悠閒地慢慢翻，但才翻完一小落兩三個小時就過去了。我跟老師說這樣挑不是辦法，至少要好幾個整天才挑得完，乾脆我直接把所有書都先載回家，之後再慢慢整理。接下來的半個月，我前後去了三次工作室，每次都把我那輛豐田老車除了駕駛座以外的空間塞滿，如此才終於移山成功。有時搬書累了，我跟老師也會坐下來閒聊一下。我曾經問他，這些書很多都跟他搬了幾次家，在身邊幾十年了，其中不少還是珍貴的絕版書，怎麼都不留了？他只淡淡地說：「生病之後我拿筆愈來愈不行，手沒有力氣寫字，沒有辦法寫作也不需要那麼多資料了，而且我希望更多時間拿來專心畫畫。」作為長期與林惺嶽老師比較親近的學生，我能聽出他的語氣多少帶點無奈，畢竟多年困擾他的帕金森氏症是一種只可能延緩卻無法逆轉的疾病。但那時老師企圖論述的雄心壯志依然很高昂，他好幾次跟我提及，將透過口述錄音的方式（錄音檔打字之後再細修），書寫一本篇幅幾十萬字的有著嶄新觀點的臺灣美術史。對於老師來說，現在一般坊間市面上的臺灣美術史書籍，要不流於平庸的資料堆砌，要不就是史觀含混客套。他內心意欲建構的臺灣美術史，絕對得將藝術發展從單一扁平的風格分析或潮流更迭中解放出來，並置於文化史、社會史，甚而是政治史的脈絡下進行觀照與詮釋。當中老師最念茲在茲的，就是一九五〇、六〇年代曾經席捲臺灣藝壇的抽象表現主義浪潮，其藝術價值與歷史定位長期被過度吹捧，而此潮流其實是當年冷戰架構下美蘇兩大集團彼此對抗，致使各自的附庸地區不得不隨波逐流的文化被規定性的產物。如此真刀真槍直接向被商業價值與知識權力包裝起來的藝術神話開戰，這樣凌厲、鮮明且具有高度對抗性的史觀，始終未曾出現在臺灣美

術史的通史書寫，這當然是林惺嶽老師的一大遺憾。畢竟除了他本人，似乎也很難期待任何其他史家有如此能力了。

　　這兩年來，老師的身體狀況其實並不好，僅就我所知，他進出開刀房至少兩次。舊疾無可免除，新病又不斷來侵蝕他的健康。去年一次比較大的手術，還讓老師在家休養了好幾個月。儘管氣力不若以往，但他的精神意志、特別是想要畫畫的心願非常強烈。單單從二〇一六至二〇一七年，他就完成近二十件百號以上的大作，其中尺幅超過兩三百號的更有一半之多。就表面的畫風來看，林惺嶽老師延續以往為人所熟悉的特質，如紮實的具象描繪功力，鮮艷而帶有魔幻感的色彩，還有壯闊雄渾的構圖，以及洶湧澎拜的氣勢。然而，我認為老師的繪畫意識的本質，一直在漸進式的轉化與躍升。自他八〇年代中期離開超現實主義轉向擁抱臺灣風土之後，他各個階段的代表作，無論一九九八年描寫大批鮭魚逆流奮泳而上的〈歸鄉〉，二〇〇三年開始一系列以土木瓜象徵母性、豐盈，以及宗教情懷的〈果實纍纍〉、〈豐滿的季節〉、〈野木瓜〉、〈木瓜觀音〉，乃至二〇一〇年他親自赴東部採景、將一片雲影陽光籠罩下的稻田與遠山歌頌如桃源淨土的〈天祐花蓮〉，還有接下來幾年間陸續創作的足以視為戰後臺灣繪畫史上結構最紮實、意象最飽滿壯麗的〈國寶魚巡禮〉、〈愛文芒果豐收季〉、〈臺灣神木的風雲歲月〉、〈南國芭蕉王〉等，

林惺嶽，〈靜然的溪谷〉，油彩、畫布，284.5×509.1cm，2016 年。

上述這些經典之作，無不能看出林惺嶽老師企圖以油彩為臺灣土地樹碑立傳的深切激情。在畫布面前，他的畫筆相當程度上是不到完美絕不停歇的，而他的雄強壯美與多產，除了有他對繪畫藝術的理解，也源自其驚人的用功與工作紀律。直至近期，尤其二〇一七年後，林惺嶽老師的新作其實是讓我更為震撼的。我的震撼，正如前面提到，是基於老師「繪畫意識本質的轉化與躍升」，然而困難的是，繪畫意識本質說穿了即為創作心法，這卻是很難用語言文字講清楚的東西。這裡我且借用幾個例子，試著說明我的一些感想。上個世紀的文人畫宗師黃賓虹曾如此寫道：「畫有三，一、絕似物象者，此欺世盜名之畫；二、絕不似物象者，往往託名寫意，亦欺世盜名之畫；三、惟絕似又絕不似於物象者，此乃真畫。」黃賓虹作為一位終其一生堅守筆墨精神的實踐者，他用「欺世盜名」這樣的詞彙固然略為偏激，但撇開偏激不談，他的觀點其實直指繪畫語言的根本問題。絕似物象者，也就是要把畫畫得很像，譬如照相寫實之流，雖然能讓一般觀眾連連驚呼「好像照片」，並大讚其「跟真的一樣」，但這類作品多半為求「形似」而小心翼翼，通篇磨來磨去全無筆意，簡單來說即缺乏獨立的筆觸線條，繪畫的力量自然很有限。至於絕不似物象者，所謂抽象畫是也。一九五〇年代於臺灣興起的「中國現代」抽象表現浪潮，大面積留白的畫面常常只有兩三行筆刷，然後配個方塊或圓形，就冠以「道」、「禪」、「無極」、「宇宙」、「大象無形」這類虛無縹緲讓人感到玄之又玄的術語，並吹噓抽象藝術已然碰觸古老中國哲學的至深核心，這正是黃賓虹批判的「託名寫意，亦欺世盜名」。黃賓虹最後肯定的「惟絕似又絕不似於物象者」，乍聽之下似乎很矛盾，實則不然。前面的「絕似」，是指不脫離描寫對象的形象，而且能掌握對象的內在精神。隨後的「絕不似」，則說明在「絕似」的前提下，筆墨自身要能超越物象而朗然存在。這種超越形象（絕不打破形象）的泛寫實的繪畫美學觀，在元代之後便成為正統文人畫的理想模範。林惺嶽老師的藝術史知識當然淵博，但眾所周知他在繪畫上的養成與傳統書畫並無太大關係，西洋繪畫還是他最主要的根源。然而，超形象的繪畫意識並非文人畫獨有，西方在十九世紀以後，不少畫家都已經在長年創作實踐中，自覺性地感知並採取這種繪畫態度。柯洛（Jean-Baptiste Camille Corot, 1796-1875）許多小尺幅的風景寫生（最著名的如〈南尼大橋〉），塞尚（Paul Cézanne, 1839-1906）晚期所畫的聖維克多山，馬諦斯（Henri Matisse, 1869-1954）在脫離野獸派風格後畫的大量人物肖像與室內小景，皆已走入逸筆草草的似完未完的境界。二〇一七年，林惺嶽老師完成〈月光的幽客〉、〈幽徑獨行〉、〈黃琬玲〉等作，正是

呼應前面所提的超乎形象的代表，也是我以為精彩至極的平凡卻深刻的手筆。

　　早在二〇〇七年的〈寂靜的穹蒼〉，林惺嶽老師就曾畫過站立於枯木上的孤鳥。相隔整整十年，類似的題材重新詮釋，除了原先的鸚鵡變為貓頭鷹，樹枝由繁化簡之外，兩件作品只要放在一起對照，二〇一七年的〈月光的幽客〉肯定會讓許多人發出「這到底算不算畫完」的疑問。畫面背景的褐色系的夜空與雲朵，處處可見隨興而無意去修飾細節的短筆觸，彷彿畫筆沾上顏料然後緩緩走了一遍就大功告成，這種狀態若放在〈寂靜的穹蒼〉應該只能算是第一遍的「塗底」。至於作為主角的樹枝與貓頭鷹，畫法竟也如背景一般，絲毫精細一點、用力一點的意圖都沒有。枝幹的質感省略掉了，樹葉與天空的空間感也不需要了，貓頭鷹除了兩顆瞪得又圓又大的白圈黑眼珠畫得清楚，其他的羽毛花紋也都不交代了。林惺嶽老師何以「疏鬆」至此？不會太過簡略了嗎？藝術的一切問題，根本上都是品味以及品味背後的價值體系的問題。追求完美、執著於漂亮帥氣的人，看黃庭堅的字不知道比蘇東坡「好看」多少倍，當年不少士大夫嘲笑蘇東坡寫字「多病筆」，但黃庭堅是真正的內行人，他反駁那些人並讚美蘇東坡：「此又見其管中窺豹，不識大體。殊不知西子捧心而顰，雖其病處，乃自成妍。」黃庭堅這話說得多深，一般人看蘇東坡處處病筆，是因為眼界太低。眼界高了，病筆不病筆是無所謂的東西，縱然全部都是病筆又何妨？筆筆直心而為，筆筆不假修飾，契入天真爛漫是吾師的至真，那才是動人的大美。對於林惺嶽老師來說，不是他不能把畫經營得很完整，而是他對「完整」的意義已經有了不同的體會，這也是我所以形容他的繪畫語言轉化與躍升的原因。若借用石濤「一畫論」的說法，「法於何立？立於一畫。」那麼「一畫」的完整是什麼？就是一畫本身，它既是開始，是過程，也是終點。林惺嶽老師如今看似隨意的畫法，正是因為他意識到要盡量留下「一畫」的痕跡。同樣的品質與高度，在〈幽徑獨行〉這幅氣氛恬靜柔和的畫作中也清晰體現。畫面的左下方，是一條平緩的泥土路，路向左上方延伸，碰到畫布邊界時微微右轉向前，盡頭依透視法隱沒在雜草叢與小土坡的深處。畫面上半部，則安排一根右粗左細橫向生長的樹枝，樹枝上端接續冒出雜枝，茂密而鮮翠的樹葉隨之而生。橫向樹枝的尾端姿態迴旋，很樸拙可愛的打了個圓圈，最後才完全分散出去。這個圓圈讓我不禁想到傳統民間繪畫（類似文字畫）的造形手法，圓圈帶有趣味性同時還有聚焦的作用。果然在圓圈的正下方，泥土路還沒有完全消失的地方，畫中唯一的人物，那一名男子背對觀眾靜靜地走路。男子的體態與走路的樣子，我相信應該就是林惺嶽老師自己。〈幽徑獨行〉

林惺嶽，〈月光的幽客〉，油彩、畫布，130×162.3cm，2017 年。

除了是老師近年心境的寫照，其最為精采之處，便是它乍看起來很平凡，甚至連色彩也不魔幻了，可是畫上的每一筆，都清清楚楚毫不含糊，且在平淡中顯示出一種圓潤而溫厚的質地。當代的繪畫能被稱之為雋永的少之又少，余承堯為什麼好？溥心畬為什麼耐看？不是他們嘔心瀝血苦心營造畫面，腹有詩書氣自華！純然白描便可。林惺嶽老師的〈幽徑獨行〉，正可謂畫中雋品。提到人物畫，這個西洋繪畫自文藝復興後最大宗的類別，老師總是自謙，他常說自己對人物不在行，但會持續嘗試。也確實，與他產量豐沛的風景、木瓜、芭蕉、魚群等系列相比，人物肖像在他的創作歷程中僅能算是零星的點綴。過去他所畫的一些較具代表性的人物畫，如二〇〇六年的〈康究仁波切〉、二〇〇七年的〈木瓜觀音〉，以及二〇一二年的〈臺灣女兒獻上世界第一美味的愛文種芒果〉，在布局上都採用聖像畫的純置中構圖，而背景則安排絕對理想化的植物形象，藉此塑造出完美而崇高的氣氛。類似的繪畫

林惺嶽，〈幽徑獨行〉，油彩、畫布，130×162cm，2017 年。

手法，在文藝復興時期相當普遍，達文西（Leonardo da Vinci, 1452-1519）的〈蒙娜麗莎〉即為經典範例。相較於中世紀藝術，文藝復興訴求客觀、理性、均衡，自然偏向寫實。然而到了十九世紀初，歐洲誕生新一波的寫實主義，他們認為文藝復興的寫實是過度完美的寫實（也就是不夠寫實）。於是乎，他們把美麗神聖的布景拿掉了，人物的背後是農田，他們就畫農田，背後是一片土牆，他們就畫出一片土牆。前面提過的柯洛，就曾經以〈珍珠女〉一作，挑戰〈蒙娜麗莎〉數百年來的至高神話。二〇一七年，林惺嶽老師完成〈黃琬玲〉，此肖像的色彩收斂而節制，用筆平實帶有拙意，全幅以土黃、明黃、淺褐色調為主，僅有臉部的嘴唇、眼睛略施紅、黑兩色加以強調。近乎單一色調、特別土黃色系的畫面原本就容易造成視覺穩定感，加上老師在描繪人物所穿著的毛衣時，刻意讓毛衣下半部稍微誇張放大，上輕下重的造形，使原本的穩定感又再加強。我第一次看〈黃琬玲〉這張畫，覺得有些平平無

奇，後來又看到兩三次，才愈加發現作品的魅力，這是回歸十九世紀寫實主義道路所召喚出的深度。作為畫中主角的大學同班同學，我認為林惺嶽老師把黃琬玲畫得猶如大理石雕像那般堅實，或許老師正是要藉著繪畫，給予總是在困難與磨礪中奮鬥不懈的琬玲一點默默的鼓勵吧！

三個星期前，林惺嶽老師找我去南港麵粉廠工作室。我晚了二十分鐘到，才一進門就看到已經有四五位工作人員，正在搬動一張張大約三百號的大畫。我隨即加入他們的行列，畫框很沉很重，麵粉廠的廢棄廠房沒有空調，儘管大電風扇一直吹著，但溽暑的悶熱還是讓大家汗水直流，我們分成兩組人馬，不斷把畫布挪來挪去，最後終於把九塊畫布拼接起來。這組聯屏是老師最新完成的巨製，一條靜靜的溪流貫穿左右，大大小小的石頭伴隨清澈平緩的溪水，臨岸的野草、植物、山坡綠意盎然，把水面映染得一片鮮翠。站在這幅畫前，我來回走了好幾遍，感覺怎麼也看不完。老師問我這張畫如何？我說一個展覽只要有這張畫就夠了，什麼都不用多講了。老師接著說：「我畫這張畫特別辛苦，前幾個月都不順利，從來沒有一件作品畫那麼久。」我問老師：「應該是從左邊開始畫的吧？」他點頭稱是。繪畫這門藝術最迷人之處，某方面來說是它讓觀眾感受到畫家艱苦拼搏並不斷突破的歷程。第一流的藝術家，那些大師中的大師，證明的並非他們有多篤定，反而是他們在創作面前，永遠不確定下一筆，也永遠摸著石頭過河。老師的這幅巨作，左邊較為緊繃，中間漸漸開闊，到了右邊最後幾張畫布，真是筆筆爽快淋漓，盡顯老辣的蒼勁。即將跨入耄耋之年的林惺嶽老師，這十多年來緩步放下史家的文筆，進而全心全力投入繪畫創作。他最在意的臺灣美術史巨冊雖然沒有完成，但我確信他一次又一次攀越高峰所留下來的傑作，是為臺灣美術史拓展出更遼闊的空間。他曾經好幾次跟我說，有些藝術家全身掛滿大大小小的勳章，但其實在藝術上根本沒有上過戰場。我的恩師林惺嶽，永遠以他頑強的實踐作為身教，世俗的勳章對他而言無異於塵土，當許多人還被飛揚的塵土遮蔽視線的時候，他早已前行在戰場上很遠很遠的地方。

二〇一八年九月八日寫完

原收入《林惺嶽：大自然的奇幻光影》展覽專輯（高雄：高雄市立美術館，二〇一八年十一月），頁六三至六七。

真人不露相
——談孫福昇的陶藝創作之路

約莫十五六年前，我第一次遇見孫福昇，當時我們一起參加一個水墨展，在臺中東海大學的藝術中心。由於他住宜蘭，我住在臺北，於是他便順路載我南下布展。印象中，他開著一輛底盤很低的改裝車，一路上話不多，音樂放得比較大聲，感覺起來人有些酷，我猜想應該他畫的東西也比較「潮」吧！待到了展場，實際看到他的一幅幅作品，才認識到原來他的畫作那麼古雅，從題材到形式，從用筆到設色，走的全是韻味很傳統的工筆花卉的路子。作為一位學院養成經歷完整的水墨畫家，孫福昇選擇以工筆畫為創作主軸，他其實對於工筆的「冷門」心知肚明。他在一篇〈創作自述〉中提到：「如果『水墨』是傳統的話，那麼『工筆』肯定就是傳統中的傳統了，或許受限於表現形式，看不出個性，沒有時代感，似乎是工筆的代名詞。」[1]

早自大學時代，孫福昇就曾在美術系課堂上接觸過現代抽象水墨運動的旗手劉國松。研究所畢業後，他也與被視為臺灣新文人畫代表人物的于彭頗有私交。劉國松與于彭，其實是現當代水墨畫的兩種模型與出路。劉國松否定筆墨，排斥具象，砲轟傳統書畫的守舊，表面看來他帶給水墨藝術革命性的衝擊，但實際上他只是拿了美國抽象表現主義的舶來框架，粗暴地套在早已體弱多病、自信心不足的水墨畫的身上；他把抽象形式視為水墨的終極依歸與追求，並將打破形象與顛覆筆墨視同為創造性，如此過度簡單化的邏輯，實未從文化價值體系的獨立性來思考水墨問題，而只是將水墨當成一種媒材，或是一款能代表東方特色的視覺符號罷了。在抽象水墨運動之後，又陸續出現普普水墨、符號水墨、裝置水墨、行為水墨、極限水墨等流風，儘管表現的樣貌與劉國松不同，但藝術的思考邏輯則是一脈相承。

至於于彭，以及一九八〇年代崛起於中國大陸的許多被歸類為新文人畫的畫家，

1　孫福昇，〈創作自述〉。收錄於吳繼濤策畫之《復初‧當代水墨文化思惟》展覽專輯，頁二〇。臺中：東海大學藝術中心，二〇〇三年。

孫福昇，〈茶海〉，陶土柴燒、青瓷釉、重落灰，11×11×6.5cm，2018 年。

如朱新建、徐樂樂、李津等，他們面對傳統的態度與劉國松正好相反，他們對筆墨的精神高度懷抱敬意，並且擁抱具象描寫的舊形式，甚至他們也挪用許多古代文人畫的造形語彙；可以說新文人畫之「新」，很大程度上是在復古的基礎上體現出某一世代或群體的當下生命狀態。這種狀態的本質是失落的，是缺少強悍的信仰與終極追求的。真正的文人畫是特殊階級的文化產物，士大夫的養成系統早已隨著科舉制度廢止而消失，那麼古典士大夫的學養或胸懷，乃至四書五經，詩詞歌賦那一整套支撐筆墨高度的「厚土」，亦不復存在。皮之不存，毛將焉附？這就像住在城市高樓裡的人，怎麼可能畫出原汁原味的灶王爺、土地神！於是新文人畫採取一種曲折的路線，那就是他們避開古代文人畫典範所樹立的筆墨精神高度的這座巨碑，進而繞道而行，用傳統筆法去畫出自身不太有精神高度的頹唐虛無的生活。作為臺灣新文人畫的宗師級人物，于彭確實是為當代水墨開出一朵奇異的燦花。他對山石與人物造形的敏感度，他對筆端毫間所能遊戲出來的線條與墨色的趣味，恐怕都已前無古人，他的慾望山水系列無疑是臺灣美術史乃至是當代華人水墨史必選的時代範例。但我必須誠實地說，于彭的山水若跟余承堯的畫擺在一起，就很像是筆墨漂亮得不得了的屏風，然而真正移不走的昂然矗立的大山，還是余承堯。

孫福昇是劉國松的學生，他也是于彭的好友。當然，一個創作者的藝術路線的選擇，本來就不必然會受師友的影響。但我要強調的是，孫福昇從青年階段至今，他所親身體會（也是學習）並近距離觀察的臺灣水墨藝壇，正是無數類似劉國松或類似于彭的風潮與個人的起落。打破傳統，則必挪用西方現當代流派的形式。保留筆墨，則題材多半離奇詭異，造形繁瑣堆疊裝飾性明顯，抑或表現出一種玩世不恭的頹廢情趣。無論是類劉國松或類于彭的路線，其實都是水墨畫的方便法，是世俗上容易取得成功的途徑。論商業，市場需要的是標籤化的風格。談學術，批評家總以形式或主題的變異來論述所謂的水墨當代性。孫福昇太了解這些遊戲的規則與邏輯，那是他藝術學徒生涯最實際的經驗，可是他偏偏挑了最孤獨也最難獲得掌聲的一條路，即老老實實硬碰硬地去畫最正統的工筆花卉。

　　二〇〇五年夏天，孫福昇在臺中靜宜大學藝術中心舉辦了一檔名為「花間集」的個展，這是他迄今最為完整的一次工筆繪畫的整理與呈現。他當年創作的〈繡球花〉、〈杜鵑〉、〈山茶〉等作，勾勒的線條清秀而沉穩，畫面色彩則在反覆的洗、染下，煥發出暖暖內含光的迷人潤澤。正當孫福昇讓人意識到，原來臺灣的水墨畫壇還有這麼一個甘於寂寞而執著於傳統工筆實踐的青年藝術家時，他卻漸漸淡出了水墨的舞台。是繪畫創作上的暫時倦勤？還是他更願意默默埋首畫案，走向厚積薄發的老成之路？由於二〇〇五年之後，我與孫福昇有超過十年的時間沒有太多接觸，所以他的真實心路歷程我不得而知。然而，我更傾向於相信，他是清楚地意識到畫藝的豐厚不能只靠技巧鍛鍊或刻苦用功，古代文人的筆墨之高妙，無所謂作家習氣，往往得力於他們的不專一，能夠游移在不同的藝術形式之間，如文學、音樂、書畫等，而又能彼此相互滋潤。二〇一六年，我再次遇到孫福昇，我驚訝於他自身轉換藝術門類的幅度之巨大；從焚香研墨到與泥土、汗水為伍，從一介書生變為勞動人民的模樣，如今的他已是陶藝圈內頗受矚目的陶藝家。

　　關於陶藝創作，由於並非我平時的研究領域，故專業知識相當有限，我僅能就我自己的一些經驗略談一二。還記得我大學與研究所時期的陶藝老師馮盛光先生，他自己是一九八〇年代即已成名的「現代」陶藝家。所謂現代陶藝，主流是以純抽象造形的探求為主，雖然還是用陶土，還是要進窯燒製，但已大大減弱了陶瓷作為生活器物的實用性，轉向成為適合展示於現代化美術館空間的一種「純」藝術。然而，馮先生對現代陶藝的趨勢是有所反省的，他在課堂上常常提醒我們，如果陶藝最後變成用土燒出來的雕塑，那麼其文化脈絡上的獨特價值也就消失了。因而他總是勉

勵同學盡量做實用器，且不要追求體大量多。他常說陶藝是土與火的藝術，土能夠記載手的痕跡與內心的起伏，火則以溫度和赤焰讓土胚與釉藥發生各種化學變化，陶工窯匠雖試圖以人力控制整個過程，但最終結果卻時常超乎預測。所以最簡單不過的一個碗、一只茶杯，看似平凡卻能小中見大，其精彩者無不是匠心、技藝與天意的完美交響。

　　馮盛光老師當年的言教，對我的影響很深，也讓我在觀看孫福昇的陶藝作品時充滿親切之情。孫福昇最早接觸陶藝，始於他還就讀東海大學美術系階段，那時他選修了以汗炬、油滴、蟲蛀等釉色效果聞名的徐崇林的課。二〇一三年，早已擔任宜蘭頭城家商美術老師多年的孫福昇，又私下從柴燒名家葉文學藝。無論徐崇林或葉文，在創作上都以樸實的日用器物為主。徐崇林的器形較厚實而有拙趣，他處理釉的表面肌理，竟有著歲月風化般的歷史感，似粗獷實經營細膩，很具有個人特色。葉文的造形感則比較秀氣，他的長處在於柴燒的色調，不似一般坊間的柴燒多強調裸胚與自然落灰，葉文追求的是上釉的釉色與落灰之間碰撞出來的各種或沉或豔的變化。孫福昇向徐崇林與葉文二位老師習陶，在擇師上即看得出他嚮往陶瓷深厚傳統的胸懷。

　　作為一位畫藝原已相當成熟的工筆畫家，孫福昇在拉胚成形乃至修胚時，對於圓潤感的體會相當明確，故其茶器造形多蘊含柔和優雅的圓弧線。或許也因為他的藝術起點是水墨，是工筆設色，因此我總感覺他燒製出來的柴燒釉色有種獨特的素淨與疏朗之美。如茶碗（編號 133 與 129），前者在溫潤的乳白底色上落下幾點暈開的墨滴，又在白與灰上罩染出如薄霧如霞光般的幽微的淡淡朱紅；後者則為內斂的鈞青色，唯口緣一圈因落灰堆積形成彷若鐵鏽的淺褐。兩件作品的淡紅與淺褐的色彩變化，慢慢品味之下，能在恬淡中感悟出些許蕭瑟的意味。又如茶杯（編號72），其用釉為青瓷釉，但因土胚為含鐵亮較高的陶土，加之反覆進窯燒製，所以轉化為沉著的木質般的灰青色，此作看似平凡單調，至為質樸無華的外表，卻隱藏無數細調子，實為不可多得的佳作。另外，像茶倉（編號 35 與 33），能將紅志野與霽藍的鮮豔釉色完全表現出來，但又無過豔過濃的流俗之弊，亦顯示孫福昇在柴燒上不凡的控制功力。

　　自專心做陶以來，孫福昇已經歷六七寒暑。燒過的柴燒已十幾窯，淘汰而成為廢品的陶器恐怕也成百上千。我曾經問他，為何不多在陶藝作品上畫畫？精湛的筆墨不正是一般做陶人所缺乏，而這無疑是他的強項。陶上作畫為能保留筆觸線條，

多施以透明釉燒製，透明釉又是最為穩定的良率最高的釉藥。如此既可發揮繪畫專長，又可提高產量，真是何樂而不為？孫福昇聽我所言，只淡淡地說，他不是不畫，只是目前想要把柴燒的釉色研究到極致。正如他的工筆之路，孫福昇的陶藝之路選的也是一條刻苦樸實的漫長的道路。他從不刻意求變，絕不標新立異，他在藝術上進了一門，必得要走到最深之處方願罷休。如此的性格與自我鍛鍊，注定讓他成為愈老則愈深厚的藝術家。孫福昇其畫其陶其人，都使我想到「真人不露相」這句話。從青年跨入中壯年，如今剛過五十的孫福昇，或許正要迎向他看似簡單卻一點也不簡單的藝術上的豐收季節吧！

二〇一九年八月十五日寫完

原收入《細盤瓊玖：孫福昇作品集》（臺北：敦煌藝術中心，二〇一九年九月），頁四至七。

靈光與次第
──略論石晉華的走筆藝術與修行

　　陳丹青在二〇一五年的網路節目「局部」（第五畫：巴黎的青年）中曾經說到：「每一種藝術都有它誕生的時刻，都有它生長、生成的那麼一個階段性的靈光，你可以叫那個是文化土壤，你也可以叫那個是時代的氣氛。但是這個靈光一閃過後，一去不復返。……我們每個人每個畫家，其實都有過自己的靈光，一閃而過，一去不返，但是我們很少有人會用作品留下那個時刻，而且做得非常真實、非常自然。」陳丹青在影片中的敍述，是為了介紹早逝的法國畫家巴齊耶（Frédéric Bazille, 1841-1870）在一八七〇年創作的〈孔達明街的畫室〉（或稱巴齊耶的畫室），在這間光線明亮

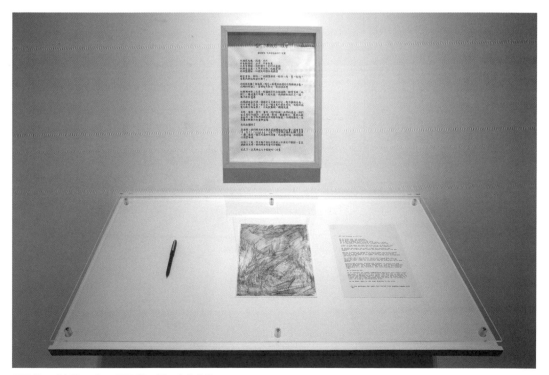

石晉華，〈走筆＃1〉，原子筆、紙、中英文詩，14.1×1×1.4cm；21.59×29.94cm；21.59×29.94cm；42×30cm，1994年。

又溫和的畫室，一幫青年畫家或站或坐，或閒談，或討論繪畫，或彈奏鋼琴，巴齊耶用乾淨的顏色與含蓄的筆觸，表現出他們（包括他自己）的開朗與自信。陳丹青認為，他彷彿透過這幅畫，看到印象派「誕生的時刻」。每次在影片中看到這段話，我都有種莫名的感動，也使我想起藝術史上許多的人與作品。

誠如陳丹青所說，藝術家很少用畫面直接去紀錄「靈光」出現的當下情景，但藉由「神入」的方式，後人依然可以想像每一個看似平凡、卻深藏開創性力量的不朽時刻。一九五四年，五十六歲的退役中將余承堯，在經歷商場的失意後，為了「消遣」開始用毛筆作畫。起初他曾試著臨摹傳統的山水畫稿，但很快他就對《芥子園》一類程式化的筆法感到興趣缺缺，於是記憶中家鄉故土──福建永春的山川成為他胸臆中最堅實而多變的粉本。當他決定把故鄉畫在宣紙上的那一刻，儘管最初可能自己也沒有想得很清楚（例如畫風與藝術追求之類的東西），但那就是屬於余承堯的靈光。這道靈光讓一位在現實世界看起來如糟老頭子的普通人，在幾乎無名無利的狀況下，一畫就是三十多年，最後成就余承堯可能一點也不在乎的「余承堯傳奇」。說余承堯是繼黃賓虹之後最偉大的中國山水畫家，我認為一點也不為過。

把時間推回到一千五百年前，北魏末期至西魏初的敦煌，絲綢之路上的重要中轉站，同時也是西域中亞文明與中原漢文化的衝突與融合地帶。當時的莫高窟（以敦煌二四九窟最為典型），出現一種新形態的佛窟壁畫風格，也就是畫面仍以佛教固有題材──如佛陀說法圖、佛本生故事、菩薩像、飛天等占據主要位置，然而大量的漢民族元素、特別是古代墓葬藝術中常見的西王母、東王公、風伯、雨師、雷公、電母，乃至龍、鳳等各種神獸，開始穿梭於佛教題材以外的許多壁面空間，進而形成佛、漢圖像混雜之勢。更有意思的是，當時的畫工在描繪佛陀、菩薩與飛天時，保持了明暗對比強烈的來自中亞的凹凸畫法，但在處理漢人墓葬題材時，卻使用中原傳統的飛揚流暢的線描畫法（類似西漢洛陽卜千秋墓室壁畫，以及十六國時期酒泉丁家閘五號墓壁畫）。這種在題材上與繪畫語言上既矛盾對立又能統合不悖的佛教壁畫風格，是敦煌藝術一千年發展史上最有生命力的階段，也是敦煌「本土化」畫風的起點。時至今日，我們對於此風格形成的因素只能進行推論，它可能是受到大量漢人移民或漢人統治階層文化意識及審美品味的影響，也可能是當時修行人與信眾在儀式上的實用需求，抑或民間畫工呼應時代氣息的神來之筆。無論如何，當畫工們用不同的技法把諸佛菩薩和西王母畫在一起時，就已成就屬於敦煌莫高窟的藝術靈光。

一九九四年十月十四日，一位來自臺灣的青年藝術家在洛杉磯的加州大學爾灣分校就讀研究所。多年前，他的大哥送了一支簽字筆給他。他帶著這支筆旅行、思考，用這支筆寫過計畫書與日記，也畫過許多草圖。而那一天，他發現簽字筆的黑色墨水愈來愈少，線條斷斷續續。他意識到，如果把一支筆視為一個生命，那麼當它再也無法留下任何痕跡的時候，這支筆也就即將走向生命的終點。為了見證這支筆的最後的時光，藝術家拿了一張白紙，開始奮力的畫出線條，漸漸的黑色線條布滿

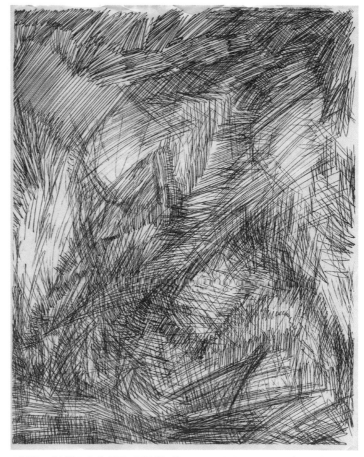

石晉華，〈走筆 # 1〉作品圖，原子筆、紙，21.59×27.94cm，1994 年 10 月 14 日。

整個畫面，交織成一面混亂、破碎而又充滿著複雜情緒的網。這幅看似無意義的抽象塗鴉，就是〈走筆〉第一號，[1]而那位在無意中發現「筆即生命」這一概念的藝術家，即後來做出臺灣觀念藝術典範之作〈走鉛筆的人〉的石晉華。

早在赴美深造之前，石晉華就已經是非常成熟的藝術家，他在大學時期畫了許多帶有濃厚自傳色彩的素描，掙扎而顫動的筆觸，強而有力地鐫刻出一幅幅壓抑苦悶的畫作。大學畢業後不久，一九九二年他則在臺北市立美術館，以觀念、裝置、動力、互動等當時仍非常新潮的藝術形式，發表了「所費不貲」個展。關於石晉華的

1　關於〈走筆〉第一號的創作過程，參見石晉華，《石晉華作品集》，頁五〇。臺北：安卓藝術，二〇一三年。

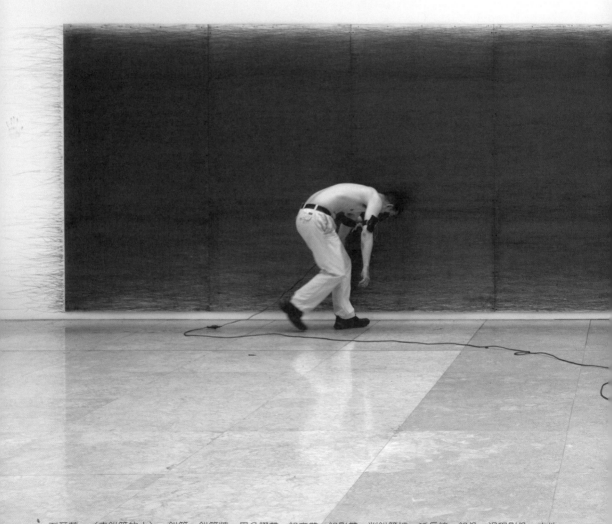

石晉華，〈走鉛筆的人〉，鉛筆、鉛筆牆、黑色膠帶、錄音帶、錄影帶、削鉛筆機、延長線、錄像、過程影像、文件，
總尺寸視場地而定，1996 至 2015 年。

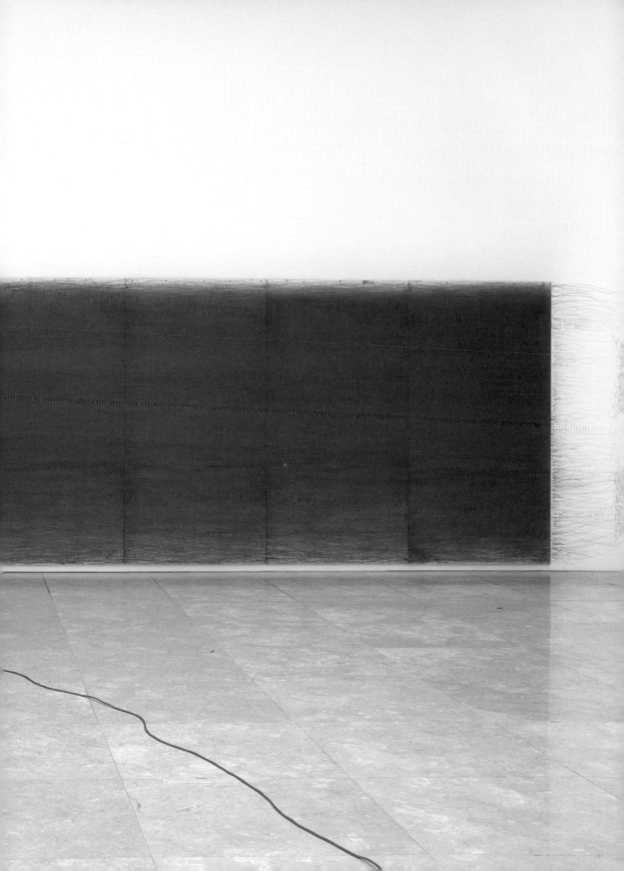

早年之作，其實重要性並不亞於後來的〈走筆〉系列，但礙於行文的順序，容我後續再深談。我所要強調的是，出國前與出國後的石晉華，在作為「人」活著的根本信念與價值上，究竟有何本質上的差異？最終造就他在面對油盡燈枯的一支筆時，能在平凡無奇的時空環境裡，發現屬於他的靈光正照向其藝術之路。我認為石晉華到美國之後，因緣際會接觸到佛教，並且由天主教改信佛教，[2] 是最大的關鍵因素。

在佛教的核心觀念裡，每一個生命都是平等的，每一個生命也都經歷了無數次的輪迴而「再來」到這個世界。每一次的輪迴，都是因果業緣聚合的產物，也都必須經歷生、老、病、死，或者成、住、壞、空的痛苦過程。認識到輪迴的本質為苦，佛陀作為一位教育者，他提出「出離心」為佛教最根本的思想。所謂出離，即徹底擺脫六道輪迴，最終獲得究竟的解脫。那麼要想出離，首先必須體認到，現世所擁有的一切，包含身體、財富、名望、親情、友誼，乃至快樂或悲傷等，其實都不是真實而永存的。既然眼前掌握的這一切，都是不斷變異的、虛幻的、稍縱即逝的，作為佛教的修行者，則將輪迴的每一世，視為一齣齣的劇目。舞臺上的布景、道具不屬於「我」，舞臺上表演著喜怒哀樂、悲歡離合的角色也不是「我」。如果把舞臺上的所有東西當真，把舞臺上的我當成真我，那麼這就是佛教所說的「迷」，因為迷了，所以無法擺脫業力的牽扯，也就會無止盡的循環在六道之中。從出離心的觀點來面對現實人生，似乎一切都是不重要的，然而佛教卻又對現世並不採取極端的消極主義。輪迴雖苦，世間雖虛假，但每一世輪迴都像是一次次功課或考驗，在舞臺上該扮演什麼角色就認真扮演，卻沒有真的起心動念，[3] 這才是真正的修行，也才能達到所謂究竟的解脫。

正是基於上述的佛法概念，當石晉華把一支筆的殘存的墨水視為生命的最後痕跡而奮力畫出時，他就已經意識到每一支筆都可以留下或相似或截然不同的「歷程」，而每一支筆都代表一個生命的一世輪迴。若非佛教信仰體系的洗禮，筆的意義與意象，筆與石晉華之間的關係，不可能如此豐富而深刻。在〈走筆〉第一號時，石晉

2　石晉華在一篇自序曾提及：「而由此時直到畢業前，我開始定期在震旦中心與雷煥章神父作『神操』，靜默、祈禱與分辨對我有極深的影響。」由此可見，石晉華日後的諸多創作雖都與佛教有關，但他早先卻是一名虔誠的天主教徒。儘管他後來改信佛教，但對於信仰的終極追求，對於生命痛苦的超越，應該是基督宗教的經驗就已為他奠定了這一趨向的基礎。參見石晉華，《所費不貲》，自序部分第三頁（該本畫冊前面十數頁並無編頁碼）。高雄：串門藝術有限公司，一九九三年。

3　例如在《金剛般若波羅蜜經》中，釋迦牟尼佛就曾經提到自己曾五百世作「忍辱仙人」。換言之，世尊光是修忍辱，就至少經過五百次生死輪迴。而他在修忍辱時，始終保持「無我相，無人相，無眾生相，無壽者相」的狀態。遠離四相，也就是把與「我」相關或對立或延續的一切立場放下了，既然連我都沒有了，自我又何來起心，動「我在忍辱」之念頭。

華是那支筆的摯友，兩者相濡以沫，在異國的孤寂歲月中彼此勉勵。等到那支筆終得先走一步時，石晉華成為往生過程的見證者。而在二○○六年以後開枝散葉的一系列〈走筆〉，石晉華讓筆成為行者，他自己則隱身為筆的「行為與文件助理」。當觀眾以為自己看到一幅幅藝術家石晉華創作的鉛筆畫（少數是炭筆或色鉛筆）時，其實在石晉華的觀念裡，那些似乎像是繪畫的畫面，本質上都是此生輪迴的紀錄，是一方視覺化的墓誌銘。那一支支筆，有的一生平凡而淡泊，有的激情昂揚，有的深沉厚重，有的不斷在困境中尋求光明的出口，也有的從封閉或徬徨中逐漸迎向疏朗自在的格局。有多少種生命的樣態，就可以有多少種〈走筆〉，雖說石晉華只是一位助理，但誰又能保證他的累生累世，不也經歷過這無數支筆的各種痕跡？扶持著行者（筆）走過一世世生命流轉的石晉華，藉由這種介乎儀式與繪畫之間的

行為，終於把無數他人的命運，轉化並融入到自己的修練之中。或許他背後的終極追求，正是企圖達到那「他即是我，我即是他」的無我也無他的圓滿成就。

　　回到一九九四年，石晉華在幾乎是無意間偶然做出〈走筆〉第一號之後，接著他開始用全新的筆，走出第二至第五號的〈走筆〉。對我而言，〈走筆〉第一號是靈光出現的瞬間，當下石晉華就應該已經意識到，某種深厚的創造可能性在召喚著他，只不過他一時之間還無法決定最適切的形式語言，去容納那道靈光所賦予的巨大的內容。所以他沉澱了，沉澱的過程即〈走筆〉二至

石晉華，〈走鉛筆的人〉，行為過程紀錄（美國加州），1996 年。

五號，至今他似乎沒有公開展示過這四件作品，可以想像四件作品都具實驗性質，是藝術家在梳理創作思路的產物。一九九六年三月，〈走筆〉的一閃靈光終於化為宏闊史詩。當時還在美國念研究所的石晉華，於加州大學爾灣分校藝術系工作室中庭的綠茵上，靠著後方建築的支撐，樹立起一面近十公尺長的橫幅白底木板牆（244×976cm）。他在這面白牆前，從左到右再由右至左反覆且分多次行走，行走的同時用鉛筆抵在牆上畫出水平的線條，隨行走次數增加，牆面也由白轉灰，然後漸深漸重，最後成為一面由無數鉛筆線積累疊壓成的深邃透亮的黑牆。石晉華為這件本為〈走筆〉第六號的作品，取了一個如今已成為他個人代名詞的名字——〈走鉛筆的人〉。在執行此作時，石晉華定下許多「規範」，這些規範的強度與嚴肅性，使〈走鉛筆的人〉真正觸及深層次的修行儀式行為，同時也把石晉華個人克服身體狀況的高度意志力涵蓋在觀念之中。

　　先從牆面的形式上來説，為何選用高度為八英尺的木板？那是因為以石晉華的身高，當他墊起腳尖並將手臂伸至最高時，他手中的鉛筆筆芯剛好可以觸及的最頂端的位置，正好是八英尺左右。而他每一次「行走」，都嚴格依照事先劃定好的六分之一段的高度，[4] 即約莫四十分公分的上下範圍進行走筆。如此我們不難想見，石晉華在處理中間的上下兩段時一定較為輕鬆，至於上方中間段與下方中間段勢必要辛苦些，到了最上方與最下方，一個是要把身體盡量向上延伸，另一個則幾乎得以「蹲走」的方式貼近地面前進，如此對於體能的劇烈消耗，以及對肌肉耐力的考驗與關節的支撐力等，自然都是極大的考驗與負擔。這裡要提到〈走鉛筆的人〉在觀念藝術語言上的另一個重點，也就是「規範」與「紀錄」之間的嚴密關係。舉例來説，石晉華在白牆面前，不僅僅是用鉛筆走出線條，他同時口中還不斷唸誦引自《華嚴經》的懺悔偈。為了把走筆過程中的每一句懺悔偈完整記錄，石晉華將小型麥克風固定在嘴上，並用黑色膠帶把整個嘴巴與麥克風封住，麥克風的收音線則延伸至他手臂上的一臺錄音機，錄音機同樣以黑色膠帶固定。他每一次執行〈走鉛筆的人〉的時間長度約為兩小時又十五分，這也是根據紀錄條件所制定的規範，因為在石晉華留學美國的一九九〇年代，當時的空白錄影帶所能錄製影像的長度，基本就以兩小時又十五分為標準。每當鉛筆牆正對面的助理按下錄影鍵，就如同修行人開始做

4　在〈走鉛筆的人〉這件作品中，石晉華在執行走筆行為時，將木板牆面的上下分為六段，也就是中間偏上、中間偏下、上半中段、下半中段、最上方，以及最下方。

功課的「打板」聲響一樣，錄影啟動，那麼這一節的行走與唸誦就必須堅持到兩小時又十五分，中間不能暫停或休息。除了牆上的鉛筆線條、懺悔偈錄音，以及行為過程錄影之外，石晉華連消耗掉的鉛筆屑與黏在身體上的黑色膠帶都不放過，堅持全部都要完整記錄下來。他將一臺電動削鉛筆機固定在左手臂，方便隨時將鉛筆削尖，削鉛筆機的鉛筆屑收集盒因為容量不夠大，無法容納兩小時又十五分走筆所產生的大量鉛筆屑，所以石晉華改以塑膠袋直接封在削鉛筆機的筆屑排出口，每次走完一遍，便會收集到滿滿一袋碎屑。

我無法確定石晉華在構思〈走鉛筆的人〉之初，是否已將作者形象所能賦與的多重意義考慮進去。但那被膠帶纏繞的雙臂，固定在身體上的機器，以及連接在機器上牽繫著身體的麥克風線與電線等，對我而言都是病人或病苦的象徵。被封住的嘴巴，則像是修行人在行禪或繞佛時，胸前常掛著的一方「止語」的牌子，那是在告訴觀看或路過的人，行者正在修行，旁人切勿打擾。至於石晉華走動的範圍，被限制在牆面寬度的十公尺之中，左右兩邊雖是空曠的草地，卻好似立起兩堵無形的高牆，讓他不斷碰壁，也不斷重複折返。在正前方錄影機的攝錄（也像監控）下，石晉華又像是監獄中正在放風的囚犯，看似行動自由卻絕不逾越「邊界」。對於佛教的修行而言，我們每一個人都是身帶病苦的。《地藏菩薩本願經》嘗言：「是諸眾等，久遠劫來，流浪生死，六道受苦，暫無休息。」《佛說八大人覺經》也說：「多欲為苦，生死疲勞。」其實不只是人，六道中的所有眾生，哪一個不在受病痛之苦，這病痛有現世的生老病死，更有六道輪迴本質即病苦的無窮無盡之大苦。問題是誰把眾生限制在六道裡面？是諸佛菩薩嗎？造物主嗎？魔鬼嗎？其實都不是！佛經上講得清清楚楚，是六道眾生自己的念頭，自己的欲望與執著，自己的貪、嗔、癡所造作的無量業障，把自己一次又一次拉往六道輪迴。六道看似無限大，但實際上卻何其小，它只是心念與業力變現的囚牢，把我們壓縮在無限窄小的空間。心念與業力在哪？我們似乎看不到也摸不著，但它們又如此堅固而難以摧毀。正因六道是無形的監牢，當中所有眾生無有不負罪業者。佛陀教導佛弟子，要出離六道輪迴首先必須認識自己有罪的實相，而真誠恭敬地懺悔是消除罪業的根本法門。

對於十七歲即罹患幼年型糖尿病的石晉華來說，在如此青春年少欣欣向榮的年紀，就要面對身體再也無法產生胰島素的病苦。為了活下去，則必須嚴格控制血糖的指數，養成隨時記錄的習慣，而一次次將針頭扎進自己的皮膚，無論是為了測血糖或施打胰島素，早就成為他此生至死方休的功課。罹病之初，石晉華曾極度自怨，

一時無法接受的情緒，讓他痛苦憤怒，也讓他因懼怕旁人異樣的眼光而變得自卑且封閉。在絕望而沒有出口的困境之中，藝術的出現適時提供他宣洩情緒的管道。石晉華在就讀師大美術系時期，畫出許多幅情感真切而富有自傳色彩的素描。如監牢系列中的〈高牢〉、〈囚──今之往昔〉，畫的都是人被囚禁在單調而灰暗的空間，卻試著以反省、沉思、冥想，超越肉身之受限，達到心靈昇華的一種狀態。病房系列中的〈新的開始〉，則描繪一位病人坐在病床上休養，他下半身蓋著被子，眼睛望向右側，剛好是病床與被子垂下的邊緣，離開病床似乎是新的開始，但在畫面上又像是懸崖般難以跨越。病人的左手邊還是病床，床與被子卻似了無終點般向左側延伸出畫面。不管向左或向右，希望的感覺都很微弱，無止盡的病痛是已經走過的人生，也是不可避免的未來，「新的開始」並非沒有病苦，而是用坦然的心態去面對自己，這幅素描也是石晉華對自身要堅強存在的一道無奈的提示。至於一系列〈無頭的走索者〉，則直接畫出石晉華與糖尿病之間的關係。食物會導致血糖上升，運動與胰島素讓血糖下降。為了保持健康，讓血糖指數維持在正常範圍，石晉華必須在進食、行走以及打針之間反覆尋找平衡點。一但失去平衡，高血糖會造成各種併發症，低血糖則會瞬間致命，於是他必須活得像一名走在鋼索上的人，無時無刻都戰戰競競，一點也大意不得。至於走索者何以無頭？我相信這是一種隱喻，來自於石晉華對低血糖的恐懼。人一旦進入嚴重低血糖狀態，身體便會依照血糖低至臨界值前的最後一個指令瘋狂執行，如果他正在走路，便會愈走愈快，甚至紅燈與來車都會視而不見，理智在此時已發揮不了作用，那麼裝載腦袋運作的頭顱被畫家省略，似乎就很合理了。從嚴重低血糖至休克昏迷，往往只要幾分鐘時間，那種命懸一線的危急驚險，非親身經歷恐怕難以感同身受。對於石晉華而言，那不但是他的經驗，也是他每天都要努力避免發生的實際課題。

值得注意的是，石晉華早期素描創作中一再出現的病人、囚犯與行走者的形象，這些看似截然不同的身分，終於經由佛法的梳理，觀念藝術的轉化，成為〈走鉛筆的人〉裡面三身完滿合一的修行人。累生累世的輪迴，累積了無量無邊的罪業，懺悔是在消除罪業，逆境的考驗與病痛的折磨又何嘗不是？成為佛弟子的石晉華，已能對自己這一世的身體狀況較為處之泰然。人身難得，佛法更是難聞。既然得人身又聞佛法，那麼作為一位藝術家，在把藝術努力做好的前提下，進而將佛教的修行融入生活與藝術的一切細節，如同念佛人行、住、坐、臥、吃飯、幹活，念念都沒有離開阿彌陀佛一般，「藝術即修行」正是石晉華應該依止的根本法。回到前面提

過的四十公分高度分段走筆，為何他要嚴格執行此一勢必造成自己極為辛苦的的規範？我認為石晉華是在向苦行致敬。許多有大成就的修行人，儘管最後證悟並非依靠苦修，但他們都曾經經歷苦修的過程。就連釋迦牟尼佛，都必須經過六年「日食一麻一米」的極端艱困的生活，密宗噶舉派上師密勒日巴亦曾身受恩師馬爾巴無數次嚴酷的折磨。他們接受的考驗與磨難之劇烈，從今天的眼光看來幾乎是不可思議的，但若非碰觸到生死極限的邊界，忍常人之所不能忍，他們修行又何以能一世成就？當然，世尊是再來人，密勒日巴大概也是，他們修苦行可能只是在表法，為的是讓還在癡迷的我們覺醒。那麼，苦行表法的重點，應該就在於這是消除業障最有效快速的方式。從一九九六年三月十九日第一次執行〈走鉛筆的人〉，到二〇一五年十二月十四日的最後一次為止，石晉華在這面牆前無止盡地行走、畫線、懺悔，這面牆也跟著他漂移，從洛杉磯到臺北，從臺北到北京，然後又到臺中，最後在他的故鄉高雄畫下終點。橫越大半個地球的行旅，跨過二十年從青年至中年的光陰，前後六十次的走筆，上百小時的喘息聲與懺悔偈，這是量變造成質變的觀念藝術史詩，也是至為深刻悲切的修行紀念碑。我好幾次親臨現場觀看〈走鉛筆的人〉，站在這面沉默的鉛筆牆前，人會不由自主地安靜下來。由於無數次銀黑色線條的堆疊，那一面深黑早已閃爍含蓄溫潤的光澤。那光澤是石晉華拖著病軀與囚身，以手中握著的一支支鉛筆所勉力懺悔出來的生生世世業障之牆的反光。在反光的映照中，我在黑牆深處看見自己的形象依稀晃動。業障未消盡，本來面目永遠不會清晰。這或許是石晉華給所有觀眾，也是給他自己最深情的提醒。

石晉華讓〈走鉛筆的人〉永遠停止在六十次，這個數字剛好是天干地支一甲子的循環，具有一定文化意義上的完整性。但對我來說，就算他少走幾次，或者再多走幾遍，這件作品不朽的藝術史地位，也都沒有分毫影響。從修行的角度來看，除了極少數上上根性的人，能夠以頓悟的方式即生成就，其他絕大多數的平常人，都要依靠按部就班的程序，如走臺階登高般一步步慢慢增進自己的修學次第。〈走鉛筆的人〉在形式與執行方法上的重重規範，固然有助於提煉出高強度的藝術精神性，但若類比於修行，它更像是專為虔誠初學佛者設定的紮實基本功。人到中年的石晉華，仍然以走筆作為藝術與修行二者合一的主要實踐手段。然而，他愈來愈懂得恬淡自適之美，也更加明白心與手的放鬆，才能讓這條路走得最遠最深。二〇一二年，石晉華獲邀至彰化師範大學美術系擔任駐校藝術家期間，提出了一件視覺上類似〈走鉛筆的人〉、但在內容與心境上又相當不同的巨作——〈行路一百公里〉。

先說相像之處，〈行路一百公里〉與〈走鉛筆的人〉一樣，都是由石晉華手執鉛筆，然後一邊走路一邊在牆面畫出線條，兩件作品也都是分多次執行，隨走筆次數增加，畫面由淺漸深，最後也都積累為一整片深而發亮的銀黑。至於不同之處則甚多，第一是承載線條的媒材，〈走鉛筆的人〉為八片木板釘合、並以石膏打底劑刷白的大面白牆，〈行路一百公里〉則選用現成的白色麻布固定於牆面，麻布比起木板感覺較柔和，畫面也因為沒有接合線而更為連貫。第二點則是對於「行者」的紀錄更完整的追求，行者之所以能行，不斷跨出的腳步自然是重點，〈走鉛筆的人〉最初於草地上製作，對於腳步並無紀錄，但在〈行路一百公里〉，石晉華準備了兩卷近十公尺長的大小相同的白色畫布，一卷在牆上，另一則平放於地面，地面的那卷即專為留下一百公里足印設置的文件。第三點為規範的移除，在〈走鉛筆的人〉的執行過程裡，石晉華嚴格遵守許多規則，如前面提過的每次只針對四十公分的高度走筆，每次走筆皆依錄影帶容量而定在兩小時又十五分左右，以及雙臂各固定一臺錄音機與削鉛筆機，口中不斷誦唸懺悔偈，還有他總是赤裸上半身如一苦行僧艱苦勞動等等；上述這些似乎牢不可破的規條，到了〈行路一百公里〉時幾乎都解放了。〈行路一百公里〉唯一且最重要的規則，便是行者要拿著鉛筆走完整整一百公里，至於每次走筆目標多遠，則是石晉華自己決定。也正是由於條件限制的放寬，石晉華在面對〈行路一百公里〉時所呈現的狀態，是較為愉悅疏朗的，自在的心情也讓線條自由流暢起來。在〈行路一百公里〉的影像紀錄中，石晉華手中的筆時高時低，圓潤的弧線隨身體上下擺動而緩緩流瀉，他似乎在有意無意間，讓這一百公里的線條交織成大海的波浪，波浪一層一層前進，又一層層退去，進退之間變化萬千，卻又似亙古以來一直如是存在的一片靜海。每當筆心耗盡，於此作中已不再打赤膊的石晉華，他穿著平常逛街也會穿的襯衫，很輕鬆地用刀片削去木頭，讓筆心再次露出，他的動作就像去寫生時那樣自然、平凡。我想我終於明白，其實〈行路一百公里〉是一種境界的超越，而非〈走鉛筆的人〉的改版。當石晉華經過〈走鉛筆的人〉那樣沉重的苦修，他早已完成階段性的修行功課。修行當然還是要繼續，但考過初級考試的學生豈有反覆報名初級考試的道理？同樣是走筆，同樣是修行的紀錄，也同樣是生命的刻痕，但〈走鉛筆的人〉是在修懺悔，而〈行路一百公里〉卻像是業障減輕後「身心平和自在」的一次緩步徐行。最終，歷時六年，經過二十七次、分別於彰化師大、高雄市立美術館以及香港巴賽爾藝術博覽會執行的走筆，〈行路一百公里〉終於也邁向終點，成為一頁歷史。或許有人會認為，〈行路一百公里〉

還是不如〈走鉛筆的人〉那般深沉感人，但各位不妨想想，為何我們要拿自身對於藝術家「石晉華」這個名字的既定印象與期待，要求年近五十的石晉華必須要複製三十出頭歲的苦悶與徬徨呢？又有多少藝術家就是為了符合社會世俗期待他們重複自己的經典，最後自欺欺人而變得空洞無比呢？修行人要如實面對自己，修行人做藝術亦該真誠表現自己的真實狀態。〈行路一百公里〉的好，在於此，石晉華自然也是。

綜觀石晉華的走筆藝術，〈走鉛筆的人〉與〈行路一百公里〉無疑是大山，是巨碑，但不代表其他小件的〈走筆〉便無可觀之處。例如〈走筆〉第五十號，石晉華共用三支筆，走完黑色水平線多層重疊的畫面。如果一支鉛筆為一世輪迴，那麼三支筆就可能是一個生命的三世輪迴，然而，作為行為與文件助理的石晉華卻一直沒變，也就是說在作品中，他跟隨著一位行者，也一同輪迴三世。這在佛教的概念或歷史記載裡，多半是修行有成就的弟子，方有此能力發願好幾世陪伴、侍奉上師。如此具有深意的隱喻，為〈走筆〉第五十號的精彩之處。另外像〈走筆〉第一六三號，石晉華與他的行者，一起走向西藏的聖山岡仁波齊峰，他們試著登上主峰，從半地到山谷，沿溪床至高丘，在稜線上，在峰頂，在雲邊，一路上每經過一段里程，他們便彼此以詩歌的形式互問互答，互相關懷勉勵，那些真摯的文句富有浪漫主義色彩，那可能是我在「觀念藝術」框架中讀過最優美動人的詩篇，而縈繞在文字前與後的那些線條，那繞山朝拜的步履，又是這麼自然且變化有致，讓人有讀不盡、望不透的身臨其境之感。

這篇文章以「靈光」為出發點，本想將石晉華豐厚藝術創作體系的兩大靈光論述清楚。其一當然是上面提到的走筆的靈光，這道靈光讓他對內深掘與自省，最後走出佛教修行與觀念藝術共存的宗教藝術之路。對內的覺醒有多深，對外的批判手筆就有多恢弘強烈，這才是完整的石晉華。回到一九九〇年代，臺灣社會剛剛解嚴未久，政治與文化的意識形態在經過長久壓抑後終於爆發。如一九九一年在《雄獅美術》掀起的美術本土意識論戰，當中涉入的作者之眾，本土派與留洋派、國際派彼此陣營間批判的火力之兇悍，文風之辣，以及延續的時間之長，大概在臺灣美術界不但空前且很可能絕後。這場激烈的論戰，揭示藝術本土化浪潮的高峰已經到來。可正是在這樣一個人人選邊站、人人擁抱意識形態，並且藝術家紛紛自願插圖化作政治宣示的混亂場面裡，石晉華卻用他在北美館的個展「所費不貲」，提出了對於「框架」、藝術神話與價值形塑這一整套知識權力結構的質疑。他的質疑，是拒絕

簡化的自持，是九〇年代一道罕見而孤獨的光影。對我而言，「所費不貲」雖是石晉華師大美術系畢業的初出茅蘆之作，雖然當中的許多作品在形式語言上都略嫌粗糙而帶有學生的草氣與土氣，但那整個展覽所散發出的眼光的犀利與思想的敏銳，以及那種無畏權威的青春與直接，都無疑已樹立起超越那個時代格局的典範。若說第一件〈走筆〉是靈光，那「所費不貲」與之相比，其實一點也不遜色。關於「所費不貲」及其後續開枝散葉，我當然可以無止盡的寫下去，但現實上我已超出預定的篇幅太多，只能期待日後另闢專文討論。

　　一位好的藝術家，往往不是三言兩語能講清楚，也往往不是幾個簡單的概念就能涵括。我感覺我已費盡筆墨，但卻還有很多該談而未能談到的作品。這就是我寫石晉華最終的感想。

二〇一九年十一月十九日寫完

原載《藝術認證》第九十期，頁七六至八五。高雄：高雄市立美術館，二〇二〇年二月。

情執與解脫道
——讀石晉華〈父親的石頭〉、〈墨行〉等近作有感

　　我爺爺有三個孫子，我堂哥、我還有我妹妹，我們三人的名字都是他老人家取的，且最後一個字都是「安」，許多朋友都稱讚「安」的筆畫少，簡單大方，而且代表一世平安，能逢凶化吉，轉危為安之意，但其實本意並非如此。記得從小爺爺就不時把我們堂兄弟叫到跟前，然後說道：「我們的老家在河北省安次縣一個叫倪官屯的農村，安次地處北京與天津的中間，屬永定河流域，地勢平坦，從前永定河不叫永定河，叫渾河，常發大水……。你們名字中的安字，就是讓你們記得，河北安次是我們倪家的家鄉」。

　　一九八八年，離鄉近四十年的爺爺終於回老家探親，他的父母早已不在，從小與他感情最親的二弟也因病早逝，從家裡留下的幾張當年拍的照片，我看到爺爺在一旁兩三人的攙扶下，跪倒在幾個半圓形的黃土堆前，哭得老淚縱橫。我沒有親眼看過他老人家如此痛哭，在我印象裡，他一直都是溫文儒雅的書生的樣子。即使到癌症末期的生命的最後半個月，在榮總病房內，虛弱的他還是撐起身子，每天手不釋卷，而且邊讀書邊勤作筆記，讓我感到他剛毅而正向的讀書人精神。初次返鄉的無限蒼涼與悲痛，都留在他的詩作中：

> 渾河原永定，安次代廊坊。我飲渾河水，世居安次鄉。太阿悲倒執，星斗任參商。孤憤向天地，丹忱寄海洋。晚霞愯落照，遊子眷護堂。碑碣為屏壁，庭除化坳塘。仲崑行踽僂，姒娣色灰黃。災阨何時了，無那禱上蒼。[1]

　　爺爺過世多年以後，我終於有「回老家」的機會。大約十年前，我有事去北京，我的堂姑（二爺爺的女兒）、堂姑父剛好要回倪官屯祭祖上墳。正如我爺爺詩中所

1　倪懷三，《恩齡瀛郊漫錄》，頁一四三。此書由我爺爺於一九九四年自行編印，是他一生詩文與回憶錄的總集。這首詩則有兩個版本，本文引用的版本出自書中，我外雙溪老家客廳的牆上，掛了我爺爺用毛筆字寫的另一版本，內容大致相同，惟少數詩句略作改動，如「遊子眷護堂」易為「野鶴促歸航」。

述，安次縣已經成為歷史，如今改為河北省廊坊市。姑父開車從北京市郊跨入河北地界，再到廊坊的城區，而後再進入一片茫茫的郊野之中。應當是冬春之交，北方乾旱無積雪，平整而連綿的大地，呈現出暗沉的黃土、灰灰的枯草與深綠小麥芽尖交織而成的一種色調。我望著這種不熟悉的色調，遠處慢慢出現一個村子的形象。姑姑說：「倪官屯到了。」我心裡想，原來這就是倪官屯啊！我終於也來到安次縣倪官屯，回到爺爺自幼生長之地。倪官屯是個略顯蕭瑟的農村，感覺房屋與人口都不多，墳堆就在村子邊的土坡上，上香的時候，我很恭敬地給那幾座半圓形土堆磕頭，我自然沒有爺爺當年那樣椎心的哀慟，但心中的感懷，一股溫熱的情緒，卻非常真切。

　　我許久未曾想起回倪官屯上墳這件事，直到去年看到石晉華陸續完成的一系列與石頭有關的畫作。石晉華畫的一顆顆石頭，都是他父親生前的收藏。一九四九年，如同我爺爺、我外公還有許許多多所謂的第一代外省人一樣，石晉華的父親亦隨部隊、隨著中華民國的中央政府一起「遷臺」。他先是在澎湖待了幾年，並在當地結識日後的妻子（即石晉華的母親），進而成家生子。之後由於工作調動，全家移居花蓮，在東部生活的歲月，他開始養成撿拾、收集石頭的興趣。讓石晉華記憶深刻的，是那時每到放假日，仍屬青壯的父親常常會帶著他們幾個孩子，一起去海灘或河邊尋找他認為美的石頭。這項愛好一直持續著，即便他父親中年遭逢車禍意外以致行動起來並不方便，但拄著拐杖、臉上已顯歲月痕跡的北方大漢，仍一跛一瘸的在岸邊緩步前行，不斷辛苦地彎下腰，拿起一顆又一顆圓潤而笨重的石頭，然後仔細端詳色澤、花紋與肌理，並心滿意足地接受石頭所帶給他的審美回饋。若非真的感受到無窮的興味，一個常人看起來既費力又不方便的嗜好，又無任何現實的利益可圖，何以能支撐如此之久。石晉華在其創作手記中回憶：

> 父親曾指著石頭，跟我們說：「這是尊大佛」、「這是個古裝的美女」、「這是棵樹，旁邊有流水，這是山壁」、「這是山，旁邊是雲」、「這線條好」、「這顏色好」、「這層次好」、「這紋理好」……。他看它們的時候，會找它們像甚麼？或者，有美感意識的看著抽象的紋理、顏色與線條。[2]

2　石晉華，〈為父親的石頭滌塵、作畫〉，二〇二一年。引自石晉華個人網站。

石晉華的父親石輔義先生在海邊撿石頭

　　石晉華的父親原籍熱河，一個早已經不復存在的內陸省分。熱河位處華北、東北，以及內蒙古草原的交界，大部分的土地屬於歷史上所謂的「塞外」。我不確定他的老家是在長城以南或以北，但想必是離大海有段距離的地方。二〇二一年夏天臺東美術館「石落心田‧終歸大地」的個展上，石晉華首次發表〈父親的石頭〉系列，與畫作一同呈現的，還有一張桌子上大小不一的幾顆石頭，數張題了詩句的用毛筆畫的草圖，以及散放著的他父親當年撿石頭的照片。看著相片裡整整齊齊穿著潔白襯衫、梳上油亮西裝頭的老先生，他頂著炙熱的豔陽面對鏡頭微笑，身後是無盡的海與天，以及彷彿能夠聽見的潮來之音。他不像是到海邊休閒度假，而是像在進行一件重要、正經、嚴肅的事。

　　正如同我小時候隨爺爺、外公去他們的朋友家串門或拜年時所見，他們那一輩人的客廳、書房，常掛著抄錄古代「愛國詩詞」的書法作品。幾年前去高雄探望石晉華，在他老家吃了一頓便飯，他父親當時已經辭世，但牆上一首生前所書「山外青山樓外樓，西湖歌舞幾時休。暖風薰得遊人醉，直把杭州作汴州」，則墨蹟仍濃，手勁猶重，似乎老人家想要傳達的精神也都還在。石晉華父親蘸墨執筆寫下林升

〈題臨安邸〉時的心情，應該與我爺爺那句「孤憤向天地」可以相互呼應吧！畢竟從「以中原為中心」的角度來說，他們年輕時所追隨、而且信仰終生的價值（或者說體系、集團），似乎離勝利愈來愈遙遠；另一方面，他們眼前的社會的下一代、下下一代，也不再視他們的理想為理想，甚而是把那種情感當成揶揄的對象。於是，伴隨著身體的老化、頹敗，一股「氣力已無心尚在」的悲涼，只能在一些已起不了作用的無關緊要的角落默默抒發。

原以為一時的偏安，未料竟成數十年的分離。我爺爺那一輩人在臺灣成家，開枝散葉，不可能對此地沒有「日久他鄉是故鄉」的認同。然而，後天形成的家鄉，終究不是真正「父母在」的家鄉。好幾次去陽明山踏青，我特意到于右任墓前致敬，天氣晴朗時，向西北方能隱約望見海岸。這位民國革命元勳、一代碑派與草書大家在過世前兩年留下一首〈望大陸〉：「葬我於高山之上兮，望我故鄉；故鄉不可見兮，永不能忘！葬我於高山之上兮，望我大陸；大陸不可見兮，只有痛哭！天蒼蒼，野茫茫，山之上，國有殤。」[3] 于右任意欲望穿海峽的巨大的懷鄉之心，那種雄渾而慟絕的深情，不也流淌在我爺爺的「丹忱寄海洋」與石晉華父親至海邊艱辛尋石的每一步履之間？

石晉華曾跟我提過，他父親收藏這些石頭是因為回不了老家，於是寄情石頭裡山水的美，藉此來懷念、神遊故土的山河大地。二〇一一年，石晉華的父親過世，幾十顆石頭成為家中遺物，曾經有人想出價整批收走，石晉華並未答應。於是，它們就這麼一直靜靜安放在原先搭設好的木頭藏石架上，占據著屬於「父親神思」本該存在的一片位置。多個寒暑過去，石頭上的灰塵增厚了，年邁的母親身體與神智日益衰朽，逐漸失去溝通回應的能力，而石晉華自己也免不了的步入中年的尾聲。面對生命無常，父母的終將徹底離開，那種無所依又再無最信任的至親可以傾訴的孤獨感，應該是很多人已經歷、或必得經歷的人生課題。無論作為藝術家，或學佛的修行人，石晉華非常清楚「心誠」的重要性，也知道眼前的落寞與痛苦，不能繞過、掩飾或視而不見，而是應該誠實地觀照，最終尋求超越。

二〇一九年冬天，石晉華掃去並收集架子與石頭上的土灰，然後把父親的石頭一顆顆裝好，搬運到工作室。他開始以清水洗淨石頭，讓蒙塵日久而隱蔽的紋理浮現，

3　于右任作此詩時，並未以毛筆書寫，而是用鋼筆（或沾水筆）寫在筆記本上。詩的正文之前，題有「天明，作此歌」於一括弧內。

也讓細微的塵沙、石粉，慢慢沉澱在用來刷洗的大鐵盆底部。於是，承載著時間與記憶的細塵，終歸化為顏料粉末的一部分，石晉華決心展開與父親的對話，既表達父子間千絲萬縷的感情，也毫無保留的抒發自身的寂寞；更重要的，是父親的悲懷與寄託將受其注視、延續，並以繪畫的語言轉化為另一種生命。

　　在石晉華諸多類型的創作中，〈走筆〉無疑是近年來展出頻率最高、也最為人所熟知的一個數量龐大的系列。無論他手持的、扶著的「筆」，為鉛筆、鉛棒、色鉛筆、炭筆，甚至是裝滿油畫顏料的一根錫管，石晉華在「走筆」的觀念脈絡裡所扮演的角色，是他所謂的「行為與文件助理」，而真正能留下痕跡的筆，才是自我生命的消耗者，亦為最終完成藝術的「行者」。這裡面每一支筆，有不同的出生、個性，有各自要走的道路，也將面對不同的命運。於是乎，有支筆因為無可救藥的情執，它遭遇感情的挫折、傷痛，不知何以自處，只好以憤怒的自殘方式，一次次拿起鈍器，在潔白的心上撞出遍地的烏黑的瘀傷（〈走筆＃113〉）。另一支筆，則彷彿有社交的恐懼、障礙，它企圖摸索出讓自己比較開闊地活著的方式，而不斷努力的結果，卻適得其反，它愈走愈封閉，不但自身深陷困局，也讓一路上協助它的

石晉華父親的藏石架

「助理」，一起被囚禁在沒有出口的心靈的孤島（〈走筆＃130〉）。另有一些筆，它們因過去生曾經修行所積累的福報，今生獲得修學佛法的機會，他們知道如此寶貴的機會一旦失去，恐怕經千劫萬劫，再也難以遇到。於是他們決定走上解脫道，而能否超越六道輪迴的關鍵因素之一，是懺悔並淨除累世與今生的罪業。罪障不清，修行的阻礙便不斷出現，如此非但難以解脫，還可能退轉並向下沉淪。西藏的岡仁波齊峰為藏傳佛教聖山，無數的修行人徒步走向岡仁波齊峰朝聖，並以順時鐘方向繞行頂峰，他們相信這是淨除罪業最殊勝的方式。這些先後踏上朝山之旅的筆（〈走筆＃161〉、〈走筆＃168〉、〈走筆＃169〉等），沿途遇到各種險阻與困難，在萬里晴空或濃墨般的暗夜中，終年白雪靄靄的峰頂，兀自閃爍著光亮指引它們繼續邁步。儘管不是每一支筆最後都能了生死，出三界，然即便繼續輪迴，至少已奠定好下一世仍能聽聞大乘佛法的資糧。

關於〈走筆〉裡面筆的各種故事及其豐富的隱喻，我還能不斷舉例並敘述下去，但由於這並非本文討論的重點，眼下就此打住。我真正想說明的是，在〈走筆〉這一綿延不絕的觀念藝術系列中，石晉華其實具有雙重的身分。第一個身分是顯性的，即前文所提及的「觀念與行為助理」，是一支支筆的最忠實的幫手；第二個身分則隱而不見，乃他是一位俯瞰全局的編劇與導演。相信沒有人能否認，是作為編導者的石晉華，思考、決定每一支筆該度過怎樣的人生，實踐何種理想，經歷何種成敗，並安排它們的出場順序。從某種角度而言，為了忠實執行幕後編導所交付的任務，〈走筆〉概念中的「助理」石晉華，其實頗像一位訓練有素且紀律嚴明的軍人，他非常清楚自己與「行者（筆）」手中握有的武器、彈藥，將採取的戰鬥方式以及戰略目標；唯一不確定的，是他無法預測達成目標之前會遭遇多少險阻與艱辛。戰爭史上最值得銘記者，往往並非一帆風順、長驅直入的勝利，或者說不是勝敗的結果本身；反而是軍人在面臨極度困厄之局勢，仍能堅守武德並體現出不朽意志的「軍魂」。是以一些精采的〈走筆〉，似因為過程的特別不順，才召喚出更為巨大的力量。如〈走筆＃177〉中，行者企圖完成抽象繪畫亂中有序的音樂性美感，但整體節奏一直無法在起伏、衝突中達到平衡，於是較柔細的、輕緩的灰色線條反覆穿梭流動，漸次築底而形成一面具有時間感的疊加的大網，粗重而黑亮的筆觸則具攻擊性，那是行者與助理不滿於均質現狀時突發的狠重手筆，而此作便在不斷編織與破壞的求索步履中，慢慢達到一種看不盡、讀不透又處處充滿驚嘆的語言高度。

然而，〈走筆＃177〉終歸是一種「目標導向」的藝術任務（所有〈走筆〉皆是），

在他們尚未「出發」前，就已經決定了這趟旅程是要走成一面表面為抽象繪畫的觀念作品，這與莫內（Claude Monet, 1840-1926）晚年畫蓮花池或塞尚（Paul Cézanne, 1839-1906）描寫聖維克多山的藝術意識，根本上是不同的。儘管莫內與塞尚最終在畫面上所呈現的風格結果，可能也很接近抽象畫，但他們繪畫語彙的抽象性，並非來自創作前的設定；反而是畫家逼使自己進入一種漫長無止盡的觀察狀態（尤其是塞尚更加明顯），然後再透過一次次的下筆，反覆確認觀看與描繪之間的交互關係，是否更為貼近其所感知到的對象的真實。又因為對象與觀察兩者，皆會隨時間持續變化，所以每一筆的「確認」，其實都帶有未知的不確定性。這種不斷觀看又不斷摸著石頭過河的繪畫模式，讓莫內與塞尚常常愈畫愈模糊不定，卻也愈畫愈提煉出生命力的昂揚與堅實。藝術上的所謂寫實，表面的逼真或細緻程度只是其中一種層次；能穿透外在現象直取精神本質、卻又不打破形象則是另一層次，此種層次的寫實往往被人誤以為「不寫實」，然其所碰觸到的藝術深度與啟發性，通常不是坊間「畫得跟真的一樣」的類型所能比肩，此與黃賓虹論畫之「惟絕似又絕不似於物象者，此乃真畫」的道理，都是相通的。關於石晉華創作〈父親的石頭〉這一系列時的態度，可以從他的這段自述中得知：

> 洗石盆中的塵水乾燥後，我的「顏料粉末」就出來了。這次我非常用心的端詳這些無塵垢的石頭，發現很多我沒注意的細節，我不完全明白，但多多少少發現了父親的山水。我有一點欣慰，覺得多懂得他一點，從他遺留下來的石頭。我知道，我心中也有一片山水，畫出來，給父親看。我想這樣跟他說：「爸，它們是這樣的。」[4]

面對父親留下來的石頭，石晉華不再做筆的行為與文件助理，也放下他掌控全局的編導者的高度。原先作為走筆脈絡中「行者」的筆，純然回歸為筆自身，而石晉華真正大膽放下的，是他習於將所有創作或日常行為完全「觀念藝術化」的模式。從九〇年代至今，此一模式讓他開創出豐富的藝術實踐路線，並奠定「石晉華」在臺灣觀念藝術史上難以取代的地位，但在這些石頭前，他決定不讓以往成就他的模式直接出現，不要使觀念框架阻擋了兒子單純閱讀父親的視野，於是他當下變成一

4　石晉華，〈為父親的石頭滌塵、作畫〉，二〇二一年。引自石晉華個人網站

石晉華，〈父親的石頭#2〉作品圖，石頭、紙、石頭上的灰塵、墨汁、石墨、鉛筆、粉彩、炭精筆，74.5×138cm；24×7×11 cm，2020年。

位擁抱寫實精神的畫家。最早完成的〈父親的石頭#1〉，採取石頭表面的某一局部加以觀察、描寫，乍看之下，似已無法辨認出石頭應有的質感與花紋。凝視任一事物的局部細節，能得出抽象性的結果並不稀奇，但一顆海邊的圓潤的石頭，理應不會出現巨大的空間感落差。與其說〈父親的石頭#1〉深具抽象語彙之美，毋寧理解為這是石晉華透過寫實的眼與心，在久觀以後，硬是穿透光滑的表層，終於整理出由石心透現的如老樹盤根的錯雜結構，而畫家本人由紛亂漸漸沉澱的心緒，思憶父親的難以三言兩語道盡的深重感情，都化為擾動而濃密的線條，凝結於此似抽象實為寫實的繪畫作品之中。

這第一件〈父親的石頭#1〉，已說明石晉華將自己放在「格物窮理」的位置，其格物為「發現很多沒注意的細節」，而窮理是「多多少少發現了父親的山水」。我以為這是石晉華以徹底的謙卑之心對視已不在身邊的父親，所爆發出來的一次層次與意義皆極為豐富的訴說。他父親當初在岸邊撿石頭，賞玩的是視覺形式，寄託的則為回不去的故國山水的一種想像。而石晉華所發現的山水，所窮之理（他畫出來的），其實已是父親的石中山水的劇烈擴充，這裡面涉及前文所提到「何以為真實」的寫實繪畫路線的選擇，以及對古代山水畫、特別是從五代至北宋的「格物致真」再到後來文人畫以筆墨為中心的超形象美學的這一路遞變，他都透過作品或清

晰或含蓄的交代出來。隨後完成的〈父親的石頭＃2〉以及〈父親的石頭＃3〉，石晉華保持久觀與細看的繪畫意志，但他選擇讓石頭以更接近全身的樣貌出現，並且逐步透過線條的走勢與塊面經營，使石形與山景慢慢融合為一。原先在〈父親的石頭＃1〉裡面非常鮮明的樹根狀盤曲結構，在〈父親的石頭＃2〉中仍出現於山腳與山腰的某些區域，這種具有浪漫主義戲劇張力的造形手法，到了〈父親的石頭＃3〉則近乎滌盡，去除了強烈對比與深淺，在一種灰色而均質的、看似沉悶的調子裡，一座真正由岩石、土塊所築疊，由無數的皴法所刻畫而成的平凡卻厚重的石山出現了。論此作岩層碎裂、組織的結構，我彷彿看到余承堯畫的長江三峽沿岸的山壁。論較為乾枯的用筆，我能連結到晚明程邃「乾裂秋風，潤含春雨」的焦墨渴筆山水。論線條的堆疊，則可以閱讀出如龔賢〈千巖萬壑〉般層層疊加而愈顯厚重的積墨之法。儘管在筆墨的內斂、清澈與精妙上，石晉華仍與垢道人、龔半千有段不小的距離，但我認為真正重要者，是他已企圖轉身，向傳統文人畫中最具生命個性的典範體系移動。他的這種轉向，並沒有拋棄過往所學習的寫實主義的素描或繪畫，而是因為文化認同的反思，開始理解並擁抱文人山水藝術，從而讓原有的體系擴張並轉化。

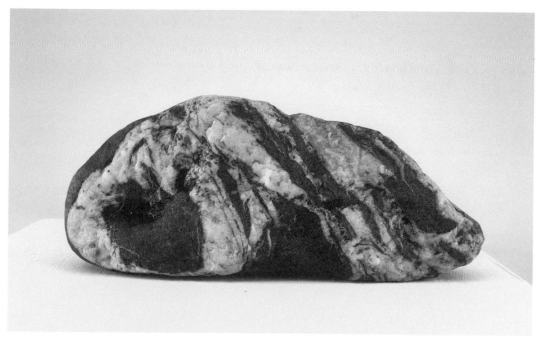

石晉華〈父親的石頭＃2〉所描繪的石頭

我一直認為，如果劉錦堂、陳澄波沒有深厚的漢文化修養，如果他們沒有鮮明的民族意識，又如果他們沒有在日本接受東京美術學校的外光派洗禮後選擇前往原鄉（大陸）發展，又或者他們心中沒有對逸筆草草、主山堂堂的嚮往，沒有對倪雲林與八大山人等遺民畫家的筆墨高潔的追求，那麼他們絕對不可能成為臺灣美術史上「如此偉大」的劉錦堂與陳澄波。這並不是指臺灣藝術的深度與創造性的巔峰，必然要與中國傳統文化有所關聯，而是在殖民化的文藝發展中，需要從單純接受的結構中出走，並且藉由價值觀的反省、重塑，典範的轉移，漸漸尋求所謂本土的或具文化主體性的實踐。只是在劉錦堂、陳澄波身上，扭轉的核心關鍵是中國文人畫，而石晉華在〈父親的石頭〉系列中所顯露出來的，亦是如此。筆墨不如古人的石晉華，他畫的〈父親的石頭＃3〉竟有一股近乎石谿的蒼茫渾重的氣勢，讓我想起余承堯不也用無比直白的點與線，畫出數百年來最頑強堅韌的中國山水。到了〈父親的石頭＃4〉，他增加濕潤的毛筆線條的運用，則可以看出他對八大山人的追慕。單從繪畫魅力而論，〈父親的石頭＃3〉應該是四件連作中的頂峰，但其實它們更應該被視為一個無法分割的整體，這裡面涉及石晉華對觀念藝術的暫捨，對寫實的回歸，對超形象的探索，當中能被我意識並提出的參照對象，至少有莫內、塞尚、余承堯、程邃、龔賢、石谿、八大山人等巨擘，其橫跨的年代之大，繪畫體系的融合與扭轉的力道之強，已非當初他父親所見的「故國山水之美」所能涵蓋。然而，

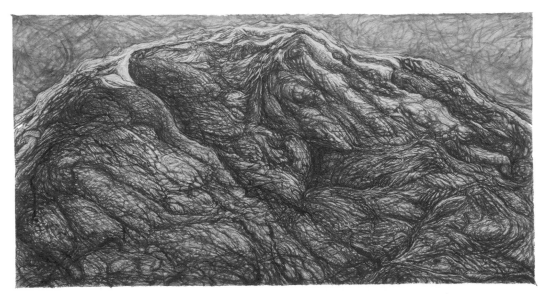

石晉華，〈父親的石頭＃3〉，紙、石頭上的灰塵、墨汁、石墨、鉛筆、粉彩，98×187cm，2020 年。

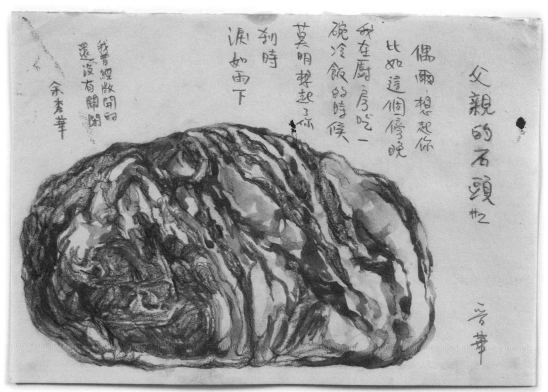

石晉華，〈偶爾想起你〉（〈父親的石頭＃2〉的草稿），紙、石墨、鉛筆，20.8×29.3cm，2021 年。

這並不表示這些石頭為「父親所遺留」不重要，相反的，他創作〈父親的石頭＃2〉時另外畫的一件小草稿，上面點題的一首短詩已留下提示：

　　偶爾想起你

　　比如這個傍晚

　　我在廚房吃一碗冷飯的時候

　　莫名想起了你

　　剎時

　　淚如雨下

　　令石晉華不時思念，讓他在吃冷飯時感到孤獨而淚水湧出的對象，自然是留下這批石頭的父親。他之所以一顆顆清洗、描繪這些石頭，其初衷是藉由創作與父親重新對話，他想要看懂父親寄情的山水，此是表達他對父親懷鄉幽思的理解，而他

自己也有一片石頭上的山水要畫給父親看，則為他以勤懇的畫筆向父親稟告：吾將延續著您曾經的情懷而老去。作為從小生長在臺灣的外省第二代，石晉華的懷鄉情懷，已很大程度從土地經驗或地理的概念中抽離，而是轉化為一種文化精神上的故土認同。文化的故土，本來就會隨時間推移、隨後天的自我養成與實踐不斷擴充並深化，是以家鄉並不在「原鄉」的劉錦堂、陳澄波，還有石晉華，都透過繪畫走進他們嚮往的中國文人山水。以劉錦堂、陳澄波來說，他們是從源自法國的日本外光派西洋畫轉向油畫語言的民族化，其引發變異的動能是自幼家庭的漢人意識，此動能在他們遷居大陸時獲得爆發的機會；而石晉華則從西方現當代藝術涉入文人筆墨，觸媒就是父親遺留的石頭，以及石頭背後蘊含的數十年的言傳身教。在此，它們必須是父親親手收集、讚嘆過的石頭，才能讓畫家淚如雨下，也才具有文化意識醒轉的觸媒之動力。正如塞尚畫聖維克多山所達到的繪畫語言之高度，已超越地理上的那一座山，但它是聖維克多山仍然很重要，因為它是塞尚從小到大感受家鄉與自然時最堅實永恆的風景，具有情感上的不可取代性。

這批石頭賦予石晉華的啟示，後勁充沛而綿長。除了四件繪畫形式完整的〈父親的石頭〉，他在臺東美術館個展展場，還特別設置了一張長方形木桌，這張桌子也是一件作品，名為〈工作室一隅〉，上面散放著他父親在海邊尋石的照片，他用來洗滌石頭的鐵盆，五顆父親的石頭，以及與這一系列創作相關的許多小幅隨筆。或許因為隨筆更為輕鬆的性質，比起〈父親的石頭〉裡山水結構布局的嚴謹與縝密，石晉華畫起隨筆似乎更流露出他內心的古典文人嚮往，所謂「書畫同源」、「詩畫合一」，或者「聊寫胸中逸氣」等傳統書畫最核心的特質，都在其隨筆小品上清晰可見。其中有兩件〈我們就落在了一個叫做「自己」的地方〉，以及一件〈屎尿與屁〉，畫的仍是父親的石頭，卻不經營背景，不依賴細節，而是以近乎「減筆」的筆法白描石頭，周圍大面積的空白則留給落款，我感覺石晉華又更靠近八大山人一些，在此他真正摒棄「設計畫面」的意念，直心而為地畫石、題寫自己做的新詩。

比起四件〈父親的石頭〉與桌上的隨筆，由石頭所延伸出來的連串創作中，我認為〈你和我的感覺是否一樣〉、〈心情左右〉、〈不周整的一坯土〉這三件「類繪畫」在藝術語言的突破性上是走得最遠的。以類繪畫形容之，是因為它們的完成過程，其實超出石晉華最初的設定的作畫範圍。試舉〈你和我的感覺是否一樣〉為例，這一大張白紙上用紙膠帶黏貼的兩張較小的宣紙，一張在畫面上方偏右，另一稍大者則位居中間靠左，兩張描繪的都是父親的石頭的局部，也才是他原先計畫要畫的

石晉華，〈你和我的感覺是否一樣〉，紙、石墨、墨汁，175×165.5cm，2021 年。

「作品」；而人張白紙其實是開工前臨時固定在牆上以防墨水滲透弄髒白牆的「墊紙」。作畫時，石晉華一邊觀察石頭，一邊用硯臺磨墨，磨好的墨要看其濃淡，便隨意於墊紙上試筆，於是這本來是「用不到」的空處，慢慢添綴許多「無心」的碎筆。另外，有時畫到一個段落，墨池仍有餘墨，若任其乾掉，膠會變質不免可惜，於是石晉華又在石頭外側的廢邊，用毛筆字很輕鬆地抄錄，或許是最近讀到的有所共鳴的詩文，或許是他寫的新詩，也或者是他自己抒發情緒乃至偶然迸出的隻言片語。在墊紙上的書法與筆觸，原不是為了追求書與畫而出現，但正是因為其中了無作意而能如此天真自然。書法史上的三大行書，王羲之〈蘭亭集序〉、顏真卿〈祭姪文稿〉以及蘇軾〈寒食詩帖〉，哪一件不是作文的草稿？而他們當初在寫作時，又可曾執著於要完成不朽的書蹟？這當然是否定的。所謂帖學的「帖」，其實就是便條，帖的神采、情態與風流，便在於帖的不假修飾，唯離開了刻意與修飾，直心流露之美才可能體現。用通俗的話來說，帖學最偉大高深的境界，來自書家根本放下追求偉大高深的心態，而文人畫所推崇的「逸筆草草，聊以自娛」，道理亦相通。

石晉華，〈不周整的一坏土〉，紙、石墨、墨汁，140×131cm，2021 年。

在〈你和我的感覺是否一樣〉這件作品裡，原先要畫好的兩件父親石頭似乎並未完成，但那已經不重要了，因為墊紙的精采已經反客為主，它超出石頭上的山水，擴張為更深廣的文化敍述。石晉華在墊紙上留下的筆觸與書法是自然且深具感情的，不過比起這些筆墨痕跡，他真正厲害之處，是他工作到了某一時間點時，知道要把這大畫面上的整個過程保留下來，並且視為完整的創作。在水墨已愈來愈走向編排化、著色化、效果化、去書畫脈絡化的今天，觀念藝術家石晉華因為讀懂了傳統書畫體系之價值，故他在無意之間做出、但自覺留下的〈你和我的感覺是否一樣〉、〈心情左右〉、〈不周整的一坏土〉這三件作品，足以視為新世紀以來最具深度與文化啟發性的書畫創作。

　　墊紙上抄寫的詩文，一方面是書法，另外也是石晉華心境的承載體。在〈不周整的一坏土〉一作中，大張墊紙上中左側的長方形畫面，那是用監測血糖耗材的包裝紙盒攤平以後所黏貼出來的一張畫紙，不斷注視父親石頭的石晉華，默默將堅硬的石頭，畫成（抑或看成）了鬆軟的一坏土，這個土堆像極了埋沒在荒野裡的一座孤

墳，墳頭上稀疏的亂草，任悲風吹拂而倒向四方。我們每一個人終其一生做得最精進的一件事，就是不捨晝夜的走向墳墓。本身患有第一型糖尿病的石晉華，需要不時監測血糖以防止死亡突然降臨，「死亡無常」對他而言從來不是遙遠而模糊的概念。他以自己「求生」所需的測量血糖耗材的包裝紙盒，畫上一個必死的歸處，這裡面低吟著的調子甚是蒼涼。另外，此墳土是由父親的石頭轉化而來，那麼底下埋葬著的，不正是父親數十年來海邊尋石的寄託？人走了，不但在世的事業、功名煙消雲散，那所謂剪不斷的血緣、國族、故土，也一樣得回歸大地。父親的石頭，如今已是他的石頭。石晉華懷抱並肩負著這分沉重的遺志，他知道自己不再年輕了，所以要把握住身體尚能控制的狀態，用極深重的感情好好讀懂父親的石頭，然後畫出既是父親的、更是屬於他自己的那片山水。畫完石頭上的山水，就像完成了一個告別的儀式。不捨是必然的，但還是得親手蓋棺，心中山水回歸大地，那是石晉華與他父親共同的祖墳。面對石頭與墳頭，他常常想起余秀華的詩。如〈不周整的一坏土〉的左下角，石晉華抄下：「我唯一能做到的，是把一個名字帶進墳墓。」這山自余秀華的〈過程〉；而右下角則有另一段：「一個墳頭的草黃了三次，火車過去了。我不清楚給過你些什麼？想討回，沒有證據了。」出自余的〈不再歸還的九月〉。在〈你和我的感覺是否一樣〉、〈心情左右〉、〈不周整的一坏土〉這三件作品的墊紙部分，余秀華的詩句頻繁出現，以下不再一一列出。我感覺，出身偏遠農村、且因腦性麻痺而身有殘疾的大陸詩人余秀華，在城市化、商業化的社會脈動中，她處於一種邊緣的、渺小的，甚至是受到忽視的位置，這種身心的處境是石晉華很能感同身受的。而余秀華堪稱直接濃烈的文風，表達出一種生命底層的掙扎、苦悶，以及人到中年青春已逝的無奈，這些都刺中了石晉華。父母陸續離開人世，自己也就老了，要找到一個真正信任、而且明白「父輩所遺情懷」又要懂得山水與筆墨的朋友，太難！與其寄望知音出現，不如自言自語，也不用在乎是否有人理解。其實石晉華這一系列與父親石頭有關的創作，很無所掩飾地展露了他的傷感與孤獨。比起他所引錄的余秀華的句子，我更喜歡他自己寫的〈不周整的一坏土〉：

　　所有你折疊出來的痕跡與時空
　　我都攤開壓平，用想像的糊把它們黏合成一整塊
　　周不周整，不重要
　　這坏土，就給我「仍然相信世界是平的」的理由
　　在下一個土石流帶走一切之前

誰的世界？誰的鄉愁？

請都各自領回打理

風再大再吹，雨再狂再強

我們且都隨遇而安，點上一根香煙

互道珍重

　　這首詩既與畫作同名，而且寫在畫面最上方的位置，有種為全局定調的意味。父親的故國，已然在歷史上殘缺了。石晉華心底的文化的故土，在遭遇現實環境與時代的衝擊時，又何嘗不是一片破敗的景象？他父親的鄉愁，沒有人在乎。他用藝術所努力黏合的一坏土，更不可能周整。而他與父親在六道中相遇又分離，縱使日後再見，誰又能保證會記得此生的關係？所以他目前唯一能做的，是在他自己形塑的墳土前，為父親與無數的父祖輩，點上一支祭祀的香。輕煙散盡，他也將要告別而去……。這情境讓我想到「千里孤墳，無處話淒涼」，蘇軾說的是夫妻死別後的殊途，但父子亦是，人間所有的親情、友情，莫不如此。另一首〈辜負〉，出現在〈你和我的感覺是否一樣〉的右下角，石晉華是這麼寫的：

這一生辜負的多了

過期的鮮奶

里程數超低的老車

調色盤上乾硬的油彩

忘了的未竟之作

白了的鼻毛

還有，還有此生與妳的再相遇

　　或許有那麼一個人，是真正能懂得石晉華心境、也願意與他相濡以沫的對象。兩人曾經親密且彼此珍惜，後來分開了。上天給了他再相遇的機會，她的情意並沒有改變，但不知為何，石晉華選擇了辜負。這首詩描述了追悔莫及的苦澀，人到中年，才意識到許多辜負的東西，再也無以挽回，也不可能彌補。望著父親的石頭，嚮往一大片山水，石晉華卻在一個偏僻的位置，不經意地安放自己的兒女私情。其實，無論是父子情、愛情、友情，乃至關乎文化與國族認同的另一層次的無形之情，從佛教的角度來理解，這些「世情」也都像《金剛經》所言，如「夢幻泡影」，無一

是真實的。我們凡夫由於愚痴，把所有虛幻的東西當真，又因執著「我」而產生無限的貪欲，抓緊世間的一切不肯放手。偏偏萬事萬物都是因緣合和而現前，緣盡了就注定要壞滅，但累生累世所不斷鞏固的愚昧、貪執，讓我們無法接受因果的自然規律，是以因果不順著心意走時，我們便痛苦不堪。佛法的核心是出世間法，學佛最低的成就是了生死，不再受業力的牽扯，並從六道輪迴中解脫。本身已有數十年聞、思、修經驗的石晉華，不可能不懂這些道理。他明白自己的情執有多重，煩惱就有多多，而解脫道也就有多難行。從〈辜負〉所在的這一角落，向對角線看去，到了〈你和我的感覺是否一樣〉畫面左上角的最邊緣，石晉華留下王國維〈浣溪沙·山寺微茫背夕曛〉的末三句：「試上高峰窺皓月，偶開天眼覷紅塵。可憐身是眼中人。」凡夫學佛以後，或許有時也能想像自己站在佛陀的視角看待紅塵，但道理懂得了又如何，以為自己比其他凡夫高了一些，但其實沒有。冷靜想一想，我們就是無法超越見思煩惱等障礙，仍然與所有眾生一樣，因業流轉下去，所以自身何嘗不是可憐的眼中人？

　　王國維自沉於北京昆明湖時，剛過半百，石晉華已悄悄跨過了這個年紀。人生沒有什麼過不去的坎，就算真有，再怎麼痛苦、悲傷，佛門中人也不可能自我了結。殺生造的是地獄業，殺自己也是殺生，而且是殺人的重罪。石晉華被王國維的詩境打動，想必他也有類似的莫可奈何的無力感，但他終究是皈依三寶的佛子，得一方面繼續面對無窮盡的情執，另外則堅定地走上解脫道，嚴格說來，在石晉華多元而龐大的創作路線中，除了早年初出茅廬於北美館「所費不貲」個展所提出的如〈付費欣賞永〉、〈框框〉等作，以及稍後的〈塗繪讀本〉與晚近的〈當代藝術煉金術〉等系列，是在調侃、批判，乃至對抗藝術內部的知識與權力的龐大共犯（神話）結構；其餘大多數作品，其實或多或少都在處理情執與解脫的問題。臺東美術館展場上，石晉華將一半的空間留給了父親的石頭，另一半則劃歸佛法與修行，他行為藝術的大作〈墨行〉，延續著〈走鉛筆的人〉、〈岡仁波齊峰轉山〉以來持續的懺悔主題，作品的形式內容乃受到《修行道地經》中一段故事的啟發，大意如下：曾有一國王，為找到最具才德、智慧之人，以命其為大臣，於是他選出國中一位眾所欽敬的賢者；但為了確認賢者之德行，刻意毀謗他犯下死罪。國王命死囚手持一注滿油的鉢，讓他從城南走到城北，再走到城外的園林，途中只要溢出一滴油，囚犯便會腦袋落地。這位賢者心想自己必死無疑，這滿油之鉢，光是走幾步都會外溢，何況沿途幾十里路人車眾多，定會遇到各種狀況，又如何能完成王命呢？憂愁的賢者

石晉華，〈墨行〉於佛光山佛陀紀念館室外廣場，胚布、墨汁、水、鉢、水瓶、白衣褲、過程影像、錄像、文件，總尺寸依現場而定；163×1200cm，2021 至 2022 年。

定下心來仔細思考，似乎此時唯有專心致志，將心念集中於油鉢這一點上，不受外界絲毫的侵擾，方有機會活命。於是他持鉢緩步而行，如入無人之境，沿途遇到喧鬧的人群，前來探視關切的親友，傾國傾城的許多美女，直衝亂撞的瘋象與癲馬，乃至城中突發大火等諸多災厄、動亂，他都完全不為所動，最後他成功走到終點，國王授其輔政大臣之位，受萬民景仰擁戴……。

　　行走與行走過程所遺留之痕跡，原就是石晉華行為與觀念藝術中常見的主題。在〈墨行〉的執行規則裡，他把上述《修行道地經》中罪人持油鉢的故事作為參考模型，但細節上進行了諸多置換。首先，由城內步行至城外的實地路線，改為一米白色的長條胚布，就視覺上而言，筆直的道路（白布）較為凝聚，這類似〈走鉛筆的人〉愈走愈黑的墨牆，能凸顯出行者來回於此端與彼岸的重覆性。再者，原先鉢內裝的是清澈的油，這裡改成深黑的墨汁，油之透明見底，可解釋為心的本性一塵不染，而黑色的墨則象徵心的種種染污，如貪、嗔、癡等三毒，以及前世今生所造的諸多罪業。第三，經文裡鉢中之油絲毫沒有溢出，這是佛陀強調專注與定功對於修

行的重要性，《楞嚴經》云：「因戒生定，因定發慧」，由此可知，不修定無以開智慧，而沒有智慧，就不可能斷根本的愚昧與貪慾，等於解脫無望。石晉華當然也明白「定」之大用，但這裡他更想要先淨除罪障，若罪業不清，障礙、煩惱時時現前，哪裡有得定的可能？於是，他以墨象徵罪業，一次次行走時，即便努力維持平衡，鉢中墨水仍不免因晃動、灑落而減少，只要一減少便用清水重新注滿，如此墨色必將愈來愈淡，直至完全變為淨水，亦即心中染污澈底淨除，這也是創作結束的時刻。第四，經中罪人持鉢時一心不亂，油不灑出一滴，故未留下痕跡。相反的，石晉華是禪定與懺悔兼修（這沒有衝突，修任何法其實都需要定功），而以懺悔罪業為主。一個人（此世為人）在三界六道中經千劫萬劫無有出期，到底造作多少輪迴業？一條原本潔白的布，隨著「墨行」的行為，不斷累積髒汙墨漬；最終，修行路上留下的那道深重的長長黑痕，便是石晉華想提醒我們所有凡夫、包含他自己的法語！

藉由上述幾點對比，可以看出石晉華將經典內容轉化為觀念藝術形式的巧妙與功力；一方面能符合他當下修學的次第，另外也讓視覺充滿了美感。在臺東美術館個展期間，墨行一次進行二十分鐘，前後共走了二十六次，由於黑色室內展場的空間效果，以及開放民眾旁觀，所以整體的氛圍偏向劇場表演。展覽結束了，作品沒能完成，因為鉢中的墨水尚未變清。於是他把墨水裝在塑膠瓶中保存，空鉢與布條收拾好，等待下一次呈現、修煉的機會。去年年底，他接獲佛光山佛光緣美術館總館之邀約，至佛陀紀念館旁的觀音塔與文殊塔間的空地，繼續其持鉢墨行。我更偏愛這一次的〈墨行〉。那明亮的冬陽下，在一處行持並宣揚二寶止法的道場，一個修行人獨自默默地做著自己的功課，石晉華低頭注視著代表自心的鉢，水已相當清澈，僅餘些許墨渣。他身後的佛光大佛慈眉含笑，似乎對這位多年來堅持「藝術轉為道用」的弟子感到認可。〈墨行〉於佛陀紀念館的觀音塔與文殊塔之間畫下句點，不知是否為藝術家或佛館主事法師的安排？若屬巧合，那就是諸佛菩薩加持。文殊菩薩表智慧，觀音菩薩表慈悲。智慧與慈悲，是大乘佛教一切法的核心。智悲雙運，方得超越輪迴、又能為度化一切有情回入娑婆，這必定也是石晉華世世修行欲至的彼岸。

去年二月中，把我從小帶大的外公辭世。我外公跟我爺爺的邏輯很像，他很多年前在給孫子輩取名時，無論男女，都堅持中間要有個「湘」字。沒想到同年的秋天，我竟因緣際會到湖南長沙停留數日。我特別發了訊息，麻煩我的堂舅帶我去看外公

的老家。外曾祖父原先在長沙城區開了一間名為「福昌厚」的雜貨店，由於城市改建拆遷，原來的房子已經變成馬路邊的人行道與圍牆了。「福昌厚」所在的區域為天心區，著名的古城樓「天心閣」就在兩百公尺左右的不遠處。隨堂舅的腳步，還到了老家附近的白沙古井，時值夕暮，許多附近的街坊湧入井邊裝水。堂舅說：「我們從小就喝這口井的水，水很清很甜，你外公也是喝這個水長大的。」於是我也拿了一個保特瓶，裝滿白沙古井的水，大部分我泡茶喝掉了，剩下一些我帶回臺灣，到外公的塔位前祭拜他老人家。無論河北安次或湖南長沙，都不是我的故鄉，但我以額頭碰過安次的土，口喝過長沙的水而心懷感動。正如石晉華一樣，我也在山水與筆墨中，看到了藝術實踐與文化認同的某一歸處。

閱讀石晉華畫石頭的近作，我有許多話想說。我明白這些情感，都是世間的情執。因為學佛，我把生命的意義、目標，放在走解脫道。在聽聞當代藏傳佛教大德慈誠羅珠堪布講解〈米滂仁波切對初學者的教誨〉時，他提及修行一旦證悟空性的智慧，到一定層次以後，煩惱的現象仍在，但不會再起作用，而會轉成菩提，此即大乘經論上常提到的「煩惱即菩提」。[5] 我想到石晉華許許多多的創作，有些掙扎於情執，有些努力求得解脫。那麼如果有一天他破迷開悟，是否所有捆縛他的情執，也都會轉為無漏的解脫道用？

<div style="text-align:right">二○二二年八月六日寫完</div>

5　所謂「煩惱即菩提」，已屬修行中很高的境界，絕非我這樣修學非常粗淺的初學者所能真正體解。為了讓讀者比較容易進入本文最後一段的敘述，以下為我觀看慈誠羅珠堪布講課影片所整理的筆記：〈米滂仁波切對初學者的教誨〉中的一句正文「空而現乎現而空」，非常重要。比如我們特別生氣、憤怒時，此時如果能把證悟的境界與當下的憤怒結合，結合以後看起來是一種憤怒，但這種憤怒是完全透明的，沒有任何殺傷力、破壞力，是這樣一種非常奇妙的憤怒。我們的貪、嗔、癡等五毒，都可以跟這個境界完美結合。結合以後，在密法以及顯宗達摩祖師的論典中都講了「煩惱即菩提」，而「煩惱即菩提」真正的意義此時體現出來了。「空而現」就是這意思，雖然是空性，但它有一種憤怒或欲望；而證悟的修行人，瞬間就把自己證悟的東西跟欲望結合起來，此時他有一個非常清楚的空性的感覺，在空性中出現欲望或憤怒，欲望和憤怒外在的形式還在，但本質已經空掉了。以上這點沒有證悟的人是做不到的。至於「現而空」，是指憤怒、欲望、忌妒這些五毒都存在的時候，也一下子就感覺到它的本性是空性。「空而現」與「現而空」，都需要修心，自己去體會，這都是心的本性。有一天達到「空而現乎現而空」，就證悟了，從此以後煩惱不會再造業，煩惱已失去了它造業的能力。以上整理之內容，若有錯漏或偏差之處，純屬我個人理解力與智慧不足的問題，而與講法的堪布仁波切無關。

原載《藝術家》雜誌五六八期，頁二四六至二六一，二○二二年九月。

想起路邊一片寫上「地滑」的厚紙板
——二〇二三高雄獎觀察員報告

　　在經過五天初審（一天審查一個類別）以及兩天複審的過程後，二〇二三年高雄獎的評審工作全部完成。作為本屆的觀察員，由於沒有投票的任務，亦不介入評審委員之間的討論，所以我雖然全程參與其中，但實質上是與獎項權力機制運作無關的一種半游離存在。我自己並不清楚每一年度高雄獎的評審組成結構，故僅單以本次的狀況、特別是各類別初審來分析，則大學美術系在線或退休的教師占據委員的多數，而專職藝術家、藝評家或獨立策展人比較像是點綴其中一二。那麼如果參與高雄獎送件的創作者，大多數為美術系的學生（無論是大學部或研究所，乃至剛畢業不久者），並且初審又是以看螢幕投影加上閱讀創作論述的模式進行，如此實際上已經有被看過原作的作品，或是除了送件作品外還有其餘發展脈絡是委員事先有所認識的，都會具有相對上的優勢。上述這點我在繪畫暨版次類藝術的初審結束後，已有相關發言（當日觀察員分享）。另外，在以各美術系教師為主體的評審結構中，來自幾間藝術大學的比重也較高。前面說過，我沒有研究過歷年評審結構，但若多年以來、特別是所謂打破以往的市美展既有媒材式分類（如水墨、西畫、版畫、攝影等），進而轉為更具當代性的五大類向後，審查委員組成都有著相似的來源比例，那麼則可以說明，至少在高雄獎這一給獎結構的演進歷程中，藝術大學美術系教師在當代藝術領域的身分或話語權，被認可為更具權威性與代表性。任何一個比賽，本來就有其預設的某種發展方向與價值形塑，而依照該方向組成評審團隊，自是極其自然之事。而我思索的是，若從前衛藝術對抗主流知識權力核心的衝撞精神，抑或從公辦藝術比賽背後審美體系的擴充或擺蕩性而言，那麼如果日後某屆高雄獎的評審，幾乎全由遠離學院的專職藝術家組成，會不會也是頗具多層次意義的一種突破？

　　第二天複審會議（最終投票）正式進行前，館方請兩位觀察員先就初審時的旁觀

心得，與五位複審委員稍作分享。我在發言中提及，空間性藝術與影像暨科技媒體藝術這兩類的評審中，各有一位明確指陳，在各自類別的評選過程與結果裡面，以往偏向手感勞動與材質探索的雕塑，以及純粹的攝影作品，都逐漸邊緣化或消失。他們的論點一出，則為其他更傾向去媒材分類的委員以「不會啊，攝影已經廣泛應用在當代藝術的表現手法中」這一類的說法予以回應。由於當場也不是在辯論，所以上述討論沒有持續深入下去。我感覺兩種觀點其實是沒有交集的平行線，無可否認當代藝術中的確時常運用攝影（如觀念藝術中的紀錄文件）與雕塑（如一些計畫型藝術裡面有立體物件）來表現，但前面評審所要表達的是，在分類上進行整併與改名後的新結構中，傳統的木雕、泥塑、石雕……，以及報導攝影、紀實攝影、風景攝影等這些以往較有入選可能的藝術形式，似乎愈來愈沒有出頭的空間。在書寫性暨書畫藝術這一類別，篆刻也面臨同樣甚至是更艱困的處境，之所以說篆刻更為艱難，是因為該類別的評選與委員互相溝通中，篆刻基本上沒有受到任何關注與討論，也沒有人為篆刻的消失講一句話，這讓我感覺一個人如果好好刻了幾方印章，然後他送件參加此項訴求當代性的藝術比賽，那麼雖然印章與印拓是屬於書畫的範疇，但他的參賽實質上是沒有搞清楚獎項背後的價值體系的一種砲灰式行為。我本身不是篆刻家，也沒有參加過任何篆刻組織或協會，但我在書寫性暨書畫藝術初審結束後的觀察員分享，仍舉出對於參賽藝術家林儒的肯定，他的陶章連作〈佛說金剛經——五斗米室陶瓷書刻〉，無論從章法布局的疏朗中和，乃至線條本身的古樸而蘊含內勁，都可以說是相當精彩。他在自述中也提到黃士陵、吳昌碩等清代篆刻家，指出他們的篆刻運刀實際就是書法審美與實踐的一種延伸（這是我自己的語言）。林儒的理解如果更擴大來講，可真正觸及整個文人書畫藝術最核心的文化精要，也就是從書寫性線條（即書法）孕育而生的筆墨精神，此所以古人強調自然流露而貶抑刻意經營與過度雕琢，亦可以說明文人明明是畫梅花畫蘭花畫竹子，卻總在落款時用「寫」而不說「畫」的深意。比起印章的印面，我覺得林儒的邊款更為可觀，當中除了表現出他對碑派書法典範學習的體會，其運刀時意擬中鋒的一種含蓄的抖動感，則又透露獨特的一股蒼勁。簡而言之，從各類別的初審以至最後複審，林儒的篆刻始終是我心中的前幾名。

另外一件純粹的篆刻作品，是楊品輝的〈印證愛情〉，其創作的出發點，是他為了向新婚的同事表示祝賀，特別親手刻的印章。從他提交的作品圖檔與資

料來看，他主要展示的作品就是一張印拓，而印拓的紙邊空白處則有毛筆寫下的一些祝福文字，完整尺寸僅有二十一乘以七公分，可以說是標準（合乎一般的印拓大小）且傳統的酬酢之作。單就篆刻與書法本身，楊品輝的可觀處不及林儒，但如果他是站在某種堅守文化體系的立場，刻意拿一件如此背反當代藝術發展模式的作品，則又會有另一層次的意義。這就像我前一陣子走在臺北街頭的一處騎樓，店家正在清洗騎樓的地板，由於擔心路人不小心滑倒，所以在厚紙板上用毛筆寫「地滑」等字作為提醒，我當時看到地磚上的紙板，馬上想到倘若這位不知名的民間書家，將厚紙板直接拿來參加高雄獎書寫性暨書畫藝術，那應該也會是一次有趣的提醒。從書寫性的角度來理解書法，則一個字一個字寫下去，然後清楚地交代文意才是本質，所謂的風格與語言追求是在書寫的基礎上順帶流露的產物。相信任何人如果用毛筆寫個「媽，我今天要加班，晚上不用幫我留菜」之類的便條，都不會把行與行交疊在一起，或把字的一部分寫在紙的外面（出血），也不可能會在寫字的同時製造各種暈染、潑灑的繪畫效果。我不否認現代書藝的某些發展有其特殊張力，如井上有一的大字書或卜茲晚年如掃帚狂舞般的草書，的確從視覺形式上而言可能已觸及傳統書法未曾出現過的強度，但這種強度產生的背後，實際上就是文化原質的崩解。我不是指井上有一或卜茲沒有傳統書法的鍛鍊；反之，真正的關鍵點在於能夠如此深刻學習顏真卿與晚明諸家的書法學徒，為何在企圖將書法藝術帶進美術館式的現代展示空間（或當代藝術場域）時，採取的都是抽象繪畫的動作與套路，這又何嘗不是一種文化情態的異化？從本屆高雄獎書寫性暨書畫藝術的送件作品，再到我所觀察到的臺灣當代水墨書畫（尤其是學院培養出來的）整體發展趨勢，以筆墨意識為實踐主體的大傳統，已不再是受到高度重視的底蘊或情懷。

最終獲得高雄獎的作品中，蔡佳宏的〈摺肉記——生機之域〉以陶土捏塑一顆顆腐爛中的果實，果皮的色澤頗為豔美，而果肉則在頹敗分解的狀態中，呈現出一種既糜爛又華麗的美感。蔡佳宏的陶作讓我想到魯迅所說的「潰爛之處，豔若桃李」，也使我想起蔡錦畫的一幅幅美人蕉。在作品呈現上，蔡佳宏選擇把她的果實置放在祭壇或教堂聖殿般的昏暗空間。依照她複審時親口所述，這系列創作也與自身經歷的病痛有關，那麼形塑腐化中的果實，從衰敗中尋求生意，似乎是撫平自我的一種儀式，如此一來將作品加以宗教神聖化的氛圍營造也就頗為合理。比較可惜的一點是，她打燈的光線實在過暗，造成釉色與質感

難以看清。我後來特別請館方人員加開工作燈，在較明亮的環境中，高溫下釉藥的流動、混色清晰可見，我覺得頗能呼應傳統廣東石灣陶流釉表現的典型，而一些釉面凸起的小氣泡（應該是過溫所致），反而在痛與美、爛與生的創作主軸中，將不完美的燒製瑕疵，轉化為別具魅力的一種細節的訴說。

二〇二三年二月十九日寫完

原收入《高雄獎‧2023》專輯（高雄：高雄市立美術館，二〇二三年三月），頁一六至一七。
本文最初發表時僅以「觀察員觀察報告」為題。

反進步史觀的論述先聲
──論林惺嶽少作〈「東方精神」在哪裡？──評劉國松的繪畫思想及其他〉對六〇年代「現代中國畫」的批判與時代意義

　　劉國松是一九五、六〇年代臺灣最重要的新銳抽象畫家之一，也是當時捍衛抽象藝術並高舉「現代」大旗的核心論述者，其攻擊火力四射，近砍學院的師長輩，遠劈早已化作黃土的眾古人，若說他的批判鋒芒足以蓋過整個「東方」、「五月」的畫會活動能量，應該也不算太過分。與此同時，劉國松還有另一身分，便是他與林惺嶽是彼此一生在藝術理論交鋒上最主要的對手。沒有氣焰高漲的青年劉國松，便很難刺激林惺嶽在師大藝術系畢業前夕出手反言譏諷，從而為下〈「東方精神」在哪裡？──評劉國松的繪畫思想及其他〉這篇力抗抽象至上主義的重要文章。在此，有必要對當年劉國松的崛起背景、論述模式及其所信仰的現代藝術進步史觀，作一簡略的說明與評析。

一、幻想中的賽跑──劉國松與「現代中國畫」的進步史觀

　　自一九五〇年代中期以來，劉國松便以其犀利文風與尖銳的觀點，不斷攻擊他主觀所認定的「保守勢力」，而逐漸成為藝術圈最受到矚目的新星。身為一九四九年隨國府來臺之外省子弟，劉國松在師大藝術系求學時雖受教於幾位臺籍第一代美術家（如廖繼春、李石樵、陳慧坤等），但他與日治時期形成的臺灣在地畫系素無感情上的淵源。一九五四年，當他面對是年省展「國畫部」出現大量膠彩作品入選、得獎，而國畫部評審的組成，如林玉山、陳慧坤等前輩，又多出身日治時期受東洋畫或外光派影響的畫家，於是他首先發難，發表〈為什麼把日本畫往國畫裡擠？──九屆全省美展國畫部觀後〉[1]以及〈日本畫不是國畫〉[2]兩篇文章，文中除了指

1　劉國松，〈為什麼把日本畫往國畫裡擠？──九屆全省美展國畫部觀後〉，一九五四年十一月二十三日，《聯合報》第六版。
2　劉國松，〈日本畫不是國畫〉，一九五四年十二月十四日，《新生報》第六版。

出日本畫缺乏謝赫六法之「氣韻生動」、「骨法用筆」，以及歷史淺薄與精神高度不足等問題，更痛陳省展國畫部充斥著膠彩、甚至是某些作品已接近油畫的現象，[3]如此會造成外界對國畫之「正統」的觀念混淆，遂建議另立日本畫部。後經劉國松數年的積極筆伐，主辦省展的臺灣省教育廳終於迫於各方壓力，在一九六〇年將國畫分為兩部。從此，在日治時期曾引領風騷的膠彩畫，淪為被正統國畫排擠而邊緣化的「第二部」。上述事件經過，即所謂正統國畫之爭，劉國松那時是捍衛傳統中國水墨畫的健將。

除了對東洋畫不予認同，年輕氣盛的劉國松也將矛頭指向第一代臺籍留日西洋畫家，他在〈現代繪畫的哲學思想──兼評李石樵畫展〉一文中，便毫不留情地批評李石樵繪畫多屬「模仿」之作，以及「仍停留在印象主義的階段」。[4]自一九五七年「五月畫會」成立以來，作為畫會核心人物的劉國松，在個人創作上已逐漸脫離傳統國畫，擁抱起新興的抽象表現主義，並扛起「抽象繪畫為絕對創造」的大旗。嚴格說來，李石樵五〇年代的具象風格，其實與純粹的印象派並沒有直接關係，其繪畫之養成體系，還是以東京美術學校西洋畫科的外光派為主。但對劉國松來說，印象派也好，外光派也罷，都是依循著再現現實景物的道路前進，所以都屬於「模仿」階段，而未達到「創造」的層次。延續上述「抽象才是創造」的簡單信仰，一九六〇年代的劉國松，終於也開始對他曾經捍衛的傳統文人書畫典範，進行近乎全盤否定的獨斷砲轟：

> 書法本為我國特有的抽象藝術，我國畫家也早知將書法注入繪畫之中，使繪畫由不求形似進而脫離繪形的限制，而純作筆墨線條意趣的追求。可惜後人僅知拾前人之餘唾，但不了解斯言用意用心之處，故此思想未被繼續發揚，實為憾事。而今竟讓西洋人（如美國畫家杜比、克蘭因，德國畫家哈同，法國畫家蘇拉日、馬杜等）將之發揚光大，我輩能不慚愧嗎？
>
> 元朝以後六百年間，繪畫到底創造了些甚麼？最受世人稱讚的如揚州八怪、石濤、八大、齊白石等人又創造了甚麼？不過僅繼承了一部分宋代自由的作風，和宋代取同一態度而已，僅較四王吳惲的保守作風與復古思想

3　劉國松在〈為什麼把日本畫往國畫裡擠？──九屆全省美展國畫部觀後〉一文中，直接列舉自己在師大藝術系的老師林玉山及陳慧坤，指陳林、陳二人的畫作為膠彩而非國畫，而陳慧坤所展出的〈東京郊外〉與〈臺北風光〉，更被他認為「幾乎是油畫創作」。同注一。

4　劉國松，〈現代繪畫的哲學思想──兼評李石樵畫展〉，一九五八年六月十六日，《聯合報》藝文天地版。

進步一些，實在還沒做到繼續加以新的創造的地步。就以深深體會到「在於墨海中立定精神，筆鋒下決定生活，尺幅上換去毛骨，混沌裡放出光明。縱使筆不筆，墨不墨，畫不畫，自有我在。」的石濤，他都還沒有勇氣拋棄自然的外形，創造抽象的「純粹繪畫」呢，可見創造之不易了。[5]

　　書法具有抽象美感，不等於書法是抽象的。劉國松將書法視為抽象藝術，完全忽略了書法必須是以「用毛筆書寫可閱讀文字」為固定前提、進而才去追求（或流露）表現性的獨特藝術門類。至於古代文人畫強調在繪畫中體現書法用筆，亦即唐代張彥遠在《歷代名畫記》中提出的「書畫同源」之說；然而，筆墨能超越形象，也不代表古人止圖「脫離繪形」。由於劉國松對書法的「準抽象」認知，屬於一廂情願式的自圓其說，也嚴重偏離歷史事實，在此不再申論。另外，劉國松批評元代之後中國畫幾乎無創造的激烈敘述，乍看之下似乎有其道理，卻同樣禁不起進一步檢驗。不同地區、民族的文化藝術體系，所以會產生相異的風格、樣態，乃呼應於各自的風土民情、歷史流變以及群體生命經驗。把西方藝術的某一受特定知識權力「挑選」出來的發展序列，視為全世界其餘文化區域的藝術系統都必須經歷的唯一正確道路，本身就是莫名其妙的概念。這種根源於現代主義風格進步論的史觀邏輯，其本質乃深受大中國民族主義與西方第一世界中心論的雙重宰制，一方面把中國文化擴充成東方的代表，並認定東西方文藝是處於不斷競逐的前後追趕關係，另一方面卻把西方賽跑的遊戲規則，牢牢綁在自己的頭上，只要不按照此規則參賽，就一律判定為落後或出局。[6]事實上，中國不能代表東方，就像臺北不能代表臺灣，紐約不能代表美國，大家都只能代表自己。

　　歷史上的中國文人畫與西洋繪畫一直是各自發展的，根本不存在孰前孰後的問

5　劉國松，〈過去·現代·傳統〉，原載《文星》第五十九期，十卷五期，一九六二年九月。收入蕭瓊瑞、林柏欣，《臺灣美術評論全集·劉國松卷》，頁一七一。臺北：藝術家出版社，一九九九年。

6　這裡我用「賽跑」這一概念來形容劉國松當年看似有理實則幼稚的東西方競逐史觀，其實也出自劉國松自己的表述，他如此說道：「當寫意畫向著純粹繪畫這條路上發展時，每代不知有多少主張臨摹復古的人物與言詞，拖著它的後腿，以至使得進行的速度如此緩慢，甚而倒退，而讓西洋人很快地接過去發展，造成後來居上的情勢。作為一個現代中國人的我們，還能眼看著我們傳統文化中的優點，一點一點地被西洋人拿去將其發揚光大嗎？這樣下去，中國的文化將被西洋慢慢整個地蠶食了，……我們必須努力奮起，主動的從事自我的建立，新傳統的建立，東方畫系的建立，要從西洋人的手裡奪回世界藝壇的領導權，……」同注七。每次讀到劉國松這段文字，我便聯想到一個「夢中的賽跑比賽」的畫面，因為實際上歐美藝術並沒有要跟東亞藝術賽跑，古代的文人也沒有要跟誰賽跑，但劉國松卻在意識的世界中建構出一個貫穿古今的盛大賽跑比賽，並且不斷宣傳要在這場比賽中超前的重要性。

題。但在劉國松單一直線前行的藝術進化軌道中，繪畫若要向前進步，必然從寫實轉變到寫意，再由寫意提升至抽象，凡愈接近寫實的就是落伍，反之打破形象就是前進，而且是終極的依歸，亦即他所謂純粹的創造。劉國松之所以特別舉出元朝，作為中國畫進步與固步的分水嶺，即在於元代文人諸家筆下，無論畫的是枯木竹石，一河兩岸，雨後空林，或者江邊之漁父，所展現的都是「逸筆草草，不求形似」的以筆墨精神為主體的超形象美學，其「寫意」進程之臻於高度成熟，乃領先西洋繪畫達數百年（歐洲時為中世紀，基督教繪畫連「寫實」都還掌握不好，遑論要超越形象而臻於寫意）。而西方要等到十九世紀末後印象主義、例如塞尚（Paul Cézanne, 1839-1906）中晚年畫風的出現，才足以跟元代文人畫的經典比肩。令劉國松備感無奈的是，中國繪畫自元代以後竟裹足不前，始終停留在既有的具象寫意模式裡循環打轉，無法跨出支解形象的重要一步而終至枯竭，成為他所批判之「到底創造了些甚麼」的一片荒蕪。反觀西方現代藝術，在二十世紀初即由俄國畫家康丁斯基（Wassily Kandinsky, 1866-1944）創造了以音樂性為訴求的最早的抽象畫。至一九五〇年代，在美國紐約更出現以純粹的點、線、面之基本視覺元素，加上自動性技法構成的抽象表現主義。此流派完全打破形象，斷然拋棄乃至否定藝術之敘事性功能，並認定繪畫在脫離形象與敘事之後，才從附屬的角色變為絕對的「純粹繪畫」。故自抽象表現主義及其論述一出，西方現代繪畫的進化程度，即「遙遙領先」守舊封閉的中國繪畫。基於上述價值觀，那麼回到創作上，劉國松與其他抽象藝術擁護者當時所關心的問題，大致可以歸結到兩點；第一，中國畫如何趕上西方？這點的解答很簡單，就是去畫抽象水墨；第二，如何讓中國抽象畫具有民族性，進而成為東方現代繪畫的代表，得以與歐美抽象表現主義平起平坐呢？關於這點，他們則大量借用古代道家哲學的術語，如日月、太極、無極、動靜、天圓地方等，為作品命名，披上傳承老祖宗精神高度的華麗外衣，並加以圖像化、符號化，甚至是插圖化，最終形成一股似高深玄妙實空乏虛幻的抽象流風。[7]

7　這裡我用「空乏虛幻」來形容一九六〇年代的臺灣抽象水墨，自然已說明我自身所抱持的立場。謝里法對此亦有類似的看法：「藉水墨的潑弄而出現的是偶然成形的『似與不似之間』的『可似可不似』的幻象。若再深一層去探討，便又發覺到他們藉以創作的基礎與真實的生活經驗相距是多麼遙遠，這樣的藝術只有承認它是建立在一種含糊的、脆弱的、虛幻的歷史通道上，……」謝里法，〈臺灣西畫發展的四個過程〉，原載《雄獅美術》一九八二年十月號，頁四三。然而，同樣一類的抽象水墨，在另一種審美價值體系則出現幾乎相反的評價，且看余光中對六〇年代劉國松畫作的激賞：「劉國松藝術的勝境，純然屬於中國的哲學，宜用陰陽交替之道來體會。蜿蜒迴旋在他畫中的，是一股生生不息循環不已虛而不屈動而愈出的活力。就是那股無窮無盡無始無終的生命，恆在吸引我們。（中略）……如果說，畫處是『有』，則不畫處豈

說一九六〇年代的現代中國畫運動很虛無，甚至空洞，不斷重複，徒具畫面形式效果，乃至認為那是一種刻意將中國傳統文化粗淺化、扁平化，以求得第一世界能夠不動腦筋就輕易理解的繪畫套路，在今天看來都不是太困難的事。因為自八〇年代以來，後現代主義與後殖民論述等「後學」理論的大量興起及輸入臺灣，已經讓知識領域得到充分的學術思想根基，得以較為輕鬆地衝撞文化帝國主義，並瓦解現代主義中心論的權威性。但回到當年的時空背景，戰後的臺灣在冷戰架構下，無論政治、經濟、文化都完全臣服於美國勢力，視臺灣為美國的文化殖民地一點也不為過。劉國松的藝術觀點，以及以他為首的抽象畫浪潮，一是挾美國新進潮流之威，再又高舉復興中國藝術榮光的令旗，一時之間真是所向披靡，勢不可擋。被劉國松攻擊的前輩畫家，如林玉山、李石樵等，大多選擇忍氣吞聲，不願正面與之衝突。而年輕一代目擊「東方」、「五月」以嶄新的畫風及理論在藝壇闖出一番局面，他們嚮往成為時代的先鋒，不少人也紛紛投入抽象畫陣營，使現代中國畫聲勢更顯壯大。

二、仰外心理與固定反應──林惺嶽的〈「東方精神」在哪裡？〉

一九六五年四月，劉國松結集數年來發表之藝評與論戰文章，由《文星》出版專書《中國現代畫的路》。當時林惺嶽正值大四，即將從藝術系畢業，他經過青少年階段豐厚的歷史閱讀與思考沉澱，特別是對於二戰戰史的深入鑽研，讓他逐漸意識到戰爭、社會、政治、階級等更為龐大而複雜的歷史結構，往往才是扭轉或牽動藝術發展整體格局的內在主因；[8]自此，其日後立場鮮明的「反進步論」與「冷戰架構」的史觀框架其實已初具模型。另加上他一直對日治時期第一代美術家戰後的

不是『無』？很少畫家能以不畫為畫，而把『無』畫得這麼美的。他的畫黑白交錯，黑中有白，白中有黑，正意味著生命原是『無』中生『有』，復以『有』臨『無』，終於返『有』於『無』。」余光中，〈雲開見月──初論劉國松的藝術〉（一九七四年），收入余光中，《余光中跨世紀散文》，頁二五九至二六〇。臺北：九歌，二〇〇八年。讀余光中這段文字，亦讓我有種繞來繞去不知所終的虛無飄渺之感。若將謝里法和余光中的論點兩相對照，便會明白審美體系的差異是如何影響作品品評，而相異體系之間的對話又是如何困難而不可為了。

8 葉玉靜針對戰史閱讀給予林惺嶽的深刻影響，有相當清楚的分析：「一方面在戰爭的歷史中，尋找人的精神典範。……再方面則從戰爭的因果裡，觀察到物質性的人類惡鬥，往往決定歷史書寫的關鍵。文明的重組，藝術的風潮，物質的分配，歷史的演繹，其最初也可能只是一場戰爭的勝負。（中略）準此，戰史閱讀變成其成長過程中最重要的人格內化因素。戰爭中的社政問題與權力位移也奇妙的形式虛擬其詮釋臺灣美術史時的思考策略。戰爭中的敵我，此時變成了意識的對立，勝負也成為權力論述的戰場，藝術史的撰寫正是各種表述形態的戰略競技。」葉玉靜，《臺灣美術評論全集‧林惺嶽卷》，頁一四七。臺北：藝術家出版社，一九九九年。

「墜落」際遇深感痛惜，[9]更加深他不滿劉國松評斷的獨霸專橫。於是同年七月，林惺嶽寫下〈「東方精神」在哪裡？——評劉國松的繪畫思想及其他〉一文，是為他首次針對劉國松進行公開挑戰，也是他論述上極重要的初試啼聲之作。其中幾段文字，若對比去殖民理論大家法農（Frantz Fanon, 1925-1961）在論「國族文化」時所提出的觀點，真可謂是時代的先知：

> 而今天，我們的中國繪畫，想要向外發展向國際畫壇進軍，想加入藝術聯
> 合國，就多少形成了仰外的心理，而要外國人承認我們的「繪畫國籍」，
> 同意我們的創作具有他們所沒有的「東方精神」。這種意願，恰巧就碰
> 上了外國人的骨董癖；但是巧中卻有拙，因為外國人對東方國度的認識，
> 本來就很有限的，他們的骨董經驗已經成為一種不易改變的惰性，這種惰
> 性又常成為他們判斷中國事物的根據。所以當他們看到中國畫家的作品，
> 含有甲骨文的痕跡，有銅器鐘鼎的花紋，有古廟裝飾的意味，有水墨渲染
> 的特徵，有民俗風物的意象，以及七爺八爺的尊容時，便在他們心裡與骨
> 董經驗一接，於是「東方的」即隨口冒出。這種現象，在文學批評裡面，
> 有一專門術語可形容它，即所謂「固定反應」（stock response）。……（中略）
> ……當我們的作品受到外國人的恭維，被認為具有「東方精神」時，切勿
> 沾沾自喜，我們必須留意，他們的反應是否基於習慣的立場，是否籠統未

9　這裡所謂的墜落，是指臺籍第一代留日畫家從戰前到戰後，由於政治體制與文化意識形態的更迭，造成他們從占據藝術話語權的核心位置，忽然間被掃出歷史舞臺的不堪際遇。在多次私下的對話中，林惺嶽常常跟我提及楊啟東與黃潤色，大意如下：楊是他中學時的畫室老師，黃潤色原也是跟隨楊啟東學畫的師姐，由於黃潤色頗有天分，個性、談吐、氣質又好，所以出去寫生時楊啟東總是讓黃坐在離自己最近的位置，以方便就近指導，由此可見楊老師十分喜愛這位學生。但後來抽象畫風潮興起，五月畫會與東方畫會相繼成立，李仲生成為一幫藝術青年信奉、追隨的現代繪畫導師，而黃潤色也在求新求自由的觀念驅使下，離開楊啟東而轉投李仲生門下，並成為「東方」的一員。時值林惺嶽就讀師大時期，他親睹楊啟東面對得意門生「叛離」時的悲憤，同一時期楊啟東參加日展作品入選，楊乃高舉雙臂以日語喊出「萬歲」。林惺嶽聽著楊老師的「萬歲」而感到深切的悲哀，因為這就像是一九三〇年代在法國秋季沙龍得獎，還認為自己創造出立足時代的不朽藝術功績。其實不管是日展、省展，或是法國學院沙龍，都只是評選與展出的組織，而組織的背後自然有其藝術審美的權力結構。所以可悲者並非組織或作品，而是畫家活在某一組織、獎項的舊日榮光，並逐漸被新時代的眼光所拋棄。到了一九八〇年代，林惺嶽在書寫李石樵、楊三郎這兩位前輩時，其行文更處處充滿濃烈的情感與對抗意識，他親睹日治時期臺灣新美術運動的人物典型，在戰後現代主義風潮無情襲擊下「節節敗退」，於是當仁不讓，挺身為他們平反。例如他是這麼描寫李石樵：「面對著語言文字的壓力，老一輩的臺灣畫家再度暴露了另一種極嚴重的悲哀。因為他們所受的是殖民式的日文教育，精於日文拙於中文。時代的更替，不期而然的成為語文上的弱者，根本無力應付文字上的挑戰。有些因而消沉的退出了文化的舞臺，這是臺灣淪為異族統治所留下的又遺悲劇。……（中略）李石樵是代表舊時代臺灣畫壇泰山北斗的人物。他的資歷顯赫，桃李遍地，並且還是官辦全省美展最具影響力的審查委員。當急進派對舊傳統的繪畫觀與評審制度痛加撻伐時，李石樵無形中就成為首當其衝的目標。他眼看自己崇奉的嚴肅信念與辛苦建立的威望，飽受叛逆風潮的排斥與譏諷竟有口難辯。難道只因不善言辭，就應該承受所有逆來的酷評嗎？」林惺嶽，〈星辰下的長跑——記李石樵與他的時代〉，收入《藝術家的塑像》，頁二三九至二四〇。臺北：百科文化，一九八〇年）。

經考慮,是否出於他們的骨董癖,千萬不可盲目的把外人的恭維認為是權威性的認定。[10]

關於以現代主義(或文化帝國主義,殖民者所灌輸的)藝術語言及結構為體,民族化符號或裝飾趣味為用的文藝創作模式,其實可視為是文化被殖民狀態的一種延伸,其內在思考結構的拼湊性與表層化傾向,一旦在世俗認定上取得所謂的成功,反而會使得本土傳統文化的實質被曲解,乃至愈加模糊不清。法農於一九六一出版的絕筆作《大地上的受苦者》中曾如此寫道:

> 人們在殖民主義眼前展示一些鮮為人知的文化瑰寶,永遠也不會使殖民主義感到羞愧。被殖民的知識分了夏心專注文化工作時,意識不到他正在借用占領者的技巧和語言。他滿足於把這些工具蓋上一個硬說是自己國族的印記,但卻奇怪的令人聯想到異國情調。經由文化作品回到人民身邊的被殖民知識分子,所作所為實際上卻像個外國人。……文化人卻不追求這個實體,反而聽任自己被僵化的片段所迷惑;這些被穩定下來的片段,意味著否定、超越和虛構。文化絕不像習慣那樣的半透明,文化完全避開一切簡單化。它本質上是和習慣相反的,習慣始終是一種文化的退化。……
>
> (中略)
>
> ……決心想描寫國族真實的創作者,一反常態的轉向過去和不現實的方向。在他深沉的意向性中所瞄準的,是思想的殘渣、外表、殘骸和明確被穩定了的知識。[11]

從獻身阿爾及利亞解放運動的去殖民革命理論家法農,到思索中國現代藝術受西潮衝擊下主體該何去何從的青年畫家林惺嶽,他們雖同為殖民地之子,但膚色、種族不同,養成背景更天差地別(法農本業是醫生,為精神醫學博士),令人驚訝的是,兩人上述的看法竟如此具有互通性。法農所謂「占領者的語言」,可以類比為現代中國畫運動者如劉國松所信奉的抽象主義語彙;而「硬說是自己國族的印記」、

10 林惺嶽,〈「東方精神」在哪裡?——評劉國松的繪畫思想及其他〉,原載《文星》第九十三期,一九六五年七月。收入林惺嶽,《帝國的眼睛:林惺嶽藝術評論與學術文集》,頁二〇至二一。臺北:典藏藝術家庭,二〇一五年。

11 法農,《大地上的受苦者》,頁二三七至二三八。臺北:心靈工坊,二〇〇九年。

「僵化的片段」、「思想的殘渣、外表」、「穩定了的知識」等，不正是林惺嶽所評析，在仰外心理的驅使下，進而產生了的一序列符合（或迎合）外國人對於異國情調既有「固定反應」的「『東方的』特質」。法農與林惺嶽閱讀藝術作品，都能不為表象的符號趣味所迷惑，而是從創作者內在認知的文化權力結構，也就是藝術語言背後的意識形態傾向加以剖析，進而指出在現代主義樣式上硬是安上「東方」標籤或「國族」印記，其本質反倒是對於帝國主義的屈從，同時也是對真正的本土傳統文化的扭曲與竄改。值得一提的是，法農的《大地上的受苦者》雖於一九六一年付梓，時間上比林惺嶽〈「東方精神」在哪裡？──評劉國松的繪畫思想及其他〉一文早了四年。但法農以法文寫作，他在世時後殖民理論尚未於西方學界萌芽，因而他的思想應算是後殖民理論之先導。比起稍晚的英語系學者薩伊德（Edward Said, 1935-2003）的《東方主義》、《文化與帝國主義》等後殖民主義經典，法農之理論無疑較遲進入臺灣（約一九九〇年代），其著作翻譯成中文，更是要等到新世紀之後。換言之，林惺嶽批評劉國松之論點，是在幾乎沒有任何外來理論結構的支撐下獨力完成的，此所以說他是全面接受西潮沖刷時代最早發出反省之聲的極少數先知，並不誇張。

三、結語

　　時隔半個多世紀，以更為寬廣的視野回望六〇年代林惺嶽與劉國松的初步交鋒，儘管一些言論或流於狂妄與輕佻，[12] 但仍必須肯定他們都具有初生之犢不畏虎的勇氣、悍勁，敢於表述自身的藝術信仰，並且都具備運動型人物的激昂氣質。抽象也

12 劉國松年輕時言論之狂，前文已有説明，這裡不再贅述。以下舉一段林惺嶽〈「東方精神」在哪裡？──評劉國松的繪畫思想及其他〉中的文字：「這本掛著大招牌書名的著述，竟只是作者根據私人的創作意向及嗜好的表白。在這表白裡面，充滿了偏激的短視，及獨斷的玄想，並強烈地顯露了作者企圖為自己畫風，建立『托拉斯』勢力的野心。而此野心，卻巧妙地躲在『發揚東方畫系』的旗幟下，施展開來。」同注十二。此段的論證明顯有些簡化、輕浮。多年以後，林惺嶽再以〈論打破傳統〉一文，分析臺灣繪畫現代化運動所隱含的「權力慾」，論述強度與氣勢已有所不同，此處特列出作為參照：「在打破傳統權威的陳腐教條運動中，除了基於創造的需要以外，還潛在著權力的慾望，這種權力慾望有一個明顯的企圖，那就是：新的創造不只要擺脫舊有教條的控制，而且還要以新的作品取代舊的作品在群眾心目中所占據的地位。換言之，就是樹立一種新的權威以取代舊的權威。此種企圖與動機是改革運動的必然現象，不過要適可而止，否則將陷於極端。因為其中隱伏著一個危險的因素──獨斷的野心。創造的衝動所追求的，是海闊天高的變化與自由。權力的慾望則醉心於排除異己建立唯我獨尊的地位。只是這種獨尊地位的建立，往往不是基於創造的實質成就，而是依靠詭辯及違背藝術原則的方法去達成。這種『打破傳統』的畫家，往往比死硬的守舊派更令人厭惡。因為這種人表面上以打倒舊的教條起家，骨子裡卻在製造新的獨斷教條。一旦自己所標榜的新藝術形成一種勢力以後，即專橫獨霸而仇視後起的新創造及其他異己的作風。」林惺嶽，〈論打破傳統〉，收入《藝術家的塑像》，頁二七至二八。臺北：百科文化，一九八〇年。這時的林惺嶽已然更明確意識到，一切藝術上的改革口號與行動，背後的本質常常都是價值體系的鬥爭。

好，具象也罷，其實與繪畫之好壞深淺無關，但偏頗的進步史觀，則應該加以摒棄。倘若藝術進步論可以成立，那麼是否所有今天仍在使用巫術圖騰為題材的原始部落藝術，就需要趕快進化到形象化時期，然後再邁向寫實而後寫意超形象呢？答案應該是很明顯的。進步史觀論者之謬誤，在於過度迷信西方藝術史書籍上呈現的流派排序，而沒有意識到所有史冊上羅列的作品，都是經過挑選的。只要是挑選，就牽涉品味與價值，其背後就是權力。因此，所謂的藝術史建構，其實是一連串意識形態鬥爭角力的累積過程。誠如林惺嶽日後在為十九世紀末法國學院寫實主義平反時所提及，[13] 印象主義於法國發軔之初，有更多的畫家堅持的是學院派均衡內斂的風格。並不是學院派沒有出色的繪畫作品，而是他們最終沒有站在意識形態軸線上的正確位置，所以成為漏網於歷史外的塵埃。多數時代的藝術，往往多浪並行，史書上記載的進步，僅是意識形態的推演，而非整個時代的全貌與必然。故一九五〇年代的美國抽象表現主義，只是大西洋的一片浪花，不是海洋。即使那是一片比較洶湧巨大的浪花，也不代表中國畫的現代化一定要受其沖刷才有未來。

一九八七年，歷經了離鄉（畫遊西班牙）、歸鄉的林惺嶽，出版了《臺灣美術風雲四十年》這一臺灣美術史專論，不但在內容上接續謝里法《日據時代臺灣美術運動史》沒有寫到的戰後部分（至七〇年代鄉土運動為止），其龐大的意識形態相關的敘述，濃烈而鮮明的本土立場，更補充謝里法在藝術社會史觀上的較為缺乏。該書的第三章標題為「隨波逐流」，文中再次針對六〇年代的現代中國畫運動（即戰後臺灣抽象畫風潮），予以猛烈而強悍的批判：

> 在西潮壓倒性的影響之下，他們的思想已經被當代西方美術流派，依時間秩序交替演化的系列史觀所套牢。在這個依秩而下的西化史觀標準衡量下，抽象主義成為最新最現代的權威主義，而本世紀開始在中國大陸與臺灣海島殊途並進的美術運動，乃成為落伍而可憎的傳統！於是他們矢志建立「新傳統」，不是從上一代的成就再出發，而是根據風行國際的抽象主義為全新的出發點，來擷取舊傳統合乎抽象主義的成分，以來重塑「中國現代畫」或「現代中國畫」。

13 林惺嶽重估十九世紀末、二十世紀初法國學院派寫實繪畫價值的宏論，主要集中在其專著《戰爭對美術發展之影響》中「〈該隱〉落難」以及「柳暗花明」這兩節。林惺嶽，《戰爭對美術發展之影響》，頁一四四至一五五。臺北：藝術家出版社，一九九五年。

總之，他們對西方美術發展的認識是片面而短視的，貿然孤注於抽象主義的吸收，並以抽象主義為主宰觀念來評估固有的傳統。於是抽象主義透過他們的運動，洶湧的橫流進來，淹沒了大陸及臺灣在過去半個世紀的美術運動的成就！

如此挾「抽象」以改革「中國」的美術運動，其快速而浮面的效果，是經不住時間的考驗的。[14]

的確，若無對盲從西方與現代的反思，不可能回望自身傳統的真實本質，並建立以本土文化為核心的文藝體系。人到中年的林惺嶽，思辨更加清晰，立論格局也更為恢弘，但仍能看出他基礎的批評眼光，乃從一九六二年的〈「東方精神」在哪裡？——評劉國松的繪畫思想及其他〉脫胎而來。

從年少的評論到《臺灣美術風雲四十年》這樣的史著，林惺嶽的「史筆」始終保有鮮明的主觀色彩，以正統史學的標準來看，恐有偏激之弊。但也正因為偏激與直言不諱，所以立論充滿反叛性的力道，開拓性的創見，當中揭示的反文化帝國主義與反進步史觀的思想路線，已與日後蔚然成風的第三世界去殖民學說遙相呼應，亦可視為九〇年代臺灣美術本土化浪潮的理論先聲。

二〇二四年三月十七日修訂完成

14　林惺嶽，《臺灣美術風雲四十年》，頁一六六至一六七。臺北：自立晚報，一九八七年。

本文最初為〈向「土」偏移的論述先聲——論六〇年代林惺嶽對「現代中國畫」之批判以及七〇年代席德進臺灣民間藝術研究的時代意義〉的前半部分，原收入《2023「策展作為藝術史的方法：論述與實踐」學術研討會論文集》（臺中：國立臺灣美術館，二〇二三年十一月），頁一五六至一七五。後因考慮論文的結構問題，決定將討論林惺嶽與席德進的部分各自獨立成篇並略作增補。

輯 三

以土為美──民間藝術專論

真正的土是很美的
——記我的畫鄉考察開端與綿竹木版年畫宗師李芳福

　　早在大學時期，我就非常喜愛民間藝術，對於那種活潑動人而不假修飾的生命氣息，總感到莫名親切。作為文藝體系意義上的一名版畫學徒，傳統民間藝術的集大成者——木版年畫，於我而言不僅僅是歷史脈絡中一個可供研究、參照的畫種，它更像也應該是版畫專業養成的基礎思想根源。在封建時代，木版年畫除了反映漢人農耕社會的年節習俗，還實際代表了底層勞動階級的藝術消費與文化品味。儘管在以往木版年畫的生產者（多半為農民）壓根就不會有「藝術經營」這樣的自覺概念，[1]但他們所遺留下來的「農村副產品」——那些豐富多彩的年畫，卻牢牢占據了長期受藝術史話語權冷落的一大側面，且與金字塔頂端士大夫階級自覺追求的文人書畫美學遙相「對立」。待年紀漸長，我接觸學院的主流意識形態日深，發現民間藝術的研究價值，除了可以矯正正統藝術史書寫「只為文人或統治階層服務」的狹隘視野；其源自習俗實用性與生活底層的明朗直接，於今日的學院更可能是一種動人的提醒，它提醒過度「專業化」（在文化殖民地本質上是第一世界化以及資本主義化）的學院藝術，其實早已走入矯情又自我膨脹的死巷。

　　近三年來，我在臺灣藝術大學美術系版畫藝術碩士班任教，通過與幾屆研究生的互動，我清晰看到當下學院版畫發展的「死結」，即在於版畫的無思想狀態——也就是版畫青年缺乏對自身專業的歷史特殊性以及文化意識的理解。[2]版畫在文化上的重要根源，除了民間，還有左翼；有了民間與左翼之思想基礎作支撐的版畫，便有機會從過往反抗性的歷史中獲得養分，並且在全球化與市場取向全面籠罩的時

1　這裡提出藝術的「自覺」，借用了馮驥才的論點，他在〈民間審美〉一文中如此敘述：「精英文化是自覺的，原始文化與民間文化是自發性的。『自覺』來自思維，而『自發』直接來自生命本身。所以，西方畫家總是不斷地從原始與民間這兩個『源』中去吸取生命的原動力與生命的氣質。」馮驥才，〈民間審美〉，收入《馮驥才散文精選》，（武漢：長江文藝出版社，二〇一五年），頁二三九。

2　臺灣學院版畫的無思想狀態，牽涉到複雜的歷史結構問題；小至學院與獎項共構的權威主義，大到臺灣在二戰後身處冷戰框架、而淪為美國文化帝國主義的附庸地，都與所謂臺灣「現代版畫運動」發展的格局息息相關。由於這個題目無法三言兩語交代清楚，只好日後另闢專文探討。

期，回歸版畫人曾懷抱著的文化使命與知識分子反骨性格，創造出「知其不可而為之」的歷史性反抗；反之，缺少民間審美與左翼精神的版畫，充其量不過是工藝水平的展現與技巧堆疊。很可惜的，從一九六○、七○年代至今，臺灣的版畫教育走的正是後面這條路子。我曾經試圖在學院裡提出異議，妄想憑藉著一股理想能翻轉權力結構，後來證明一切努力只是對牛彈琴；而擁抱左翼與民間，最終回歸為自身的生命實踐與完成。

吾生也晚，未能趕上左翼木刻運動掀起滔天巨浪的年代，只能在文獻、畫冊，以及極少數美術館的牆面上，透過文字與作品靜靜地緬懷那幾乎難以再現的純真而慨然的激情。至於民間木版年畫，我也錯過它最光輝燦爛的時刻。只要閱讀任何關於近代民間藝術史的通史性的研究論述（還有我後來實地考察諸多年畫產地並針對老藝人進行的訪談紀錄），都不難得出一個確切的結論，即木版年畫之走向衰落，早自清晚期就已經開始。清朝末年的政局動亂，民國初年的軍閥割據，加上之後的日軍侵略與對日抗戰，連串的社會動盪造成民生凋敝，自然影響到作為實用消費品的木版年畫的生產與銷售。此外，清末民初由西方傳來的石印與膠印技術，使新興的月份牌年畫一時蔚為流行而大受歡迎，這也使得傳統木版年畫的生存空間受到壓縮。然而，上述原因只是讓木版年畫體質變差，並未傷及臟腑。真正給與木版年畫這一農村文化產物致命一擊的，是中國大陸解放十餘年後的文化大革命。包括年畫在內的所有民間藝術，其形式內容與使用方式，無不呼應著各地方的習俗與信仰；而這些習俗與信仰，在文革時期都被當作「封建迷信」而加以掃除。年畫不能張貼，藝人也不能製作，無數作坊倒閉，成千上萬的珍貴畫版被劈爛，當成柴薪燒掉。等到改革開放，年畫重新受到「政策允許」而鼓勵恢復生產時，舊日的畫樣與技藝早已是稀有的遺存。當然，殘敗的歷史是一回事，實際的田野可能另有風光。

二○一六年四月底，我趁著與同事黃小燕帶領研究生赴上海與山東參訪的機會，硬是利用半天拉出額外行程，從濟南搭高鐵到濰坊（舊名濰縣）。山東濰坊楊家埠與天津楊柳青、蘇州桃花塢、四川綿竹齊名，並列為四大木版年畫產地。由於事前資訊準備不足，加上我天真的以為產地四處都是作坊的錯誤認知，使得那次在楊家埠的考察收穫甚少。同年十月中，我與幾位研究生一同赴重慶四川美術學院參加「全國高等院校版畫年會」，我再次趁機增加行程，轉赴成都，再搭車到距離成都約一百公里外的綿竹。在高速公路上，沿路的平原景色尋常無奇，當我終於看到「綿竹年畫村」的指標時，心中感到溫暖而激動。待我真正下車，秋天的綿竹已頗有寒

意，我們一行人走進年畫村，在冷清的巷弄中逢人便問，四處尋找年畫作坊。無奈的是，除了家家戶戶有志一同的麻將聲，我幾乎一無所獲。後來，我們找到距離年畫村不遠的「綿竹年畫展示館」，以及緊鄰年畫村的「綿竹年畫展售中心」。在這兩處地方，除展品的藝術水平不高，其販售的年畫更是用色輕浮、線條軟弱，氣質慘不忍睹。我以既然不遠千里而來總要帶走些什麼的心情，勉力從成堆的年畫中挑選出一些「尚可」者，心中卻不免悵然；那些我曾經在書中見到過的無比精彩的綿竹年畫，難道已隨著時光流逝一去不返？

在中國各地的木版年畫流派中，綿竹年畫在藝術上有其獨樹一幟的不可取代性。這是因為傳統綿竹年畫的製作過程，並不採取主流的多版套印或多版套印加局部彩繪，而是在以木版印出黑色的線稿後，全部通過手工上色來完成。儘管近代天津楊柳青的「細活」年畫，也強調除木版墨線外通幅手繪，但楊柳青的細活主要受到工筆畫極盡柔美粉嫩的烘染技法影響，加工的概念類似於著色，不同作坊與藝人之間雖有手藝或色感的高下，但體現出來的風格乃趨於一致。反觀綿竹年畫，線稿的作用往往只是參考，高明的藝人更是可以一方面合乎主題對象的理路與體勢，同時又不拘於線稿而大膽上彩。故綿竹年畫的藝術著重點不在刻版，而是各家自由發揮的繪畫性；從現今留存的清代至民國時期的古版綿竹年畫，最能完整顯示其風格各異又豐富奔放的特色。長期以來，綿竹年畫藝人在世代傳承的產製基礎上，逐步發展出一些特別典型化的技法；諸如鴛鴦筆、明展明挂、勾金、填水腳等。其中最值得一提的是填水腳，它是過去年畫作坊老闆在年關將近時，將剩餘的畫紙與顏料交給畫工自行支配，當作額外賺些外快的補貼；這時由於時間有限（年畫到除夕就快賣不掉了），顏色所剩不多，於是這些經驗深厚的藝人，便將顏料用水稀釋，以大筆肆意塗刷於印好墨線的紙張。用填水腳手法繪製的門神，往往有留白與飛白，雕版版線搭配墨水淋漓的刷痕，使門神看起來疾走如風，這也是填水腳門神又別稱「行門神」的由來。就我對民間木版年畫系統的了解，綿竹年畫的填水腳應當可以算是寫意的極致，也是潑辣的極致。

抱持著過高的期待，現實的綿竹年畫使我失望而空虛。隔天，已經無畫可尋的我，只好與幾位研究生一起去成都大熊貓基地參觀。我們一大早就抵達大熊貓基地，由於遊客人數眾多，到處擁擠排隊，熊貓們又都在睡覺毫無動靜，加上我本來對熊貓也興趣有限；時間還不到中午，我便決定先行離去。就在離開熊貓基地前，我到遊客中心看看紀念商品，這時有一位面容和善的先生走近我，並問我是否是臺灣人？

李芳福，〈秦叔寶、尉遲恭〉（雙揚鞭），填水腳門神，綿竹木版年畫。

我回答：「您怎麼知道我是臺灣人？」他回應：「因為你提著昇恆昌免稅店的袋子。」原來這位徐公哲先生是臺灣同鄉，到成都已好幾年，在一間臺資工廠當廠長。我告知他此行目的是為了考察綿竹木版年畫，但成果有限。他顯然沒聽過綿竹年畫，只跟我說：「你如果喜歡文化藝術，可以到成都市中心的文殊院走走，那間寺廟很有歷史，那一帶也都滿老的。我有開車，要不要順路載你去地鐵站？」坐上徐先生的車，沒想到竟就此改寫我考察畫鄉的命運。走進香火鼎盛的文殊院，寺院建築確實古樸而氣象莊嚴，在文殊院的藏經閣與碑廊，我還看到許多民國時期文人的書法。文殊院附近的街區，通稱為文殊坊，是經過整理的徒步區，區內店家大都經營骨董、工藝品、茗茶、小吃，以及文創開發之類的生意。傍晚時分，我隨興在文殊坊閒晃，經過一間店面，我忽然覺得右手邊有一團亮橘鮮藍又花花綠綠的東西；轉頭一看，我忍不住興奮的大叫：「綿竹年畫！」店裡面掛著的，正是我在綿竹當地找都找不到的鮮活萬分的年畫。那是一對填水腳門神〈雙揚鞭〉，雖然比起清代的傳統填水

腳，畫風還是略顯繁複，但那明豔刺激的配色絲毫不礙畫面的和諧，爽利的線條則飽藏著雄渾厚重的力道。我一下遠看一下近觀，嘴上不斷念著：「怎麼那麼好！怎麼那麼好！」店主人告訴我：「這是綿竹年畫北派代表，八十多歲的李芳福李爺爺畫的。」我問她：「怎麼我去綿竹年畫村都沒看到這樣好的年畫？」她聞言大笑：「哈哈！年畫村是政府規畫給外地遊客旅遊的樣板，像李爺爺這樣的藝人不在年畫村裡，他在鄉下老家畫畫，在綿竹城裡的菜市場賣畫。」隨後我認識了這間店──「見舍年畫藝術工作室」，以及兩位創辦人張健與佘宛容（以下簡稱張姐、佘姐）。張姐與佘姐原是成都大學化學系同窗，各自有發展的事業，因為快要到退休年齡，而且都對四川的民間文化遺產充滿興趣，尤其喜愛綿竹年畫，於是攜手合作，自二○一四年年底開始，設立了見舍工作室，準備經營成一項本業退休後的志業。據張姐與佘姐所述，如今會喜歡傳統年畫的人少之又少，大多數客人買的都是用年畫圖像開發的周邊商品，他們之所以展示李爺爺的原作，實際收益有限，主要是想幫助老人家增加一些收入。隔天早晨，我去機場之前，特地再跑到文殊坊。見舍的店門

李芳福賣年畫的小畫店就在四川綿竹縣城一個菜市場裡面

已開，佘姐正悠閒地燒水泡蓋碗茶。佘姐見到我，似乎有點驚訝。我說：「我來跟您說聲再見，我一定盡快再來成都，到時得麻煩您帶我去見李爺爺。」佘姐很客氣也很爽快地答應了。

二〇一六年歲末，趁著跨年連假，我與好友梁啟新、陳又寧組織了臨時考察隊，我們帶著相機、錄影機、腳架等器材，也帶上感動與期盼的心情降落四川。十二月三十日早上，與佘姐在事先約定好的羊犀立交地鐵站外碰面，佘姐開車，走同樣的成綿高速公路，沿途的風景還是那般平凡。命運中不可思議的緣分，使我再次踏上畫鄉綿竹的土地。車子駛入綿竹縣城停妥，我們步行至傳說中李爺爺賣畫的菜市場。剛到市場口，佘姐在熙熙攘攘的人群中，認出一位身形厚實、神情慈祥的老者；這個與尋常老人無異、舉手投足間帶著農民氣息的老先生，就是綿竹年畫北派的一代宗師李芳福。

李爺爺與佘姐相見寒暄，顯得很平常而溫暖。佘姐說：「現在天氣這麼冷，您怎麼不待在店裡？」李爺爺回應：「不冷！跟你約好了，就先出來等你們囉。」我們跟隨李爺爺的腳步走進市場深處，沿街都是賣菜賣水果的小販，約莫五六十公尺就到達他賣畫的小店。這間店面不大也不起眼，雖然門口立了一塊「綿竹年畫北派——岷元閣李芳福」的紅色招牌，但在人來人往的雜亂的街市中還是很容易被忽略；一般人即便偶然路過此處，若非仔細探看也大概會以為是間五金行或雜貨店。然而，一旦進入李爺爺的店鋪，在昏暗的牆壁上與簡陋的透明玻璃櫃子裡，便可以看到一幅幅原汁原味泥土氣息十足的綿竹年畫。

一九三二年，李芳福生於綿竹縣拱星鎮。他自幼父母雙亡，家境貧寒，十二歲時受現實生活所迫，舅媽便將他送到年畫作坊當學徒；因此李芳福的從藝起點，既不是家族傳承，亦非興趣所致，一切就是為了生存。在接受訪談時，李爺爺特別回憶，過去的學徒並非單純拜師「學藝」，而是身兼「幫傭」；得要能早起，人要夠勤勞，先做各種清潔、跑腿、照顧小孩的雜事，再經過一次次道德品性的考驗（例如師父會在不起眼的地方故意丟幾角錢，看看徒弟是否拾金不昧；又或者派徒弟去採買東西，藉此檢查徒弟會不會從中貪圖小利），師父才會正式傳授技藝。有一回，年輕的李爺爺幫忙師父帶小孩在戶外玩耍，剛好遇到一位年長的拱星同鄉。老人家問他：「你現在在幹什麼啊？」李芳福回答：「我在學畫，畫門神。」老人便鼓勵他：「你一定要好好學，七十二行，行行都能出狀元！」聽了老人的話，出身寒微的李芳福想到自己上學只上到十歲，不過才讀了六七本書，但是只要在一個行業裡做到數一

李芳福夫婦與成都見舍年畫藝術工作室佘宛容女士於小畫店門口

數二，一樣可以是個狀元。從此他便努力學習，不斷尋思、琢磨，要如何把年畫給畫好。我想正是因為李爺爺自小就有精益求精的心思，才讓師承並不顯赫的他，[3]日後能在傳統畫樣的基礎上不斷變化，鍛鍊出用筆配色的創新與彈性。

　　早自清代中期，綿竹地區由於年畫產業蓬勃發展，大小作坊達數百家之多，由是便誕生了專門管控市場與從業者的行會組織——伏羲會。學徒正式拜師，必須先入伏羲會的「徒弟行」，等到手藝學成了，畫師若想要自立門戶，還要再入一次「老闆行」。每年「冬月初一挂望子（樣品），臘月初一出攤子。」在紅紅火火、熱鬧非凡的年畫集市上，伏羲會的成員（各作坊老闆）還會聚在一塊品評畫作的優劣，要是發現品質太差、弄虛作假或偷工減料者，當場就可以把畫燒掉，由此可見伏羲

3　關於李芳福的師承，在胡光葵主編的《綿竹木版年畫集》裡面有以下描述：「據調查，過去很多開紙鋪的老板也生產年畫，請年畫藝人來作坊生產，學徒以老板為師，卻得不到指教，年畫藝人身為工人，又不能為師，向李芳福就是拜不能畫畫的老板為師，又不得不向年畫藝人偷經學藝的典型。」胡光葵編，《綿竹木版年畫集》，（深圳：珠江文藝出版社，二〇〇八年），頁一〇六。

會的權力之大。[4] 從現存的許多清代綿竹年畫來看，手繪風格可謂各異其趣；從精細嚴整的工筆到大而化之的「常行」（僅用少數幾色上彩，不拘小節以追求生動為主），從層次分明的明展明挂到大寫意大減筆的填水腳；我實在很難想像，面對如此多樣的畫風，南轅北轍的品味，伏羲會諸公是如何執行其審美與判斷？他們是否會為了捍衛各自的眼光爭執不下？這真是綿竹年畫最有趣的歷史公案，但我相信伏羲會多數成員肯定藝術口味不致太過狹窄，否則應該很多作品早就被燒了，不會保存到今天讓我讚嘆不已。可惜伏羲會在解放後就告瓦解，當年的盛況僅常駐李爺爺那一輩老藝人的記憶之中。

關於李爺爺的頭銜——綿竹年畫北派代表性藝人，其實在解放以前，綿竹年畫並無南派、北派的概念，而是以南路、西路作為區分；所謂南西二路，不僅是舊時畫商批發綿竹年畫從兩條不同路線所行經的產地，也代表兩種截然不同的作畫方式與風格。在南路的孝德、清道、板橋等地，藝人們習慣在畫案上繪製年畫；在西路的拱星、遵道，卻是將畫紙一整排貼在農村的土牆上，畫師必須站著工作。紙張放在桌上與貼在牆上，直接影響到的就是懸腕與否。南路不懸腕，通常尺幅較小而畫風工整秀氣。西路懸腕，則畫幅偏大，線條語言自然灑脫奔放，繪畫表現性也更強。

過去的南路與西路，雖然生產的都是綿竹年畫，卻有著「南路不做西路，西路不做南路」的業界行規。文革結束之後，綿竹政府為復興年畫，便以當時主要代表人物的出生地位置為標準，分出南派與北派。何青山、陳興才為孝德鎮人，孝德位於縣城以南，故屬南派。李芳福出身的

李芳福於小畫店中受訪

4　這裡關於伏羲會的描述，來自我採訪李芳福的錄音。南派代表人物陳興才也表達過同樣的說法：「……伏羲會的人也是各個畫坊的老板，他們來評畫，做得不好的要燒毀，不准上市。」馮驥才編，《中國木版年畫傳承人口述史叢書．綿竹年畫：陳興才、李芳福、陳學彰》，（天津：天津大學出版社，二○一一年），頁二一。

李芳福，〈立錘武將〉，綿竹木版年畫。

拱星，則在縣城北面，遂成北派；因此李爺爺承襲的手法，正是原先的西路年畫。
據他描述，他每一次畫畫，平均要貼兩百張在牆上，每道上色工序，都是用一個碗
調好顏色，兩百張一路畫下去；由於量大且懸腕，「手勁與技法自會出來」。

文革階段，繪製年畫早已出名的李芳福，不得不中斷年畫事業於鄉下務農。改
革開放後，具有官方色彩的綿竹年畫社於一九八〇年成立。南派的何青山、陳興才
進入年畫社上班，成為領工資的專職畫師。至於李芳福則因為一次與年畫社打交道
受到輕慢的不愉快經驗，讓個性剛強的他寧願攜帶自己的畫作，離開綿竹本地遠赴
安縣與成都市等外地賣畫，也不願再與官府衙門多作接觸。靠著個人特色凸出的繪
畫手法，以及精幹農民的生意頭腦與堅韌意志，他以年畫單幹戶的身分自力營生至
今。

綜觀李芳福的年畫藝術，無論畫面的題材為各式門神、財神、狀元、仕女、娃娃，

李芳福，〈穆桂英、梁紅玉〉，綿竹木版年畫。

或是趙公明、壽星等，始終貫穿而不變的，不外是濃豔飽和的對比色，可粗可細收放自如的筆觸，以及筆筆分明、筆筆送到的畫意。這三項特點，如今學院養成的畫家要好好做到其中一項，恐怕都不怎麼容易。光是那些花紅柳綠的顏色直接硬生生撞在一塊，卻完全不顯混亂與俗氣，大概就已經難度甚高。對於自己精湛的配色，李爺爺淡淡的告訴我他的「心法」，即「內心和諧，畫就和諧」。他還再三叮囑，畫畫最要緊的是要明白「畫從心變」、「畫不離心」，故而「學藝先學做人」。李爺爺用他濃重的四川口音，質樸無華的語言，宣揚如此純粹而美好的藝術信念，簡直比當代藝壇的所有書畫家更像道地的文人；也正因為他懷抱這般理想，所以他的年畫土而不俗，豔而不媚，尤其他的門神更是面容自有威儀，散發出飛揚之正氣。李爺爺藝術的厚實質地，在如今新一代繪製的綿竹年畫中，已愈來愈難以發現。

　　在〈民間審美〉一文中，馮驥才如此寫到：「民間文化從來都只是被使用的，被

精英文化作為一種審美資源來使用。它本身並沒有被放在與精英文化同等的位置。」[5]這讓我想起大半年以前，我與系上教繪畫的同事顏貽成，以及一位很認真的收藏家一起品茶時的話題，即「無名作者留下的民間藝術與大師創造的天價作品到底可不可以比？一對本應貼在門板上的楊柳青古版門神能否與現代美術館收藏的世界名作放在一起分個高下？」我認為當然可以比，而且應該大比特比。托爾斯泰（Lev Nikolayevich Tolstoy, 1828-1910）不就在他的《藝術論》中，大力讚美一群農婦歡快的歌聲，並藉

李芳福，〈趙公明〉，綿竹木版年畫。

此反證貝多芬（Ludwig van Beethoven, 1770-1827）晚年的一〇一號奏鳴曲不過是為作曲而作曲的失敗實驗嗎？[6]當我看著李爺爺的〈石榴娃娃〉，那描寫石榴子的粉色與紅色碎點，那勾勒芭蕉葉葉脈的翠綠長線，真是直接而清新。我不禁想起和李爺

5　馮驥才，〈民間審美〉，收入《馮驥才散文精選》，（武漢：長江文藝出版社，二〇一五年），頁二三九。

6　托爾斯泰讚美農婦的歌聲並批判貝多芬的一〇一號奏鳴曲，其文字段落的敘述頗長，在此不全部引用。不過他最後的說明相當簡明有力：「然而，這些婦人的歌唱才是真正的藝術，傳達了確定且濃烈的情感。貝多芬的一〇一號奏鳴曲不過是失敗的藝術嘗試，沒有任何特定的情感，因此一點也沒有辦法感動人。」由此可知，托爾斯泰的藝術價值體系，是並不主張「為創作而創作」的，這種觀點恰好與現代藝術以至當代藝術的發展相背反。托爾斯泰（古曉梅譯），《藝術論》，（臺北：遠流出版，二〇一三年），頁一八七至一八八。

李芳福，〈石榴娃娃〉，綿竹木版年畫。

李芳福與同為年畫藝人的兒子李道春於綿竹拱星老家（二〇一七年七月七日作者再次赴四川綿竹考察時攝影）

爺同歲、近年來被學院捧得如神一般並且畫價是李爺爺的幾千萬倍都不只的德國藝術家李希特（Gerhard Richter, 1932-），他那些用刮刀刮出來的巨大抽象畫，除了造作與噁心到極點，我實在看不出有何高明之處。農婦之歌勝於樂聖名作，菜市場裡的李芳福好過美術館及拍賣會的李希特；這正是向民間學習的可貴。

民間文化的生命力，常常比讀書人預估的更強悍。經過十年文革，從舊時代走來的李芳福，依然延續著綿竹年畫源自土地的民間血性。近二十年來，中國社會快速轉型，農村的城鎮化將永久改變民間藝術的原生環境，文化遺產的商標化則會長遠扭曲民間藝術純正清新的氣質。李芳福這一代的老藝人一旦凋零殆盡，恐怕文化意義上的民間年畫，也將邁入歷史的終章。自從離開綿竹，已是好幾個月過去了，當我動筆寫這篇文章，心裡一直傳來佘姐開車時形容李爺爺的一句話：「真正的土是很美的！」若非實際走進畫鄉，親睹老藝人風采，我不可能得到如此巨大的震撼與感動。真正的土，遠比想像的更美。

原載《藝術家》第五〇四期，頁四五〇至四五三，二〇一七年五月；以及《藝術家》第五〇五期，頁三八二至三八三，二〇一七年六月。
二〇一七年七月二日最後修訂，原收入《年畫研究·二〇一八秋》（北京：文化藝術出版社，二〇一八年十月），頁一五四至一六一。

黃昏裡的缸魚
——記最後的楊柳青粗活年畫藝人王學勤

此時再入他的畫室，已是人去樓空，只剩下一些花花綠綠、層層疊疊數
十年作畫時貼在牆上的老年畫。我們原想把這些牆體或牆皮也保存下來，
但牆皮鬆脆，技術上解決不了。這些歷史的遺存注定不久就要化為塵埃。
我便請王學勤與我在這神奇的小屋裡合影留念。王學勤明白我的意思，他
去取了一張缸魚，與我拿著畫，在閃光燈裡告別歷史，也定格歷史。這一
瞬，我扭頭卻見他蒼老的臉上一片悲哀與蒼涼。

——摘自馮驥才，《一個古畫鄉的「臨終搶救」》

　　二〇一七年三月中旬，我與臨時組成的考察團隊的成員，先到北京而後赴天津。
當時，北京東城的中國美術館，恰好展出「楊柳春風——中國美術館藏楊柳青古版
年畫精品展」；而我們之所以會先於北京停留，為的正是好好飽覽舊時楊柳青年畫

王學勤與考察團隊研究生合影

的風采，亦為今昔對
照的差異性比較研
究作準備。該展所陳
列的作品，多半是
已故的民間藝術史
學者王樹村生前捐
贈的。生於一九二三
年的王樹村，本身就
是土生土長的楊柳
青人。他從青年時
期即開始有意識地
蒐集各地民間年畫，
由於地利之便以及

王學勤，〈蓮年有餘〉，楊柳青粗活木版年畫。

情感上強烈的認同使然，他所收藏的楊柳青年畫的質與量，自然十分驚人。我們在中國美術館待了一整個下午，流連於多采多姿、形色各異的畫作前，真正明白了楊柳青年畫何以名氣如此響亮！清代的門神〈秦瓊、敬德〉不僅尺幅巨大，配色對比鮮明，更重要的是畫工上彩的筆法，線條極其豪放剛猛，處處畫到但總不畫滿，所以充滿靈活的透氣感，紛雜的色彩看似混亂卻毫不混濁，愈看則愈顯奔放的韻律。相較於四川綿竹的大寫意「填水腳」門神，楊柳青固然沒有那麼簡略、隨意，但論及筆力之狠之重，則絕對可與之比肩，一點也不遜色。至於楊柳青年畫中更具代表性的類別，如仕女、娃娃，清代畫風展露出「精細透亮」的韻致。所謂精細，指的是層層烘染的上色工序之繁複，而透亮，乃是在反覆上色後仍然能透出木刻版硬挺勁秀的墨線。有繪畫經驗的人應該不難體會，通常一張畫畫的次數愈多，是很容易畫到笨畫到死的，但從前的楊柳青民間藝人就是有如此能耐，既能刻畫到近乎工筆（甚至是超越），又一點不流於僵硬，他們「開臉」（畫五官、腮紅等）的功夫之神，真是把人物的「神」都勾了出來。以我對中國各年畫產地的理解，天津楊柳青

絕對是從極細緻到極粗獷、從極鮮豔到極素淨的繪畫風格跨幅最大的一個，這種多樣與豐富的特質，在王樹村舊藏的一幅幅原作前，看得特別清晰。

　　回到藝術史上來看，楊柳青年畫無疑是中國北方最重要的民間木版年畫流派，它發軔於明末，鼎盛期橫跨清康熙、雍正以至光緒年間，民國之後由於戰亂頻繁以及新興石印技術的衝擊，終於逐漸走向衰落（最後在文革時期幾乎滅絕）。在過去漕運興盛的年代，天津楊柳青與蘇州桃花塢，一在華北一在江南，分踞京杭大運河的兩端，受水路交通便利之惠，加上天津與蘇州皆為貿易繁忙的商業大城，使得這兩個產地的年畫不但質精量豐，銷售範圍也最廣，故有「南桃北柳」之美稱。與蘇州年畫受文人書畫影響、品味較為書卷氣的風尚不同，楊柳青鎮因地處天津城西郊，距京畿（北京城）不過一百多公里，在過去封建時代楊柳青年畫的服務對象，很大部分即為宮廷官宦或商賈富戶，這也讓楊柳青木版年畫在套版印刷之後的手繪加工，明顯帶有工筆畫精細華美的特質。至於題材，楊柳青年畫幾乎無所不包、應有盡有，然而最典型的還是歌頌上層階級美好生活情趣的仕女、娃娃，以及構圖繁複的歷史故事或戲齣（即戲曲年畫）；傳統農業社會用量最大的信仰類年畫，例如門神、財神、灶王爺等，所占比重反而不高。若說楊柳青是中國民間年畫主要產地之中農村氣息頗為淡薄、而宮廷與城市氣味相當濃厚的一個，應該並不為過。

　　上面的這段敘述，儘管不離一般坊間乃至許多年畫史專書針對楊柳青年畫整理出的泛論，但這樣的泛論並不能涵蓋歷史發展的真實全貌。二〇一六年十月中，我第一次到四川考察綿竹年畫。一天晚上在成都市中心，我跟考察團隊的幾位研究生，一起去逛近來相當紅火的「方所」書店。在方所的藝術書區，在一排大部頭畫冊中間，我無意間抽出一本薄薄的、尺寸如散文集的小書——《一個古畫鄉的「臨終搶救」》，作者是馮驥才，書腰上印了張照片，是個老頭站在一片破敗的瓦礫堆上，看著很明顯被怪手搗得稀巴爛的老房子。當時因為書店已接近打烊時間，我只能草草翻了幾頁，就知道內容很不一般，遂立即將書買下。回到旅社後，當晚我花了幾個小時一口氣讀完，內心產生頗大的震動與感動。隔天我讓兩位研究生也閱讀此書，他們讀畢也與我感受相仿。我們的震動，來自於我們終於能更全面地理解楊柳青年畫的全貌。首先，所謂的楊柳青年畫，應該是津西楊柳青一帶地區所生產的民間年畫的總稱，其產區除卻清代以至民國初年大畫店聚集的楊柳青鎮，更包括其他鄰近的農村，特別位於楊柳青鎮南邊的「南鄉三十六村」，過去即享有「家家會點染，戶戶善丹青」的畫鄉之名。在南鄉三十六村，製作年畫主要是農民農忙之

餘的「副業」，許多楊柳青鎮上
畫店所銷售的年畫，其實都經過
南鄉民間藝人的加工。再者，南
鄉由於是農村，所以當地生產的
年畫，訴求對象主要以廣大農民
階級為主，因此實用性的信仰類
年畫占比較重，同時由於農民消
費能力有限，加上他們更喜愛粗
放熱烈的氣息，故南鄉年畫多半
價格低廉，版印效果較粗糙，並
且繪製手法偏向率意，往往不交
代細節，只簡單抹上幾筆豔彩了
事。最後，從風格來分類，歷史
上被視為經典的楊柳青年畫，如
清代齊健隆、戴廉增、愛竹齋等
名店的作品，畫風工整細密，多
為「細活」。至於南鄉的實用性
年畫，則多為「粗活」（另有介
於二者之間的「二細活」）。與
細活相比，粗活楊柳青年畫在民
間藝術史上一直不受學者重視，
甚至被貶低為「衛抹子」（衛指
的是天津衛，抹子則是粗率塗抹

王學勤，〈太上老君壓頂全神圖〉，楊柳青粗活木版年畫。

的俗鄙之作），此現象當然可以歸因為農民本身幾乎沒有掌握任何文化藝術的話
語權，再加上文人與資產階級的品味偏頗所致。明白上面幾點，當知缺少了南鄉
三十六村的楊柳青年畫，絕對是不全面的。而我們的感動，則源自《一個古畫鄉的
「臨終搶救」》的內容。書中馮驥才用生動、剴切而富有感情的文字，記錄了二〇
一一年二月至三月，一個平凡無奇的舊曆年剛過的北方初春，南鄉三十六村與世代
耕作居住在那片土地的農民，卻遭逢鄉村城鎮化的政策浪潮。在幾乎沒有合理時間
準備的情況下，推土機就要將農田與村莊推平，田地將被政府收回，他們不再有地

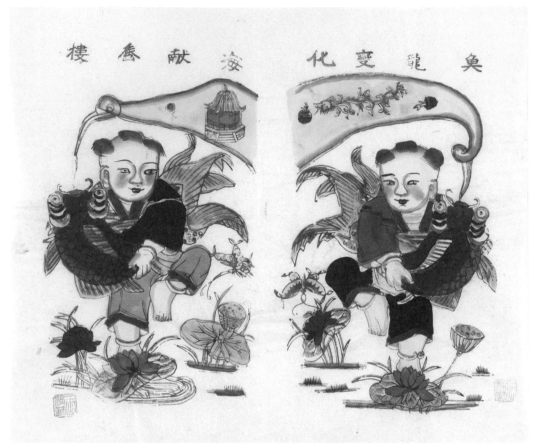

王學勤，〈魚龍變化，海獻蜃樓〉，楊柳青粗活木版年畫。

耕種，平房將化為一片破碎的瓦礫堆。而「古畫鄉」僅存的主角——南趙莊「義成永畫店」（關於義成永畫店，日後再另闢專文介紹）以及宮莊子粗活年畫藝人王學勤，他們面對生存方式的不可抗拒的劇變，要如何自處？又該如何尊嚴地繼續活著？當時，馮驥才帶領天津大學馮驥才文學藝術研究院中國木版年畫研究中心的團隊，以口述史、視覺人類學等各種方式，努力在這片傳奇畫鄉徹底被現代化機器支解摧毀前，留下一段段永遠不可復原的歷史的見證。

在我閱讀《臨終搶救》的二〇一六年，南鄉三十六村早已消失。看著書本上刊載的一幅幅王學勤的照片——他那些種了一輩子的棗樹，他那破爛又雜亂的小畫室，還有他那鮮豔無比土氣十足的〈缸魚〉年畫，都讓我興奮不已感嘆不已。興奮，是因為我被王學勤質樸真率的生命形象以及真正源自於鄉土的農民的藝術手筆所打

楊柳青粗活木版年畫藝人王學勤在他的畫室

王學勤堆放在窗邊的畫具和顏料

動；感嘆，乃是我明白農村生活消逝後，根基於農業文化的南鄉粗活年畫就不可能在本質上繼續延續，那麼一九三六年出生、現已八十多歲的老藝人，應該就是粗活年畫的最後一筆了，而王學勤如今的狀況又是如何呢？

經由天津大學中國木版年畫研究中心王坤老師的協助，我終於在二○一七年三月十八日早上，前往津西張家窩鎮家賢里社區拜訪心中掛念已久的王學勤。家賢里社區是二○一一年南鄉諸村拆遷後、當地政府為安置村民所興建的大型集合住宅，一共三十多棟大樓，南鄉四個村的原居民皆分配至此，其中自然包括王學勤的宮莊子。王學勤住在四樓，一進他家門口，老人家就用厚實的雙手「使勁」與我相握，他一邊

熱情地說著我們聽起來頗為吃力的天津土話，一邊手掌也絲毫沒有放開至少二三十秒，這種初次見面的禮儀一點也不客套，鋼筋水泥構成的現代建築顯然沒有讓老農民都市化。王學勤家的客廳就是他的畫室，一整排「花門子」（直立於牆上的畫板，兩面皆可作畫，一整排則方便流水作業）上還貼著他剛剛開始畫的缸魚「胚子」（印好墨線尚未上色的半成品）。花門子前後方的牆壁，展示了他許多的年畫「樣品」。客廳的地板上，散放著一些瓜果、白菜之類的農產，他存放一疊疊年畫的小儲藏室，也是儲存麵粉與大米的糧庫，而他家的廁所與廚房，則堆了不少老舊的農具。由於王學勤本人的爽朗與不拘小節，加上他家中農民氣息濃厚的空間屬性（相當隨意而散漫），我們的訪談就以閒話家常展開。談話過程中，王學勤一直透露出他對過去農村生活的懷念，「大樓怎麼比得上，那時多豐富啊！」他從前的田，他的棗樹林，

那頭陪著他耕作的騾子，他家的大院子，還有那廣闊的天地，如今都是他神往而不可得的往事。他還抱怨現在的糧食都要花錢買，味道又遠遠不及自己種的好吃，「什麼都得花錢啊！」我清楚感受到大樓單元房與資本主義經濟模式是如何壓抑著一生都是農民的王學勤，以及他內心無以排解的牢騷與困頓。對於年畫，王學勤只當成是副業，他壓根沒有年畫事業或年畫藝術，又或者非物質文化遺產傳承的概念。據他所述，從他童年時期一直到解放初，南鄉一帶近八成的農家都會做年畫。農忙種田，農閒作畫，是祖輩留下的生存方式。他自小跟著父祖學習，從刻版、印畫、上色，手藝全是家傳。他家製作的年畫，全屬於粗活，販售對象也都是農民。數百年來，南鄉粗活年畫最忠實的鑑賞者與知音，正是這些最貧窮最底層的勞動者，而他

王學勤，〈缸魚〉（小），楊柳青粗活木版年畫。

們之所以離不開粗活年畫，是因為他們真的相信年畫中所承載的神靈的力量，足以護衛其家園與生活；比起精細柔美的細活，他們也更能在鮮紅豔綠快意淋漓的色彩筆觸中，得到屬於自身生命氣息的一種情感認同。如今王學勤雖已年老，而且胃也有毛病，體力大不如前，但他每年臘月還是堅持拉在寒風中著一車年畫，到南鄉附近的靜海、獨流、良王莊等地，趕幾場年前的市集。在農村市集裡，年畫就如雜貨、農產一般，是擺在地上叫賣，「喜歡的捎一張啊！」王學勤跟我們分享他叫賣的方式。年畫放在地上，混著沙塵與黃土，然後用報紙捲一捲就賣出，如此就比較低賤，比較沒有價值嗎？不！我以為永遠離開塵土與叫賣聲的年畫，才是徹底失去了歷史的根。可是在城市化的巨浪下，民間藝術之失根與變形，

已非任何人所能抵擋。

訪談結束，已近中午。我們邀請王學勤一起外出吃中飯，但他一直說：「好幾個人得花幾百塊啊！別花那個錢，就在我家吃吧！你們一起幫忙做飯。你們南方人喜歡吃米，來煮大米吧！」在他的堅持下，那些散落在客廳地板的大白菜等農作，最後成了我們的午餐。

由於價格相當實惠公道，我們一行人都跟王學勤買了不少年畫。他的印工之粗，筆法之拙氣，真與楊柳青鎮的畫風有著天壤之別。但他的粗與拙，從某種「學院眼光」看來，反倒充滿無拘無束的繪畫性。同樣一幅楊柳青年畫中最著名的〈蓮年有餘〉，王學勤硬是能

王學勤，〈缸魚〉（大），楊柳青粗活木版年畫。

把穿著華貴衣裳的胖娃娃，畫成猶如泥地打滾的土小孩。他的〈雙座灶王〉（灶王爺、灶王奶奶）用色與開臉都極其直接又可愛，是我在見過各地灶神年畫後，依然認為是特別生動的粗活中的傑作。王學勤的代表作，則是大小〈缸魚〉。〈缸魚〉是海河流域特有的年畫品種，農民將之貼於水缸後方的牆上；目的之一是魚和「餘」同音，象徵富足有餘的來年，二是津西地區河水較混濁，人們在取水注入水缸之後，必須加入明礬攪拌，以使水質淨化，在等待雜質沉澱的過程中，水質愈清澈，缸魚在水面的倒影，也會愈顯清晰。王學勤畫〈缸魚〉，通幅使用「品色」（化學染料），加上他不混色，所以色彩又豔又純，視覺衝擊力極強。那條粗粗笨笨富有憨傻氣的大鯉魚，不僅代表王學勤個人，也代表他那個世代的南鄉三十六村——〈缸魚〉曾經悠游在無數農家的水缸上，也悠游在眾多老鄉們的心裡。

二〇一七年八月中，我趁著到山東、河北各地考察民間年畫與碑刻拓片的機會，又特別去天津探望王學勤。或許因為是盛夏時節，老人家顯得更有活力。當我們閒聊到棗樹時，他神采奕奕的講述著宮莊子的棗子滋味如何的好，以及他當年賣棗子給批發商的價格等等。我問他棗樹林是否還在？他說當年農村拆遷後，一部分棗樹因為修橋鋪路被砍掉，現在還剩下兩千多棵，只是再也沒有人打理。我又問他棗樹林距離多遠？他說不遠開車頂多十幾分鐘，他還立刻邀請我當天稍晚一起去他從前的那片棗樹林看看。只可惜當時行程早已安排，我只能告訴他下回一定去。不知為何，王學勤邀我

王學勤，〈雙座灶王〉，楊柳青粗活木版年畫。

去看棗樹的誠懇的神情和語氣，至今仍讓我難忘。那天沒能跟他一起去棗樹林，實在是莫大的遺憾。

經歷兩次的拜訪，每當我想起王學勤其人和他的粗活年畫，腦海總浮現孫大川在《久久酒一次》一書中用以形容原住民處境的「黃昏意象」。看著考察時所拍攝的照片，好幾張我特別拍下王學勤從前使用的農具，那再也無用武之處的農具，說明了農民不能再活得像農民的無力感。王學勤畢竟當了一輩子的農民，所以晚年離土，但畫筆的土氣還在，還是那麼鮮活動人。等到有一天王學勤畫不動了，沒有農村的〈缸魚〉哪有未來？〈缸魚〉終究會游入黃昏，寂靜的黑夜已在不遠處。

原載《藝術家》第五一四期，頁三三六至三四一，二〇一八年三月。

佛山年畫在香港與澳門的延續與流變

一、移民與殖民──從閩習書畫與日治時期臺灣年畫談起

臺灣是以漢人移民為主體所構成的社會，自明鄭時期到清朝統治時期，大量先民離鄉背井，從福建、廣東渡海移居臺灣，從而將原籍的宗教信仰與文化藝術風格一併帶入。在清治臺灣繪畫發展史上，曾經廣為流行的一種類文人畫體系──閩習，即臺籍文士受到清中葉福建地區書畫，尤其是揚州八怪之一黃慎的影響，所形成的筆墨粗放不羈、甚至是頗有鄉野氣息的畫風。[1]

閩習之走向衰落，與臺灣受日本殖民統治有直接的關係。一八九五年四月，甲午戰爭結束，戰敗的清廷與日本簽訂《馬關條約》，臺灣割讓予日本。同年五月十日，首任總督樺山資紀到任。[2]明治維新時期的日本，在各方面全力學習西歐的現代化與工業化，教育上則廣設新式學校，推行義務教育，取代以往為封建貴族所壟斷的家塾或私塾教育。日本接管臺灣後，為了更有效地推行各項殖民政策（方便其統治），必須培養一定數量的日語師資及文官人才，因此迅速的在一八九六年，便於臺北城創設「臺灣總督府國語學校」（國語即是日語）。國語學校為殖民地臺灣最高學府，該校實行新式教育，課程中已列有體操、圖畫等科目。第一代留學日本的臺籍西洋畫家，如劉錦堂、陳澄波、張秋海、郭柏川、廖繼春等，幾乎清一色為國語學校的高材生，他們在學校的圖畫課上，受到日本老師的引導，[3]學習光影明暗、

1　閩習之「習」，其實指的是習氣或流風，具相當程度的貶意，以正統文人畫體系（如元四家、吳派、董其昌、清初四僧等一脈傳承的大傳統）的眼光來評價，閩習向來被視為粗野流俗的地方性畫風而難登大雅之堂。王耀庭曾如此描述「閩習」：「筆墨飛舞，肆無忌憚，狂塗橫抹，頃刻之間，完成大體形像，意趣傾瀉無遺，氣氛卻很濃濁，十足霸氣，一點也不含蓄。」王耀庭的觀點，自然是受到傳統文人畫追求「平淡天真」、「逸筆草草」的含蓄美學的影響。參見王耀庭，〈從閩習到寫生──臺灣水墨繪畫發展的一段審美認知〉，《東方美學與現代美術研討會論文集》（臺北：臺北市立美術館，一九九二年），頁一二四。

2　一八九五年六月十七日，臺灣總督府舉行「始政式」，是為日治時期正式的開端。日本殖民統治的結束，則要等到第二次世界大戰日本戰敗，末代臺灣總督安藤利吉於一九四五年十月二十五日簽訂投降書方才生效。

3　日治時代臺灣的日本美術老師中，以石川欽一郎（1871-1945）最為重要。他本身擅長英國式透明水彩，曾經赴歐洲遊學習畫。他一生兩度來臺灣任教，一九〇七年至一九一六年為第一次，一九二四年至一九三二年為第二次，皆擔任國語學校及臺北師範學校（一九一八年國語學校改名後的名稱）的美術老師。石川欽一郎在日本畫壇並不是第一流的重要人物，但他作風開明，常建議對繪畫有興趣的臺灣學生留學東京，並鼓勵他們組織畫會互相研習。第一輩留日臺籍畫家中，凡出自國語學校和臺北師範學校者，大多數都受石川欽一郎直接的指導，這些臺灣學生在學成後，成為臺灣新美術運動的主力。此外，一九二七年由臺灣總督府舉辦的「臺灣美術展覽會」，石川欽一郎也是主要的倡議者之一。

立體透視等觀察與描繪方法，除了畫靜物、石膏像，他們也外出寫生，捕捉自己所生所長的這片土地的景色。國語學校畢業後，他們陸續前往日本，留學東京美術學校，成為最早接受完整西式學院藝術教育的臺灣畫家。當歷史的舞臺迎來新時代的風雲人物，寫生觀念成為繪畫的主旋律，如此過往在畫塾中靠著師徒傳授與臨摹畫稿延續超過百年的閩習書畫，只能就此步上一蹶不振的命運。一九二七年，由臺灣總督府主導的官辦美術大展「臺灣美術展覽會」在臺北首次舉行，許多頗負盛名的臺籍傳統書畫家全數落選，反而原先沒沒無聞的三位年輕人郭雪湖、陳進、林玉山入選。他們當年都不過二十歲，故被稱之為「臺展三少年」。三少年的入選與藝術的高下品質無關，或者也可以說，藝術的價值判斷，從來就無法脫離藝術形式語言背後所代表的意識形態。他們的作品之所以受到青睞（評審都是日本人），是因為其繪畫創作中突出了日本近代畫壇在「西洋化」後所強調的進步的寫生意識。如此絕對的評審結果，將寫生與摹古簡化為先進與守舊的二元高下之判別，當中顯然含有殖民者的文化優越性與政治教化意味。[4]

相較於閩習的文人書畫體系，同樣根源於福建、特別是與漳州年畫、泉州年畫一脈相承的臺灣木版年畫，則因為其民間屬性，有著更廣泛的群眾實用基礎，以及背後深厚的宗教信仰與習俗儀式在支撐，故至少到日治時代晚期，臺灣傳統年畫的生產依舊相當普遍。這點從當時長期滯臺的日本作家西川滿（1908-1999）所設計出版的書籍，以及畫家立石鐵臣（1905-1980）、宮田彌太郎（1906-1968）等人所創作的插圖或藏書票上可以明確看出；如西川滿編著的《亞片》、《華麗島頌歌》，裝幀上直接借用紙紮鋪或年畫鋪販售的小門神與花紙，立石鐵臣為《媽祖》雜誌繪製的封面插圖，則將糊紙業版印中的〈走馬燈〉重新加以詮釋，宮田彌太郎也曾以閩南系木版年畫代表作〈獅子唧劍〉的經典題材，為西川滿的媽祖書房製作藏書票。上述這些日本文藝作家，立石鐵臣在臺灣出生，西川滿與宮田彌太郎雖然生於日本，但自幼在臺灣長大，他們一生最精華的青春歲月都在臺灣度過，最精采的作品也都

4　林柏亭在〈臺灣東洋畫的興起與臺、府展〉一文中針對第一屆臺展評審結果指出：「傳統繪畫固然有守舊、陳腐、不合時代潮流之處，但全部落選，實有政治干預的可能在內，因為部分入選的日人作品，為南畫系風格，與中國傳統的文人畫沒什麼不同。」所謂南畫，為日本對於文人畫的稱呼。由林柏亭的描述可知，日本評審在面對臺灣漢人書畫傳統以及日本文人畫時，所採取的是一種「差別待遇」式的評判方法，而此差別待遇、也就是對臺籍畫家標準特別嚴峻分明的作風，自然也是政治性優越意識的文化體現。參見林柏亭，〈臺灣東洋畫的興起與臺、府展〉，《藝術學》第三期（臺北：藝術家出版社，一九八九年），頁九四。

臺南米街「源裕」出品的木版門神年畫〈神荼、鬱壘〉

與臺灣有關。他們對於臺灣民俗文化與民間藝術的喜愛，儘管並不虛假，但那是抽離了實用文化系統的一種帶有距離的美。這種看似與世無爭、恬淡祥和的審美眼光的背後，卻是殖民體制所賦予的優越性，不斷支持著他們與殖民地現實保持距離。

　　臺灣傳統年畫與糊紙業，以臺南米街（今改名新美街）為中心，特別是版式較大、印刷較為繁複的門神與劍獅，幾乎都出自米街的王泉盈、王源順、林榮芳、聯發、源裕等紙行。事實上，當日治晚期西川滿等人醉心於臺灣民間文藝的蒐集與挪用時，米街的傳統版印也正開始走向下坡。王行恭在《臺灣傳統版印》一書中提到：「二次大戰末期，王源順之版片，毀於兵燹，加之日人據臺時期，引進之石版及膠印技術，製版真實，色彩豔麗，印速快，印量大；舊式的木刻雕版，開版雕刻之師傅，

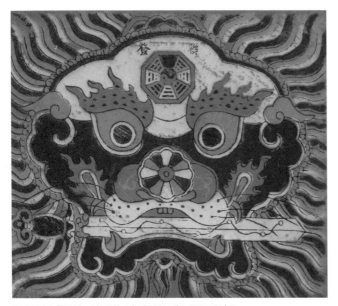

臺南米街「聯發」出品的木版門額年畫〈獅子啣劍〉

技藝養成費時耗日，終為時間所淘汰。」[5] 另外潘元石在〈臺灣傳統版畫的發展〉一文中曾提及王泉盈紙店：「其後也開始自行翻刻泉州年畫版樣印製出售，傳至王泉盈之時，已略具規模，始創店號為『王泉盈紙店』，經營專業印版作坊。王泉盈之子王阿灶現年七十多歲，繼承祖業經營金紙鋪，但是已經在順應潮流情勢下，完全採用現代印刷了。原藏舊雕版，泰半毀於二次大戰之戰火，劫餘的雕版也被文物館及古董商搜羅淨盡。」[6] 由王行恭、潘元石的敘述可知，日治晚期臺灣受戰爭波及，嚴重影響了米街年畫的生產。除戰爭外，一九三六年九月，海軍出身的第十七任總督小林躋造到任，為配合「皇民化運動」，一改之前殖民政府對民間宗教信仰較為寬鬆包容的態度，開始採取強行壓制的作法。[7] 甚至連漢人家族文化中最為核心的祭祖儀式，也受到強硬宗教政策的波及。陳秀蓉在〈日據時期臺灣民間信仰的發展〉一文中述及：「《臺灣日日新報》裡報導一段焚燒臺人祖先牌位的情形，可以瞭解當時官方的態度及立場。日人視臺人祭祀祖先牌位之舉為陋習、浪費且不衛生，視燒毀牌位為理所當然，甚至民間信仰的神佛像與掛軸等亦難逃撤除或燒毀的噩運。」[8] 皇民化時期針對臺灣民間宗教的整改，是否也對年畫、紙紮、金銀紙等民間藝術的產銷造成打擊，在此難以推斷。然而，殖民政府對待臺

5　參見王行恭，《臺灣傳統版印》（臺北：漢光文化，一九九九年），頁九五。

6　參見潘元石，〈臺灣傳統版畫的發展〉，《臺灣傳統版畫源流特展》展覽專輯（臺北：文建會，一九八五年），頁二八。

7　司馬嘯青在《臺灣日本總督》一書中，述及小林躋造上任後的宗教政策：「針對民間信仰，則有所謂的寺廟整理活動，將寺廟裁併，改建神社，養成日式敬神思想。」又提到：「北港朝天宮香火鼎盛，卻在一九三七年十二月被撤廢香爐，翌年更廢止銀紙的燒拜儀式。」參見司馬嘯青，《臺灣日本總督》（臺北：玉山社，二〇〇五年），頁三四九至三五〇。

8　陳秀蓉，〈日據時期臺灣民間信仰的發展〉，《歷史教育》第三期（臺北：臺灣師範大學，一九九八年），頁一四九。

灣漢人習俗及相關文化形式的作為方式，實與西川滿、立石鐵臣等文人極力美化的態度大為不同。

二、屏山門神訪查──香港作為佛山系年畫產地的可能

我之所以對香港、澳門的民間藝術感到興趣，主要是因為港、澳兩地與臺灣一樣，同為以移民為主所構成的社會，並且又都曾經接受過長期的殖民統治。在殖民體制的影響下，由漢人移民所帶來的既有民間文化形式，是否與會與外來文化融合而產生變異，抑或更為封閉性的趨於僵固化，又或者根本消失？這是我一直企圖探索的問題。二〇一七年四月下旬，我受邀至香港浸會大學視覺藝術系演講。講課之餘，該校的中國藝術史教授吳秀華特別安排我參觀屏山文化徑。屏山位於新界元朗區，為新界望族鄧氏的聚集地之一。香港給人的印象，常是地狹人稠，高樓林立。然而屏山的上璋圍、坑頭村、坑尾村等村，卻大致保持著相當淳樸的村落的民居形式。實際走在屏山的巷弄小徑中，最令我感到訝異的，是絕大多數民宅的大門上，都貼著很明顯屬於佛山年畫風格的大刀門神。由於同年一月份，我才前往廣東佛山訪問過馮氏木版年畫世家第三代、也是目前唯一的佛山年畫自然傳承人的馮炳棠，在馮氏作坊內，可以看到好幾種不同雕版樣式、尺寸的立刀將軍，而印製後的加工亦分為背景填丹或背景留白但以桃紅色開臉者；除武將門神外，另有〈天仙送子，狀元及第〉以及〈持花童子〉等其他門畫品項。僅僅馮氏一家，而且是經歷了文革期間巨大破壞再重新復業不過二十年的作坊，[9] 也有如此多的傳統門神樣式。由此可以想見清代與民國的佛山木版年畫，其品種之豐富，產量之高，絕非今日一家獨撐之蕭條景況所能比擬。[10]

9　關於馮氏木版年畫於文革中的景況，許結玲有以下記述：「一九六六年，『文化大革命』開始，紅衛兵一成立，破四舊就開始，木版年畫被認為是封建迷信品，強令停止生產和銷售，成品全部焚毀。風暴來得異常凶猛，細巷作年畫的人一片恐慌，紛紛毀掉雕版模型。……一天深夜，等家人熟睡後，馮均思前想後，覺得還是保家人平安要緊，就偷偷爬起來，一刀一斧地將自己心愛的兩百多副雕版模型劈成碎片。」以上文字，應該為許結玲訪問馮炳棠得來，內容與筆者二〇一七年一月訪問馮炳棠的錄音相似，唯馮均半夜起身劈爛雕版的情節更為生動。參見許結玲，《佛山木版年畫研究》（廣州：南方日報出版社，二〇一七年），頁一二。

10　關於清代佛山年畫的生產盛況，許結玲描述：「在這個極盛時期，製作木版年畫的店坊達兩百多家，從事年畫製作的藝人超過四千人，比較著名的作坊有馮均記、廣興記、李卓記、廣生記、李保記、同記、炳記、楠記等。最高峰時年產量可達八百多萬對，僅門神的年產量每年就可達四百多萬對，是我國南方主要的年畫產地之一。」又提到民國時期：「直到二十世紀二三十年代，木版年畫還有一百多個作坊，兩千多名製作人員。雖不及鼎盛時期，但還是呈現出一派繁榮興盛的景象。」許結玲，《佛山木版年畫研究》（廣州：南方日報出版社，二〇一七年），頁五。

相較於佛山年畫的多樣性，我在新界屏山以及鄰近的廈村，所看到的都是同一種門神，其尺寸雖有大小兩種，但線稿實出自同一原版。若近距離仔細觀察屏山門神，可以發現畫作的武將部分，已改由現代平版機器印製，不過從黑色主版線條的微微不規則，以及純平面化的紅、綠、黃三色仿色塊套印等特點，可以推斷在此種近似木版印刷效果的機印

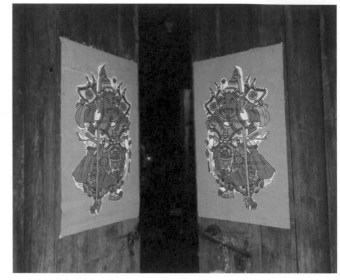

香港新界屏山地區民居大門上的門神年畫

門神面世之前，當地居民每年春節所使用的，應該就是佛山系統的木版門神。至為可貴且有意思的是，即便這些門畫為機印，然而畫面背景並未直接印成丹色（廣東人所謂的丹色，即橙色，為偏橘黃的紅）；相反的，背景全部留白而由匠人手工填丹。對於填丹工藝的偏好，說明了民間文化與審美有其堅固性，即便印刷技術翻新，城市現代化文明亦不斷進逼，但元朗一帶鄉村居民，依舊喜愛筆刷畫過紙張所留下來的明豔無比的厚實丹色。他們大可以選擇全部機印的門神，價格必定更便宜，但他們卻選擇了現代化過程中最大程度維繫住傳統韻味的年畫樣式，這無疑是一種潛在的文化意識的驅使。也正是由於新界屏山門神保留了最後一步的填丹工序，使其藝術上的風格，仍然具有濃厚的民間趣味以及佛山氣息。據我當時訪問多位在地居民，這類門神年畫皆為農曆過年前在元朗街市上的金紙香燭店所購得，屏山或廈村等村落並不實際生產或販售。

二〇一七年十月中，我再度赴香港，並且到新界元朗市區，針對金香店做地毯式的考察。我的想法很簡單，既然元朗附近幾個村落的門神使用量如此之大，那麼很有可能在店鋪內找到從前沒有賣光的木刻水印的佛山系年畫；此外，就算店鋪內已無庫存，店主仍有可能知道舊時年畫作坊的相關資訊。嚴格來說，該次考察並不算順利，我在吳秀華教授的廣東話翻譯協助，以及本身為廈村鄉民的香港在地友人鄧小姐的帶路下，連續拜訪七八間專賣金紙香燭或紙紮的老店。元朗市區頗為熱鬧，

佛山木版年畫〈天仙送子，狀元及第〉　　　　　　　　　　　屏山門神年畫上手工填丹的筆觸

街市上人潮擁擠，這些老店也一直都有生意上門，多數店主因為不斷要招呼客人，所以針對我的提問，回答都相當簡短。例如我詢問：「是否還有木版手工印刷的門神？」他們回應：「等到過年前一個月再來，現在沒有門神。」或者：「早就沒有木版印的，多少年前就沒有了，現在就這幾種你要不要？」我在這些店鋪內所看到的門神現貨，除了少數為完全現代化機印（已受西方寫實描繪技法影響，門神有體感明暗，甚至還畫山一根根的手毛），其餘多數與我在屏山、厦村等村落發現的仿木版機印填丹門神並無兩樣。至於真正完全以木版水印製成的門神年畫，則一無所獲。位於元朗壽富街大橋大街市的冠香行香莊，老闆陳光約莫六十歲年紀，他對我們三人的採訪頗有耐性，訪談時間超過半個小時，他的口語表達也相當清晰。據陳光所述，新界地區過去大都是鄉村，務農人口眾多，居民普遍住平房，因而保有貼門神的習慣。即便後來城市發展迅速，但元朗一帶的數十個村落基本改變不大，故年節的風俗依然很傳統，手工填丹的門神也一直銷路最好。另外，他還提到香港至今仍有兩間專門生產木版畫門神的作坊，皆位在離元朗不遠的屯門區的一棟工業大樓內，只是平時沒有製作，要等到臘月才會開始趕工。

　　由於冠香行店內並無木版門神的存貨，所以我對陳光所言只得暫採保留態度，待日後慢慢查證。我當下立刻預定大小木版門神數對，並委託吳秀華教授於農曆年前代為取畫。為確認陳老闆完全明白我所想要找尋的「木版年畫」該有的樣子，我也

特別將平板電腦內一些佛山年畫的照片（多是我在馮氏作坊與佛山民間藝術研究社所購得的門畫）給他過目。沒想到我尚未介紹，他立刻說：「這些門神都不是香港做的！」他如此絕對的看法與回應令我詫異，因為民間木版年畫的某些產區，彼此之間有相當類同的風格表現，這種類同性有的來自封閉或鄰近區域內的交互影響，如豫北的安陽、滑縣、濮陽，或天津的楊柳青、東豐臺；另也有移民所帶來的原籍地年畫形式，如閩南的漳洲、泉州年畫在清代的臺南米街落土生根。上述幾大產區內的各地的年畫，若仔細進行風格分析還是有些許差異性，但陳光並非年畫藝人或研究者，從訪談中可以得知他根本不知道佛山為年畫產地，而他作為批年畫來販賣的零售商，竟然能一眼就判斷出「這些（佛山）門神並非出自香港」；相反的，我一見到屏山民宅大門上的門神，就認定藝術形式出自佛山系統無疑。他與我在觀看上的落差，使我意識到陳光的判斷背後應當有長期累積且根深蒂固的視覺經驗在支撐。經他進一步解釋，香港出產的門神，在武將衣袍的套色上，黃與綠的配比較明顯，色彩也較為鮮豔。至於佛山馮氏所印製的門神，色系上整體偏紅偏暖。日後我仔細比對，發現確實無論是馮氏的門神原作，或書籍畫冊上印製的清代佛山門神，至少在黃色的使用上，都不如香港門神那麼凸顯（很多甚至沒有套印黃色）；然而線版部分則大同小異。從以上的考察經驗，我基本認為香港新界的門神屬於佛山年畫的一個支流，其樣式較少，生產的作坊也有限，至於色彩上強調黃綠互襯的特點，可能是長期發展所演變出的地方性風格，或者也可能是原產地佛山曾經出現卻消失的一種類型，最終在香港新界流行開來。

三、西環俊城行的年畫庫存──香港作為佛山系木版年畫產地的確立

由於沒有找到任何實際的木版年畫原作，我對元朗地區的考察不免有點失落。兩三個月後，我接到吳秀華教授傳來的訊息，原來她已特地跑去元朗冠香行香莊，將我預定的大小門神取回。她發現陳老闆所說的木版畫門神，其實就是我在屏山、廈村所看到的那種仿木版機印填丹門神。這樣的結果，使我感到要在香港找到「香港印製」的木刻版印門神機會非常渺茫。二〇一八年三月底，我剛好有事前往香港，那次因為活動的範圍都在港島中西區一帶，我便訂了西環的一間旅館。一天上午剛好有空檔，我從西環散步到上環，發現皇后大道西上竟然有四五家香燭紙紮鋪連在一起。我於是抱著姑且一試的心情，一家一家詢問，是否有木版門神年畫好買？我得到的答案都是「沒有」或「不知道」，直到最後一間、也是規模最大的俊城

行，店員仍是回答「沒有」，一旁卻有位老先生說了聲「等等」。幾分鐘後，老先生從一個櫃子的底層，翻出一綑用牛皮紙包著的厚厚的紙卷。牛皮紙才打開，我便看到裡面一大疊沁入丹色的邊緣已脆化的老紙，上面正是木刻水印的立刀門神。這批門神尺寸不大，每張約三十多公分見方，左右將軍印在同一張紙上並未裁開。印刷除主版墨線外，套紅、黃、綠三色，以及一個強調局部的銀色線版，再加上手工填丹。比起中大幅的佛山立刀門神，俊城行的小門神形象較為稚拙，線條似乎也因為版面磨損而顯得更圓潤柔和。俊城行的生意也很熱絡，那位老先生即是店主杜千送，他一邊忙著生意一邊簡單受訪，他非常明確地告訴我，這批門神已經放

元朗冠香行香莊店主陳光接受採訪（右為協助粵語翻譯的香港友人鄧女士）

香港西環俊城行店鋪內庫存的一疊木版年畫

了三四十年，是當年進貨一直沒賣完的庫存（平時根本沒有客人問起），而且就是香港本地印製的。除了小門神，從前還有中、大兩種尺寸的木版門神，但是多年前早已售罄。當天的訪談由於時間較緊迫，加上不斷被打斷，所以未能很充分的進行。一年之後，我再次趁著到香港辦事的機會，抽空至西環俊城行做口述訪問。這次的訪問針對許多細節提問，杜千送一一回答，對於暸解香港木版年畫的生產，有很大的幫助。首先，俊城行一九八一年開業，迄今三十八年，木版印製手工填丹的門神為開業最初幾年進的貨。第二，店內木版門神年畫為香港本地生產，但作坊並不在港島，而是位於新界元朗區，共有兩間。第三，木版門神到一九九〇年代買的

人就愈來愈少，二〇〇〇年以後基本上沒怎麼動過，客人都改買彩色平版機印刷的門神。第四，生產木版年畫的兩間作坊，師傅的年紀在八〇年代就已經很大，一九九〇年代便已退休不再製作。第五，木版年畫作坊之所以會出現在元朗，是因為那一帶鄉下村莊的使用量最大。由以上幾點可以確知，香港在殖民地時期曾經是佛山系木版年畫的小產地，俊城行創店的八〇年代初期，佛

香港木版年畫〈立刀將軍〉（俊城行庫存小門神）

山當地已無實際運作的年畫作坊，而馮氏正式復業要等到一九九八年，香港的木版門神斷無可能從佛山運送而來。[11]

　　此次訪談進行之前，杜千送又在俊城行貨架上翻出另一種年代久遠的油印立刀門

11　筆者於二〇一七年一月份至佛山訪問馮炳棠，根據當時錄音，他明確指出解放初期佛山木版年畫就已經相當衰落，很多同行都不再從事年畫業，到了文革時期更是完全滅絕。一九七九年改革開放後，雖然沒有規定不能生產木版年畫，但由於文化大革命的恐怖經驗，所有人都很害怕，不敢貿然恢復。到了一九九六、九七年間，他寫了一封信給當時的市長，請政府要多關切傳統民間文化與佛山木版年畫的發展。一九九八年，政府正式下令，支持木版年畫的發展，他才於當年正式復業；而佛山年畫的作坊，其時也僅存馮氏一家而已。另外，許結玲在《佛山木版年畫研究》一書中提及：「直到『文化大革命』結束後，佛山木版年畫才得以恢復生產，主要供出口。改革開放後，佛山木版年畫才開始慢慢進入復甦期。」許結玲，《佛山木版年畫研究》（廣州：南方日報出版社，二〇一七年），頁六。許結玲以上關於時間點的敘述較為含糊，但仔細讀來與馮炳棠的口述似乎有點矛盾，可惜她並未針對文革後恢復生產的「出口」年畫，提出更詳盡的文獻資料。我因為想要確認香港俊城行的門神「絕非」來自許結玲所說、改革開放後的出口的佛山年畫，於是特別在二〇一九年初夏，再次前往佛山，並拿了一張俊城行門神原畫，準備讓馮炳棠過目。無奈的是，我待在佛山的兩天，馮炳棠因身體不適正在住院治療，其精神體力一時間無法受訪。我到了佛山市第一人民醫院，並未進入病房打擾老人家休養，而是在病房外的走廊，將香港門神拿給其子馮錦強看。為了讓他沒有任何預設的觀點，我並未說明門神是從香港的紙紮店購得，只說是一位收藏文物的朋友送給我，卻不確定是哪裡出產的年畫（這裡特別為編造「友人贈送」一事向馮錦強致歉，並感謝他在忙於照顧父親的狀況下受訪）。馮錦強一看便說是佛山年畫無誤，而且他從紙張的品種分析，說明該門神乃以「新聞紙」印刷，新聞紙為民國時期佛山年畫的常用紙張，現早已不再生產。他還指出此種小尺寸的門神，過去並不貼在住家的大門上，而是貼在漁船的艙門，另從門神用套印銀線而非勾金的加工手法，他解釋這種門神在民國時期是非常便宜的年畫。然而，即便當年非常廉價，他還是特地請我回臺灣詢問收藏文物的友人，看是否還藏有同樣的門神，他願意拿一對馮氏的門神交換，因為當今的佛山已經找不到這種年畫了。透過馮錦強所述，可知香港俊城行庫存的門神，應該是民國時期或更早期流傳到新界元朗的品種，然後一直以較傳統的工藝手法生產到八〇年代。

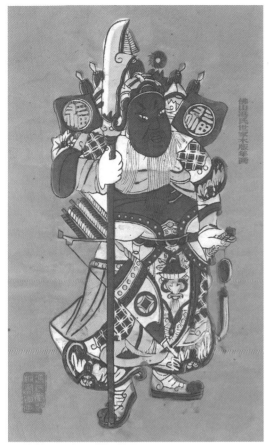
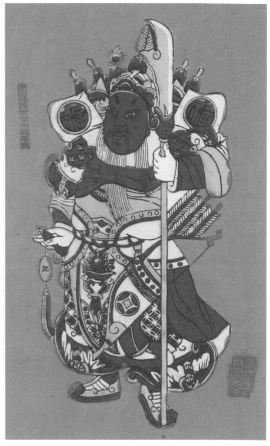

馮炳棠（馮氏世家木版年畫），門神〈立刀將軍〉，佛山木版年畫

神。據他所述，開業最初幾年賣的都是木版填丹門神，而後便以油印門神為主，但
過不了幾年，則幾乎全數為平版機印門神所取代。他庫存的這種油印門神，紙張摸
起來沒有凹凸，所以不會是木刻凸版。若用高倍放大鏡觀察油墨印刷的狀態，很明
顯是以紅、黃、藍、黑四色的線條或色塊疊印，其中絲毫沒有「網點」，故也絕非
當今最普遍的感光平版印刷；況且門神的黑版部分墨色濃淡不一，既然沒有網點，
自然無法以網點疏密造成濃淡效果，唯一的可能性便是版面本身不平整或印刷壓力
不均。至於民國時期流行過的石印與膠印年畫，製版原理上都屬於手工平版的範
疇，它們是民間藝術西洋化的階段性產物，著重寫實的素描感與柔和的光影調子，
但俊城行的油印門神卻是純平面的凸版套印效果，所以也不會是石印或膠印作品。
關於這批油印門神的版印技術，著實困擾我許久。而後我將原作帶給臺灣一位印刷

業的老前輩看，他判斷有可能是早已消失許久的「蠟紙圖版印刷」。姑且不論前輩的推測是否正確，但從視覺語言上來說，此種油印門神的確是在仿效木刻版的特色，若說它是香港實用木版年畫消失之際的最後一道光彩，似乎也並不為過。

四、殖民地澳門與佛山的民間版印連結

相較於香港，澳門因為與佛山同樣位於珠江西側，所以受到佛山移民文化更多的影響。關於澳門的民間版印藝術，諸如年畫或紙馬，幾乎所有的研究文章與專書皆出自作家陳煒恆一人。可惜的是，陳煒恆已於二〇〇七年因病逝世，享年不過四十六歲。他生前所出版的《澳門民間傳統木版畫》，以及生後由諸多友人共同紀念出版的《澳門紙馬》（陳煒恆文存之一），應該是研究此領域最為重要的文獻資料。二〇一九年初夏，經由澳門藝術家霍凱盛的幫忙，我訪問了陳煒恆在世時的好友鄭國興。鄭國興自幼成長在澳門中區，也就是新馬路一帶，為澳門發展最早、文化積澱與歷史遺存也最豐富的區域。他與家人在新馬路附近的紅窗門街經營一家玩具店，然而他個人最大的愛好是文物收藏。我們的訪談便約在玩具店進行，當我一走進店內，他已經將許多片木刻雕版與瓦罐放在地板上；這些雕版都是印製澳門紙馬「龍衣」的線版或色版，而瓦罐則是數十年前木刻印刷作坊所使用的顏料容器，

俊城行庫存的一疊油印門神

香港油印年畫〈立刀將軍〉

罐內依然殘餘大量的色粉，雖然早已乾掉，但用手捏起一點調水，還是鮮豔如新。另外一個大塑膠袋內，則全是水印使用的墨刷與耙子等工具。據鄭國興表示，澳門的傳統木刻印刷業以及紙鋪，一直以來都集中在中區。一九八〇年代，民間大量使用的紙馬，幾乎都改用機印，老式水印作坊無法維持，紛紛收掉或轉行。他所收藏的雕版與工具，當年都是沒有人要的東西。比起品項繁多、功能各異的紙馬，澳門木版年畫的種類不多，主要為幾種尺寸的立刀門神。他特別送我一本陳煒恆編著的《澳門民間傳統木版畫》，此書印量極少且早已絕版，除了澳門圖書館外很難看到。書中收錄了大中小三對門神，皆屬典型佛山系統的關公造形的武將。令我感到不可思議的是，澳門小門神與香港俊城行的小門神非常類似，我經過仔細比對，才發現兩地小門神鬍鬚左右側肩膀衣袍的墨線版的些微差異；另外澳門的木刻中門神，其輪廓則又與新界屏山的機印仿木版填丹門神幾乎一致。由此可

澳門文化人鄭國興接受作者訪問

澳門傳統民間版印作坊的顏料罐（鄭國興收藏）

罐內顏料加水後依然鮮豔如昔

陳煒恆編著之《澳門民間傳統木版畫》書中收錄的木版門神年畫　　澳門紙馬〈午時符〉

以推斷，港澳兩地在殖民時期曾經大量使用的佛山系木版門神，應該都屬於清末至民國佛山年畫裡最通俗低廉的風格，而此風格日後反倒在改革開放後的佛山不復存在。[12]

　　訪談結束後，鄭國興特別帶我在中區閒逛。在這個澳門最古老的街區裡，幾乎每走一兩分鐘，就會遇到稍具規模的土地祠，且都有信眾燒香祭拜。鄭國興說：「葡國殖民政府雖統治澳門數百年，並不斷在半島上建造一座座天主堂，但他們卻幾乎沒有干預本土民間信仰的發展。」一間間金香紙紮鋪裡令人眼光撩亂的紙馬、紙衣與神符，每一件背後都蘊含著豐富的信仰儀式與習俗。這些民間版印藝術儘管源自佛山，是嶺南大地上的文化奇葩，但卻是澳門這個華洋雜處的口岸，保留住它們最完整的生命形式。在澳門神符中，有一種「午時符」，我在街頭考察時幸運買到，並發現有些店家還持續使用。午時符上印著一位力士，為紫微星變化而成，力士坐騎為一雄獅般的猛獸，右手持「紫微正照」的方印於腰間。此符的圖像與佛山年畫名作〈紫微正照〉幾近相同，其功效亦同，皆為貼在大門或門楣上作鎮煞之用。從

12　陳煒恆在〈澳門民間傳統木版畫初考〉一文中提到：「澳門民間木版畫傳承自佛山，二者關係密不可分，可能一些同類的優秀作品在佛山早已散佚，但卻在澳門仍可見……」參見陳煒恆編著《澳門民間傳統木版畫》（澳門：澳門基金會，一九九六年），頁二三。

午時符古樸簡易的形式來看，或許裝飾較為繁複的年畫〈紫微正照〉，正是以午時符為底本演化而成。

五、結語

臺灣、香港與澳門同為移民文化與殖民歷史交織的社會。三地之間移民的組成不盡相同，殖民的過程與時間長度也有很大的差異。我將殖民時期漢人民間文化藝術的流變視為一個大課題，然後針對木版年畫與民間版印這一環節進行實地的考察。這篇論文紀錄了考察的過程與推論，可以確定殖民地香港與澳門都曾經是佛山木版年畫的小產地，是大系統中的綿延發展的支脈。相較於日治時期殖民政府對臺灣民俗信仰的破壞，致使臺灣木版年畫步入黃昏，香港與澳門反倒像是一

馮炳棠（馮氏世家木版年畫），門額年畫〈紫微正照〉，佛山木版年畫。

個封閉起來的空間，讓古樸的佛山年畫風格得以繼續存在。另外值得再探究的是，殖民時期的英國統治階級與葡萄牙統治階級，其文藝作家中是否也有像西川滿、立石鐵臣等人一樣，產生過對於漢人民間藝術或習俗的採集、挪用或者詮釋？他們的眼光與心態，是東方主義式的獵奇？還是充滿複雜的矛盾與同情？這些問題應該是殖民時期民間藝術研究較為偏僻的角落，有待日後進一步的史料發掘與深入整理。

原發表於「年畫世界的學術構建──第三屆中國木版年畫國際會議」（天津大學馮驥才文學藝術研究院中國木版年畫研究中心），二〇一九年十月。
原收入《年畫研究·二〇二〇冬》（北京：文化藝術出版社，二〇二〇年十二月），頁一七八至一八九。

席德進的民間藝術研究與民間審美意識

一、席德進旅居巴黎時期繪畫創作中的民間藝術養分與審美傾向

　　席德進是一位畫家，他同時也大量寫作，將自己對藝術之所觀、所思、所感，整理並抒發為一篇篇文章。藝術家的論述，往往與自身的創作實踐，乃至其藝術價值體系的位移、扭轉密不可分，而且文風多半較為直接，讀起來暢快淋漓，富有極生動的感情。一九七三年三月，席德進在《雄獅美術》開闢「臺灣的民間藝術」專欄，至此開始系統性地撰述民間藝術；但他對民間與鄉土的關愛，其實很早之前便已萌發。[1] 他創作上「向民間學習」的傾向，走在研究書寫的前面，六〇年代中後期的諸多作品，便已非常明顯。如一九六四年的油畫〈節日〉，除了背景色彩使用象徵中國節慶氣息的朱紅，主體造形上也不難看出，乃是從傳統建築的山牆、飛簷以及圓窗（或月洞門）轉化而來。同年的〈抽象畫（編號 21）〉，除了正下方以橘地和綠色粗直條紋構成的類似斑馬線的區塊較為「現代」，畫面的其他地方，無論最上端出血的「扇面」，中上段左右相對的兩顆「仙桃」，以及正中心介乎水滴與桃形之間的圓潤的窗格，則都取材自民間藝術的裝飾或吉祥圖案；值得注意的是，中央的窗形由外至內，分別以深藍、淺藍、純白塗繪，此一從鮮豔之純色，到純色混白變淡，最後再到純白的「配色模式」，不但在民間廟宇彩繪武將身穿的鎧甲上頻繁出現，它也是四川三大木版年畫產地之一——綿竹年畫極為著名的「明展明掛」畫法。儘管從席德進回憶兒時的散文以及與民間藝術相關的專文中，都找不到他描述四川年畫的隻言片語，但這不能表示他在家鄉或成都求學時並未看過出自綿竹的年畫；[2] 反之，極有可能是他從小便習以為常的「門神」，只不過當年並沒有「綿竹

<hr />

1　席德進在《臺灣民間藝術》一書〈後記〉的開頭即寫道：「從我小時在四川家鄉，民間藝術就深深影響著我，對它發生喜愛。在臺灣二十多年來，有意無意之間不斷地接觸到這種純樸的、彩色繽紛的藝術，使我這個研究現代美術的人，感到莫大的啟示與震撼。」由此可知，席德進雖然是二戰之後臺灣最早投身抽象繪畫潮流的先鋒之一，但在他心底，並不因為崇「洋」而貶低「土」，民間藝術其實從未離開其審美的視野。席德進，《臺灣民間藝術》，頁一九〇。臺北：雄獅圖書，一九七四年。

2　席德進生於四川省南部縣，今為四川省南充市南部縣。〈最早的我〉為席德進回顧童年的長文，他以不同的小標題為文章分段。在「金色穀子、雪花的鹽」一段中提到：「我家除了請了長工短工十多個人種田耕地之外，還有十多人作鹽井燒鹽的工作，大致父親管理鹽的業務，母親管理家務及農作……」南充為四川四大製鹽基地之一，席家不但有土地，能雇用工人種田，更擁有鹽井，可見雖是鄉下的農戶，但家境頗為富裕。席德進，〈最早的我〉，收入《懷思席德進》，頁六。臺

木版年畫」這樣的概念。[3]

　　一九六五年的幾件作品，如〈抽象畫（編號 17）〉延續了扇形、窗格等形式，桃紅色窗框內的大紅色塊上，描繪了寓意「榴開百子」的兩顆石榴。〈抽象畫（編號 18）〉將畫面分為左右兩邊，左側黃色背景上安排一正圓圓窗，窗形中心畫了一個平面的葫蘆（搭配流雲般的彩布），此為南極仙翁（壽星）出場時繫於木杖上的固定配件；右半邊則用豎立的色塊分為四個長條，中間兩個長條上可見「山河、人無、故國神」等隸書字樣，值得注意的是，其中河、神二字的最後一畫為刻意拉長且具速度感的線條，人字撇筆與捺筆的結尾亦明顯走誇張的側鋒，如此的書寫風格對應於直立長條的形式，絕對不是來自書法史上東漢八分隸書的正統，而是從西漢居延漢簡率性流暢的民間書體而來。席德進開始有意識地學習古代書法，是自一九六九年開始。[4] 關於其學書之「典範」，鄭惠美如此分析：「中國建築與中國書法一樣，

北：席德進懷思委員會，一九八一年。另外，傳統年畫在解放以前可以說是農村社會過年的必需品，席德進出身農家，家中張貼年畫極其自然。席家所在的南充地區，位於四川盆地東北部，東鄰巴中市，巴中再往北走，即通陝西漢中。清末民初為綿竹木版年畫的極盛時期，王樹村在《中國門神畫》中寫道：「綿竹是四川門神畫重要產地，也是全國著名的年畫產地之一。綿竹地廣山稀，自然環境恰與梁平相反，故物產豐富，畫家輩出。據《綿竹縣志》載：綿竹物產方面，有紙多種。『門神畫』條目中說：『箋紙市在南華宮，與門神、門籤、畫條同市。』又『實業志』後序云：『竹紙之利，仰給者萬餘家，猶不足則印為書籍，製為桃符畫，為五彩神荼、鬱壘，點綴年景。商販運至陝、甘、滇、黔，裹銀幣來市易，冬則接踵城南，販運者遍於五道百五十餘縣。』我國門神畫產地很多，而方志中敘述桃符（門神畫）盛衰情況者，頗為少見，惟綿竹較詳，足見綿竹門神畫在清末民初年間影響之大。」王樹村，《中國門神畫》，頁四〇。天津：天津人民出版社，二〇〇五年。由此可知，綿竹因產竹紙與交通之便，成為木版年畫重鎮，而綿竹年畫若要途經「蜀道」，銷往陝西的漢中、關中等地，則南充可以說是必經之地。席德進兒時若有觀賞家中年畫的經驗，當以綿竹出產者最有可能。例如《重慶中國三峽博物館藏文物選粹‧年畫》一書，在介紹四川綿竹木版年畫的諸多頁面中，即選錄了一對清代的「文武加官」門神，該門神衣袍寬袖上鑲飾的雲紋，便以明顯明掛書法表現，另在畫紙的右下角，則可以發現用戳章蓋上的深灰色「南部」字樣，通常在年畫紙邊左右下方蓋出的地名，即標示批發送貨的目的地。由此可知，席德進老家南部縣，確實曾經是綿竹年畫銷售的流通之地。馮慶豪、龔義龍、彭冰編著，《重慶中國三峽博物館藏文物選粹‧年畫》，頁三一五。重慶：重慶出版社，二〇一三年。

3　自二〇一六年秋天起，我數度赴四川綿竹考察當地木版年畫之遺存與現狀，並針對李芳福、胡明貴、陳學彰等木版年畫老藝人進行多次口述訪談。他們在講述年畫時，很少使用「木版年畫」這一詞彙，而是多半稱為「門神」。綿竹年畫博物館編寫之〈綿竹年畫概論〉一文中亦提及：「綿竹人舊時習慣稱門畫為『門神』，『綿竹門神』為年畫中產量最高、銷路最廣的一種樣式……」綿竹年畫博物館編，《傳統綿竹年畫精品集》，頁一三。成都：四川美術出版社，二〇〇五年。

4　鄭惠美在〈席德進的書法與現代藝術〉中指出：「如果席德進不出國，就失去反省自身文化的機緣，就是因為在歐美實際受到西方藝術潮流的衝擊，相對於中國文物反而更加疼惜，促使他回溯中國文化的根源，一改他從前亦步亦趨地向西方潮流跟進的創作方式。一九六六年他一回國開始有計畫地研究臺灣古建築與民藝品。一九六八年他終於體會『畫水彩畫，在用線條方面，書法大大地幫助了我們。』於是他便從中國書法的源流篆書寫起，他認為不練書則無法進入書法的堂奧。一九六九年開始勤練秦漢碑帖，當他開始把寫書法當成一回事，肯用心去臨摹碑帖時，他的學習心態與以往已有了很大的不同。」鄭惠美此文原載《雄獅美術》二二八期（一九九五年二月號），後收入席德進，《孤飛之鷹──席德進七〇至八〇年代日記選》，頁一六〇。臺北：聯合文學，二〇〇三年。從鄭惠美的敘述可知，旅歐歸國之後的席德進，無論是投入民間藝術與古建築的研究，或是重新認識書法之於增進繪畫線條上的重要價值，這些都是其中國本土文化意識醒轉所產生的實踐，而他把學書當作一門日課，則始於一九六九年。

具有對稱、平衡的美感。他既喜愛樸拙的古屋,在書法上也就選擇周石鼓文、秦泰山刻石、嶧山刻石、漢西狹頌、北海相景君銘等秦漢以上具古樸、雄健的篆書與隸書。」[5] 的確如鄭惠美所言,面對古代書法與民間藝術,席德進偏好的主要是渾厚、古拙,乃至幾何、規律化的一種美感,那麼〈抽象畫(編號 18)〉中展現出來的漢簡的飛揚,則可以視為席德進不經意流露的一次「跳躍」。此一跳躍所蘊含的藝術史的養分,遠能連接至魏晉南北朝河西走廊墓室壁畫的繪畫語言,近則能從綿竹年畫中的大寫意「填水腳」門神中窺見其相通性,可惜席德進沒有深入開發此一方向,不然他將碰觸到民間藝術中潑辣、奔放一路的大傳統。

另一件〈抽象畫(編號 51)〉,在《藝術的軌跡——席德進的繪畫世界》展覽專輯中,作品名稱標為〈節日〉,[6] 占據畫幅約四分之三的主題,為一米白色的六角形色塊,其內有一鮮綠、粉紅、大紅、白、佛青等色線圍繞出的圓窗,窗中放置以藍色絲帶綁住的、兩端似斧頭而中段較瘦的土黃長方形,此造形乍看之下可能不易理解其來源與意涵,其實席德進乃取材自民間木版年畫邊緣裝飾上常見的「毛筆銀錠」(寓意必定),只不過此處將毛筆省略不畫。至於畫面頂部正紅背景上的兩個粗重且壓扁的宋體字,雖因為只取局部(字的半邊皆出血)而難以明確辨識,但此威嚴厚重的字體風格,則全然從道教宮廟的木刻「神牌」脫胎而出。其餘幾件一九六五年的重要油畫,例如〈靈光〉、〈媽祖〉、〈抽象畫(編號 82)〉等,席德進都運用了色彩對比強烈、線條彎曲扭動而富有韻律感與對稱感的圓形光圈,這一系列以往常被論者形容為受西藏藝術影響的「歐普」實驗,[7] 我卻始終感覺這些作品在哪裡似曾相識,卻與印象中的西藏本土繪畫(如唐卡或寺院壁畫)有些距離,經過一番資料的查找、比較與分析,終於發現席德進所描繪的圓光,近乎是敦煌莫高窟中唐時期壁畫中某些佛菩薩像頭光的臨摹;[8] 鄭惠美著之《山水·獨行·席德

5　鄭惠美,〈臺灣山水·中國意境——席德進晚期水彩畫風之形成〉,原載《現代美術》四十五期(一九九二年十二月),後收入席德進,《孤飛之鷹——席德進七〇至八〇年代日記選》,頁一四二。臺北:聯合文學,二〇〇三年。

6　崔詠雪策展、蔡昭儀編輯,《藝術的軌跡——席德進的繪畫世界》,頁一〇四。臺中:國立臺灣美術館,二〇〇九年。

7　如蕭瓊瑞描述〈靈光〉:「旅歐的這段期間,也有一些取材自西藏佛教密宗圖案的幾何構成,也是『歐普』作風的東方式嘗試。」蕭瓊瑞,〈用油彩思考——閱讀席德進的油畫〉,收入臺灣省立美術館編,《席德進紀念全集 II 油畫》,頁二〇。臺中:臺灣省立美術館,一九九四年。另鄭惠美也提出:「他的歐普藝術作品是來自中國的西藏佛畫,用強烈色彩出閃亮的佛頂靈光,令人一看視覺產生極大的顫動。」鄭惠美,《山水·獨行·席德進》,頁七三。臺北:雄獅圖書,一九九六年。

8　中唐時期,敦煌地區曾受吐蕃統治,故當時莫高窟的藝術風格有受到西藏影響,但莫高窟的藝術養分來源是多方面且不斷融合的(如中原、中亞),所以若說中晚唐莫高窟出現的吐蕃式洞窟與壁畫是西藏藝術,並不十分精確。

進》第七十四頁左下角的配圖，[9] 該圖為席德進旅居巴黎時與作品〈靈光〉的合影，相片中〈靈光〉的上方，另掛出兩張所謂的「歐普作品」，則可以看出他對敦煌壁畫中飛天彩帶的學習。

前文所列舉的諸多畫作，大都被命名為「抽象畫」，在臺灣省立美術館出版之《席德進紀念全集 II 油畫》專輯中，同樣歸類為抽象畫。然而，這些作品縱使採取了某些抽象構成的形式，但本質上都是「有所本」的再現與表現之作。一九五七年，東方畫會與五月畫會相繼成立，抽象表現主義成為臺北藝壇最時髦前衛的風尚，原本以實地寫生為主要創作模式的席德進，面對新潮非但沒有排斥，反而展現出高度包容性；他一方面為文予以肯定，[10] 亦曾短暫地身體力行，畫起純粹的抽象畫。我認為席德進對抽象的接受，是基於他個性的活潑，審美視野的開放，實際上他從未把抽象當作絕對信仰，[11] 是以他一九六二年離開臺灣前往美國訪問，當他目睹更年輕、純具象、而且在藝術的意識形態上幾乎是與抽象表現主義對立的普普藝術時，他也很快地接受並熱情擁抱。廖瑾瑗曾指出：「……他嘗試抽象畫的時間並不太長，一九六三年之後便不再繼了。」[12] 換言之，廖並不認為前文所列、被歸類為「抽象」的畫作為抽象，這點我完全同意。許多學者如鄭惠美、蕭瓊瑞，選用「普普、歐普」等概念來論述席德進旅法時期（乃至返臺初期）的繪畫實踐，這樣的論點自然有一定的合理性，畢竟席德進自己也如此敘述：

當「亂塗亂抹」的抽象畫才剛剛為一般人有點瞭解和接受時，一下又出現

9　該圖（5-34）由莊家村提供。鄭惠美，《山水・獨行・席德進》，頁七四。臺北：雄獅圖書，一九九六年。

10　廖瑾瑗在《臺灣美術評論全集・席德進卷》的第二章「高飛」中曾言：「當一九五七年底第四屆全國美展以及首屆東方畫展開辦時，席德進分別以文章〈被遺忘了的中國古藝術——談全國美展的西畫新趨勢〉、〈評東方畫展〉，大力讚揚東方畫會成員們的抽象畫。」倪再沁、廖瑾瑗，《臺灣美術評論全集・席德進卷》，頁三三至三四。臺中：臺灣省立美術館，一九九九年。《臺灣美術評論全集・席德進卷》雖為兩位作者合著，但該書後記的最後一段（頁一七二）寫道：「這篇在緊迫時間中完稿的席德進論述，需要修正、檢討的地方還很多。其中，第一章〈生平家世〉、席德進的美術論述代表作節錄選用，以及席德進年表的製作為倪再沁負責，其餘部分則由我擔任執筆的工作。」故本注釋引用的文字為廖瑾瑗所寫，在此特別說明。

11　相較於席德進的包容與開放性，一九六〇年代的劉國松可以說是抽象的絕對擁護者，他甚至把「抽象與否」的形式語言問題，當成檢驗中國繪畫純粹性的標準：「元朝以後六百年間，繪畫到底創造了些甚麼？最受世人稱讚的如揚州八怪、石濤、八大、齊白石等人又創造了甚麼？不過僅繼承了一部分宋代自由的作風，和宋代取同一態度而已，僅較四王吳惲的保守作風與復古思想進步一些，實在還沒做到繼續加以新的創造的地步。就以深深體會到『在於墨海中立定精神，筆鋒下決定生活，尺幅上換去毛骨，混沌裡放出光明。縱使筆不筆，墨不墨，畫不畫，自有我在。』的石濤，他都還沒有勇氣拋棄自然的外形，創造抽象的《純粹繪畫》呢，可見創造之不易了。」劉國松，〈過去・現代・傳統〉，原載《文星》第五十九期，一九六二年九月。收入蕭瓊瑞、林柏欣，《臺灣美術評論全集・劉國松卷》，頁一七一。臺北：藝術家出版社，一九九九年。

12　倪再沁、廖瑾瑗，《臺灣美術評論全集・席德進卷》，頁三六。臺中：臺灣省立美術館，一九九九年。

了普普藝術、歐普藝術，還有動態藝術，這些新的藝術形式，有的帶著滑稽的幽默感，有的則像把觀眾引入狄斯奈樂園，有的如色譜使人看了頭暈眼花，有的用霓虹燈、彩色燈光來對你閃耀。

現代藝術再也不是給你靜靜地坐著欣賞來修身養性，移情忘我之用。現代藝術要給你一個打擊，一種震驚，一種強烈的感受，一種新的美學觀。

（中略）

我們不要再說：「美國是一個沒有深遠文化傳統的國家。」我們應該正視今天的美國，他們正在創造今日人類最輝煌的新文化……[13]

席德進很清楚明白地表露他對普普、歐普等風潮的理解與讚揚，是以告別「亂塗亂抹」的抽象表現主義，對他而言幾乎沒有情感上的負擔，也似乎沒有藝術價值體系轉換困難的問題。他以寬廣接受新形式的心態，成為最早嘗試抽象畫、又最快由抽象投身普普的戰後臺灣畫家。不過他擁抱（也是欣賞）普普藝術的熱情程度，則高出抽象繪畫許多，我認為這是來自其文化認同的深處，也就是所謂的「骨子裡」，原本就對通俗的東西更加有親近感。關於六〇年代創作中將普普、歐普與中國民間藝術相融合的藝術語言路線的問題，席德進則說明：

假如我的畫是為時髦流行而標新立異，那麼我將是個騙子或販賣外國貨色的投機者。我畫這種新畫是由於目前世界新潮思想的啟發，擴大了我的視野，使我發現了我們傳統藝術中也具有 POP、OP 的因素，尤其在我國民間藝術中，極為類似。所以，我才根據我國民間藝術而出發，與目前世界思潮結合，創造我的藝術，也是把中國的傳統發揚光大。[14]

我很喜歡席德進這種直接、爽朗的文字，而作為一段自白式的創作手記，普普藝術、歐普藝術與中國民間藝術之間有了高度共通性，其實也沒有什麼問題，畢竟藝術家本來就可以用自己的眼光「誤解」不同體系的藝術，有時這種誤解還會提供熱切揮灑的天真與動能，形成創作上脫胎換骨或突飛猛進的關鍵轉折（我認為席德

13　席德進，《上裸男孩──席德進四〇至六〇年代日記選》，頁一六九至一七二。臺北：聯合文學，二〇〇三年。引文選自席德進一九六〇年代日記。

14　席德進，《上裸男孩──席德進四〇至六〇年代日記選》，頁一六九至一七二。臺北：聯合文學，二〇〇三年。

進正是如此）。然而，從藝術類型的生產性質，乃至審美的對象與訴求等面向，普普、歐普與民間藝術的相似性實則非常有限。普普藝術大量取材自當時的商業與流行符號，其手法常常是表面上去除原創性的挪用與複製，安迪·沃荷（Andy Warhol, 1928-1987）的可口可樂、康寶濃湯罐頭、瑪莉蓮·夢露……，這些形象沒有一個是藝術家自己創造、琢磨出來的，但正是當它們被快速、粗糙且泛濫式的轉用與轉印時，才讓觀者意識到消費至上的商業社會乍看亮麗繽紛，但本質卻是膚淺、空洞、無聊，而人們已變得蒼白且麻木不仁。普普的了不起之處，正是它徹底地拋棄崇高與精神性的虛偽面具，它以最赤裸的方式，近乎無賴的態度，藉由外在形式的歌頌（模仿），狠狠的諷刺了資本主義洗禮與洗腦下人性與文化的墮落。能無賴的那麼徹底，能不帶一絲感情到理所當然的境界，這就是普普藝術最核心的原創。至於歐普藝術，則藉由機械化的幾何形、色塊與線條的組合排列，達到一種純視覺表面的動態與錯覺，早期現代藝術如野獸派、立體派、表現主義，乃至隨後誕生的超現實主義、抽象表現主義等流派所重視的繪畫性，在此完全被摒除。將藝術的訴求重點完全放在視網膜所生成之效果的歐普藝術，也是二戰後西方工商業文明走向極端科學至上的代表。普普藝術與歐普藝術當然也有很大的差異，但兩者從某一面向上來說，都在向傳統藝術歌頌真誠與情感的理想告別，而它們的製作者與主要受眾，則皆為學院養成的專業人士，或是能透過資本與學術評論鼓動浪潮的畫商。試想一位在美國鄉下種玉米、小麥的每周日上午固定去教堂做禮拜的農夫，當他看到安迪·沃荷的〈美金符號〉與安德魯·魏斯（Andrew Wyeth, 1917-2009）的風景畫，何者能真正讓他感到審美的溫度與滿足？他又是否能在對戰後西方藝術發展史相關知識毫無所悉的狀況下，體會出一代普普大師如此虛無的背後深意？我相信答案不言自明。至於中國民間藝術，其主體的生產者、消費者、欣賞者，都是社會階級底層的農民，其藝術的內容和語言，則離不開世世代代根深蒂固的信仰儀式與文化習俗。許多地方的門神年畫，在木版套色印刷完成後，非得要經過農民藝人手繪的「開臉」，才能拿到年前大集上販售，那是因為人們相信唯有畫上最重要的幾筆，門神才會有靈魂，也才具備震懾年獸與擋除災難的能力，而畫眉毛或鬍子那幾筆的飛揚、力度，就成了在鄉親面前，這對門神是否多值個幾毛錢請回家的關鍵。這種土到極點卻又真誠、可愛到極處的藝術模式，除了勉強可以解釋的「通俗性」這一點，其餘幾乎找不出與普普、歐普相同的地方。針對席德進這階段作品中的矛盾性，蕭瓊瑞指出：

取材中國的門神版畫、布偶人物、建築彩繪、扇面圖案、八卦、仿宋體字⋯⋯等等造形，予以解構、重組。這種身居歐洲，卻取材中國傳統造形語彙的作品，顯然和普普藝術，強調自身旁生活景物取材的精神，並不一致。可以說：和許多中國現代藝術家的吸取西方經驗一樣，形式上的啟發，似乎遠甚於精神的掌握。而席氏之得以在歐洲的土地上，從事大量「中國式普普」作品的創作，實得力於當地東方博物館中豐富的文物收藏。[15]

　　基本上類似的觀點，鄭惠美的筆調帶有更多理解席德進的感情，她的詮釋已說明了曾經追逐西方現代的畫家，為何日後要一次次走進鄉土，走入民間藝術的動人世界：

席德進敏銳的觸角總是伸向普羅大眾，流露他同體共悲的庶民情懷。六〇年代當席德進走進西方最新的藝術風潮──抽象、普普、硬邊等藝術後，他終於明白藝術新潮與他內在的感動，著實有著落差。一九六九年以後他不再追逐西方各種方興未艾的藝術，也不再徒費精力在融合中國與西方上，他回歸鄉土，走鄉土寫實的路向，是他在嘗試了多種畫風之後的自覺與抉擇。席德進終究是農家子弟，他的藝術終究是要來自與庶民大眾的互動。[16]

　　我一直認為，席德進巴黎時期的所謂中國式普普，其實跟普普藝術的核心精神沒有太深刻的關係，只不過他能欣賞、也讚嘆此美國新風潮的形式與趣味，所以他自我合理化地為心中戀慕不已的中國民間藝術，找到一個頗能說得通的出口（展現管道）。鄉土為體，普普、歐普、硬邊為用，正是旅法三年多的繪畫主旋律。當席德進終於認清自身文藝信念的依處，其實不在歐美的古典與現代，而是在中國民間文化的泥土裡，他當然迫不及待想回歸，他要在那親切的土的芬芳中，實踐其藝術生命的終極關懷。

15 蕭瓊瑞，〈用油彩思考──閱讀席德進的油畫〉，收入臺灣省立美術館編，《席德進紀念全集 II 油畫》，頁二〇。臺中：臺灣省立美術館，一九九四年。蕭瓊瑞提到的當地東方博物館，即巴黎的吉美博物館（Guimet Museum），該館有精彩而豐富的亞洲藝術收藏（如佛像、磁器、繪畫等），但我相信無論是席德進旅居巴黎的六〇年代或是今天，其所展示的藏品，不會出現大量以農村社會為根的中國民間藝術。故席德進在吉美博物館看到中國文物受到的感動，應該視為其文藝價值體系翻轉的觸媒，當此觸媒走進他精神深處而又要轉化為創作時，他真正愛戀的鄉土的東西，如木版年畫上的元素等，便自然出現在其筆下了。

16 鄭惠美，〈永遠的古屋，永遠的福爾摩沙〉，原載《聯合文學》一九九五年五月號，後收入席德進，《孤飛之鷹──席德進七〇至八〇年代日記選》，頁一七九。臺北：聯合文學，二〇〇三年。

二、席德進歸國後的創作轉變與他的民間藝術研究

　　一九六六年六月，席德進回到闊別一千多個日子的臺灣，而且立刻在臺北街頭的老城樓上，接收到重要的審美感動與啟示，也促使他日後投入傳統建築的考察與追尋。[17] 歸國初期的繪畫創作，「向民間學習」的傾向更為濃烈，鄉土元素與西方現代潮流的形式拼接則漸漸減少。試舉一九六七年完成的〈抽象畫（編號 59）〉、〈抽象畫（編號 58）〉以及〈抽象畫（編號 25）〉，雖說是以「抽象」定名，但並不難看出席德進乃很純粹地針對古建築牆面腰板與裙板上的彩漆塗裝進行臨摹。同年的〈抽象畫（編號 57）〉是將卷書式竹節花窗予以簡化，另一件〈抽象畫（編號 1）〉則為古樸山牆之馬背與燕尾較為流動、鮮豔的變奏。與上述抽象系列相比，席德進稍晚兩年（一九六九年）的幾件油畫肖像，如〈蹲在長凳上的老人〉、〈信佛老婦〉、〈阿婆（老婦）〉，畫中主角應該都是他去鄉間探訪廟宇、民居時所見的長者，人像後面的背景則為古屋平面裝飾的擷取。儘管席德進強調現場寫生，但這裡的背景帶有明顯的設計痕跡，而且是一種近乎布景般的感覺。我想對席德進而言，他眼睛盯著來自農村的最淳樸的中國人，描寫他們的時候安排了他認為最能彰顯中國文化美感與精神的傳統建築，那麼人與建築在繪畫上的結合，就昇華為「歌頌中國人」的具體方式。[18] 如此「類拼接」的創作手法，讓我聯想到席德進六〇年代初期的肖像代表作〈正坐少年〉與〈紅衣少年〉，只不過當時席德進正著迷於抽象表現新潮的實驗，所以少年的背後盡是「亂塗亂抹」的筆觸、色塊。坦白講，從頗受學界肯定、畫家自己也特別鍾愛的〈紅衣少年〉，[19] 到歌頌中國人的系列肖像，

17　鄭惠美在《山水‧獨行‧席德進》中「六、開始追尋古屋」的第一段便提到：「一回國的第二天，席德進坐在三輪車上，經過臺北小南門時，驚喜的發現古城門的迷人風采。從此，就一頭栽進臺灣民家古宅的建築天地中。」鄭惠美，《山水‧獨行‧席德進》，頁八二。臺北：雄獅圖書，一九九六年。

18　席德進這系列肖像畫完成後，皆發表於一九六九年聚寶盆畫廊舉辦之「歌頌中國人」個展。廖瑾瑗認為：「描繪出年邁的婦人端坐在臺灣舊式屋宇一隅的〈阿婆〉、〈信佛的老婦〉，堪為此次『歌頌中國人』個展的代表作。」倪再沁、廖瑾瑗，《臺灣美術評論全集‧席德進卷》，頁九七。臺中：臺灣省立美術館，一九九九年。

19　如崔詠雪就曾讚美此作：「如一九六二年〈紅衣少年〉即是此時期的佳作，繽紛的背景色彩加上主題人物的炫目鮮紅的衣服，充滿青春少年，旺盛的生命氣息，意氣飛揚的神采……」崔詠雪，〈藝術的軌跡──席德進的繪畫世界〉（策展論述），收入崔詠雪策展，蔡昭儀編輯，《藝術的軌跡──席德進的繪畫世界》，頁一一。臺中：國立臺灣美術館，二〇〇九年。另外蕭瓊瑞說：「〈紅衣少年〉作於一九六二年，席氏出國前夕，畫中人物，即《席德進書簡》中的收信人──莊佳村。這件作品，將席氏自一九六〇前後形成的人物描繪手法──大眼、瘦長，以銳利的黑線，襯出人物的輪廓，放在一種抽象的色彩組合的背景前，顯示出畫中人物質樸、羞澀中，稍帶野性的氣質。這件作品，對席氏而言，或因與畫中人物的特殊感情而倍加喜愛，終生放在身邊，未曾離手……」蕭瓊瑞，〈用油彩思考──閱讀席德進的油畫〉，收入臺灣省立美術館編，《席德進紀念全集》，頁一七。臺中：臺灣省立美術館，一九九四年。

我始終覺得人與背景之間的關係不大能融為一體；若説席德進是刻意要表現不和諧的衝突美，似乎也很難嗅出這樣的企圖。將學習自西方的現代繪畫與油畫媒材，進行民族化的路線變革，是許多二十世紀初期的東亞西畫家，如日本的梅原龍三郎、安井曾太郎，臺灣的劉錦堂、陳澄波、陳植棋、郭柏川，以及席德進在杭州國立藝專的恩師林風眠等人，都念茲在茲且不斷努力的課題。油畫的民族化，當然會涉及形式、符號、語言的面向，若要使其深刻動人，則勢必要追求繪畫語言本質的民族化；席德進的歌頌中國人，更多的是停留在形式與符號意趣的層次，所以愈看愈顯得有些生硬（當然是我個人主觀評判）。在臺灣美術史上，其實也出現過類似概念的畫作，陳植棋留學東京美術學校時所畫的〈夫人像〉，那主角背後掛著的如大字形張開的傳統漢式嫁衣，不也是刻意為之、甚至是有些誇張的安排？畫面上地板、牆面與嫁衣三者的色彩，正好是土黃、佛青、朱紅近乎等比重的強烈碰撞，此配色不也與某些閩南木版年畫或臺灣廟宇建築的鮮豔用色極為相似？而陳植棋描繪新婚妻子採取的視角，同樣是席德進偏好的主山堂堂式的北宋巨碑山水構圖。[20] 每一次有幸站在〈夫人像〉的面前（這件作品偶爾才會在某些特展中出現），無論遠觀其勢或近看其質，都讓我對陳植棋下筆的果斷、變化，整體感的統一與雄渾，任一局部細節的精彩，乃至畫面所流露出的真摯情感，優雅而動人的力量，感到無比的嘆服。陳植棋為什麼畫得那麼好？我想是他對繪畫的理解夠深，且看他自陳之「創作格言」，説的簡短卻直指核心：

> 要論及藝術的本質的話，物質感、實在感、感動性的表現是必要的，而放
> 縱淫逸的內容，皮相的部分描寫，無力鬆散，與靜止停滯──無流動性的
> 畫面──應予以排斥。

20　這種將主題置中、直立、純正面的構圖，以北宋的巨碑式山水最為典型，劉錦堂在創作〈棄民圖〉、〈臺灣遺民圖〉等大作時，同樣選擇此經典形式，此形式在視覺上讓人產生神聖、嚴肅的感覺。鄭惠美則以「陽具崇拜」形容席德進常用的肖像構圖法：「席德進的作品有著陽具崇拜的情節，他耽溺於男性形象，他的許多作品如人物畫大多是單一主題，而且將主體至於畫面中央，以『正面法則』面對觀者，人物常是正面端坐或站立於畫面中心，如正坐少年、詩人周夢蝶、上裸少年或青年裸像等等許多洋溢著力與美的人物畫。通常畫家將主體外型畫得壯大、強勢，背景單純化，使得主體彷如一隻凸起的男性陽物，採用巨碑派的構圖，讓主體高高聳立於畫中央，有如圖騰崇拜，象徵生命力、性與繁殖。」鄭惠美，〈美得泣血──席德進的靈與肉、情與藝〉，原載《藝術家》二〇〇一年八月至十月號，收入席德進，《上裸男孩──席德進四〇至六〇年代日記選》，頁二二六。臺北：聯合文學，二〇〇三年。我不太同意鄭惠美以上的詮釋，如果正面、直立、強勢，以及背景純化便是陽具崇拜，難道劉錦堂畫無家可歸的老乞丐也屬陽具崇拜，也象徵性與繁殖？我覺得席德進常用此構圖法的主因，仍在於它是中國山水畫的一種典範形式。

總之，我們要創造出具時代性的臺灣藝術。[21]

　　這裡舉陳植棋代表作為例，並沒有貶低席德進藝術成就的意思，畢竟席德進的創作生涯長得多，六〇年代末的「歌頌中國人」肖像，只是他眾多畫作與路線的一小部分。但從追求民族化的角度來說，陳植棋確實具備將筆墨（線條意識）與民間氣息融會並內化為繪畫語言的不凡能耐；相較之下，席德進則有種形式拼湊與「畫不太進去」的僵硬感。蕭瓊瑞針對「歌頌中國人」系列亦提出：

　　這個系列，結束了「普普」、「歐普」的純粹探討。但一如當年以像畫作
　　為人物背景一般，那些以普普手法畫描繪的建築造形與色彩，現在也成為
　　了這些「中國人」的背景。這種人物與背景間的結合，是否成功？可能尚
　　有爭議。

　　（中略）

　　就鄉土文物的研究言，對席德進創作的真正影響，那些以理性思考營造出
　　來的「普普」、「歐普」作品，均不算成功，因為它們缺少一種情感的呈現，
　　徒有視覺的形式。席氏對鄉土文物的情感，或許要在他發病前的一九七九
　　年前後，才在一些木椅、竹椅、古家具的深刻描繪中，呈顯出動人的一面。[22]

　　選擇鄉土題材入畫，是一種審美偏好或畫面營造的選擇，從古建築的花窗、月洞、山牆，裙板與腰板的裝飾彩繪，年畫上的仙桃、葫蘆、銀錠，到石窟佛像背後的頭光等，席德進挪用、變造，乃至直接臨摹這些東西，說明他欣賞、熱愛民間藝術，卻不代表他全然理解民間的繪畫本質，或者說他可能很深入地理解，但並不適合以民間藝人的手筆為師，進而轉化為自身出手的語法。這裡面涉及的層次多且複雜，眼下暫不申述。我想說明的是，蕭瓊瑞所論「缺少一種情感的呈現」，似乎略為苛求，因為作為一位從全面追逐西方現代潮流的時代走過來的藝術家，曾經站在「前進」浪頭上的席德進，他如此毅然的反身倒退，並不斷嘗試畫出民間的色彩與造形，其選擇入畫對象的同時，就已經在呈現他的情感了，只不過情感呈現的深刻度能否

21　陳植棋，〈致本島藝術家〉，原載《臺灣日日新報》，一九二八年九月十二日。
22　蕭瓊瑞，〈用油彩思考──閱讀席德進的油畫〉，收入臺灣省立美術館編，《席德進紀念全集》，頁二一至二二。臺中：臺灣省立美術館，一九九四年。

動人，則是另一件事。席德進一九六八年創作的〈神像〉，是他少見的採用「現成物（米篩）」結合「傳統年畫描摹」的實驗之作。鄭惠美與蕭瓊瑞都曾在文章中提及這件作品，而且大多以為竹篩上面的「年畫」也是現成的，[23] 這並不太準確。從圖像的角度而言，的確是現成的，此神像為玄壇元帥趙公明，造形則出自河南開封或江蘇蘇州等產地的門神年畫，與之固定搭配者（門神都是一對的）為燃燈道人。但它不是真正出自民間作坊的「年畫」，因為門神的主輪廓並無民間木刻雕版古樸、陽剛的韻味，反而像是鋼筆或簽字筆那種有些流滑的線條，其上彩的方式則為水彩畫中常見的濕筆疊加與碰撞的技法，而在已濕的紙面繼續加筆，結果就是暈染、混色，並且造成線條筆觸的弱化。上述這些「質感」未必不好，但它一看就不屬於民間藝人的手筆。要知道木版年畫在過去是大量生產的習俗實用品，不但起稿、刻版、印刷、加筆等步驟都是分工進行，甚至上彩也是每一個顏色分開，依次序進行流水線作業的。換言之，當一間作坊某天在製作五百張灶神時，畫工不會單獨地去畫好每一張灶王爺的官服，而是針對衣袍上需要紅色的區域，一次就把五百張的紅色給塗完，等紅色結束，接著畫藍色、綠色……。正由於上述加工方式，便會出現幾個特點：首先，下筆時紙面一定是乾燥的，筆刷塗色的邊緣也是清晰的。第二，因為藝人每次只專注在某一色「要塗的區域」，儘管最後要完成的主題都是具象的，但快速而數量龐大的加工，使手筆愈來愈放鬆，也愈能不受形象與輪廓的限制，遂化為某種塊面或點線的操練，用學院的專業術語來說，即不打破具象的視覺形式，卻出現了意想不到的抽象性，亦即民間的繪畫性趣味。[24] 第三，年畫上的不同顏色之間，也會有碰撞、重疊之處，但所有的疊色都是在紙張全乾且線條明快的情況下進行，因而不會出現暈染、模糊或混色混濁，而是形成鮮明的演色。以上三項特點，

23 例如鄭惠美的描述：「有一次他便找到米篩，覺得它的紋路密集、規則有秩序，交織成幾何形，便塗上色彩，代表歐普藝術，再加上一張民間的門神，變成了一九六年的『神像』。」鄭惠美，《山水·獨行·席德進》，頁八二。臺北：雄獅圖書，一九九六年。再如蕭瓊瑞：「返臺後的普普系列，基本上又與歐普的手法有了結合。……其間，更有以『米篩』和『傳統版畫』等實物結合成臺灣版『普普』之作。」蕭瓊瑞，〈用油彩思考──閱讀席德進的油畫〉，收入臺灣省立美術館編，《席德進紀念全集》，頁二〇。臺中：臺灣省立美術館，一九九四年。

24 關於這種民間年畫上彩的抽象性，姜彥文的詮釋亦十分到位：「關於『民間趣味』，可以略舉一例以加以說明。我們知道在楊柳青年畫填色這道程序中，是將畫面躺倒了畫的，即把橫幅的畫豎過來畫。就是說，此時畫面上的形象，似乎已經不再重要。這些填色工人或許根本不需要知道他畫的是什麼部位，只需要將顏色抹在相應的位置即可。這實在是一種藝術上的大膽。筆者認為：這些作品的實用目的要大於欣賞目的，它們是要帶給人們一個火熱的年節，而不是孤芳自賞的文人雅趣；用筆設色熟練、隨意、自由。以『點到為止』為原則，沒有精細繁瑣的技巧，只有大刀闊斧般的魄力；或許簡單卻又充滿智慧，或許複雜卻又飽含質樸，充滿生機。」姜彥文，〈「衛抹子」的源與藝〉，原載《年畫研究》二〇一六年秋季號。北京：文化藝術出版社，二〇一六年。

都與席德進〈神像〉上黏貼的年畫的畫風不相符,是以我說那是「傳統年畫描摹」,而非現成物。從席德進臨摹的手法來看,他喜愛民間年畫的造形與符號趣味,更甚於年畫藝術中的繪畫語言,這也很可以說明為何他特別迷戀傳統民居與廟宇,因為老建築所展現的民間氣味,主要也表現在非繪畫的設計面向上。前文所引蕭瓊瑞認為席德進「在他發病前的一九七九年前後,才在一些木椅、竹椅、古家具的深刻描繪中,呈顯出動人的一面。[25]」我想這「深刻描寫」,指的是滌盡一切形式的拼接與風格實驗後,席德進回到再單純不過的直接寫生,也就是老老實實地對著景與物觀察與描寫。儘管我覺得席德進晚年畫的木椅、陶瓶、茶壺或布袋戲偶等鄉土文物,表現得還是有些僵硬,似乎還難以達到「深刻」的境界,但蕭瓊瑞的觀點還是很有道理的,因為席德進七〇年代以後在臺灣各地鄉間寫生所留下的水彩風景,尤其是他畫的丘陵與水田,的確是情感極其真實而韻味淳厚的戰後臺灣美術史經典。當席德進放下時潮的追逐,放下所謂「中國與現代」、「民間與普普」這些概念時,正是他畫得最好、也是他大量深入田野真正開始研究、書寫民間藝術的階段。

　　席德進是一位畫家,他關注民間藝術,探訪古建築,一次又一次前往不知名的鄉間,穿梭在稻浪、田埂與古老村落靜默的小巷中,他的行動其實就是「有意識的倒退」的文化價值實踐。從現代潮流中出走,是一種倒退。背離了象牙塔中的學院菁英藝術以及自命高潔的文人畫,同樣是一種倒退。他的倒退的另一面,即熱情擁抱鄉土,向民間藝術學習,這其中有他清醒、明白的覺察:

> 因為中國傳統畫(文人畫)從唐宋起到了石濤、八大山人早已發展到了尖峰狀態,然而中國的傳統是多方面的,不止於文人畫。漢代的石刻畫、唐代敦煌的壁畫、民間年畫,這些畫對我有更大的吸引力,我的畫便從這裡出發。因為它們是與活生生的現實生活有關,表現方法自由,不限於紙筆水墨未形成八股,民間藝術更能呈現我們民族真摯的感情,更有生命力,它們是歡樂的,彩色繽紛的,易於親近的。我不喜歡超凡脫俗,高高在上,作清高雅士。因為我們天天在為生活搞錢、擠公交汽車、看打鬥片、逛夜總會,做不了隱士,若要我故做清高畫些一般人歡迎的東西,那我便是說

25　蕭瓊瑞,〈用油彩思考——閱讀席德進的油畫〉,收入臺灣省立美術館編,《席德進紀念全集》,頁二一至二二。臺中:臺灣省立美術館,一九九四年。

謊，且與生活脫節，與時代精神違背，而我的藝術也將被後人唾棄。[26]

　　席德進的文字就是這麼爽快，他那幾句「不喜歡超凡脫俗，高高在上，作清高雅士」，而且「天天在為生活搞錢」，講得毫不掩飾而真切。一個每天必須在現實名利的臭水溝中打滾的畫家，他對源自於泥土與勞動的最底層的藝術，由生活的苦轉化為美好理想與願望的藝術，[27]當他真的能夠心領神會時，便能找到一種不可能在學院藝術或文人書畫中找到的共振頻率，這便是民間審美的核心精神。席德進也是一位文藝體系的行動派，他實踐民間藝術研究的情態既有民族的血性，畫家的敏銳與浪漫，更有一股革命的激情。面對城市化與社會發展的巨輪，許多屬於農村的、鄉土的傳統的事物，勢必會慢慢或快速消失，其中他鍾情不已的古建築，時常受到城鎮發展規劃與商業利益的威脅。在人心與機械的怪手之下，席德進沒有猶豫便挺身而出，[28]當七〇年代的鄉土藝術旋風尚未因洪通、朱銘等素人的爆紅而颳起，或者說許多畫家只懂得透過破甕、牛車、竹籬等物件，並以似苦實甜的手法營造出夢境般的鄉土意象時，來自四川的他早已站在守護民間文化的最前線，若說他是臺灣最早的文化資產保護者亦並不為過。而席德進真正奮力守護的，其實是他心中對美的堅實信仰：

> 臺灣的一切，在這幾年迅速地在變化，古老而美好的廟宇被拆掉而重建，
> 雕刻得極好的神像被重新磨修。美麗的郊區，置滿了毫無美感的公寓和水

26　席德進，《上裸男孩——席德進四〇至六〇年代日記選》，頁一六六。臺北：聯合文學，二〇〇三年。

27　關於民間藝術的生產與審美性質，這裡舉左漢中的相關論述加以補充：「由於民間美術的群體創造者是生活在社會最底層的廣大勞動人民。他們生活的苦難太多，他們需要以藝術的虛構來補償對歡樂的渴望和對理想的追求。他們不需要在藝術中再現那些在生活中已經飽嘗過的痛苦，他們需要用藝術來撫慰現實生活給自己造成的嚴重創傷，來補充生活的力量，鼓舞繼續奮鬥的勇氣。因此，他們為自己這一階級創造的藝術，總是在張揚人民群眾巨大的創造力，使個體能夠在母體藝術中吸吮生命的乳汁，獲得生命力的延續……」左漢中，《中國民間美術造形》（一九九二年初版），頁一三〇。長沙：湖南美術出版社，二〇一八年。類似的觀點，席德進很早便提出：「中國民性是順乎自然，一切事以逆來順受的態度來適應環境，永遠是樂天的。因此表現在民間藝術上的是樸實、淳厚、歡樂、有人情味。沒有苦痛、絕望、悲愴的情懷。中國人喜歡看好的一面，把不愉快的一面拋開。盡量享受美好的人生。一切事討個吉利，要平安、和祥。這些心願，都反映在民間藝術上。」席德進，《臺灣民間藝術》，頁一六。臺北：雄獅圖書，一九七四年。

28　李乾朗便曾提到：「熟悉席德進的人大都知道他有一些個性上的原因，有時不容易與人相處，他的脾氣剛烈而直接，行事不繞彎道。但這些缺點都無損於他在六〇年代從西方猛然醒悟，回歸本土，對臺灣古建築及文物價值燃起熱情的貢獻。事實顯示，在臺灣古蹟遭受無情與荒誕的破壞時刻，席德進挺身而出，為文呼籲保存搶救。例如一九七二年呼籲搶救快被縣長拆除的彰化孔廟，一九七八年至內政部請願，請求保存位於臺北敦化南路計畫道路上的林安泰古宅……」李乾朗，〈席德進的古建築緣〉，收入臺灣省立美術館編，《席德進紀念全集Ｖ席氏收藏珍品》，頁一八。臺中：臺灣省立美術館，一九九七年。

泥樓房，街道拓寬之後新起的那些大樓，已對我們畫家毫無誘惑力。我眼看著新的文化（世界性的）襲來，而把幾千年來中國優美文化的遺產替代了。所以我趕快把那些即將消逝的一座古老的農家院落畫下來，因為第二天，它將被拖曳機除掉了！我像在洪水氾來之前，搶救人命一般，把那些未被洋化的中國人的面貌保存下來。因為他們太迷人了！太美了。[29]

一九七四年出版的《臺灣民間藝術》，內容涵蓋皮影戲、神像、陶器、版印、糊紙、壁畫、文字、年畫等諸多門類，可見席德進關切民間藝術的視野之廣。此書亦是席德進研究、詮釋民間藝術的精華與總集，嚴格來說，他的書寫並不像是今天學界所熟悉的「學術研究」的文體，當中幾乎不見歷史資料的考據，相關文獻的引注，以及較為理性嚴謹的風格分析；反之，更像是一篇篇夾敘夾議、充滿主觀審美與濃烈情感的散文（或者說是近乎散文的散論）。我以為這種不那麼學術的寫作，一點也不影響席德進民間藝術研究的價值與重要性，他最了不起之處，一是在於他猛然意識到，要開始對隱藏、散落在臺灣各地的民間藝術加以考察及紀錄；再者，是他義無反顧地擁抱與深入鄉土，並幾乎視之為藝術生命的歸宿，他鮮明的文化感染力，影響了無數鄉土運動中繼起的時代青年。[30] 而作為最早展開「向民間學習」的行動先鋒，他是這麼描述自己的使命：

> 臺灣經濟發展迅速，一切古老的面貌都在時代潮流中改觀消失。從前清代流傳下來的美好民間藝術，在無人關注與保存下，遭受到摧殘與毀棄。這些珍貴的民族遺產，竟在未見天日（從不曾被書報介紹過）之下煙消雲散，豈不令人惋惜？於是我才拍照，把它們的影子留下來，發表問世。民間藝術一向在人們的心目中，不過是「匠人」的東西，不能登大雅之堂。……我國以農立國，民俗藝術為廣大民眾所創造，與他們的精神生活

29　席德進，〈我的藝術與臺灣〉，原載《雄獅美術》二期，頁一七至一八。臺北：雄獅美術，一九七一年。

30　席德進的巨大感染力，除了來自他的民間考察行動，另也來自他的寫生創作，其實這也是他「下鄉」的一體之兩面。蕭瓊瑞便曾指出：「一九七二年開始，一批批以臺灣古建築和臺灣山景，甚至是古老文物為題材的水彩畫出現了，充足的水分、豐美而含蓄的色彩層次，結合著水墨與水彩的特質，征服了臺灣民眾的眼睛。席德進的水彩，形成臺灣畫壇一股巨大而溫柔的旋風，許多年輕人都受到他的影響。（次段）……當時追隨他穿梭於大街小巷的年輕人，劉文三成了臺灣民間藝術研究的先驅者，先後出版《臺灣宗教藝術》（1976）、《臺灣早期民藝》（1978）、《臺灣神像藝術》（1981）等書；李乾朗出版《金門民居建築》（1978）、《臺灣建築史》（1979），成為本土建築研究的先驅者。」劉益昌、高業榮、傅朝卿、蕭瓊瑞，《臺灣美術史綱》，頁四三二至四三三。臺北：藝術家出版社，二〇〇七年。《臺灣美術史綱》為四位作者合著，本注釋中的引文由蕭瓊瑞執筆，特此說明。

息息相關；一代一代的流傳，形成許多完美的結晶品。

臺灣的民間藝術很少被人探討研究過；而用中文在報章雜誌有系統發表或出版成書更是絕無。……本人探討臺灣的民間藝術是在一種毫無前例可循，亦少書籍可資參考的情況下，實地觀察、採訪、收集、比較得來；……目的在引起國人關注，重新認識其價值；從民間藝術來探討中國人的民族性，探討中國人之意尚，作為後起的青年認識中國固有文化優點的憑據，……[31]

因為要與民間藝術逐漸消失的必然命運賽跑，加上畫家自身的敏銳、激切、深情，席德進筆端常流露出不捨而無語的情緒。在〈壁畫〉一文中，他介紹一九六七年曾經造訪過的新莊地藏庵，神殿內的壁面原有無名繪師所作的夜巡圖。該圖描寫陰曹地府內昏暗陰森的景象，四位閻王派出的差使，正在抓捕即將受審的罪人。那位罪人已經上銬，雙膝彎曲蹲坐於地面，動彈不得，他神情哀戚並以合十的雙手不斷求饒，但差使仍手持兵器、刑具，面露凶惡似無絲毫手下留情之意。人在地藏庵內的席德進，於壁畫面前感受到既恐怖又生動的撼人力量。他慶幸當時有拍照記錄，因為過幾年此廟便重新翻修，面目全非，他最後感嘆：「今天你走進新莊的地藏庵，那些古蹟，壁畫已消逝無蹤；換成了俗氣、幼稚、惡劣的壁畫，不堪入目令人掉頭而去。」[32] 在〈彩繪〉一篇，席德進提出中國的民族性本身就是多彩而鮮豔的，古代的藝術如唐三彩、敦煌石窟壁畫、明代彩瓷、清代琺瑯等，無不展現出色彩的對比與強烈之美，而文人畫雖以用墨為主，但那其實是少數人的上層階級藝術。席德進特別用「貴族藝術」一詞形容文人畫，足見他內心對於這種高高在上的藝術類別，並無太多親近感。他也盛讚臺灣民間的用色不但繼承了中國傳統，而且更加鮮豔活潑，展現出地方特質。臺灣民間彩繪在他眼中，無論其手筆是否源自中國畫法，抑或接近素人的天真質樸的描繪，但都「十分優美，強烈而不火暴」，並顯出「鄉下那份敦厚」。但愈晚近的彩繪，藝術水平江河日下。席德進如此批評：

任由一些不成熟的童工學徒亂來，把門神繪上光影，如電影廣告般低俗。……偶爾也有藝術家及藝術學校的學生參與廟宇的繪製，由於他們粗

31 席德進，《臺灣民間藝術》，頁一九〇至一九一。臺北：雄獅圖書，一九七四年。

32 席德進，《臺灣民間藝術》，頁一二八。臺北：雄獅圖書，一九七四年。

通中西皮毛，更沒有了解民間藝術的本質，他們所製作的既無學院的水準，又不合宜民間的趣味。弄成暗淡乏味的醜陋樣子。以致美好的中國民間彩繪的傳統，逐漸消失改觀。[33]

由上述「門神繪上光影」、「粗通中西皮毛」等負面敘述，可得知席德進熱愛「真正的土」的民間藝術，當原汁原味的「土」被改造或翻新時，他多半是沉痛的。正如〈神像〉一文中所寫到：

> 在古老的廟中，一些神像已被焚香燭火的煙燻黑了，那是最能保持本來面目的神像，未經過修整。有些神像披穿了一層又一層的繡花衣衫，這是慢慢由鄉民奉獻加上去的。當廟整修時，神像也要煥然一新（這種觀念最要不得），先把他們泡在水中，然後再由雕匠修飾貼金。若是請到老師傅，還不會太走樣；一旦請到學徒和便宜的童工，那就全完了。六年前當臺北龍山寺後殿整修時，我就親眼看到那大批的完美的古神像，被童工用砂皮打光磨損，然後塗上普通油漆，拙劣地描繪臉部，把原來的精華糟蹋無遺。當時我看了那種慘像，在龍山寺周圍徘徊良久，眼裡含著淚，無可奈何的感到悲戚。[34]

讀到席德進悲憤的淚水，不知為何，竟一直讓我想到如今已年過九十的楊先讓。就讀北平國立藝術專科學校美術系時，楊先讓原先的專業為油畫。畢業之後，他開始投入木刻版畫創作，而後更成為北京中央美術學院版畫系的教師。一九八〇年，左翼版畫家江豐回任央美院長，他為了實踐（或者說延續）四〇年代延安魯藝向民間學習並主張藝術要為革命理念宣傳的這一精神，於是創建了「年畫、連環畫系」，當時江豐找楊先讓主導新系的發展，他明知老院長的主張「不合時宜」，[35] 但基於對江豐的尊敬還有他自己重情義的性格，於是離開了版畫系。隔兩年，江豐離世，

33 席德進，《臺灣民間藝術》，頁八三。臺北：雄獅圖書，一九七四年。

34 席德進，《臺灣民間藝術》，頁三九至四十。臺北：雄獅圖書，一九七四年。

35 關於一九八〇年江豐提出創建中央美院「年畫、連環畫系」，楊先讓回憶：「當時，誰也不好意思反對他這一不合時宜的主張。後來，竟把我由版畫系拉了出來主持這個新系的教學。我這個人感情重於理性，硬著頭皮幹了起來。」接著他又說：「……到了二十世紀八〇年代，年畫、連環畫走向不景氣，那是不以人的意志為轉移的事實，而江豐院長不承認。」楊先讓，〈老生常談年畫〉，原載《年畫研究》二〇一六年秋季號，頁五。北京：文化藝術出版社，二〇一六年。

年畫、連環畫系面臨困境。一九八四年，楊先讓毅然提出要將年畫、連環畫系改建為「民間美術系」。此一聞所未聞的「落伍」想法，一時遭受院內諸多反對與奚落，楊先讓描述當時開會的情形：

> 在討論是否把年畫、連環畫系改建為民間美術系的那一天，會議室裡充滿了院系各位負責人。當輪到研究年畫、連環畫系是否改為民間美術系的議程時，我既激動又很沉著地開始申述理由，嗓門越來越高，後來乾脆站了起來，說：「……有人說美術學院不是培養民間藝人的地方。奇怪！美術學院能培養民間藝人嗎？那是我們的老師！我們要培養的是學習民間藝術的專業大學生和研究生，將來他們可能是藝術家……」[36]

民間美術系在時任院長的古元（出身延安魯藝的木刻版畫家）表態支持下成立，這不僅改變了楊先讓後半生的藝術實踐，也開創出上世紀末中國民間藝術研究最豐厚動人的篇章。以一股自己也說不清楚的巨大熱情，楊先讓相信研究民間藝術是必須做也值得做的事情，但要「如何做」，又該如何把它建構成一個完整的學系的專業，他並無前例可循，只能在未知中匍匐前進與摸索。面對廣大的民間文化的厚土，正如吳作人送給民間美術系的創系賀詞「從無到有，積少成多」一般，楊先讓決定自己先當一名民間藝術的學生，從頭謙卑學起：

> 我喜歡民間美術，但是中國萬千年遺留下來的這筆遺產，對我來說還是個「謎」，從整體認識而言我還是個小學生。如果我不抓緊學習研究，就很難領導這個民間美術系，結果只能停留在無力的空喊上，慢慢地喪失發言權。
>
> 沒有別人強迫，是我把自己束縛在這條道路上的，因此我必須親自考察中國的民間藝術，以便獲得第一手資料。深入民間考察學習既然刻不容緩，那麼就抱著「高山仰止，景行行止，雖不能至，心嚮往之」的態度向民間去「化緣」吧！[37]

最終選擇以中原文化的「母親河」──黃河流域的民間藝術為考察範圍，從

36 楊先讓，《漢聲53黃河十四走：黃河民藝考察記（上）》，頁一〇至一一一。臺北：漢聲雜誌，一九九三年。
37 楊先讓，《漢聲53黃河十四走：黃河民藝考察記（上）》，頁十二。臺北：漢聲雜誌，一九九三年。

一九八六年初（當年農曆春節前後）赴陝北黃土高原展開「第一走」，到一九八九年三月前往河南南陽與淮陽的「第十四走」，這跨時共四年多的「黃河十四走」考察行動，每次都由楊先讓組織團隊，安排成員的分工，並制定尋訪的大致路線，一走短則數天，長可達數月之久。在當年中國大陸還沒有高鐵，各省市之間交通還很不發達的年代，他們走進黃河上、中、下游無數個偏僻而窮困的鄉村，既拜訪仍在世的各類民間藝人，也記錄古代無名工匠所留下的大量文化遺產；這説明楊先讓的民間審美橫跨古今，近如實用的剪紙、年畫、麵花，給小孩玩的泥叫虎、泥泥狗……，遠至新石器時代的彩陶，數千年前留下的賀蘭山岩畫，漢代的畫像石，宋代的彩塑佛像等。同時，楊先讓的關切視線亦極廣，小者如裝飾在肚兜、棉被上的人魚繡片，大者則如各地民間戲曲、腰鼓陣、歌舞陣，乃至婚喪喜慶、神靈祭祀等習俗儀式。經過十四走，楊先讓與他的民間美術系團隊留下數千張照片，許多珍貴的第一手的訪談錄音與錄影，他自己的筆記與後續書寫整理的文稿有數十萬言，最終集結在《黃河十四走》這一民間藝術研究的經典巨冊。從今天的角度來看，《黃河十四走》的文字風格也並不十分「學術」，當中除了有龐大豐富的田野考察資料做支撐，更動人的仍是楊先讓濃烈又頑強的民間情感：

> 我從一九五六年起不只一次去過陝北，往昔前往的出發點是收集創作素材，遇見了民間藝術是以獵奇的態度對待，更多的是視而不見，而今的立腳點不同了。
>
> 當我們翻過安塞的一道道山溝，尋到曾作為我們老師的曹佃祥、白鳳蘭等人的破窯洞前，她們驚喜地跑前拉著我，一面喊：「楊主任來了！」時，周圍那貧苦景象使我壓抑不住地哭泣了。
>
> 啊！我的老師，我的鄉親，我們中國的老百姓！是她們在那忍饑耐寒的世世代代裡，將傳統的民間藝術傳承了下來，默默地無怨無悔。我慚愧又感慨。專業藝術家與民間藝術家的差別俗此懸殊，太不公平了。[38]

作為黃河考察的領頭羊，也是唯一一位從頭到尾參與十四走的隊員，楊先讓一點也沒有學院菁英從高處向下俯視的姿態，跟黃土地裡世代務農的老鄉在一起，他是

38　楊先讓，《漢聲53黃河十四走：黃河民藝考察記（上）》，頁四十一。臺北：漢聲雜誌，一九九三年。

他們的朋友；面對民間藝人的匠心與巧手，他就是一名學生。楊先讓在書寫曹佃祥、庫淑蘭、蘇蘭花等婦女的剪紙時，除了介紹她們的藝術特點，也描述她們各自從艱苦中掙扎求生的人生，尤其精彩而動人。這是他筆下的「剪花娘子」庫淑蘭：

> 庫淑蘭是一位家貧如洗，一輩子在苦水中泡著的農村婦女。由於貧窮且常挨老伴打罵，但她只是自認命不好，天生一個樂天人，再窮再苦也壓不倒她。她心靈又手巧，幹著活計也要哼唱幾句自編的小調，唱一段苦命人，哼一曲心中理想的事，日子照舊打發走了。
>
> 一九八六年縣文化館美工文為羣給庫淑蘭帶去五彩花紙，希望她剪紙。她如獲至寶，引起了創作的慾望，一頭鑽進了她的藝術天地，……紙與剪在她手中飛舞，那藝術想像的天地，那人所嚮往的仙境天堂都有她的足跡。仙女是自己，新娘子是自己，世界上最幸福最美麗的人是自己，現實生活中所缺少的，在她的創作中全有了。窰洞光線暗，她就剪個大電燈泡與日月一起貼在牆上。她剪了貼，貼了剪，把自己的破窰洞打扮成如同王母娘娘姹紫嫣紅的瑤池寶地，……[39]

這種貼近人物本身的平視角度的描寫，充滿情感的文風，乃至前文所提及、透過民間藝術考察而實際走入習俗儀式的有如人類學、民族學的田野研究方法，其實席德進早在一九七〇年代就如此實踐。《臺灣民間藝術》一書中最生動的一篇〈糊紙〉，席德進記下他某天半夜跑到淡水河邊觀看「靈屋焚化」的全部過程。那些用紙做的華麗洋樓，站滿小人的孝山（展示二十四孝的故事），還有持幡的金童玉女，金山銀山，仙鶴彩轎……，在主法道士的引導下，亡者的親族持香虔誠祭拜，宏大而燦爛的場景，在祭禮高潮的火光中，隨煙火化滅，升向靈界的夜空：

> 靈屋亮著小電燈泡，在屋下面放了兩袋刨木花，大堆冥紙以作引燃之用，今夜，這座真實而燦爛的紙屋，在他們家中已供奉了好幾天，現在是最後在他們眼中閃爍，不一會兒，即將化為輕煙，隨風而逝。……
>
> 道士唸畢，吩咐家人以冥錢向紙屋投去，家長便把火種投入，同時另有幫手在屋後引火，（那晚是請製紙屋的糊紙匠——阿義來幫忙燒的，這樣才

39　楊先讓，《漢聲54黃河十四走：黃河民藝考察記（中）》，頁一一二。臺北：漢聲雜誌，一九九三年。

燒得好看，完美。）一瞬間烈火沖天，這座華麗的紙屋不到一分鐘便露出了竹架，在火焰中傾折，隨後溶在火灰裡，消失得無影無踪。[40]

在這段生動而富有意境的敍述之後，席德進把視點移至糊紙匠阿義身上，他記錄阿義口述其手藝的師承，糊紙業所供奉的行業神，靈屋的製作規模、樣式、價格與實際的市場需求等細節。靜靜聽的同時，他也留意阿義的習慣與內在世界：

> 阿義喜歡喝幾杯老酒，他終年如一日地工作，製造的人、物每次都不一樣，他喜歡在深夜靜靜地製造那些代替死魂的形象。他又在深夜裡親手著火燒去他用時光、精力細心作成的傑作。他沒有甚麼感觸。他似乎把生與死，製造與毀滅都看成是一個環，永遠不息地在繞著他旋轉罷了。[41]

無論是陝北高原的剪花娘子庫淑蘭，或是萬華的糊紙能手阿義，還有無數留名或未留名的民間藝匠，他們的藝術光彩與活著的身影，都透過楊先讓和席德進的考察、書寫而延續，如今仍似栩栩如生地展現在我們眼前。從研究的廣度、筆調以及理念而言，席、楊兩人有一定的共通性。若論分量與影響力，《黃河十四走》應該比《臺灣民間藝術》更沉重一些。但席德進「向民間學習」的論述實踐走得更早，同時他在完成大量研究以後，依舊在創作的道路上努力不懈，逐漸步入個人繪畫語言的巔峰，成為戰後臺灣美術史最迷人的風景篇章，這些成就則是楊先讓所不及的。

基於我個人對木版年畫與民間版印的偏好，我想再多提幾點。席德進在《臺灣民間藝術》中〈文字〉一篇中寫道：「有些窗邊的對聯字體已變為一種『鼎』的圖形，除了創造這個字的人之外，旁人恐怕無法認得。」[42] 關於鼎形字（書中有配圖），席德進並未著墨更多，經我查資料確認，該對聯出自彰化南瑤宮。而類似這種如今難解其意的字體，也出現在河南豫北地區（如安陽滑縣、濮陽劉堤口等地）的木版年畫中，十多年前豫北年畫產地被發現後，鼎形字常為中國大陸學者視為民間藝術之「孤例」，而人在臺灣的席德進其實早有記載。另外，在〈版印〉一文中，席德

40　席德進，《臺灣民間藝術》，頁九二。臺北：雄獅圖書，一九七四年。

41　席德進，《臺灣民間藝術》，頁九六。臺北：雄獅圖書，一九七四年。

42　席德進，《臺灣民間藝術》，頁一五二。臺北：雄獅圖書，一九七四年。

進讚美臺南興濟宮巨幅保生大帝神碼「結構謹嚴，想像力豐富，可說無懈可擊，堪稱巨構。」[43] 在〈年畫〉裡則形容源自閩南的臺灣木版年畫「比起上述桃花塢或楊柳青等地出品的年畫，就顯得粗糙樸素多了。」[44] 雖然敍述的很有限，但只要看過他所提出的作品與比較案例，不難發現席德進的美感判斷是十分準確的。

三、結語

這幾年來我常開車去宜蘭頭城做陶，每當車子駛出雪山隧道，下了交流道之後，右轉朝頭城市區前進，一路上朝左手邊望去，便是美麗的稻田與一面如屏風般的青綠色山脈。席德進未必到過頭城寫生，他似乎常畫的是南投、苗栗……。不過這不重要，因為我感覺那片風景就是席德進晚期水彩畫中的山水。或者是說，只要看過席德進的畫，當你我走入臺灣的鄉間大地，似乎隨處都是席德進如夢似幻的絕美彩筆。[45] 一九七五年五月二十七日，席德進與分別三十多年的老師林風眠在香港相聚。真正相知的師生之間，就算各自都經歷過許多人世的磨難與挫折，但只要一聊起摯愛的藝術，還是耿直到一點客套話也無。席德進在日記中寫下：

> 他喜歡我的平行橫直的山水，似乎對我畫的臺灣民房看不順眼，他讀過我寫的建築文章，他也聽到我在倫敦被電臺訪問時的談話，我提到他是我的老師，他看了我的畫之後，依然提醒我要用線條，我說你的山水也沒有多少線條，山本身也不見線條，它的邊緣就是線了，他要我多看漢代的石刻，我懂他要我藝術更樸厚、古拙，我告訴他我在習字，漢碑、石鼓、秦篆，正是要補救我畫的內容。[46]

作為一位老師，林風眠是負責的。他知道唯有勇敢地留下線條，席德進才能畫得更深，才能超越外顯的唯美營造，達到繪畫語言與生命力更為堅韌、厚重的流

43　席德進，《臺灣民間藝術》，頁六二至六三。臺北：雄獅圖書，一九七四年。

44　席德進，《臺灣民間藝術》，頁一八五。臺北：雄獅圖書，一九七四年。

45　類似的經驗，倪再沁也曾提及：「曾經，一群年輕畫家（陳水財、李俊賢、蘇志徹……）赴南投舉行展覽時順道赴雙冬一帶遊歷，在一個小山坡往下望時，幾個人不約而同地說：『這是席德進的山水。』是席德進的嗎？當然不是，不過，是席德進最早把臺灣山川之美畫出來，人們才注意到臺灣原來也有如此動人的景色，這個祖籍四川的臺灣人絕非思想家，他的作品裡也沒有任何深奧之處，只不過是一個臺灣畫家忠實地表達出家園之美，僅僅如此而已……」倪再沁，《臺灣當代美術通鑑——藝術家雜誌三十年版》，頁九九。臺北：藝術家出版社，二〇〇五年。

46　席德進，《孤飛之鷹——席德進七〇至八〇年代日記選》，頁八九。臺北：聯合文學，二〇〇三年。

露。林風眠要席德進做的，他自己未必能實踐得徹底，畢竟他也是頗擅長效果的畫家，席德進質疑他不是沒有道理。我覺得，其實席德進是明白林風眠的提醒的。在一九八〇年二月十一日的日記中，席德進評價張大千：

> 大千的畫永遠達不到一種幽深忘我，無為的至高境界，因為他生活過得太熱鬧了，他沒有獨行、獨思的生活，他沒有忍受過孤獨、寂寞的時刻，所以他達不到寬舒、自然流露、無所謂的態度。八十多歲了，有時筆下還很浮躁，輕佻得缺乏樸拙筆意，未免太江湖氣了。[47]

評論張大千可以說是一針見血的席德進，終其一生，他自己在繪畫上也沒能做到寬舒、自然流露、無所謂的態度。我仔細想了想，從日治時期臺灣新美術運動開展，經過戰後至今的這一百年，臺灣畫家唯一能碰觸此至真化境者，似乎僅余承堯而已。席德進如此鍛鍊精湛的技法與擅於控制畫面，假使他看過余承堯的山水，又不知是否會真心喜歡？當然，除了只是把畫畫當作消遣的余老，還有無數長養在泥土中的民間藝人，他們無心而又直心、或憨直或潑辣的手筆，或許也都能符合席德進的高標準。可惜席德進的生命不夠長，否則他對民間藝術的考察應會更廣，理解也會更深，而他的繪畫語言能得力於民間審美的部分，可能也會迸發出更動人的火光。然而，這些小小的未竟之憾，都無以掩蓋席德進其人其畫之魅力，而他的民間藝術研究，除了具有先鋒的地位，也早已是此領域中不可能忽視的經典。

二〇二二年九月二十六日寫完

47 席德進，《孤飛之鷹——席德進七〇至八〇年代日記選》，頁一〇六。臺北：聯合文學，二〇〇三年。

原發表於「時代對望——席德進百歲誕辰紀念學術研討會」（國立臺灣美術館），二〇二二年十月。
原收入《時代對望——席德進百歲誕辰紀念文集》（臺中：國立臺灣美術館，二〇二三年六月），頁九二至一三一。

濮陽劉堤口木版年畫的現狀觀察及繪畫語言評析

一、初訪劉堤口年畫——從開封到濮陽

二〇一九年二月下旬，我從臺北搭機赴河南，進行民間木版年畫的產地考察與口述訪談，當時主要關注的對象為久富盛名的開封年畫。[1] 二月二十四日，我先是在開封市博物館內的開封朱仙鎮木版年畫藝術保護研究中心，訪問到年輕時為開封雲記門神店印刷學徒出身的老藝人郭泰運，郭老受訪時雖已九十五歲高齡，但與年畫相關的記憶、思路以及陳述都相當明確有力。令我印象最為深刻的是，當談到其自身對於木版年畫未來發展的看法，他感到幾乎是「難有希望」的悲哀，他認為年畫之所以有生命力，是因為過去老百姓相信其實用性，家家戶戶都貼，每年都換，所以是一門活著的藝術；而今年畫變成受保護的非物質文化遺產，甚至成為價格不菲的收藏品，但失去了民間生活土壤的木版年畫，恐怕終將走向消亡。作為一位傳統的手藝人，郭泰運思考的文化高度，是非常罕見而透澈的。遠離了大門、窗戶、土牆與冬日大集的年畫，其命運就像是沒有士大夫階級支撐的所謂學院的文人畫（或當代藝術市場中的類文人畫），往往徒具表象的技術與圖像趣味而已，終究是缺乏骨血的垂死型畫種。[2]

1　這裡我採用「開封年畫」，而不用坊間書籍或網站資料上更為常見的「朱仙鎮年畫」，原因為朱仙鎮的木版年畫，其樣式是源自於開封城內，風格特點與開封年畫並無二致。朱仙鎮地處開封近郊，明清時期是繁忙的水陸碼頭，因貿易流通便利，朱仙鎮遂逐漸演變為開封年畫的重要生產散中心。以上陳述，乃根據我二〇一九年二月二十四日上午於開封市博物館親訪當時身體仍十分硬朗的年畫老藝人郭泰運（1925-2023）之紀錄。郭泰運的敘述清晰有力，這也讓我想到已故的蘇州年畫藝人房志達（1935-2018）生前接受筆者訪談時，同樣談及類似的概念；即「桃花塢」是蘇州地區重要的年畫生產與販售中心之一，但用「桃花塢年畫」這樣的詞彙並不全面，應該還是以「蘇州年畫」一詞更為適切。二〇二三年初，我得知郭泰運老師仙逝的消息，而後又傳來楊洛書、李芳福等老藝人辭世，短短幾個月，幾位我曾經訪問過的重要木版年畫自然傳承人相繼離開，令我感到十分難過、哀痛，也在在見證了從民國時期生長起來、而後在改革開放後曾經發光發熱的這一原生年畫世代的終將消逝。另順道一提，藝術家陳又寧也一同參與此次河南年畫考察，部分照片由她所攝影，在此特別說明。

2　以「垂死」來形容當前或未來的木版年畫及文人畫，固然有些強烈。但這裡並不是指上述藝術門類會完全消失，而是想表達任何一種藝術在失去其生成體系與養分後，都會因遠離「文化原質」而逐步空洞化。這就像在沒有社會主義革命運動的時代，不可能誕生出珂勒惠支（Käthe Kollwitz, 1867-1945）那般純粹而深刻的社會寫實藝術；沒有集體的虔誠的宗教熱情支撐，縱算有再好的繪畫技術，也無法重現文藝復興早期濕壁畫的偉大榮光，這些道理都是相通的。

木版年畫藝人紛紛將畫版載到劉堤口村的廣場

　　隔日，我前往朱仙鎮，訪問到刻版與印刷技藝皆十分純熟的年畫藝人張廷旭，並且逐一瀏覽朱仙鎮木版年畫一條街上的七八家畫店，其中尹國全主持的天成老店，畫作的質感較為粗獷，用色也偏向濃重，具有一定辨識度；而張廷旭經營的天義德畫店，所出品年畫無論主版墨線或印刷成色的質地，都與歷史上（博物館所展示或年畫史專書裡面記載的）典型的開封年畫更為接近。由於開封年畫屬於純粹的套版印刷年畫，印後不再進行手繪加工，故其藝術語言的感染力，不像天津楊柳青或四川綿竹年畫受到藝人的「手感」與「民間氣息」影響如此之直接。然即便如此，仍不難看出，當前的開封年畫在保有傳統風格樣式的軌道上，其古拙飽滿的鄉土美感，若與清末民國初年的作品相比，亦已有所削減。

　　二月二十六日一早，我在天色未明時從開封出發，搭車前往濮陽，到達目的地劉堤口村時已是上午十點半左右。前文曾提及，我此次產地考察的主要對象是開封與朱仙鎮，之所以遠赴地處豫北、交通較為不便的濮陽，實屬意外的臨時起義之舉。簡述起因，乃是我啟程前在臺灣預先搜集開封年畫的資料，以準備口述訪談的提問大綱時，某次在網路上無意間看到關於「濮陽劉堤口木版年畫」的幾篇連結。從這

些網路報導的文字與圖片，大致有三點引起我的極大興趣；其一，是劉堤口村現仍有傳承祖輩畫版與掌握製作技藝的老藝人十多位，單從數量上來說，已超過我多次考察的天津楊柳青、四川綿竹、廣東佛山等著名產地；其二，他們都是農民，平時耕作為業，農閒時生產木版年畫，基本上陰曆冬月、臘月便進入年畫的量產期，儘管目前手工年畫的市場受到機印年畫衝擊而不斷縮減（品種與數量都在減少），但大體上他們仍維持農村家庭作坊一家老小分工協力的「民間活態」的經營模式。此一民間活態的概念，是木版年畫能否保有其作為獨特文藝體系之鮮活神采的關鍵，而這在絕大多數的重要年畫產地裡，幾乎可謂所剩無幾。最後，則是照片中的年畫作品，色彩鮮豔對比強烈，加彩的筆觸具有不拘小節的爽利感，這種直接而快意的「保留用筆」的繪畫風格，是傳統農村半印半繪木版年畫的主要特徵。[3] 儘管在網路上無法看清畫作局部細節，但那充滿泥土味的農民手筆已讓我頗為神往。

綜上所述，我臨時決定增加濮陽劉堤口的考察行程。為了避免實際到了當地卻找不到任何年畫藝人的窘境，我提前詢問幾位也從事相關研究的大陸學者，看他們是否有劉堤口年畫的進一步資訊，然而所得都是「有聽說過」、「濮陽有年畫，但不成氣候」或「不太知道」、「豫北地區以滑縣年畫最為有名」之類的回覆。如此印象式的回答，說明了少有大陸學者親身探訪劉堤口村，如此反倒更加引發我的疑問與好奇。因為光是現有十幾位活態傳承的老藝人這一點，就無論如何與「不成氣候」不能畫上等號。最終，我透過河南省文化廳與上海臺辦的穿針引線，在濮陽非物質文化遺產保護中心主任劉小江事先聯繫老藝人並領路前往，而濮陽臺辦副部長王洪濤與主任張欣等人的從旁安排、協助下，於劉堤口村中心的廣場，一次見到多位年畫藝人。關於當天的場面，我有如下的記載：

3　這裡所謂傳統農村的半印半繪木版年畫，在概念上需要略加說明。首先「農村」指的是由農民生產，農民購買並實際使用的年畫，而半印半繪則是指在製作過程中手繪比例較高者，最能代表此類型的年畫，應屬四川綿竹年畫中的紅貨（當地人稱門神，以此區隔木版拓片的黑貨年畫），以及天津楊柳青的粗活年畫。而我在正文中特別以引號標示「保留用筆」，是因為過去的農民藝人在必須快速大量生產以及符合熱烈鮮活之審美的雙重需求下，他們幾乎不可能小心翼翼地填色、勾描、暈染；換言之，一定程度上的直接與寫意，必定是農民年畫於半自覺狀態達到的藝術特質，這半自覺中的「自覺」，乃是他們也打從心底認為飛揚活潑的用筆，才能賦與年畫應有的精神，並且會以用筆力度為標準，判斷畫藝之高下（這點我在訪問綿竹年畫老藝人李芳福時，他表達的特別清晰）；至於「非自覺」的一面，則是他們並不理解「保留用筆」這看似再簡單不過的幾個字，其實在藝術史上是許多繪畫類型的語言高度的關鍵基礎。若無保留用筆，文人畫如何體現筆墨精神？若不是看到保留用筆所蘊含的繪畫性的內在張力與真實性，十九世紀的法國寫實主義畫家何以能從浪漫主義繪畫得到感召，並且發現浪漫主義比新古典主義更加寫實，從而又引發後續諸多的早期現代繪畫運動。這裡當然引申的有點太遠，但我仍想特別說明的是，正因為農民手筆的非自覺性，一但其藝術生產脫離了民間活態的既有體系（同時伴隨著老一代藝人的凋零），其消失的速度幾乎可以確定是瞬間性的。

……原本空蕩蕩的廣場，忽然之間從四方湧入許多老農民，他們大都騎著三輪式農用拖板車，拖板上堆著一落落自家的年畫雕版，就像是載運農具去田裡幹活那般自然，凹凸不平的地面還把車上的畫版震得上下碰撞咚咚作響。當我急著請他們小心、別讓畫版損傷時，這些農民藝人動作之豪放利索，轉眼的功夫，廣場的牆邊與地上已至少陳列數百件各式各樣的雕版。他們也帶來一些上色加工好的年畫原作，畫樣與數量明顯比雕版少。許多畫版上積著厚厚的灰塵，可見實際生產的年畫品種確實已經不多。

面對這樣「洶湧」的場面，由於我未曾料想到劉堤口藏有如此龐大的木版年畫遺存，在頭腦一陣發昏之下，我趕緊拿出相機瘋狂拍照，盡可能與老藝人初步交談，並在筆記本上記下重點與老藝人的名字。當地政府似乎把「臺灣學者前來考察年畫」當成一件大事在處理，各級官員與路過的村民也紛紛聚集在廣場，混亂且熱鬧嘈雜的現場讓我意識到深入一對一訪談的困難性。[4]

當時前來聚集在廣場上的年畫藝人，計有馬美鳳、劉懷京、劉懷丁、劉新丁、劉新印、劉新壘、胡秀月，以及宋武成與其夫人李玉珍一共九人（其中劉新丁、劉新印、劉新壘三人為堂兄弟），全部的年齡皆在六十歲以上。據劉小江向我說明，家中藏有畫版並且會製作年畫的農民大部分都出現了，另有幾家則因為外出打工所以不在。可能因為言語不通，又或者是現場官員較多的關係，多數的老藝人顯得較為靦腆，只是站在自己帶來的畫版與畫樣前，等著我們採訪拍照。比較例外的是劉懷

4　倪又安，〈土色的勳章——濮陽劉堤口木版年畫考察紀實〉，原載《藝術家》五三七期，二〇二〇年二月號，頁三二一至三二二。〈土色的勳章〉一文完整記載了我第一次前往劉堤口村考察的所見所感，在此我想特別感謝濮陽非遺保護中心劉小江主任，以及濮陽臺辦的王洪濤副部長與張欣主任，如果不是他們事前的安排與全程協助，我不可能在一天之內得以見到劉堤口村的大多數年畫藝人，特別是在舊曆年剛過、天氣還相當寒冷的早春時節。此外，官方單位的從旁支持，一方面讓我能快速掌握劉堤口木版年畫藝術樣態的大輪廓，但另一方面也讓該次考察因具有官方事件色彩而顯得過於忙亂，這使得我在人多嘴雜又難以聽懂濮陽方言的情況下（劉小江、張欣等人雖協助翻譯，但卻被四周農民與官員不斷插話而打斷），產生了一些理解與判斷上的不盡周延，甚至是錯誤。例如我依據當天短短幾小時的考察（見到大量雕版與許多精采的作品），認定劉堤口是當前少見的民間活態的年畫產地範例；然而，我畢竟不是在真正的生產季節（即農曆的冬月與臘月）前來考察，那麼這「活態」的具體性到底如何，終究是一個問號。更為嚴重的是，面對初次見面的多位農民藝人，他們多半較為寡言木訥，少數則急切地不斷表達自己的意見，當我針對某些畫作的內容與表現手法進行詢問時，未能察覺非常積極在介紹作品的人，其實根本就不是作者（或者說畫作並非出自他家之手），因而在文章中出現將劉新印的年畫，寫成劉懷京作品這樣離譜而低劣的錯誤。以上的疏失，除了必須向雜誌社、讀者與老藝人劉新印致歉，同時我也將透過本文進行補正。

京，他一出現就特別激動，也
不理會我是否聽得懂濮陽方言，
他手裡拿著一本厚重的《中國木
版年畫集成‧滑縣卷》，[5] 然後
一邊抖動著書本，一邊翻出其
中的好幾頁，非常激動地指著裡
面的年畫或畫版的圖片，連珠炮
似的大聲講述（近乎宣洩情緒的
感覺）。經由劉小江等人的口譯
與控制場面（安撫劉懷京，設法
讓他不要一直插話），我終於明
白劉懷京的意思，他所指出的圖
片，原先其實是他們劉堤口村的
老畫版。多年前，滑縣的人不時
來此地購買畫版，之後《中國木
版年畫集成‧滑縣卷》在進行資
料整理與編輯時，居然就把劉堤
口的畫版直接變成滑縣的歷史
遺存，這讓劉懷京難以接受。

木版年畫藝人劉新疊

宋武成與李玉珍夫婦展示他們製作的大家堂與對聯年畫

二、劉懷京憤怒模式及其背後反映的權力結構

聽到劉懷京說這件事，我當下不免要附和幾句，以表達對於其憤懣不平的理解。
然而，我心裡面不斷思索的，其實是頗為複雜的一些面向。首先，劉堤口村隸屬濮
陽，滑縣則劃歸安陽，兩地距離不過幾十里地，都屬於豫、魯、冀三省交界的豫北
地區。兩地年畫的品種樣式，例如較多中堂畫、對聯（包括八仙文字聯，與一些如
今無法識別的怪字對聯），以及一些深具地方信仰特色的神像，類似上神保家仙、
保家仙姑姑、火爐老君、紫氣東來（用於過道神龕的小門神）等，幾乎可以說都

5　《中國木版年畫集成‧滑縣卷》由馮驥才（天津大學中國木版年畫研究中心主任）主編，二〇〇九年六月，北京中華書局
　　出版。

劉堤口木版年畫中的怪字對聯（此為劉新疊所藏畫版）

是相通的。如果用地域風格形態的概念來分析，那麼劉堤口與滑縣當屬同一大類民間年畫的體系。這就好比福建泉州、漳州與臺灣的臺南米街的年畫，都應該視為閩南年畫系統；另外，廣東佛山以及香港、澳門的年畫，皆為佛山年畫系統；[6] 只不過閩南與佛山兩大年畫系統的主要成因是移民流動，而劉堤口與滑縣則為近鄰間相互交流與影響。

可以想見，在過去木版年畫作為純粹的民間實用產品的年代，一個作坊向鄰村或鄰縣的另一間作坊買畫版來使用，[7] 這是太尋常不過的事情，完全不值得大驚小怪。所以，劉懷京的氣憤，本質上與他自己或其他同村村民將畫版賣給滑縣的人無關，因為買賣是雙方都同意方能達成（賣掉畫版的

6　香港、澳門兩地都是移民為主的社會結構。在以往殖民地時期，由於地緣鄰近的關係，大量來自珠江三角洲地區，如廣州、順德、中山、佛山等地的移民，湧入香港與澳門，其中佛山在近代歷史上即為嶺南民間木版年畫的生產中心，而年畫又是舊時代家家戶戶幾乎都要使用的必需品，遂有原本就從事年畫業的佛山移民，將畫版與各種製作手藝一起帶到港澳兩地。畫版久經印刷，墨線必定會因為磨損而逐漸模糊，如此刻版師傅便會依據印樣重新翻刻。如此再印製與再加工出來的年畫，究竟算是佛山年畫，還是香港或澳門的年畫？傳統民間藝術本來就不是商標或專利的概念，它是在某一方水土、由幾代的常民透過生活、習俗與實用審美的積累、逐漸形成的一種鄉里之間彼此認可的藝術樣態。所以我認為香港、澳門的木版年畫，是屬於佛山年畫的延續與流變。這於臺灣木版年畫，直接源於先民渡海帶來的漳泉年畫，故臺灣與漳州、泉州的木版年畫，皆屬閩南年畫系統，也都是同一個邏輯。關於「佛山年畫系統」或地域性年畫體系的概念，見筆者專文〈佛山年畫在香港與澳門的延續與流變〉，收入《年畫世界的學術構建──第三屆中國木版年畫國際會議》論文集，頁二二〇至二三八。天津：天津大學馮驥才文學藝術研究院中國木版年畫研究中心，二〇一九年十月。

7　其實不只是年畫作坊間會互相買畫版來使用，也有作坊停業後將整批畫版轉讓其他鋪號（重新補上一塊新的號鋪名），乃至在以手繪上彩為主的年畫產地，有的作坊根本不需要畫版，而是直接批發印好墨線的畫胚子來加工，亦有年畫店將「上色活」發包給各個農民藝人做家庭代工的。傳統民間年畫本來就是一個集體勞動與分工完成的藝術類別，要探究所謂絕對性的「傳承」或「專利」恐怕並不實際。楊先讓便曾明確指出：「中國民間這一獨特的木版年畫生產，一套版子可使用數十年到百年。它不存在專利權，而是開放性生產。只要有條件就可以組成一作坊，將人家各樣版本改頭換面進行刻版印刷，發行出售，慢慢在地域上和藝術上自然而然形成風格特色。」楊先讓，〈老生常談年畫〉，原收入《年畫研究‧二〇一六秋》，頁六。北京：文化藝術出版社，二〇一六年。

劉新丁家製作之木版年畫〈五個仙姑姑〉　　　　劉堤口的小門神年畫〈紫氣東來〉（胡秀月家製作）

當下，農民肯定沒有覺得自己受騙）；另外，他指責《中國木版年畫集成・滑縣卷》一書不能明辨畫版來源，這也並非問題的核心，從年畫的研究、分類整理與出版工作的角度來説，如果編輯小組不能分辨武強年畫雕版或開封年畫雕版與豫北年畫主題風格的差異，那絕對是專業審美上離譜的錯誤，但若是同屬豫北年畫系統，則本來就難以看出雕版是出自某縣或某村（雕版出自何處也並不那麼重要）。因而，原屬劉堤口村民的畫版，被滑縣藝人買走，最後被當成是滑縣的年畫遺存，這僅僅是一個淺層的現象；我所要提出的關鍵，即現象背後的問題結構，是近年非物質文化遺產的等級認證運動，其中包含官方與學界共同構築起來的一套詮釋、評等的權力機制，乃至認證過後的不同等級所代表的世俗價值與利益的差異性，實已快速而直接地去扭曲民間藝術最可貴純樸的民間性格。

　　民間藝術的主要受眾，就是底層的勞動人民，尤其又以農民為主，它可以説是一種大體上由農民做、給農民用、受農民欣賞的藝術，其文藝的光彩與主體性也應該

來自農民的生活情態與審美感知，而非「自我文化原質異化」以求獲取官方所認列的等級。假設一幅社會寫實主義的繪畫，或一幅左翼木刻版畫，必須經過法國秋季沙龍評審們的鑑賞，才能證明其價值，這難道不是頗為荒謬？同理，農民藝人的木版年畫的藝術性，得受官方非遺單位與專家學者的核定，並由區級、市級、省級、國家級逐級申報，其乖謬性亦不遑多讓。沈泓在《中國瀕危年畫尋蹤：濮陽年畫之旅》一書中，也記載了他赴劉堤口遇到劉懷京時的一段對話：

> 他還講述到滑縣年畫，為的是證明他這裡的年畫的古老。
>
> 「滑縣年畫沒有俺這裡的年畫早，俺的年畫比滑縣更古老。」
>
> 他對我急促地說，他說話的時候，聲音有些顫抖，他拿東西給我看的時候，手也有些顫抖。
>
> 我對他說，現在人們只知道滑縣年畫，而不知道劉堤口年畫。
>
> 他急了，武斷地對我說：「滑縣年畫也是從俺這裡學過去的！」
>
> 我要他拿出證據來。
>
> 沒想到，他說出的證據是：「現在滑縣的人也是在俺這裡買的版。」
>
> 我不相信他說的是真的。他帶我回到他的住宅，他的手顫抖著，到處找一個東西，最後找出的是一個破破爛爛的筆記本，上面記載著來他這裡買年畫、看年畫和買版的人的名字、電話和地址。[8]

沈泓與劉懷京之間關於「何地年畫更古老」的討論，並沒有藝術研究上太大的實質意義，即便滑縣確實從劉堤口買走不少老畫版，也不能說明劉堤口就是整個豫北地區木版年畫的開山祖，更進一步說，就算是開山祖師爺那又如何？倘若韓國人比日本人早了幾十年先用海苔包著白飯吃，那就表示韓國飲食文化更高一級嗎？可悲的是，這種既粗淺又過度單一化的邏輯，很可能使得非物質文化遺產評級運動在「官方搶救」民間藝術的同時，同時正在扭曲受搶救對象的民間本質。劉懷京之所以對沈泓以及其他前去考察的人，都不斷指陳「滑縣買了自家劉堤口村的版，《中國木版年畫集成・滑縣卷》又把他們的畫版變成滑縣的」這件事，就是因為在官方與學者共同建構的知識權力的系統中，滑縣年畫已經被評定為國家級非物質文化遺

8　沈泓，《中國瀕危年畫尋蹤：濮陽年畫之旅》，頁一八。北京：中國時代經濟出版社，二〇一一年。

產，[9]而劉堤口仍然為省級，明明同為豫北年畫的主要產地，但只要滑縣搶奪到豫北木版年畫的正版「商標權」，濮陽的劉堤口村就注定只能充當一旁次要的陪襯。

以上的運作結構中，除了等級的區別與官方高出一等的權力，還有所謂「祖傳」畫版數量的累積與比拚，以及農民年畫藝人無意識的自我異化，哪裡會有人在乎民間手筆的藝術風采與生命力？劉懷京疲勞轟炸式的不斷插話與強勢控訴，說明他比起其他站在一旁覥腆微笑的老藝人，一定程度上更為理解非遺體系的遊戲規則，他自己也選擇介入其中，並試圖為家鄉的藝術獲取廣泛認可的名聲地位，只不過因為卡著一個招牌更響亮的滑縣年畫而不可得，所以他認為將不少畫版賣掉、為滑縣增加了幾塊老版的劉堤口，成了一個蒙受巨大損失的受害方，而他顯然就是受害者的代表人物。劉懷京憤怒模式（行為、思考方式及其背後內涵）的存在，並非一個單純的個案，而是可以看作當今中國木版年畫發展現狀的一面反射鏡；它顯示量化指標以及主題圖像的辨認度，乃至傳承系譜的編織敘述愈來愈重要；與此相對的，則是民間藝術的語言魅力的日趨下降。劉堤口年畫當然有精彩動人之處，否則這篇文章也不必多費筆墨，但農民藝人並不清楚，他們在藝術上最珍貴的東西是什麼，這

9　滑縣木版年畫之突然受到重視，始於二〇〇六年馮驥才獲知河南安陽滑縣有「未被發現」的木版年畫遺存，他便於該年十一月親赴當地進行考察；隨著其「發現」的發表，乃引起極大的討論與後續效應。他認為：「這是半個世紀以來新發現的中國古版年畫之鄉，是藝術上完全獨立的年畫產地，是歷史上一個重要的、今天已被遺忘的北方年畫的中心，是珍貴的非物質文化遺產。」馮驥才，《豫北古畫鄉發現記》，頁二五。鄭州：中州古籍出版社，二〇〇七年。由於馮驥才的文化影響力，滑縣年畫在「重現天日」後兩年之內，即於二〇〇八年六月被正式列入「第二批國家非物質文化遺產保護名錄」，成為一個國家級的年畫產地。若單從相關文獻發表的時間點來看，馮驥才並非半世紀以來發現滑縣年畫的第一人，而滑縣也不能算是一個「藝術上完全獨立的年畫產地」。二〇〇五年，劉小江便在文章中提到：「豫北神像年畫以其品種齊全、形象生動、色彩豐富、價格低廉而影響頗廣，其作坊主要分布在濮陽、安陽、焦作、鶴壁、新鄉等地市的五十餘個村莊，其中以濮陽市的濮陽縣劉堤口，安陽市的內黃縣北海頭、馬次範，滑縣李方屯，湯陰縣菜園集最富盛名。神像年畫達上百個品種，其規格大小不一，大者能遮半面牆，小者僅有成人的手掌大小。……豫北民間神像年畫藝人在雕刻印版時，喜歡選用上好的梨木為原料，構圖、刻工追求一種拙樸的風格。神像年畫人物個性鮮明，主要選用紅、黃、藍、綠等顏色，用色大膽、莊重大方。」劉小江，〈褪色的木版神像──話說豫北木版神像年畫〉，原載《中國文化報》第八版「鄉土行走」，二〇〇五年七月二十八日。劉小江將濮陽劉堤口、內黃北海頭、滑縣李方屯等地共同劃為豫北年畫的說法，應該更為符合當地年畫發展的史實與現狀。但不可否認的是，馮驥才雖不是第一個發現豫北年畫的學者，但一定是最有文化號召力的一位，是以他的專著一出，幾乎成為定論。已故的中央美院教授薄松年亦曾在文章中針對滑縣古畫鄉「發現」一事提出質疑：「但我又想到，豫北年畫的『發現』並非起自今日，最少二十多年前就有人下過一番功夫。改革開放以後河南省群眾藝術館一直重視民間藝術的蒐集調查，王今棟等同志長期堅持不懈，曾付出了很大心血。……」薄松年，〈關於豫北滑縣神像畫的思考〉，原載二〇〇七年四月號《美術觀察》，頁一〇六。我從另一個方向來思考，其實站在馮驥才的角度，他此前並未看過豫北地區年畫，所以認為滑縣年畫是一個重大且獨立的發現，這在藝術研究上也沒有問題，相關學界專家實無須糾結在「是否首次發現」這種與藝術本質無關的問題。我想對劉懷京而言真正的問題，不是馮驥才標舉出滑縣年畫，而是因為有了《中國木版年畫集成·滑縣卷》這部重要著作的背書，使得滑縣成為官方認可的豫北年畫的代表，並且是河南省唯一與開封朱仙鎮得以比肩的國家級產地，這才是劉懷京憤怒的原因。所以，他不是被買版的人傷害，也不是被專書傷害，他是被權力結構的獨斷性所傷害。

種非自覺狀態造就了民間藝術的可愛與高度，但也使得既有文化體系一旦崩解時，他們幾乎不可能像文人書畫那般「抱拙守真」，以抗拒外來力量的衝擊；儘管有時所謂文人的頑抗也是一種表演出來的當代姿態，但這是另一件複雜的事，眼下就此打住。

三、分級認證永遠不能代替眼力

回到民間年畫流變的現實狀況，往往一個人祖上若有從事年畫行業的相關紀錄，然後手裡藏有一批畫版，而這些畫版的題材又與地域性特色相符，最後他能稍微做出一些年畫樣品，那麼只要他與地方政府沒有太大的矛盾，而地方也需要一些非遺項目充實文化特色，很可能他就會被形塑為某某木版年畫的重要傳承人。然而，畫版本身僅是年畫生產的其中一個環節，祖輩曾經營年畫更不能代表藝術上的任何高度，年畫的藝術實質，終究必須體現在畫上面；年畫中的「畫」，其實是多方勞動與美感追求的集合體，從起稿、刻版、印刷、手繪，乃至最後的批發營銷，每一個步驟的執行者都是真正的傳承人，同時也沒有哪一個人應該是等級較高或較低的傳承人，那種單一人得以包攬勾、刻、印、繪、賣一條龍作業的歷史敘述，應該在歷史上比較罕見。我無意透過本文去扭轉當代年畫詮釋堆疊運動的大方向，我真正關心的是，何以「畫版」在此堆疊結構中，會變得如此具有決定性的象徵意義。

這裡我想舉一個很淺顯的例子加以申述，即我們會因為一個人擁有很多支製作精良或年代久遠的古琴，便認為他是古琴大師嗎？這是不可能的！他必須用古琴演奏出動人的樂曲，在琴聲中傳遞情感與生命境界，才是真正的音樂家。在木版年畫這門藝術中，畫版確實不可缺少，這與彈琴要有琴，攝影不能沒有相機，廚師不能沒有鍋子、菜刀，其道理都是一定程度上相通的。而雕版的表現力與技藝水平，自然也會承擔木版年畫藝術整體之高下的一部分，不過在一些印完主版墨線後即採取大量手繪上彩的地方流派，如天津楊柳青年畫、四川綿竹年畫，以及本文的重點豫北年畫等，繪畫語言才是最終統整出風格生命力的關鍵性因素。

細究勾、刻、印、繪這四個實際與畫面相關的製作程序，起稿（勾）需要對主題與傳統造形的連結有所認識，刻版講究陡刀立線且貼著墨線邊緣直接下刀，在意識上是用拳刀將線條走出來，而非只是將不要的地方挖空。印刷當然也有難度，但因為楊柳青、綿竹、豫北等地年畫的很多品種，僅需印出主版墨線而完全不用套色（或少用套色），這使得印工相對容易。真正最困難的還是手繪，它太直接，是最

無法掩飾藝術的內在審美認同的一個動作,而且幾乎出手的瞬間就已確定真實性與深淺。然而,判斷或感受繪畫性需要具備「眼力」,農民藝人經年累月大量上彩所練就出的又快又重的手筆,無論如何不會是「害怕出錯」的小心翼翼的塗描與經營,這就好比連二十世紀初的表現主義(Expressionism)與法蘭西學院派(Academic art)的繪畫語言都無法區分,又或者感覺不出江兆申的漂亮與余承堯的頑強,在筆墨精神上是完全不同厚度的層次,那麼眼力之不辨,其餘皆屬意義有限的空談。

傳統上強調眼力鍛鍊的藝術史專業,在官方組織亟欲快速搶救與保護非遺的大旗幟下,似乎沒有太多話語權。視覺審美的經驗與細膩度,以及判斷當前民間藝術到底有多少原汁原味的民間性格,反而顯得不那麼重要了。基於上述情形,才會只要擁有一定數量的老畫版,幾乎就得以填充所有傳承人故事所需的空隙。因為有了畫版,就可以不用起稿與刻版,就可以印刷出畫樣,至於上彩,反正評定的權力機制只認年畫版面的主題圖像,那麼農民潑辣、直爽的民間手筆突變成「著色」,一揮而就的鴛鴦筆可以改造為淡彩暈染,也就一點也不奇怪了。

廣場上熱鬧一時的聚會,在接近中午時告一段落。在劉小江等人的安排下,我先到劉新印家中看了一些庫存的年畫,其堂兄劉新丁也拿了一大捲自家的作品前來,由於周圍的官員與村民人數一直很多,其他老藝人又不時插話,現場實在非常嘈雜而混亂,我知道自己不可能好好進行一對一口述訪問,也無法靜下心來仔細看畫,雖然只是倉促地瀏覽,但劉新丁、劉新印兩家上彩的手筆,那種不假修飾、強悍而又樸拙的線條,已經使我感到振奮,因為那比起我在書本上看到的當今的許多安陽滑縣年畫,在繪畫語言的表現力上確實高出不少,[10] 於是便火速挑了一批年畫帶走。另外非常幸運的是,我當時認識了劉新印的兒子劉功獻,他在村裡經營一家農

10 我至今沒有去過安陽滑縣考察當地的木版年畫,因而只敢針對「書本上」的滑縣年畫提出一些看法。在〈土色的勳章──濮陽劉堤口木版年畫考察紀實〉一文中,我以自身對於民間(農民的)繪畫語言的理解,認為劉堤口的畫風比起「書上的滑縣年畫」要有魅力的多:「當我看到一幅幅劉堤口年畫,我知道那配色的純與豔,那筆觸的活與猛,是真正有泥土氣息的手筆;比起近年來幾本專書上收錄的滑縣或安陽年畫所呈現的『著色感』,以及那種幾乎是不可能在民間審美中出現的極為離譜的『中間調混色』,其雲泥之別實毋須多言。」倪又安,〈土色的勳章──濮陽劉堤口木版年畫考察紀實〉,原載《藝術家》五三七期,二〇二〇年二月號,頁三二二。另外,為了對批評表示負責,我當時在書本上看到的滑縣年畫,主要來自三本書:其一,是由馮驥才主編的《中國木版年畫集成・滑縣卷》。北京:北京中華書局出版,二〇〇九年;第二,是王海霞主編的《中國古版年畫珍本・河南卷》。湖北:湖北美術出版社,二〇一五年;最後一本為郭豹、周偉編著的《河南安陽木版年畫》。北京:中國計量出版社,二〇一六年。其中《河南安陽木版年畫》書中幾乎所有的年畫作品,上彩的手法都是在平塗著色,缺少用筆意識,而且混色頗為骯濁,連漸層色的地方也都像是水彩的染色,一點民間鴛鴦筆的痕跡也無,完全不是傳統的農民年畫彩繪加工應當出現的狀態。

用塑料棚布工廠，小的時候也跟著長輩一起畫年畫，對家鄉的民間文化很有感情，願意協助我日後再次實地考察。我後來接連兩次再訪劉堤口，都是靠他居中聯繫多位老藝人，方能順利完成研究，在此特別致謝。

到了下午，接著去採訪胡秀月與宋武成兩位老藝人，雖然一旁的人還是不少，但比起上午已經較為安靜，劉小江、張欣等人協助翻譯時，也比較不會被打斷。在胡秀月家的院子裡，我見到她的丈夫劉明仲，他也是一位年畫藝人，由於年齡較大腿腳不太方便，所以平常不太出門。胡秀月夫婦也拿了一些自家做的年畫給我看，紙張與顏料的狀態比較新，其畫風明顯比劉新丁、劉新印的清淡不少，但用筆還是很明朗，沒有「著色」那種拖泥帶水的感覺。一旁劉小江特別跟我提到，劉堤口的木版年畫是活的民間藝術，是當地老百姓還在使用的東西，但這十幾年產量已大不如前，而且愈來愈少，胡秀月

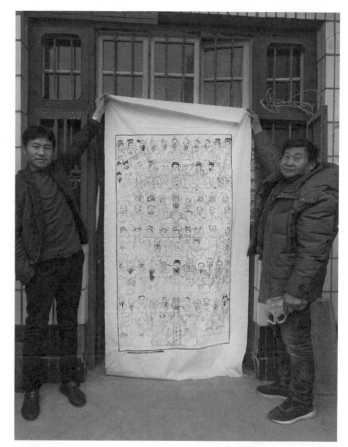

劉新印（右）、劉功獻（左）父子展示印在布上的全神圖

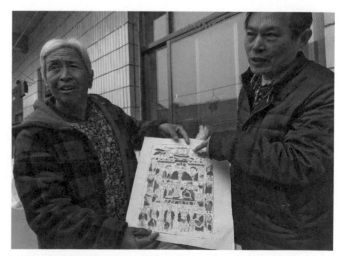

胡秀月（左）與劉小江（右）介紹〈灶神〉年畫

宋武成貼在自家正廳牆上的木版年畫〈天地正氣〉（全神圖）

一家算是目前年畫做的比較多的。最後到宋武成家裡，他的屋子還是農村土屋，光線相當昏暗，但一進門就看到土牆上貼了自家做的〈天地正氣〉（全神圖），畫面上的「二紅」（劉堤口老藝人的術語，即桃紅色）在土牆黑褐色調的背景陪襯下，顯得別有精神。全神圖前的桌子上擺了一個小香爐，爐灰上插著許多燒剩下的香尾巴，可見他還時常祭拜全神。另外，宋武成加工年畫大量運用「品色」（即染料），品色彩度與透明度均高，最能表現出配色的鮮豔對比，又不會掩蓋住主版墨線的刀刻趣味，並且有利於施展不拘小節的快意筆法。宋武成的作品的確充分發揮品色的優點，那種鮮活淋漓的味道應該最接近過去的豫北年畫的原貌，畢竟農民藝人開始接觸粉質較重的水粉或國畫顏料，應該是相當晚近的現象。

劉新印、劉新丁、胡秀月、宋武成四家的木版年畫，讓我初步見識到劉堤口年畫的泥土氣息與繪畫語言的豐富性；我始終確信分級認證永遠無法代替眼力，真正的民間藝術也無法用等級來區分。農民藝人「出手」的筆觸線條，有無坦率淳樸的生命力，對我來說是難以造作的，而這點絕對是劉堤口年畫最珍貴的藝術寶藏。由於

初次考察預留的時間過於短促，仍有多位老藝人來不及訪問，加上場面混亂也無法一對一好好對話，所以我在離開前，便與劉小江、劉功獻等人約定好，我特別提出希望在農曆年前到劉堤口停留幾天，一家一家老藝人分開來訪談。之所以如此請託他們協助安排，是因為我必須在年畫實際生產的季節前來，才能了解劉堤口年畫的實際生存狀態。

四、劉堤口木版年畫的繪畫語言之評析

二〇一九年十一月，我因為去北京中央美院美術館參觀左翼木刻版畫家古元的特展，以及要到山東的濰坊楊家埠、高密、平度宗家莊等地考察年畫；趁此機緣，我特別空出一天時間，於十一月二十二日赴濮陽，至劉堤口與諸位年畫藝人見面。[11]由於劉功獻事先幫忙通知，所以我進村子的時候，老藝人們都已聚集在劉新印的院子裡。據劉懷丁所述，他們最近正在進行劉堤口年畫畫版的清點（應該是準備申報某些非遺項目的資料），所以各家都搬了不少畫版到劉新印家中，借其場地一起攝影紀錄。我特地從臺灣帶了十幾盒鳳梨酥，老藝人收到伴手禮似乎都很開心，一時興起便在院子裡架起一個簡便的印案，表示要示範木版年畫的印刷。

老藝人指出當地現在流行的機印年畫也是從劉堤口木版年畫翻印而來（圖為灶神年畫的比較）

老藝人劉懷京示範木版年畫之印刷

11 此次考察同樣與藝術家陳又寧一起合作完成，大部分照片由她攝影，在此特別說明。

畢竟我已看過不少劉堤口的年畫原作，故與我預想的非常接近，他們刷版的方式比較隨意，墨量控制的不很均勻，畫面有些線條濕至漲墨，有些則乾至飛白，這些原屬於印刷技術上的「缺陷」，搭配他們或飛揚或潑辣的上彩筆觸，反而會撞擊出特別活潑自然的視覺語彙。他們另外拿了一些目前濮陽當地市場上流行的機印年畫，並得意地表示這些機印年畫的樣式，也都是從劉堤口的木版年畫「翻印」過去的。

木版年畫藝人劉懷方

當天出現的老藝人，多了一位劉懷方，已七十多歲高齡，但精神十分抖擻，他跟我說二月多時剛好外出不在家裡，所以上回沒見到面；我另外注意到劉新壘沒在現場，所以問了劉功獻（劉新壘是他的堂叔），他說叔叔幾個月前因病過世了。對於上次沒能先訪問劉新壘，我感到非常可惜與難過，農民藝人的凋零往往很快，如果之前能多跟他聊聊，多拍些照片，或許也能為他根植於這片民間土地的藝術生命，多留下些許第一手的見證。以上是我二訪濮陽劉堤口的大要，此行我又一次與諸位老藝人約定，農曆臘月將赴當地好好訪問他們。

二○二○年一月十四日，我從臺北搭機飛抵河南鄭州的新鄭國際機場，領完行李出關，即乘坐長途大巴前往濮陽，到了濮陽已是晚間。翌晨，正式展開第三次的劉堤口年畫田野考察。[12] 此次我並未直奔劉堤口村，而是先到濮陽縣的老縣城，據劉小江之前的介紹，老縣城中心的幾條大街上，在年關將近時都很熱鬧，攤商眾多，劉堤口的木版年畫以往也常批發到縣城來賣。我實際到老縣城逛了一個上午，四牌樓（老城的中心）周邊的街巷都走了一遍，的確沿路都是賣年畫與春聯的店家與攤子，但幾乎賣的都是平版機印的年畫，樣式與上回劉堤口老藝人拿給我看的如出一轍。我最後在一個攤子上發現了僅有的兩款木版年畫，分別為豫北地區灶君府的兩個主要版本——搖錢樹與南天門，兩版皆有不套印紅色者，專為近期有喪事的家庭準備。另外，兩版灶君府畫面上方的庚子鼠年二十四節氣表，已非採用木刻刻版，

12 此次田野考察除了有藝術家陳又寧協助，另外研究民間年畫與紙馬藝術的中國大陸學者張敏（現任教於南通大學藝術學院），亦於一月十五日趕赴濮陽，一同參與此次計畫，在此一並說明並致謝。

取而代之的是僵直平整的現代印
刷黑體字，視覺上顯得十分突兀。
買了幾張年畫後，我特別詢問攤
主，兩款木刻灶君從何處批發而
來，攤主沒有直接回答，我接著
詢問是否來自劉堤口村，她回覆：
「是啊，你也知道劉堤口」。由
於我後來在諸位老藝人處，都沒
有發現這種木刻版與黑體字結合
的灶君年畫，所以大膽推測，劉
堤口村另有製作這種半傳統「折
衷」樣式的家庭作坊。就我在老
縣城年貨集市上的觀察，不難發
現半印半繪的傳統木版年畫，如
今的市場已非常有限，劉堤口年
畫的活態發展大概不容樂觀。

濮陽縣老縣城的中心四牌樓

在濮陽縣老縣城找到的唯一一家有賣木版年畫的攤子

　當天下午，我前往劉堤口村與
老藝人們碰面。他們還是聚集在
劉新印家中，這次又多見到一位
年畫藝人，名叫宋玉珍，是劉新
印的親弟媳，她的丈夫劉新軍過去也做年畫，但多年前已經過世。屋內有張大木桌，
上面放著一些印好墨線的畫胚子，還有幾罐顏料、幾支毛筆、水彩筆與調色盤，劉
新印、馬美鳳、宋玉珍三人當場畫了起來，他們一邊畫一邊有說有笑，其他人向我
解釋，即近十年已幾乎沒有常態規模性的木版年畫生產，目前是為了方便日後有人
來做採訪，所以臨時借劉新印家的空房，作為一個示範上色的場地。眾位老藝人都
稱讚馬美鳳畫畫是出名的好，我便請她畫一下陰陽筆（即鴛鴦筆的當地稱法），馬
美鳳很爽朗地答應，下筆之後她自己覺得不很滿意，原因是從前筆頭都蘸雞蛋清來
表現透亮的漸層，然而當場並未準備此材料。單看畫面視覺效果，我感覺三位老藝
人都不在最理想的製作狀態，臨時示範的作品與他們提供的庫存的年畫，在繪畫語
言的生動性與強度上，還是有一段差距。不過這也是很正常的現象，如果不是大批

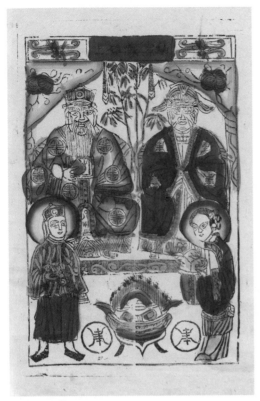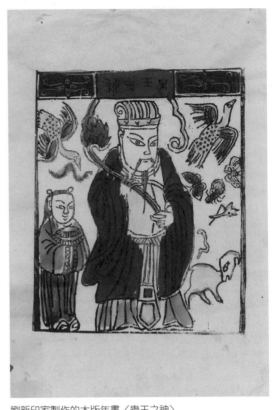

劉新丁家製作的木版年畫〈上神保家仙〉　　　　　劉新印家製作的木版年畫〈蟲王之神〉

量又快速的上彩勞動，揮灑畫筆的心與手，本就不易跨越圖像與版線的限制，進而達到藝術上一種「知乎所以」卻又「忘乎所以」的超形象的鬆脫美。姜彥文在論述楊柳青粗活年畫時的一段文字，也將農民手筆之鬆活、灑脫的獨特藝術價值，分析的十分透澈：

> 這些填色工人或許根本不需要知道他畫的是什麼部位，只要將需要的顏色抹在相應的位置上即可。這實在是一種藝術上的大膽。筆者認為：這些作品的實用目的要大於欣賞目的，它們是要帶給人們一個火熱的年節，而不是孤芳自賞的文人雅趣；用筆設色熟練、隨意、自由，以「點到為止」為原則，沒有精細煩瑣的技巧，只有大刀闊斧般的魄力；或許簡單卻又充滿智慧，或許複雜卻又飽含質樸，充滿生機。

如此的藝術境界，需要的是一張接一張、日復一日的重複，恰如日本著名民藝理論家柳宗悅所言：「如果不是大量描繪，在那裡所看到的筆法就不

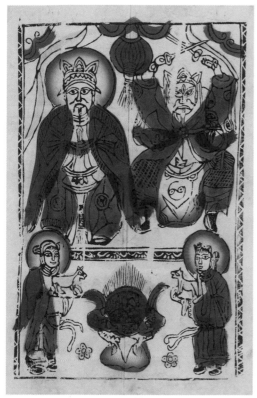

宋武成家製作的木版年畫〈牛王馬王〉

會是這樣的。只有反覆進行，才能使筆在沒有其他才能的他們手上得到解放。如果與『量』無關，就無法出現美的產物。⋯⋯」[13]

在我先前兩次考察所蒐集到的劉堤口年畫中，劉明仲、胡秀月夫婦製作的〈保家仙姑姑〉，採透明塑膠片漏版套色與手上彩並用，漏版雖是版印技法，但因為還是要以毛刷刷色，所以會留下筆觸的速度感；如此便形成半印與純手繪之間的錯落、交疊、碰撞，具自然而隨機的意趣。劉新丁的〈關帝〉、〈上神保家仙〉，以及其堂弟劉新印的〈蟲王之神〉，繪畫性的感覺則更加明顯，他們用色通透，不影響刀法的清晰度，下筆則有黃賓虹所謂「減之以筆，不以境減」的寫意風範，部分點與線的運用，則又呈現出相當的狠勁，是以「對抗」黑色主版線稿，並起到以破壞來統整視覺風格的近乎表現主義式的藝術效果，而這也是我特別要提出的劉堤口年畫繪畫語言的特點之一。仔細觀看劉新丁與劉新印兩家的畫風，不難發現類似中亦有差異，前者運筆較靈動，喜以藍紫色陰陽筆畫神像背後的頭光；後者的線條更厚重，具有介乎樸拙與蠻幹之間的一種美感。另外，宋武成的〈牛王馬王〉，配色簡練大方，若單以筆法的快意淋漓來品評，當屬農民氣息鮮明的上乘佳作。以上列舉諸家的幾件作品，說明劉堤口年畫在繪畫語言上的鬆活性特質。

結束在劉新印家的聚會，我跟著眾位老藝人移步到劉懷丁家的客廳。當地的一位青年名叫靳奉升，他說最近找人幫劉堤口年畫拍了一部紀錄片，因為劉懷丁家的電

13 姜彥文，〈「衛抹子」的源與藝〉，原收入《年畫研究・二〇一六秋》，頁一三一。北京：文化藝術出版社，二〇一六年。

劉新印家大量的對聯印刷木刻雕版

劉新印家庫存的木版機印春聯（未裁切）

木版年畫藝人胡秀月在新習鎮市集上擺攤賣年畫

視螢幕又大又寬，所以就到他家一起觀看。播放完紀錄片，我正式談定之後三天拜訪年畫藝人的前後順序。接近傍晚六點，冬季華北平原的天色已沉，大家在入夜前合影留念。以上為第一天的考察。

　　一月十六日早上，我先到鄰近劉堤口的新習鎮的中心十字街口，那邊春節前每天都有大集。胡秀月本是新習鎮人，所以年年都會回去老家擺攤賣年畫。早晨的集市擠滿了車與人，非常熱鬧而混亂。我找到胡秀月的攤子，發現她賣的年畫品種不少，但多數都是機印年畫；真正木版水印的不多，除了有一疊小門神〈紫氣東來〉，另外還有手上彩的各款式木版年畫大約十多張。我翻了翻，發現一張之前考察時沒有看過的〈送子觀音〉，觀音菩薩的白袍以很濃重的白色顏料塗抹，幾乎要把版線蓋住，那種奮力遮蓋的感覺特別老實、笨重卻可愛。我跟胡秀月說，想要請這張菩薩回去。她笑著回應：「現在手繪神像很少做了，這些都是過年前有老的買主特別會要的。」聽她這麼說，我覺得讓這幅觀音菩薩留給對手工年畫有著深刻感情認同的

劉新印拿出自家祭拜用的大家堂年畫

老買主，才是最符合民間文化自圓體系的歸宿。訪問完胡秀月，便看到另一位老藝人劉新丁也開著農用拖板車到新習鎮擺攤，他的攤子上全都是機印年畫。胡秀月與劉新丁是我所訪問的諸多劉堤口年畫藝人中，目前僅剩還持續在冬天大集上賣畫的兩位。

離開新習鎮，我到劉堤口採訪的第一位老藝人是劉新印。其父為劉懷秀，祖上自「百川爺」一代便已開始做木版年畫，[14] 操此手藝純粹是農閒時的副業。除了為數不少的年畫畫版，劉新印家中還留有大量的木刻對聯雕版，均散放在屋內的磁磚地上。劉新印說明，當地過年時春聯的市場需求量也很大，傳統上都是貼毛筆手寫的春聯，如老藝人中的劉懷丁，一家好幾代耕讀傳家，自幼學書法，便是過去寫春聯的高手；而他的這些對聯雕版，不是用來純手工水印印刷，而是要將版卡在凸版機

14　根據劉新印提供的祖譜，劉百川為第十四世，他自己是第十九世，中間的排輩依序為「百、得、昭、明、懷、新」。

上，進行半自動印刷，是從毛筆春聯、木刻水印春聯過渡到膠印春聯的階段性產品。木刻的字體能保留較多的書法結構，而凸版機印雖然沒有平板膠印快速，但產量還是比一張張手寫快得多。他說這種春聯以前生意相當好，年前都在趕印，很多外地人到劉提口找他批貨，但膠印盛行後就不行了。他的幾台凸版機早已廢棄，這些春聯雕版也至少十多年沒有使用了。我另外注意到，有部分對聯版上面積染了一層黃色顏料，經詢問得知，一般情況家家戶戶都貼紅紙印黑字的對聯，然而一旦家中有老人辭世未滿三年者，便會使用藍紙印黃字的對聯，當地稱之為「孝聯」。

訪談進行中，劉新印的親弟媳宋玉珍走進院子串門，不一會兒，堂弟媳趙盼枝（老藝人劉新壘的妻子）也帶著兩個孫女進來。在過去木版年畫市場火熱的年代，他們都自然而然投入年畫的加工生產線，為了增進生活而調墨、刷版，蘸染鮮豔彩筆，成為這門藝術的原汁原味的傳承人。當人們需要木版年畫，他們就做，如今不再需要了，他們也沒有再動手的理由，這樣的說法很現實，但誰能否認，民間藝術本就是從現實中長出來的碩果，沒有現實的土壤，又何以為民間呢？劉新印的個性比較低調，話說的不多，待人卻很熱情、實在。他特別找出自家祭拜用的大家堂，是木刻版印在布上再加以手繪的比成人還高出許多的巨幅年畫（超過兩公尺），畫面豎欄的空格不少已填上，最左側即是他的弟弟劉新軍。劉新印另外請我在記事本上，寫下其已逝妻子張喜愛的名字。相較於性格的木訥，劉新印提供的自家年畫作品，反倒呈現出一種出手特別狠重、充滿激昂力量的畫風。同一個主版印出的兩張〈火爐老君〉（即太上老君，為豫北地區打鐵匠的行業神），他用完全不同的配色繪製，第一張背景以紅綠透明染料為主，第二張主要使用覆蓋性強的鮮黃與翠綠的水粉，而兩張畫中心的主角——太上老君的衣服，都選用強烈的藍色，並以厚重的筆觸破壞衣紋的清晰度，尤其第二張衣服的上彩，大致呈左右兩個尖銳的三角形運筆，藍色三角形的中間留白，直接露出版線，白底墨線與藍色刷痕形成具「對抗性」的不在乎視覺完整度與否的繪畫語言，若從西方早期現代繪畫運動的發展流變來看，劉新印的手筆其實無意間碰觸到了表現主義式的創作意識。他的另一件年畫〈保家仙姑姑〉，用色少而下筆更減，不完成性以及手繪與木刻相對應的衝突感更強烈，是劉提口年畫中表現主義風格的佳構。針對民間年畫上彩的隨機與對比，左漢中不借用「表現主義」這一西方藝術概念，但也詮釋出近似的意涵：

> 還有一類非欣賞性的木刻版畫，套色更是極力簡化，也不嚴格要求色塊與
> 線形一致，只求大致的顏色感覺。這大概是為了省工，卻反而產生一種輕

劉新印家製作的木版年畫〈火爐老君〉（第一款）　　劉新印家製作的木版年畫〈火爐老君〉（第二款）

鬆明快的效果。半印半畫的木刻版畫尤其如此。往往渲染勾畫靈活自如，
不受線的限制，甚至「離題千里」。但線與色之間嚴謹與輕鬆、工整與豪
放的對立統一，又使畫面出現靜中有動、不輕不狂的氣韻。如江蘇無錫紙
馬、北京刷色「百份」、四川綿竹的「填水腳」等類型作品，都是如此施色。
這種「以少勝多」的色彩現象是十分耐人尋味的。[15]

下午拜訪老藝人劉懷丁，向他問起從前寫春聯的事，他立刻從櫃子裡找出一整疊
藍底銀字的對聯，我稍微翻了一下，幾乎每一對寫的都是不同的句子，從紙質發脆
且邊緣微微開裂的狀態來看，絕對是壓箱多年的庫存。我覺得劉懷丁的書法，雖然

15　左漢中，《中國民間美術造形》（修訂本），頁二三四至二三五。長沙：湖南美術出版社，二〇一八年。

劉懷丁家製作的木版年畫〈觀音〉　　　　　　　　　木版年畫藝人劉懷丁

　　很難說有什麼鮮明的個人風格，但筆端運行流暢、自在，沒有搔首弄姿的刻意感，
保持了端正的間架與骨法，氣質還是相當不錯。他跟我說，他們家寫書法好幾代了，
以往過年前很多村民都來求字，也有人來批發春聯去做生意的。另外，農村裡識字
的讀書人不多，每當有小孩出生，農民往往不知道如何命名，所以劉堤口村很多人
的大名，都是劉懷丁及其父祖所取的。與熟練的書法筆法相比，劉懷丁的木版年畫
上彩顯得比較拘謹。他的保有的雕版種類頗多，除了豫北年畫常見的〈大家堂〉、
〈協天大帝〉、〈灶君府〉、〈牛王馬王〉、〈上神保家仙〉等，亦有比較新穎
而具有儒家色彩的忠、孝、禮、義等文字結合歷史人物的主題版面。他加工的〈觀
音〉，用色偏向橘紅等暖調，菩薩的衣袍版線完全不施色覆蓋，剛好可以與胡秀月
的版本做一對比。

　　一月十七日上午，先去拜訪老藝人劉懷方，剛進他家的院子，他便說畫版不在這
裡，放在他閨女家。我跟著劉懷方的腳步，在村子裡的泥土路轉了一兩個彎，幾分

鐘便到達其獨女劉志先的屋子。他們父女一起接受採訪，與其他藝人的口述相仿，他們之所以會做年畫，一是農閒時增加收入的副業，再則是祖上幾代人傳下來的家庭手藝。隨訪談進行，劉志先陸續拿出一些雕版與庫存的年畫，她將這些東西收拾的很整齊，放在幾個乾淨的布袋裡面，由此可見木版年畫的生產，已離他們的日常頗遠。劉懷方剩下的作品不多，但在我看來件件都是精品。他的用筆不似劉新印猛烈厚重，也沒有宋武成的暢快淋漓，但他代表了另一種面向的繪畫語言——從容、爽朗，而且帶有明淨的氣韻。劉小江在文章中也曾經寫到劉懷方：

> 今年元月份，我騎車到濮陽縣劉堤口村拜訪年畫老藝人劉懷方。走進老人的農家小院，見四周的牆壁上貼滿了花花綠綠的神像年畫，充滿了靈性的畫頁，在料峭的寒風裡嘩嘩作響。劉懷方老人告訴我，這都是剛上過彩的神像，上彩時需要在神像的背面上方抹一點稀泥粘貼在牆上，待年畫上的色彩乾透後，用手輕輕一揭就會掉下來。走進老人家的堂屋內，見兩個年輕人正坐在木印版前忙活著，他們先在一張張白紙上印好墨線圖案，最後才請劉懷方老人在圖案上畫彩。老人說：「給神像上彩是一個細活，不能馬馬虎虎，紅、綠、黃各種顏色要搭配好，還要符合各類神像的身份。咱印了一輩子神像，不能讓外人說咱做的活孬。」[16]

透過劉小江的紀錄，可以得知劉懷方過去必定是年畫上彩的高手。老藝人的活確實一點也不孬，他的〈惟天為大〉、〈如在其上〉（兩者皆為玉皇上帝，當地人稱為天爺），以及〈保家仙姑姑〉，都是劉堤口同主題作品中最為靈秀的版本。他的〈八仙〉對聯更是精彩，不但以概括式的寫意線條，一方面達到左漢中所謂的「離題千里」，另又合乎我提出的繪畫施與版線的「對抗性」；最奧妙的是，劉懷方簡練的「逸筆」，在離題與對抗的同時，還能完整展現類似書法結構的向中心內縮的造形意識。這讓我想到「二王」中的「大王」——王羲之的行草，中國藝術史學者方聞對王羲之的運筆與結體如此分析：

> 王羲之的〈行穰帖〉中，每一字都被表現為扭絞式有機的圓狀，自由徜徉於空間，筆勢旋繞中心軸轉承起合，或粗或細，左右回環，將相對靜止的

16 劉小江，〈褪色的木版神像——話說豫北木版神像年畫〉，原載《中國文化報》第八版「鄉土行走」，二〇〇五年七月二十八日。

劉懷方家製作的木版年畫〈如在其上〉　　　　　劉懷方家製作的木版年畫〈八仙〉對聯

二維形象變成三維的有機藝術形象。它所憑藉的不僅是字的結體，而且還有字的動態及其所占據的四周空隙，於是，書法性用筆建立了圖像意義的基本問題——所書之字的周圍空白似乎亦成為字本身的一部分，繼而，實質上成為書家本人的延伸。[17]

以王羲之書法來比擬劉懷方〈八仙〉對聯之上彩，或許不是百分之百貼切，因為寫字面對的是空白的紙面，而年畫加工則已經有印好形象的墨線作為基礎，其創作

<hr>

17　方聞，《中國藝術史九講》，頁七二至七三。上海：上海書畫出版社，二〇一六年。

馬美鳳家製作的木版年畫〈協天大帝〉　　馬美鳳家製作的木版年畫〈保家仙姑姑〉

難度相對較低；但我覺得書法史上的二王，是藝術審美方向性的永恆而有趣的課題，所以提出此觀點。王羲之似瀟灑實內收嚴整，王獻之（小工）則真正走向反叛結構集中性的散逸的魏晉風度；若要論民間繪畫藝術中何者接近小王，我以為傳統南通紙馬的長線加筆，是可以作為類比的。

接著拜訪馬美鳳，她家的院子與屋內都很寬敞，其丈夫為已逝的劉明亮，生前也是農民藝人。他們的下一代多進城工作，留下孫輩給老人照顧。馬美鳳平時都在村裡陪孫兒，生活比較悠閒。自機印年畫興起，逐漸衝擊木版年畫的生意，她家也有許多年不做手工年畫了。她保留的畫版與年畫庫存也不少，她說以前的畫版更多，後來因為沒有什麼市場，有些版就賣掉了，其中也有滑縣的人來買走。馬美鳳提到滑縣買版的時候，我感覺她似乎有點後悔，但她還是笑笑地說，並沒有顯露出強烈的不滿。她家年畫上彩的水準也高，與劉懷方的風格較為接近，除了爽朗與大方，她帶有更多鮮嫩色感所賦予的輕快的氣息，其〈協天大帝〉、〈如在其上〉、〈保家仙姑姑〉皆屬劉堤口年畫的精采之作。另外，她找出一大卷塑膠片漏版，放在地

木版年畫藝人馬美鳳　　　馬美鳳多年前製作年畫的照片

上供我們拍照記錄，漏版許久未用，表面卡著灰塵與泥土；還有一張她多年前加工年畫的照片，相片中的馬美鳳坐在土牆前執刷子上色，牆上掛著幾片漏版，還沾了花花綠綠的顏料，讓我感覺非常親切。只可惜這樣的場景，似乎很難在畫鄉劉堤口重現了。

　　由於劉新丁年前每天都外出擺攤，無法跟他約確切的時間。一月十七日下午五點多，我走在劉堤口村子的大路上，剛好遇到劉新丁開著拖板車回來，於是便跟他回家閒聊了一陣。他雖然不再量產木版年畫，但在大集上機印年畫的銷售還可以，這也算是傳統民間藝術的某種延續吧！

五、結語——最後一天考察與最後的輝煌

　　一月十八日上午，第一站先到宋武成家，他家的土屋室內極昏暗，所以他在院子支起一個鐵爐烤火，我們就在寒風中圍著火進行採訪。宋武成的畫藝極佳，在我初次前往劉堤口考察時，便已有所見識。他的〈牛王馬王〉，筆毛蘸色極飽滿，線條透亮而又快意生動，紅綠品色的交疊處，自然形成深褐的演色，又增添了繪畫的層次與節奏感，實屬劉堤口〈牛王馬王〉的一流版本。他的〈惟天為大〉以水粉加工，不透明顏料的覆蓋特性，加上他爽利的長線條，隨意而類似塗鴉的抹改，以及一端以白色取代透明雞蛋清的陰陽筆，全部相加造就出另一種不同於劉新印的表現主義風格。如果說劉新印是狠而厚重，那麼宋武成的天爺則近乎酣暢卻又有所控制

從集市賣完年畫回村的劉堤口木版年畫藝人劉新丁

李玉珍找出過去做年畫生意的帳本

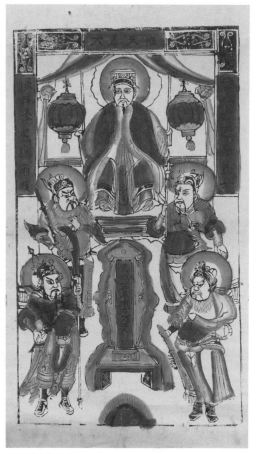

宋武成家製作的木版年畫〈惟天為大〉

的「壞畫」（Bad Painting）了。這回宋武成特別讓妻子李玉珍，找出他當年做年畫生意的帳本，上面記滿批貨的人的姓名與訂單，我拍了幾張照片。他說劉堤口村有些老藝人以前年畫做的其實不多，像他這樣能拿出許多老帳本的，才是真正假不了的傳承人。其實我只要看畫，就知道宋武成與年畫藝術的關係極深，他的陳述多少透露一些個人的委屈，他的委屈也必定來自非遺認證制度，以及當地的人與人與政府之間的權力結構。

當天下午，最後拜訪劉懷京。如同多數的老藝人一般，他家也很多年不生產木版年畫了。他保留的畫版比較多，其中最特別的是一對令旗門神的雕版，從武將所執兵器的樣式──鐧與鞭來看，應是秦叔寶、尉遲恭。這對門神尺寸頗大，印在紙上若加上四周留白白邊，畫幅應該會超過「三毛」（即全開紙的三分之一）。劉堤口

劉堤口木版年畫藝人劉懷京拿著製作年畫的染料罐　　　劉懷京家製作的木版年畫〈正氣乾坤〉（玉皇大帝）

的其他老藝人，家中所藏門神版均為小至巴掌大小的〈紫氣東來〉，而〈紫氣東來〉是專門用來貼在大門入口過道牆面的小神龕裡面；但劉懷京的這對門神畫版，顯然是為了大門的尺幅所設定，這在劉堤口應是特例，加上左右畫面各留有一圓形與一長方形的黑版（未刻處，印出即是黑色），此造形手法在各地民間門神年畫的主版中，亦相當罕見，值得後續深入探索。此外，劉懷京還有灶君府的稀有版本──牛郎織女，是專供新婚夫婦的年畫，即便在過去產量也不多。訪問結束後，劉懷京很熱心地拿出一些製作年畫的工具──如墨罐、裁紙刀等，並親自演示讓我拍照。他還特別拿出《中國木版年畫集成‧滑縣卷》，並指出其中出自他家畫版的年畫作品。

　　結束一連四天的田野考察，我想起自己居然在一年不到之內三訪濮陽劉堤口，這應當也是極為特殊的緣分方能如此吧！我確信劉堤口木版年畫最可貴的藝術特質，在於眾位老藝人心手結合的多樣紛呈的繪畫語言，畫版可以被買走，但出手的手筆是無論如何買不走的。由於木版年畫市場不再，其自圓的民間活態體系只能一點一滴流失、消亡，能搶救的只是物質，非物質的審美與生命力如何能靠外力維持呢？

嚴冬的劉堤口大地

由於這些老藝人還未完全凋零，他們的風采、記憶與言談，見證了劉堤口年畫的歷史與現狀；歷經歲月而有幸保存下來的精彩作品，則必然是農村文化崩解時空下傳統民間藝術最寶貴的遺存。

自二〇二〇年一月份實地考察之後，由於新冠疫情一時突然爆發並持續數年，所以我一直沒有機會再次前往河南濮陽。關於劉堤口木版年畫的繪畫語言，我已進行初步的整理（如前文所述），但對於年畫內容中出現的諸多神像、符號，及其相應的民間信仰意涵與習俗儀式等，則有待日後更深入的田野訪查與研究。

<div align="right">

二〇二一年十月三十一日初稿

二〇二三年六月一日增補完成

</div>

我前後共三次前往河南濮陽劉堤口考察當地木版年畫，第一次考察的觀察與感想，整理為以下散論：〈土色的動章——濮陽劉堤口木版年畫考察紀實〉，原載《藝術家》五三七期，二〇二〇年二月號，頁三二一至三二二。本文則為三次考察之後的總體回顧、研究與思索。

以土為美的醒覺與實踐
——論席德進的創作轉向及其臺灣民間藝術研究

在戰後的臺灣現代美術發展中，席德進絕對是個性鮮明、勇於表達信念與好惡而又擺盪性極強的一位畫家。所謂擺盪性，不純然是指他在同一時期遊走於各種畫風或主義之間，而是他在不同階段的創作實踐脈絡的轉變，其背後所顯露的審美觀照與價值追求，當中的差異頗為巨大。甚至他個人在文化藝術圈扮演的「角色」，也兼具畫家、批評家，乃至是數次參與古建築的搶救工作，站在第一線振筆投書，勇於與忽視古蹟文化價值的當權者對抗的社會運動家。[1] 若以十年為一個斷代，席德進藝術生涯的精華時期，剛好跨越五〇、六〇以及七〇年代。

一九四八年甫自杭州藝專畢業的席德進，經由同窗好友吳學讓的引介，至嘉義中學擔任美術老師。來臺初期，南臺灣的熱帶山林、田野與人文，對看慣了家鄉四川與杭州一帶江南風光的他來說，不但具有新鮮的陌生感，也吸引他以畫筆捕捉、表現。剛開始的嘗試並不盡如人意，席德進曾為此感到苦悶。[2] 而後經過不斷地對景寫生，他逐漸找到與臺灣的自然對話的方法，[3] 寫生也從此成為他最主要的繪畫

1 在席德進生前，常與席一起到臺灣各地考察古屋的李乾朗便曾提到：「熟悉席德進的人大都知道他有一些個性上的原因，有時不容易與人相處，他的脾氣剛烈而直接，行事不繞彎道。但這些缺點都無損於他在六〇年代從西方猛然醒悟，回歸本土，對臺灣古建築及文物價值燃起熱情的貢獻。事實顯示，在臺灣古蹟遭受無情與荒誕的破壞時刻，席德進挺身而出，為文呼籲保存搶救。例如一九七二年呼籲搶救快被縣長拆除的彰化孔廟，一九七八年至內政部請願，請求保存位於臺北敦化南路計畫道路上的林安泰古宅，⋯⋯」李乾朗，〈席德進的古建築緣〉，收入臺灣省立美術館編輯委員會編，《席德進紀念全集 V 席氏收藏珍品》，頁一八。臺中：臺灣省立美術館，一九九七年。

2 鄭惠美在《山水・獨行・席德進》中提到：「臺灣南部豔麗的陽光、肥沃的平原、湛藍的天空、濃郁的花香、濃綠的樹木、粗黑的農民，深深刺激著剛踏出學校大門的青年畫家，席德進猛然發現學生時代的他，並沒有深刻地去體會自然，完全在學院中打轉。直到今天才活生生的感覺到，大地的呼吸與大自然充沛的活力是那麼真實的存在，只是自己的手卻突然變得笨拙起來，根本就無法捕捉眼前所看到的一景一物。⋯⋯（中略）他一再的嘗試，一再的畫，卻總是畫得不夠好，他好苦惱，耳際忽然輕輕響起畢業時林風眠老師叮嚀過他的一句話：『要從自然中去抓些東西出來。』他像頓悟般茅塞頓開，⋯⋯」鄭惠美，《山水・獨行・席德進》，頁二九。臺北：雄獅圖書，一九九六年。

3 鄭惠美提到：「他一教完課，白天索性就躺在田野、山上、海邊，給大自然『看相』。看累了，就睡在那兒，醒來了再繼續看，彷彿要把自然看穿了才甘心，看得衝動了便動手畫，不滿意再改、再畫，每次的失敗都帶給他全新的經驗。⋯⋯（中略）每天除了吃飯外，就是作畫，使他得以全心擁抱自然，讓自然教他畫畫，⋯⋯」鄭惠美，《山水・獨行・席德進》，頁三〇。臺北：雄獅圖書，一九九六年。

模式。一九五二年，席德進從嘉義中學辭職並遷居臺北，正式開啟了專職藝術家的
生涯。他五〇年代前期完成的一些油畫肖像，如一九五二年的〈少年畫像〉，全幅
多以直短的線條落筆，似乎不在意形似，而是在努力尋找一種結構的堅實感，明顯
偏向塞尚晚年的風格；另外像一九五三年的〈左德武畫像〉，用爽朗的筆觸畫背景
的紅、黃、藍色塊，對比強烈，粗獷中具有一定裝飾性，可以連結到馬諦斯（Henri
Matisse, 1869-1954）早年野獸派時期的作風。除了塞尚、馬諦斯，這一階段席德進也
受到畢卡索（Pablo Picasso, 1881-1973）以及表現主義等多方面的影響（以早期現代繪
畫流變為學習對象），這無疑是杭州藝專林風眠教學體系的延續。

一九五六年，席德進完成代表作〈賣鵝者〉，這件作品除了獲選於第四屆巴西聖
保羅雙年展中展出，他自己也相當滿意，認為是「我畫一個臺灣鄉下人第一幅成功
的畫」。[4] 隔年，他又以坐在廟口長椅上乘涼、拉胡琴的鄉里人物為題材，畫出另
一油畫〈閑坐〉。儘管後來席德進的創作經歷多番轉折，中間他也嘗試、追隨過不
同的時潮，但到了七〇年代初，當他的繪畫技巧愈來愈純熟，畫風日益簡淨而唯美
時（尤其是他的水彩），他卻以總結性的語氣，給予〈賣鵝者〉以及〈閑坐〉這兩
件看起來拙重中帶著濃濃土味的少作，極其重要的位置：「由這兩幅畫，肯定了我
的繪畫路線與思想，至今不移。」[5] 他所謂的路線與思想，我以為可以解釋為一種
深切的「以土為美」的情懷，那裡面有與他從小生長的四川家鄉相呼應的農村的熟
悉氣味，有他對鄉下人、對勞動階層的平行的熟悉感與關愛，[6] 也有其骨血中對於
不受現代文明影響的傳統民間生活的認同。〈賣鵝者〉與〈閑坐〉也讓我聯想到朱
鳴岡的〈臺灣生活組畫〉，同樣都是臺灣美術史上少數以底層勞動者為描寫對象的
經典，出身中國新興木刻運動的朱鳴岡，明顯透過左翼美術的社會寫實主義之眼，
一方面紀錄弱勢者的困難處境，另也同時控訴社會的階級分配不均；而席德進畫〈賣
鵝者〉與〈閑坐〉，從繪畫史流變的大概念來說，亦不脫十九世紀寫實主義的範疇，
但其中似乎嗅不出社會批判的氣息，他的下鄉與親近鄉人，不是為了對抗資本主義

4　席德進，〈我的藝術與臺灣〉，原載《雄獅美術》第二期，一九七一年四月號。收入黃舒屏編，《茲土有情——席德進逝
世四十周年紀念展》專輯，頁一四。臺中，國立臺灣美術館，二〇二一年。

5　黃舒屏編，《茲土有情——席德進逝世四十周年紀念展》專輯，頁一四。臺中，國立臺灣美術館，二〇二一年。。

6　席德進在散文中曾如此讚頌鄉下人：「我常常欣賞那赭褐色的皮膚，粗厚的手掌，一副坦誠的笑臉，這些鄉人的真實容
顏，我們在中國電影裡找不到，在電視上也看不見。他們比任何性格巨星更性格。他們流露的感情，比任何演技派明星更
動人。」席德進，〈鄉土歌頌〉之十六「鄉人」，寫於一九七〇年代。收入林明賢編，《席德進紀念全集Ｉ水彩畫》，頁
四七。臺中：席德進基金會，一九九三年。

與資產階級，亦非要矯正或宣傳什麼，而是生命本源賦予他「本該如是」的自我完成。這種不帶目的性、沒有功利色彩的自我完成，儘管也會因為不同風格與形式的嘗試而稍有中斷，但其後勁深沉、綿長而不絕，這是席德進在走過抽象表現、普普、歐普之後，終究會回歸鄉土與民間的根本原因。

一九五七年，五月畫會與東方畫會接連推出第一次展覽，抽象繪畫的新風進駐臺灣，一場激烈且影響深遠的現代中國畫運動也由此展開。置身於時潮中，席德進並未缺席，他可謂與時同步，也創作出他最早的一系列抽象作品。更重要的是，本身不屬於五月、東方等畫會系統，且在畫壇輩分較長也較具知名度的席德進，他還透過藝評書寫，肯定了當時仍在質疑聲中摸索前行的抽象青年，其中〈被遺忘了的中國古藝術──談全國美展的西畫新趨勢〉一文如此說道：

> 他們不是盲從新怪，故弄玄虛，也沒有作馬蒂斯、畢卡索的尾巴；相反的，
> 他們忠實於中國繪畫的傳統，發鑿那被人遺忘了的中國珍貴的古代藝術。[7]

以上是對於東方畫會成員入選全國美展作品的讚美，接著他開始解釋，何以抽象畫與中國傳統繪畫有精神上的相通性：

> 我們的繪畫一直是不重形似的，只重神韻，用概念，用象徵的手法去完成
> 我們的藝術的，真正欣賞一幅畫，是看運筆用墨（色），從筆與墨之中去
> 領受作者的感情。（中略）
> ……我們欣賞書法，是看線的結構美，運筆的韻律美，這種美，就是抽象
> 的美。我們對於建築美的看法也是如此，並不問它像甚麼，它的美就是由
> 於面與線的構造，產生了一種崇高的美感。這種美是純粹的，今天的抽
> 象派繪畫形成的原理與建築、書法、金石，一樣是屬於絕對的造形美的範
> 疇。[8]

從以上的陳述，可以發現席德進不斷舉出傳統中國藝術中本具的抽象美感，來為新崛起的抽象派找到與民族文化相聯繫的歷史依據，他此時的思考邏輯與一九六二年寫下〈過去‧現代‧傳統〉一文的劉國松近似，但其審美的包容度明顯較大，因

7　席德進，〈被遺忘了的中國古藝術──談全國美展的西畫新趨勢〉，原載《聯合報》藝文天地版，一九五七年十月五日。
8　席德進，〈被遺忘了的中國古藝術──談全國美展的西畫新趨勢〉，原載《聯合報》藝文天地版，一九五七年十月五日。

而沒有喊出「純抽象才是創造」或「抽象才是純粹繪畫」之類的偏激口號。[9]藝術
語言具有抽象美，與藝術要打破或拋棄形象而走入純抽象，這其實是兩個完全不同
層面的問題。這種攪和式的為抽象畫助威的論述，在藝術史認知上極為一廂情願，
此處不再耗費筆墨分析。然而，我所要強調的是，一位不久前還跑到鄉下去描寫底
層勞動者的畫家，可以馬上進入抽象創作的實驗，並且寫文章聲援抽象風潮，若論
畫面背後的意識形態，實已經歷了極大的跳轉。從十九世紀的寫實主義到上世紀五
〇年代的抽象表現，當中的差異甚至衝突並不算小，但席德進似乎沒有任何接受與
否的適應困難；對他來說，不同的繪畫形式（潮流）只要有新鮮的生命力，能刺激
他思索、創造，他都能遊走其中而自得其樂，這便是我所提出的擺盪性。關於此點，
我過去已有論述如下：

> 抽象表現主義成為臺北藝壇最時髦前衛的風尚，原本以實地寫生為主要
> 創作模式的席德進，面對新潮非但沒有排斥，反而展現出高度包容性；
> 他一方面為文予以肯定，亦曾短暫地身體力行，畫起純粹的抽象畫。我認
> 為席德進對抽象的接受，是基於他個性的活潑，審美視野的開放，實際上
> 他從未把抽象當作絕對信仰，是以他一九六二年離開臺灣前往美國訪問，
> 當他目睹更年輕、純具象、而且在藝術的意識形態上幾乎是與抽象表現主
> 義對立的普普藝術時，他也很快地接受並熱情擁抱。……（中略）
> 席德進很清楚明白地表露他對普普、歐普等潮流的理解與讚揚，是以告別
> 「亂塗亂抹」的抽象表現主義，對他而言幾乎沒有情感上的負擔，也似乎
> 沒有藝術價值體系轉換困難的問題。他以寬廣接受新形式的心態，成為最
> 早嘗試抽象畫、又最快由抽象投向普普的戰後臺灣畫家。[10]

進入六〇年代初期，席德進對抽象畫的探索漸漸走入尾聲（從現存作品來看，應

9　劉國松在〈過去·現代·傳統〉一文中寫道：「元朝以後六百年間，繪畫到底創造了些甚麼？最受世人稱讚的如揚州八
　怪、石濤、八大、齊白石等人又創造了甚麼？不過僅繼承了一部分宋代自由的作風，和宋代取同一態度而已，僅較四王吳
　惲的保守作風與復古思想進步一些，實在還沒做到繼續加以新的創造的地步。就以深深體會到『在於墨海中立定精神，筆
　鋒下決定生活，尺幅上換去毛骨，混沌裡放出光明。縱使筆不筆，墨不墨，畫不畫，自有我在。』的石濤，他都還沒有勇
　氣拋棄自然的外形，創造抽象的『純粹繪畫』呢，可見創造之不易了。」劉國松，〈過去·現代·傳統〉，原載《文星》
　第五十九期，十卷五期，一九六二年九月。收入蕭瓊瑞、林柏欣，《臺灣美術評論全集·劉國松卷》，頁一七一。臺北：
　藝術家出版社，一九九九年。
10　倪又安，〈席德進的民間藝術研究與民間審美意識〉，收入蔡昭儀編，《時代對望——席德進百歲誕辰紀念文集》，頁一
　〇二至一〇三。臺中：國立臺灣美術館，二〇二一年。

該是一九六三年之後，便不再畫「純」抽象畫），但其實抽象表現主義的筆觸並未退場，只是化為配角，為人物畫的背景增添不少「現代」光彩。一九六一年的〈正坐少年〉與隔年的〈紅衣少年〉，一直以來被認為是席德進肖像畫的代表作；特別〈紅衣少年〉的模特兒為其當年戀慕對象莊佳村，其中所顯露出來的對畫中人的曖昧情感，以及那種正面而「野性」的少男美的讚頌，[11] 也成為戰後臺灣美術史上最早表述同性意識的先聲。值得一提的是，今年三月我去臺北表演藝術中心觀賞以陳澄波為題材的舞臺劇《藏畫》，散場後在捷運站巧遇也看同場演出的文學家陳芳明。我雖不是陳老師課堂上的學生，但過去曾私下請教過一些日治時期臺灣美術運動與文學運動之差異性的問題，故一直以老師尊稱（以下亦同）。陳老師對我頗為關心，問我這一兩年有沒有做什麼研究。我說我有研究席德進，而正當我接著要說「主要關注席德進與他的民間藝術研究」，話還來不及出口，陳老師已睜大了眼睛興奮地說出：「席德進是我們那個時代的英雄」。由於這句話陳老師連著說了兩次，所以我印象特別深刻。起初我不是太理解，細問之下，才明白他指的也是〈紅衣少年〉這類的畫作，因為在那個苦悶禁忌的年代，席德進勇敢地表達不為主流社會價值所接納的情慾，如此昂首而無畏的衝撞色彩，使他們那一輩的知識青年看到一個釋放自我的出口，那即是現代藝術英雄才有的不凡手筆。

單從繪畫語言的魅力而論，我從未覺得〈紅衣少年〉非常動人。席德進描寫人物的線條往往過於生硬，主角與背景之間的關係也缺少空氣感，反而予人一種刻意經營與拼湊的意味。雖然說「怎麼畫」往往比「畫什麼」更重要，但當沒有人敢去表達某一主題（包含對象背後所涉及的特定情感認同）時，席德進如此直接地畫出來，其無可取代的時代意義，任誰都無法否定。一九六二年八月，年近四十的席德進受美國國務院之邀赴美考察，隔年夏天，他又從美國轉往歐洲，遊歷各地，最後定居法國巴黎。席德進的去國歲月，前後共計四年（一九六六年至香港舉辦個展而後返回臺灣），這一階段他同樣展現出藝術體系的擺盪性，由於在美國親睹普普新潮正

11　例如鄭惠美對〈紅衣少年〉的描述：「勁挺的眉毛下有雙大而明亮的眼睛，閃爍著青春的誘惑，牛仔褲配著大紅的T恤，一股青春的野性活力，彷彿當年席德進的化身──一個充滿自信又叛逆的小子。」鄭惠美，《山水‧獨行‧席德進》，頁六〇。臺北：雄獅圖書，一九九六年。又如蕭瓊瑞所述：「如果要為席氏這段時間的作品，提出一件代表作，出乎意外地，很可能是一件並不十分『現代』的人物畫──〈紅衣少年〉。（中略）……這件作品，將席氏自一九六〇年前後形成的人物描繪手法──大眼、瘦長，以銳挺的黑線，襯出人物的輪廓，放在一種抽象的色彩組合的背景前，顯示出畫中人物質樸、羞澀中，稍帶野性的氣質。」蕭瓊瑞，〈用油彩思考──閱讀席德進的油畫〉，收入崔詠雪編，《席德進紀念全集II油畫》，頁一七。臺中：臺灣省立美術館，一九九四年。

蓬勃發展，並翻轉了戰後美國藝術的精神面貌，樂於接受、學習多元形式的他，也成為最早發言支持普普藝術並親身實踐的臺灣畫家。席德進對普普藝術的理解，緊扣在常民文化通俗性的發揚上，但美國普普的「通俗」，一方面是立基在對於抽象表現主義過度菁英傾向的反叛，另一方面則透過大量複製的粗製濫造的商業形象，以一種近乎無賴的態度，體現出資本主義文化下的人的心靈狀態，是如何的蒼白與麻木。換言之，真正的普普藝術，通俗性僅是外衣，其內核是批判性的，是出自學院而又反學院的藝術流派。反觀席德進在這階段完成的一系列普普作品，除了鮮豔的色彩與硬邊的運用，幾乎看不到他對商業圖像的挪用；取而代之的，是大量的傳統民間藝術的符號開始頻繁出現。

那木版年畫中寓意多子多孫的石榴，象徵長壽的仙桃、葫蘆，諧音為「必定」的銀錠，以及傳統民居上優美均衡的山牆，造形親人而可愛的圓窗、扇窗與六角窗等，成了畫面的核心要角，民間藝術的豐潤而飽滿的氣息，就此化為席德進普普實踐的主旋律。關於這類旅居巴黎時期作品的創作邏輯，鄭惠美將來龍去脈闡述的十分清晰：

> 剛巧他住的地方附近就是吉美博物館，一座東方美術館，收藏許多中國美術品如陶、瓷、金器、琺瑯、雕漆、古畫等等及藏有豐富的中國美術圖書，他常常上午畫畫，下午過來看書，在這裡他研究、學習瞭解中國人自己最寶貴而優秀的藝術傳統，他在石刻、建築、民間藝術的天地中，沉醉得不忍離去，……
>
> 對中國民間藝術有了全新的感受，又受到普普藝術的影響，席德進嘗試把它們結合起來。他認為普普是通俗的，民間藝術也是通俗的，它們的精神相通，都是面對現實的生活，具有真實的情感，……[12]

我認為吉美博物館的藏品與藏書只是一個觸媒，觸發席德進本就熱愛民間、歸屬於鄉土的文化血液，就此洶湧流淌。人在異鄉的席德進，終於不可抵擋地爆發出想要回鄉、想要回到中國民族傳統懷抱的渴求。對於那段日子的心境，他是這麼回憶：

> 當我在巴黎的時候，每天在街上穿梭，一抬頭，總是那些建築的線條所發

12　鄭惠美，《山水·獨行·席德進》，頁六二。臺北：雄獅圖書，一九九六年。

出的「語言」在對我刺射，而我潛在的民族意識，使得我愈多傾聽，愈產
生一種抗拒，不同意那種西方感情。逐漸我受不了，得不到安寧。相反的
是臺灣的廟宇、飛簷、紅磚、燦爛的色彩常在我夢迴中纏繞，在呼喚我。
一天，我對自己說：「巴黎不是我藝術長成的環境，我要回到臺灣。那兒
的人、自然、廟宇、古屋，才是滋養我藝術的甘泉，才能撫平我的激盪，
才可找回平靜。」[13]

一九六七年，已回到臺灣的席德進，在日記裡針對其普普系列作品中大量向民間
藝術取經的意圖，作出明確的自白：

我們得要瞭解中國民間藝術的偉大，是因為它是發自中國人心底的言語，
是最直接的語言，沒有造作，我們看漢唐的繪畫是如此，它們最有力，最
單純，最樸厚，最能顯示中華民族。[14]

從藝術創作的方法論來說，拿民間的元素，來豐富他稱之為普普的風格形式；此
處民間藝術仍是被學院菁英所取用的對象，在文藝體系的權力結構中，乃居從屬地
位。但從席德進的描述，則不難發現，他在情感上早有所轉變，他看懂了民間藝術
的直接、不造作、樸厚，是如此的偉大而具有民族性，那是他意欲追求的可貴的語
言品質，如漢唐繪畫般高古且有力，故民間藝術實已提升為他的典範，除了嘆服，
只能不斷學習。一九六八年以後，席德進的繪畫便不再「挪用」民間，他回歸為一
名熱衷於走入鄉間面對現實、不再操演新興的主義及流派的老老實實的寫生畫家；
更為可貴的是，與此同時他義無反顧地決心投身傳統民間藝術之研究，展開踏實而
全面的田野考察，其篤定的步履是對於曾經迷失在「現代」中的自我反省，[15]「民

13 席德進，〈臺灣古建築體驗──消失了的古蹟〉，原載《藝術家》一九七八年五月號，收入林明賢編，《席德進紀念全集
　Ｉ水彩畫》，頁四八。臺中：席德進基金會，一九九三年。

14 鄭惠美整理，〈六〇年代席德進的日記〉，原載《藝術家》一九九八年三月號，頁三四四。

15 對於盲從西方與現代的反省，席德進寫道：「難道我們就這般愚昧的進入現代？難道今天的中國人竟不承認我們的祖先具
　有高度智慧？五千年文化竟一無是處來適應現代嗎？我們到底何時才清醒過來，以中國人自己的方式進入現代，而不是投
　降式的，盲從西洋人後面跟進的現代？」席德進，〈臺灣古建築體驗──消失了的古蹟〉，原載《藝術家》一九七八年五
　月號，收入林明賢編，《席德進紀念全集Ｉ水彩畫》，頁五〇。臺中：席德進基金會，一九九三年。

間審美」就此取代出身學院的菁英審美，[16]而他的行動在今天看來是一種文化價值追求的有意識的倒退，具有特殊且不凡的先鋒意義。

一九七四年，席德進整理他數年以來所累積、記錄並介紹臺灣民間藝術的文章，總結並出版為一冊專書──《臺灣民間藝術》。嚴格而論，席德進的民間藝術書寫，並非嚴肅的學術文體，反倒更像是一篇篇主觀色彩濃厚的散文或散論；但是他是在無前例可循的艱困狀況下，摸索出如此可觀的初步成果。正像當年身處海外的畫家謝里法所寫下的《日據時代臺灣美術運動史》，[17]由於沒有接受過系統化的專業史學訓練，所以不免出現考據不嚴謹以及史論架構鬆散等問題。然而，這些細瑣的缺陷，並不能掩蓋《日據時代臺灣美術運動史》的重要性，作為第一本完整的臺灣美術的通史，本身已是劃時代的。而謝里法評斷人物與作品，總以犀利眼光與幽默的語言讓人拍案叫絕，但他下筆時卻又刻意留有餘地，以此疼惜前輩與護衛本土美術，實為微言大義與用心之所在。席德進在《臺灣民間藝術》的「總論」中，對民間藝術不同於學院藝術、來自底層的直接性與生命性，掌握的非常充分，其筆端又何嘗不是充滿深切的感情：

> 民間藝術沒有冷峻、嚴肅的說教面具，它單純、直接天真地表露著鄉下人的感情。以象徵的手法，把自然形象典型化表現出來。這些作者都是世代相傳的技藝匠人，沒有受過教育，終生為某一種形式而製作。……不強調個性，由於世代相沿，也自然地流露出他們對美的觀點，把共通性在無意之間顯示出來，這樣就形成了民族的風格，充分呈現出地方性，與這兒的山、川、氣候、民性、文化連成一氣，諧和無間。
>
> （中略）
>
> 今天我們眼看著這一傳統的美好的民間藝術漸漸消失了，或變粗劣了，莫

16 關於民間審美的內涵，這裡我引用馮驥才的詮釋以供參考：「民間文化與菁英文化的另一個不同是，民間文化是非理性的，純感性的，純感情的。這種感情是一種鮮活的生命和生活的情感，有生命的衝動，也有生活理想；有精神想像，也有現實渴望。他們這種語言在廣大的田野與山間人人能懂。一望而知，心有同感，互為知音。（下段）因此民間審美又是一種民間情感。懂得了民間的審美就可以感受到民間的情感，心懷著民間的情感就一定能悟到民間的審美。……這種語言坦白、快活、自由、一任天然。沒有任何審美的自我強迫，全是審美的自發。它們不像菁英文化那樣追求深刻，致力創新，強調自我。……至於某些民間藝人的個性表露也純粹是一種自然的呈現，他們使用的是代代相傳的方式。縱向的歷史積澱的意義遠遠超過個人超人超群的價值，……」馮驥才，〈民間審美〉，收入《馮驥才散文精選》，頁二三九至二四○。武漢：長江文藝，二○一五年。

17 謝里法寫《日據時代臺灣美術運動史》，是從一九七六年六月的《藝術家》雜誌開始連載，直至一九七七年十二月號結束，後經整理與修正，於一九七八年正式出版。以寫作的時間段而言，席德進的《臺灣民間藝術》大約早了四、五年。

不感嘆！而且國人對民間藝術很少保存及收藏，大都認為那是匠人的東西，沒有價值，不是隨便丟掉，就是被古董商收去轉手賣給觀光的外國人攜走。中國數千年來偉大而豐富的民間藝術傳統，將不會再出現在更年青一代的中國人眼前了。[18]

　　想要為即將或終將消失的燦爛的民間藝術，留下最珍貴的見證，以此文化使命感，席德進的研究視野，不僅僅限於與他的繪畫本行相關的彩繪、版印、壁畫、年畫等門類，或是他所著迷的古屋上的壁飾、磚刻、窗櫺；綜觀《臺灣民間藝術》全書，席德進也對工藝（如陶器、麵人、服飾、家具等）、戲劇（皮影、布袋、傀儡等劇種），以及與宗教儀式息息相關的用品（神像、糊紙），作出相當篇幅的紀錄與介紹。另外，從正文之前的拍攝道士作法的彩圖，[19]與〈糊紙〉一篇中詳細描述夜晚焚燒靈屋之過程，[20]已不難得知，席德進紀錄民間藝術除了是多面性的，同時還採用人類學深入習俗內部的田野調查方法。這種跨越了傳統藝術學本位的研究模式，儘管在《臺灣民間藝術》中並未全面開展，但已是同類研究中的先驅；就整個中國民間藝術研究領域而言，也要等到一九八〇年代後半，中央美院教授楊先讓帶領他的團隊多次進行黃河流域民藝考察時，才有相同的實踐。[21]

　　置身廣闊的民間藝術中，席德進選擇作忠實的學徒，正像晚年的他面對上古碑刻，他筆直立於案前，屏氣凝神，一筆筆緩慢前進，摸索那秦篆漢隸莊嚴靜穆的不朽軌跡，那亦是一種有意識的倒退的姿態。他自己曾說：「只要你深入了解中國的傳統，最後你只好投降，全部接受。」[22]而這種倒退的姿態，比起一九七〇年代鄉土美術中極其浮濫的、懷舊而甜美的畫面營造，自然深刻得太多太多。

　　七〇年代鄉土美術風潮中絕大多數的作品之所以流於浮面，那是因為畫家往往只是拍照作畫，只是把相片中一看就能辨認的土俗題材，美化為其實一點也不現實的

18　席德進，《臺灣民間藝術》，頁一六至一九。臺北：雄獅圖書，一九七四年。

19　席德進，《臺灣民間藝術》，頁八。臺北：雄獅圖書，一九七四年。

20　席德進，《臺灣民間藝術》，頁九二。臺北：雄獅圖書，一九七四年。

21　楊先讓從一九八六年起，在數年間前後十四次赴黃河流域進行民間藝術考察。其具體研究成果，最後集結為《漢聲53黃河十四走：黃河民藝考察記（上）》、《漢聲54黃河十四走：黃河民藝考察記（中）》、《漢聲55黃河十四走：黃河民藝考察記（下）》之三本巨冊。臺北：漢聲雜誌，一九九三年。

22　李乾朗，〈席德進的古建築緣〉，收入臺灣省立美術館編輯委員會編，《席德進紀念全集V席氏收藏珍品》，頁二〇。臺中：臺灣省立美術館，一九九七年。

過去世界的幻象，那是無根且「狹隘」的做作呻吟。[23] 席德進的鄉土行動則並非如此，儘管繪畫風格不脫唯美，但他總是堅持寫生，不離開現實；何況他還用多年生命紮根於泥土，深入研究、書寫民間藝術，建構出一套「以土為美」的文化論述系統。若從面向「真正的土」的開創步履與深刻度而言，席德進無疑是值得投以尊敬目光的一代先鋒。

二○二四年三月十七日修訂完成

23　對於七○年代的鄉土美術，林惺嶽曾以狹隘一詞加以批判：「到了七十年代鄉土運動勃興時，在美術方面並無適當人選可資與文學家並駕齊驅的開拓新局。……但是澎拜的浪潮勢必挹注到美術的領域，有心在畫壇上製造反西化風潮的鄉土主義者，乃選上了洪通和朱銘，並以擺脫美術專業成見的觀點，……（中略）在強烈反崇洋媚外的前提下，最直接了當的方法，就是舉出最少受到西潮感染的鮮明事物以資號召，不期而然的落入鄉村與民俗的範疇裡，因為在那個世界中較少西化的色彩與工業化的感染。於是水牛、農夫、古屋、村婦、田野、古廟及流傳民間的工藝，乃被肯定為最佳的題材，如此應急與短視的做法，適足走進狹隘鄉土觀念的窮巷。」林惺嶽，《臺灣美術風雲四十年》，頁二二四。臺北：自立晚報，一九八七年。

本文最初為〈向「土」偏移的論述先聲——論六○年代林惺嶽對「現代中國畫」之批判以及七○年代席德進臺灣民間藝術研究的時代意義〉的後半部分，原收入《2023「策展作為藝術史的方法：論述與實踐」學術研討會論文集》（臺中：國立臺灣美術館，二○二三年十一月），頁一五六至一七五。後因考慮論文的結構問題，決定將討論林惺嶽與席德進的部分各自獨立成篇並略作增補。

國家圖書館出版品預行編目資料

學徒的眼睛 / 倪又安著. -- 初版. --
臺北市 :藝術家出版社, 2024.05
　　面；17×23公分

ISBN 978-986-282-338-5(平裝)

1.CST: 藝術 2.CST: 文集

907　　　　　　　　　　111015188

學徒的眼睛

⊙ 倪又安 著

發 行 人	何政廣
總 編 輯	王庭玫
編　　輯	王晴
美　　編	廖婉君
出 版 者	藝術家出版社
	台北市金山南路(藝術家路)二段165號6樓
	TEL：(02)2388-6715
	FAX：(02)2396-5707
郵政劃撥	50035145 藝術家出版社帳戶
總 經 銷	時報文化出版企業股份有限公司
	桃園市龜山區萬壽路二段351號
	TEL：(02)2306-6842
製版印刷	鴻展彩色製版印刷股份有限公司
初　　版	2024 年 5 月
定　　價	新臺幣 450 元
I S B N	978-986-282-338-5（平裝）